藝術館

遠流出版公司

吳瑪悧　主編

藝術館 72

現代藝術理論 II

編著／Herschel B. Chipp
譯者／余珊珊
主編／吳瑪悧
責任編輯／曾淑正

發行人／王榮文
出版發行／遠流出版事業股份有限公司
地址／台北市南昌路二段 81 號 6 樓
電話／(02)23926899　傳真／(02)23926658
劃撥帳號／0189456-1

香港發行／遠流（香港）出版公司
地址／香港北角英皇道 310 號雲華大廈四樓 505 室
電話／(852)25089048　傳真／(852)25033258
香港售價／港幣 140 元

著作權顧問／蕭雄淋律師
法律顧問／王秀哲律師・董安丹律師

2004 年 6 月 1 日　新版一刷
2006 年 10 月 1 日　新版二刷
行政院新聞局局版台業字第 1295 號
售價／新台幣 420 元
如有缺頁或破損，請寄回更換
版權所有・翻印必究 Printed in Taiwan
ISBN 957-32-5193-0（套）
ISBN 957-32-5195-7（冊）

遠流博識網 http://www.ylib.com　E-mail: ylib@ylib.com

Theories of Modern Art

A Source Book by Artists and Critics

Herschel B. Chipp 編著　余珊珊 譯

現代藝術理論

Theories of Modern Art

PSFECF

目録 | **閱讀《現代藝術理論》須知** 王嘉驥
導論…………1

Neo-Plasticism
Constructivism
Dada
Surrealism
Pittura Metafisica

Theories of Modern Art
A Source Book by Artists and Critics

Herschel B. Chipp 編著　余珊珊 譯

現代藝術理論

II

6

新造形主義和
構成主義

簡介

　　立體主義摧毀傳統的描繪方式
後所引起的幾個暗示，影響最廣的
想法莫過於：繪畫應是一絕對的實
體，和可見世界的物體沒有關係，
且應由源自心中、完全抽象的形式
構成。這種種說法幾乎和分析立體
主義是相反的，後者的特殊形式來
自將自然物體的形式分解成抽象或
半抽象的形狀，然後再重組成和原
物仍有關聯的動態結構。這種新繪
畫屬於普遍的原則而非確切的規
定，所以最先吸引心智，其次才是
感官。

　　某些支持這些原則的人相信，
在普遍原則精煉過的領域之中，藝
術和幾何——完美關係的最高典範
——都有法則，因此即使要憑智力
來建造藝術品也都可能。照此理想

而造的藝術，由於避免了物質世界的一切污染，且沒有某個藝術家的個人影響，將是完全獨立的，只遵循普遍原則。由於這種信念，藝術常被視為和諧關係的某種理想楷模，而最終，對個人和一切社會人士來說，這種和諧關係相信是可能的。

由於這種藝術所指多為看不見的，而且暗示人和環境之間可以獲得一種新的、理想的和諧，因此有許多需要解釋的地方。在新藝術觀念中與生俱來的社會使命感在某些藝術家之間形成一種幾近彌賽亞的狂熱；他們因而無可避免地結黨成羣。他們寫下共同的宣言，出版雜誌，為文出書，並發表演說。二十世紀沒有其他的藝術家如此地團結，那樣在理想上激發起理論性的解釋。

懷有這種理想的運動在一九一四年大戰爆發的前夕全面出現於歐洲。然而在概念上最具革命性，在影響上最深遠的莫過於荷蘭和俄國所形成的。范・都斯伯格（Theo van Doesburg, 1883-1931）就將他自己的理想主義解釋為自宗教改革以來，多方影響荷蘭文化的荷蘭新教理想主義的結果。而我們可以看見，俄國思想裏一直都有一股極端主義，而這在一九一七年革命的前夕到達了爆發的高潮。

荷蘭和俄國的團體未形成之前，德洛內在巴黎就已發展出一種非具象的風格，阿波里內爾稱之為「奧費主義」（Orphism）。一九一二、一三年間，他畫的畫完全依賴色彩的對比與和諧，以製造一種色彩的動力；這成了他唯一的主題。他聲稱：「色彩本身就是形式和主題。」他這番努力有早期的理論作為支柱，即認為色彩對比作用本身就是一種動力的效果。希涅克就相信色彩的效果是可以用分析個別外觀的智力程序來控制並導出所要的結果：物體的顏色、投影在物體上的光線的顏色，以及物體所反映出的顏色。法國生理學家查理斯・亨利寫過

幾本書——畫家也讀過——將某種程度的動力和某種方向的運動歸之於種種顏色。這兩人的理論推翻了十九世紀歸之於色彩的種種浪漫和形而上的聯想，而對它們真正的特性作了理性而科學的解釋。因此，可以把色彩想成「純」元素這樣客觀的名詞，在有形物體的影響之外，不帶感性的聯想。德洛內的藝術和理論是追隨普脫那羣藝術家❶客觀思索的體系，他們對藝術、數學和音樂間的相通性有興趣，且雖然在意識上差得很遠，却受到畢卡索和布拉克立體主義的影響。德洛內特別受到慕尼黑「藍騎士」藝術家們的青睞（見第三章），和他們在「純」色彩上有許多相同的想法。他們一九一二年去過一趟巴黎後，即邀請德洛內參加他們在慕尼黑的一次畫展。由此促發了一封論色彩問題的重要信函，而德洛內一九一二至一三年多也在柏林的暴風雨畫廊展出；阿波里內爾陪同他發表了一場有關他繪畫的演說。這場演說和德洛內論光和色的一篇文章，由克利譯成了德文，一九一三年二月由瓦登（Herwath Walden）刊在《暴風雨》雜誌上。

庫普卡（Frantisek Kupka, 1871-1957）完全抽象的繪畫源自他波西米亞族人那種色彩繽紛、裝飾性的傳統，以及布拉格和維也納的藝術流派，這給了他一種十分不同於立體派那種侵略性的分析態度。結果，他的意念比德洛內的神祕，却沒那麼具革命性，也沒那麼受到早期法國藝術家和科學家那悠久理論傳統的影響。

同時主義（Synchromism）在許多目標上都和奧費主義類似，但比立體主義更接近未來主義，因為它有意將著了色的形式變成動態。同時主義是在一九一二至一三年間由美國人萊特（S. MacDonald Wright, 1890-）和魯梭（Morgan Russel, 1886-1953）發展而成，在一九一三年巴黎的首展上即遭致非議。同年稍晚也在慕尼黑和紐約的「獨立沙龍」

展出，此後萊特即回美國，發展出一套建立在音階上的色彩尺度理論。

　　然而對藝術中絕對性的理想最徹底的肯定則是來自於莫斯科；一如社會和政治領域，藝術世界的情況已經到了革命的時候了。和這個國家在整體文化事業上幾乎無望的落後相反的是，莫斯科有一小撮熱誠的「前衛」知識分子和藝術家，對他們，布爾什維克派（the Bolsheviks）所承諾的理想新世界顯現了令人陶醉的一面。俄國藝術家當時已迅速狂熱地吸收了來自西歐的新運動，而畢卡索和馬蒂斯在莫斯科的名氣比在巴黎還要大。光是蘇金（Tschoukine）和摩利蘇夫（Morisov）兩位收藏家，一九一四年之前從巴黎帶回的兩位藝術家的作品就超過百件；數一數二的幾本藝術雜誌也刊登了無數翻印的立體派繪畫；而未來派藝術家馬利內提的俄國演說之行也極為成功。

　　馬勒維奇（Kasimir Malevich, 1878-1935）雖然從未踏出過俄國一步，却在野獸派和立體派風格還很新時就消化吸收了，且將它向他一九一三年稱之為絕對主義（Suprematism）的純抽象繪畫的理想推進。那年他畫了當時所見最純粹最徹底的抽象畫，一張白底襯著黑色方塊。他解釋道，「一九一三年，於急切地試著將藝術從具象世界的鎮壓物中解放出來之際，我在方形中找到了避難所。」同年，塔特林（Vladimir Tatlin, 1885-1956）以金屬、玻璃和木頭做了第一個純抽象的浮雕結構，將立體派的拼貼和結構的意念推至一極端却合理的結果。他的構成主義運動，像絕對主義一樣，起於對當代世界的機械和大量製造物——以沙皇時代俄國落伍的技術觀點來看，乃一意義重大的品味——的全盤接受。確實，這兩種運動架構出以機械的絕對功能論和工業材料的效率為基礎的理想世界一事，一時之間替他們贏得了托洛斯基（Leon Trotsky）和布爾什維克黨統治俄國時某些小派別的贊同。塔特林於一

九一九年構思、但從未建造過的偉大的第三世界紀念碑──三分之一哩高──一度使構成主義風格被視爲無產階級革命的眞正風格。❷而馬勒維奇先在莫斯科，繼而在列寧格勒學院受聘爲教授之事，給了該運動官方的認可。

賈柏（Naum Gabo, 1890-）一九一〇年前往慕尼黑學醫時，還是個文科學生及詩人。他哥哥佩夫斯納（Antoine Pevsner, 1884-）一九〇九年開始就在基輔（Kiev）學畫，而在柏萊恩斯科（Briansk）的家人也一直討論著藝術。賈柏後來雖然去了慕尼黑學醫，但他和德國藝術中心康丁斯基及其他藝術家的交往，使他的注意力轉向了繪畫和雕刻。在一九一四年大戰爆發之前，他常到俄國，且在美術史學家沃夫林（Heinrich Wölfflin）的影響下，於一九一三年前往義大利。一九一四年他以難民身分逃往挪威，在那兒會合了一九一一年起就在巴黎居住作畫的佩夫斯納。在挪威，賈柏做了他在綜合立體主義幾何形式影響下最早的一些雕塑──用紙板或三夾板的合成面做的人體模型和頭像。一九一七年二月革命爆發後，賈柏和佩夫斯納返回俄國。在莫斯科，他們加入了塔特林、馬勒維奇和其他像康丁斯基這樣脫離國籍者的偉大實驗。

對藝術家的夢想而言不幸的是，托洛斯基逐漸失勢了，而列寧的政策一向敵視現代藝術，很快就否定了藝術家任何的表達自由。可能將構成主義聯想成他一九一六年被放逐蘇黎世時住在他隔壁的伏爾泰咖啡館（Café Voltaire）那羣人達達式的戲謔狂歡，列寧根本不給他們任何委託的工作和官銜。到一九二二年，幾乎所有新運動的領袖都發現他們迫於生計而必須離開俄國。他們大多數先到柏林，受到當地的歡迎，然後將俄國構成主義的基本眞理帶到其他的抽象藝術家的團體：

康丁斯基成了威瑪包浩斯的教授，而李斯茲基（El Lissitsky, 1890-1947）則短期間加入了阿姆斯特丹的「風格派」（De Stijl）。馬勒維奇稍後到了包浩斯，在此他原以俄文寫成的手稿被譯成德文，一九二七年發表〈無物象世界〉（Die Gegenstandslose Welt）一文。賈柏在柏林住到一九三三年（雖然他在巴黎的抽象—創造團體中也很活躍）才搬去倫敦。他和班・尼可森（Ben Nicholson）及另一些人，擔任專論激進抽象運動理論的特別文人刊物《圈子》（Circle）的編輯。一九四六年他移居美國，繼續工作和寫作。佩夫斯納則重返年輕時住過的巴黎。

雖然純抽象傳統在俄國受到整肅，在包浩斯却加以制度化，且大力地傳播開來。該學院於一九一九年在威瑪成立，院長是建築師古匹烏斯（Walter Gropius）。應用美術和純美術結合的意念已深植在包浩斯的前身——威瑪應用美術學校，該校由維爾第創於一九○二年，以教授年輕風格派（Jugendstil）的理想和運用。古匹烏斯在包浩斯奉獻式的演說重振起藝術家的新理想：「讓我們一起創造未來的新建築，那將是集一切於一身的——建築和繪畫。」

雖然古匹烏斯吸引了許多數一數二的藝術家到該校，如康丁斯基、克利、費寧傑（Feininger）、史列瑪（Oscar Schlemmer）、馬克斯（Gerhard Marcks），比起新藝術和社會的理論與理想原則，該校的觀念更著重設計和結構的問題。基本課程是由易登（Johannes Itten, 1888-）——畫家兼理論家何澤（Adolf Hoelzel, 1853-1934）的學生——指導的，他提議創作的來源在於對素材真正的物理性在知性和感性上的了解：木頭、玻璃、金屬等，以及擁有極多新可能性的當代科技才是指引的靈感。照古匹烏斯的說法，畫家為設計師的物質論提供了一種「精神上的反作用」。另有許多藝術家和設計師受了這種實驗方法的激發而來到

威瑪，稍後該校遷至德索（Dessau）時，他們也貢獻了新的意念。何澤的配色理論透過兩個他以前的學生易登和奧圖・史列瑪（Otto Schlemmer）而變得至爲重要。拉斯洛・莫荷依—那吉（Lazlo Moholy-Nagy, 1895-1946）對顏色、光線和工業材料的物理性那充滿幻想的探索，在學生間引起了極大的狂熱。西碧兒（Sibyl Moholy-Nagy）稍後寫道，藝術理性化的精神強得使她先生發展了一套編纂的系統，即他可以用電話指示的方法讓招牌畫家畫出一幅畫。其他的才華之士如范・都斯伯格、賈柏、馬勒維奇和李斯茲基等，也從有類似實驗的主要中心——俄國和荷蘭——被吸引到包浩斯。

包浩斯課程裏的社會價值感和教誨作風的意識形態，促使古匹烏斯和莫荷依—那吉發表了一系列十四篇論各種觀點的藝術理論，其中包括蒙德里安一九二五年的〈新形式〉（Die Neue Gestaltung），馬勒維奇一九二七年的〈無物象世界〉，以及康丁斯基、克利和范・都斯伯格寫的書。但在二〇年代中旬，包浩斯內部開始分裂，不僅在繪畫的授導，甚至自由實驗的精神都受到了干擾，因此到一九三三年該校最後被納粹解散時，實質上已經變成了訓練設計師的技術學校了。包浩斯大部分的領袖人物——早期實驗階段和後期實用階段的——都在三〇年代逃往美國了。他們在此都事業有成，且變成該國建立這個傳統的一股重要力量。莫荷依—那吉以包浩斯的原則在芝加哥創立了設計學院；古匹烏斯成爲哈佛建築系的系主任；艾伯斯（Josef Albers）在耶魯也就任同等的職位；其他諸如凡德羅（Ludwig Mies van der Rohe）、貝爾（Herbert Bayer）和布魯爾（Marcel Breuer），則將包浩斯發展出來的原則加以實踐在建築和設計上。

抽象運動中最純粹，在意識上最富理想的乃荷蘭的一支——風格

派——一九一七年創於阿姆斯特丹。對荷蘭藝術家而言——主要是蒙德里安、范・都斯伯格和建築家歐德 (J. J. P. Oud, 1890-)，風格派是他們認為對個別的人和整體的社會來說，所可能達到的完美和諧的模範。它因而負有倫理、甚至精神上的任務，執行一種類於將已發現的原則加以應用的純研究的功能。比德國和俄國的運動更進一步的是，它不但是在建築和設計上，也在繪畫和雕塑方面激發起一種抽象的傾向，這到今天都還生生不息，且和當代藝術關係密切。相較之下，包浩斯的意識則似乎根植在物質主義上，且主要針對實際的應用；而構成主義——不像風格派——在技術和現代藝術上都缺乏一種堅實、固有的傳統作為後盾。這種不足，加上共產黨的指責，使得會員很快就散入其他運動之中了。

風格派的藝術觀建立在一堅實的意識基礎上：荷蘭的理想主義哲學，一種嚴肅、清晰、邏輯的知性傳統，以及一如歐德表示的，「新教的迷信破除」。那些藝術家們相信一種普遍的和諧，人可以服從它而加以分享。它存在於一種沒有衝突、超出一切實質世界的物體，甚至沒有個別性的純精神的領域中。以繪畫而言，就是讓造形的手法簡化到線條、空間和色彩這些構成元素，排列成最具元素性的結構。

蒙德里安從巴黎回來後，即成為風格派的鋒頭人物，也是在上述信仰下作風最純粹的藝術家。對他而言，他本身的藝術理論——新造形主義——不只是一種繪畫風格而已；它既是哲學也是宗教。由於它和一般的原則是如此地協調，其宗旨即是一種使生活的面面觀都和這些原則走向一致的藝術。人類的整個環境都將變成一種藝術。正如蒙德里安自己說的，「在未來，繪畫價值的有形化身將會取代藝術。然後我們就再也不需要繪畫了，因為我們會活在落實了的藝術裏。」

他這種柏拉圖式理想主義的出處深植在他的背景和早年的經驗。他成長於一嚴格的喀爾文教派家庭，而對宗教裏神祕元素的需求使他開始研究起通神論運動，最後成爲其中的一員。雖然他從一九一〇至三八年（除了戰爭那幾年）幾乎都住在巴黎，且置身於畢卡索和立體派的圈子中，他們的影響把他的藝術和思想轉向結構的問題，然而理想主義才是他藝術以及個人的信仰。他的藝術理論因而既帶有他本身理想的、質樸的宗教色彩，又有通神論的神祕純粹性。

蒙德里安一九一〇年到巴黎時，已是通神論的信徒。在那兒，他天生的秩序感把他拉向了立體主義，特別是畢卡索和雷捷的，同時他的畫風也很快就從某種野獸派演變成一種特殊而極具規律的結構風格，而這很快也就變成純抽象了。一九一四年他因戰爭而被迫留在荷蘭，在那兒遇到了凡德雷克（Bart van der Leck）和范‧都斯伯格，兩人的作品和信仰都和他自己的頗爲相近。在該運動熱心而傑出的宣傳人物范‧都斯伯格的帶頭下，他們於一九一七年創立了風格派，並發行了一本雜誌，在新理想主義的各種觀點上都有豐富的意念和理論。編輯范‧都斯伯格致電各地的藝術家，要他們爲這個像十字軍東征的理想貢獻理論和解釋。他宣稱，「四邊形是新人類的表徵。正方形對我們來說就像十字架對早期基督徒一樣。」❸

風格派的意念在它們所針對的範圍內是極爲重要和具有普遍性的，因而這些意念和由此產生的藝術被稱之爲國際風格。范‧都斯伯格在包浩斯的講課，在該校大師們之間更加強了這種理想的傾向，並且多少決定了他們在二〇年代後期的思想方向。

蒙德里安的畫和理論在所有的會員當中，一直都是最純粹的，所以在一九二五年，該校一出現對其初衷有所妥協的徵兆時，他就退出

了。他深刻的思想，幾乎像聖人般的儀態，對其他抽象運動的成長大有助益：由賈柏和佩夫斯納一九三一年創於巴黎的「抽象─創作」，包括了康丁斯基、阿爾普（Jean Arp）、何賓（Auguste Herbin）、黑里昂（Jean Helion）和許多另外的人，以及一九三八年創於倫敦以賈柏和班・尼可森爲中心的圈子集團（Circle Group）。即使到了第二次世界大戰，他以七十高齡，還在紐約對幾個頂尖的美國藝術家灌輸這些理想和風格。他對自己的藝術和信仰，寫了許多深刻感人的文章，而在他的新造型主義計劃中注入了他熾熱的宗教和道德感。然而即使他的理論和個人習性如此嚴謹，他却在一九四〇年從倫敦逃往紐約時，輕易地就適應了那兒的生活。他愛上紐約市的步調，摩天大樓的景觀，街上的行人，還有最重要的──美國爵士樂。據哈夫特曼（Werner Haftmann）的觀察，他涉獵的範圍極廣，從神祕主義、科技、通神論到爵士樂都有。也許這種廣闊的胸襟說明了何以蒙德里安的最後幾年，身處美國，年逾七旬，在藝術創作上仍然充滿活力，收穫豐碩。

布朗庫西生於羅馬尼亞，試圖從一個完全不同於那些將機械和建築理想化，或認爲其藝術的結構原則即社會的理想模式的人的觀點著手，去達成絕對的形式。他的神祕主義。即他東歐背景的一種寫照，使他重視藝術中最簡單、最基本的有機形狀的造形，例如蛋和魚。他的抽象作品正是對這些形狀的一種追尋；其間明晰、合理的關係即來自這種獨立而主觀的看法，而非立體主義中的理論說明。他的藝術格言也同樣地是有關元素方面的意念。

德洛內，給麥克（August Macke）的信，一九一二年❹

直接觀察自然那光明的本質，對我來說是不可或缺的。雖然我並

不反對從自然本身取得的符號，但所指的却不一定是一手拿著調色盤的觀察。我的作品很多是寫生，「在主題之前」，通常是如此稱呼，但對我極爲重要的是對色彩運動的觀察。

只有用這種方法，才能找到支持我視覺那種韻律的互補和同時對比的色彩法則。在這色彩的運動裏，我發現了並非來自某種系統或「先驗」(a priori) 理論的本質。

在我看來，每個人都因其本質而有別於他人——屬於他個人的動作，就異於一般人的動作。這就是今年冬天我在科隆看你的作品時發現的。你沒有直接和自然——即導向美的靈感的唯一來源——打交道。❺這樣的交流在它最重要、最具關鍵的方面影響了描繪。光是這種交流，和給予那些關鍵時刻的運動的敵對、競爭比較起來，就得以讓靈魂進化，人即由此而在世上實現自己。藝術所考量的無非是此。

我認爲在目前瞻前顧後是絕對必要的。如果有一種東西叫做傳統，我相信是有的，那麼它只能存在最深刻的文化運動的意義中。

首先，我總是看到太陽，我要將自己和他人認同於無處不在的光圈——光圈，顏色的運動。而我相信，那就是韻律。觀看的本身就是一種運動。視覺是眞正有創造力的韻律。分辨韻律的素質就是一種運動，而繪畫的基本素質就是描繪——視覺的運動，其功能在於將視覺朝著眞實客觀化。那就是藝術的本質，以及它最爲深刻的地方。

我非常害怕去下定義，然而我們幾乎被迫要這麼做。但要小心別被這些定義限制住了。我有一種在作品未完成前就得擬定宣言的恐懼。

德洛內，給康丁斯基的信，一九一二年❻

我發現你今年所寄來的很有用。至於我們的作品，我想大眾一定

會習慣的。他們所要下的工夫是慢慢來的，因爲他們被習慣控制。另一方面，藝術家在色彩結構的領域裏還有很多要做的，這個領域幾乎未經探索，且如此曖昧，幾乎只能追溯到印象主義剛開始的時候。秀拉尋求主要的法則。塞尙把畫的一切從一開始就推翻了——亦即將明暗對照法調整成主控著所有已知流派的一種線條結構。

目前的問題就在於這種對純繪畫的探索。我不知道在巴黎有任何畫家眞的在尋找這理想的世界。你所說的那羣立體派只在線條上實驗，而將色彩放在次要的和非結構性的地位。

我還未曾試著將我在這個新範圍裏的研究訴諸文字，我在這個範圍投注了相當久的心力。

我始終期待在我所發現的法則裏找到更大的彈性。這些法則是建立在色彩透明度的研究上，而這和音符間的相似性讓我發現了「色彩的運動」。這一切——我相信還沒有人知道——一直深藏在我心中的眼睛裏。我寄給你一張這些心血——已經過了時——的照片，我的朋友看了都大吃一驚，只有極少數的鑑賞家有完全不帶「印象主義」的正確評語。在我畫這張畫時——記得你問過我——我不知道有什麼人能寫這些東西，但我當時已經做了一些關鍵性的實驗了。即使我的朋友普林賽❼都看不出來，但只過了一下，這些對他而言就變得很明顯了。我對他的感應力所可能作的詮釋很有信心，在我看來，他已有的強烈反應將會導致那樣的結果。目前我相信，他能夠揭開這些事情的意義，以作爲他好幾年前就開始的工作——我和你提過——的一種結果。

德洛內，〈光線〉，一九一二年❽

印象主義；是光在繪畫裏的誕生。

光線藉著感應力發生在我們身上。沒有視覺的感應，就沒有光，也沒有運動。

光線在大自然裏創造了色彩的運動。❾

運動是由於組成「真實」中不特定的成分之一致，或色彩的對比所產生。

這種真實內含「廣度」（遠得可以看到星星），然後就變成了「有韻律的同時性」（Rhythmic Simultaneity）。

同時性在光線裏就是「和諧」，即創造「人的視覺」的「色彩韻律」。人類的視覺蘊藏著最大的「真實」，因為它直接來自對宇宙的凝視。「眼睛」是我們感官中最精細的，最能直接和我們的神思、我們的意識溝通。

「世界」及其「運動」所具有的生動意念就是「同時性」。

我們的了解和我們的「感覺」是「相關的」。

「讓我們試著去看」。

聽覺對我們去認識這個世界是不夠的；它沒有「廣度」。❿

它的動作是「連續的」，是某種機械的性質；其規則是「機械」鐘錶的「時間」，這就像鐘錶，和我們對「宇宙裏視覺運動」的感覺是沒有關係的。

這可以和幾何物體來比較……

藝術在「自然裏是有韻律的，且有一種束縛的恐懼」。如果**藝術**和一件「物體」扯上關係，就變得有敍述性、可分裂性、文學性。

它以不完美的「表達方式」來貶抑自己，責難自己，它就是它自己的否定，「它並不避免模仿的藝術」。

同樣地，如果它描繪物體的「視覺關係」或「物體之間」沒有「光

線作為描繪的組成角色」的「視覺關係」，那麼就是傳統的。它永不會達到「造形上的純粹性」。這是一種弱點；是對生命和繪畫藝術的崇高性的否定。

為使藝術達到崇高性的極致，就必須從我們和諧的視覺——清晰——上去汲取。清晰將是色彩、比例；這些比例是由同時牽涉在一次行動中的各種元素組成的。這個行動必須是有代表性的和諧，即為「唯一真實」的光線的「同時運動」（同時性）。

那麼這種同時的行動就是主題，即有代表性的和諧。

萊特，〈同時性的聲明〉，一九一六年⓫

我努力去掉我藝術中所有的故事性和說明性，且使其淨化到觀者的情緒將整個是美感的地步，猶如聽好音樂時一樣。

由於造形是一切歷久不衰的藝術的基礎，且創造有張力的形式是不可能沒有色彩的，所以在經過多年色彩的實驗後，首先決定了整個色譜相對於空間的關係。我發覺將純色畫在認得的形式上（亦即，把突出的顏色畫在突出的物體上，後退的顏色畫在後退的物體上），這樣的色彩破壞了真實感，且反過來也被說明性的外形破壞了。因此，我得到一個結論，即色彩要負起有意義的功能時，必須當作「抽象的媒介」來用。不然那張畫在我看來，就不過是一種纖弱的、抒情的裝飾。

由於我對純韻律的形式（例如音樂裏的）總是比對聯想的過程（例如由詩所喚起的）更為感動，所以將作品中一切自然的描繪都當作無用的東西拋棄了。然而，我還是堅持構圖的基本法則（將物質當成在動作中的人體來安置和替換），且以其構造在三度空間裏產生韻律的色彩—形式的方法來創作。

後來，意識到繪畫可以伸入時間，而且可以同時呈現，我便看出了一種形式高潮的需要，雖然這在心中只不過是完成時最後的那一點，却可作為一「槓桿支點」（point d'appui），由此眼睛就會遊進畫中韻律秩序井然的錯綜複雜裏。同時我創作的靈感從一種已詮釋過的抽象力量的視覺化，經過色彩的並列，而進入視覺的關係。在此之中，總有一個最終的目標，和我在繪畫結構中感到的需要極之吻合。

由以上論述大家可以想見，我盡力使我的藝術和繪畫的關係，一如多聲部樂曲和音樂的一樣。說明性的音樂是過去的事了：現在已變成抽象的、純美感的了，以節奏和形式來決定效果。繪畫自然不必落在音樂之後。

蒙德里安，〈自然的眞實和抽象的眞實〉，一九一九年⓬

今天有文化的人都逐漸脫離自然的事物，其生命也變得愈來愈抽象。

自然的（外在的）事物變得益加機械化，而我們看到我們生命的注意力已愈來愈集中在內在的事物上。⓭眞正現代人的生活旣不是純然物質的，也不是純然感性的。更確切地說，它是在人類心智逐漸覺醒後，做為一更自治的生命而證明了自己。

現代人——雖然結合了身體、心智和靈魂——展現了一種被變動了的意識：他生命的每一種表達方式在今天都有了不同的外貌，亦即，更為肯定地抽象的外貌。

藝術也一樣。藝術會在人身上成為另一種二元性的產品：一種外在有教養，而內在深刻、且更為自覺的產品。藝術作為人類心思純粹的描繪時，將會以一種美感上淨化的，也就是說，抽象的形式來表達

1　蒙德里安,《自畫像》, 約 1942 年, 墨水畫

自己。

　　眞正現代的藝術家覺察得出美感情緒下的抽象概念; 他意識到, 美的情緒是浩瀚的、宇宙的。這種自覺的體會, 其自然的結果就是抽象的造形主義, 因爲人只附著於普遍的事物。

　　因此, 新的造形意念不能採用自然或具體的描繪形式, 雖然後者總是在某種程度上顯示出普遍的原則, 或至少在其中隱藏著的。這種新的造形意念將會忽略外表的個別部分, 亦即忽略自然的形式和色彩。相反地, 它應在形式和色彩的抽象概念中, 也就是在直線和清楚界定.的原色中, 找到表達的方式。

　　這些普遍的表達方式是以一種趨向抽象的形式和色彩的合理而漸進的發展, 在現代繪畫中被發現的。解決之道一旦發現了, 接著而來

的就只是關係的確切描繪了，亦即在任何美的造形情感中首要而基本的元素。

新的造形意念因而正確地呈現了眞正的美感關係。對現代藝術家而言，這是過去一切造形意念的自然結果。這在繪畫——和偶發性最沒有關係的藝術——尤爲如此。繪畫在最深的本質上，可以說是生命純粹的寫照。

然而，新造形主義是純粹的繪畫：表達方式仍是造形和色彩，縱然這些已完全內在化了；直線和平面的色彩一直都是純繪畫的表達方式。

雖然每一種藝術都有它專用的表達方式，而且作爲一種心智進步文明下的結果時，都傾向於以前所未有的精確來呈現其均衡的關係。均衡的關係是普遍性、是和諧與統一——即心智與生俱來的特色——最純粹的描述。

那麼，如果我們將注意力放在均衡的關係上，就能看到在自然事物中的統一。然而，這被掩蓋住了。不過即使我們找不到精確表現出來的統一性，也能統一每種描繪，換句話說，統一性的精確描繪是可以表達的；它必須表達，因爲在具體的眞實中是看不見的。

我們發現在自然界中，所有的關係都控制在一種單一的原始關係中，而且是由兩種極端的對立來界定的。抽象的造形主義以成直角的兩個位置的確切手法來表示這種原始的關係。這種位置的關係是所有關係之中最均衡的，因爲它在完美的和諧中表達出兩種極端的關係，而且也囊括了其他一切的關係。

如果我們將這兩個極端想成是外在和內在的證明，那麼在新的造形主義中，我們會發現聯繫心智和生命的結並沒有斷掉；因此，我們

絕不該將它看成真正活生生的生命的一種否定，而應該看成是物質─心智二元論的調和。

　　如果我們由思索而了解到任何東西的存在都是以同等的關係替我們在美感上界定出，這是很可能的，因為這種證明統一的想法是潛在於我們意識裏的。因為後者在一般的意識裏是個特例。

　　如果人類的意識是從不定而走向肯定和一定，那麼人類本身的統一也會走向肯定和一定。

　　如果以一種精確而絕對的方式來看統一性，那麼注意力就會針對著普遍性，結果個別性就會在藝術裏消失──一如繪畫已經顯示的。因為只要個別性擋住了去路，普遍性就不能純粹地表現出來。只有這種現象消失後，一切藝術的源起──普遍的意識（即直覺）──才能直接地描繪出來，誕生出淨化過的藝術表達方式。

　　然而這要到適當的時間才會出現。因為時代的精神決定了藝術的表達方式，相對地，這也反映出時代的精神。而在目前，僅是藝術形式就已非常生氣蓬勃地表達出我們當前的──或未來的──意識了。

　　構圖給了藝術家所能擁有的最大自由，因而只要是需要的話，在某個程度上，他的主觀意識都能表現出來。

　　色彩和尺寸關係間的韻律使絕對的東西顯示在相對的時空中。

　　就構圖而論，新造形主義是二元化的。透過宇宙關係的準確重建，它直接表現出普遍的事物；藉著韻律，藉著塑造的形式在材料上的真實，它表達出藝術家個人的主觀意識。

　　它就這樣在我們面前揭示了整個世界的普遍美，卻不必因此放棄人的成分。

自然的目標是人

人的目標是風格

我們看到了，在現代造形裏肯定地表現出來的，有著特異性和一般性之間非常均衡的比例，以及現代的人和形式上多少顯示出社會重建的根本原因。

一如人成熟得足以反抗個體的、武斷的控制，藝術家同樣也成熟了，能夠抵制造形藝術上的個體性：如自然的形式和色彩、情緒等等。

2 《風格派》雜誌的封面，阿姆斯特丹，
1921 年 11 月

以生命最嚴格的意義而言，這種以一個人成熟的內在，和合理的認知為基礎的抵制，特別是在最近的五十年，已反映在藝術整個的發展上。

因此可以預期的是，這種轉眼間的藝術發展最後必會產生一種非常新的造形，而這只會在一個能完全改革精神（內在）和物質（外在）比例的時期顯示出來。

這個時期就是我們的時期，而今天我們親眼目睹一種新造形藝術的誕生。一方面對新精神——以最廣義的意義來說——以及藝術和文化的物質基礎的需求使其變得明顯，而另一方面傳統和習慣——必然伴著每個新意念或行動的——則怯懦地反對新意念以試圖在一切領域裏鞏固自己的地盤，因此對必須證實當代的新認知——無論造形上或平面上——的人而言，工作就變得既重要又困難了。他們的工作需要不懈的精力和毅力，並因遭受預防性的反對而加強和激發。

在那種方式下，故意曲解新觀念來看印象派作品，或膚淺地以同一觀點來看現代造形的藝術品，其實是無知地幫助建立生活和藝術上的新觀念。對這，我們只能感謝他們了。

如果我們回顧一下去年〔風格派〕的人數，那麼我們一定會欽佩多產的藝術家順利地將在創作的過程中所得到的意念賦予了形式，因而在藝術新知的闡明上大有貢獻。

這足以由對這期月刊——不但在年輕一代也在老一代身上產生影響——與日俱增的重要性和廣為流傳的程度得到證實。其內容則滿足了那些對美感的認知較深的人的需要。儘管有許多困難阻撓了期刊的出版，這對我們繼續在文化上的美學工作可是一個重大鼓舞。

賈柏,〈眞實的宣言〉,莫斯科,一九二〇年八月五日 **⑮**

> 在我們週日的暴風雨上
>
> 越過以前的遺跡和廢墟
>
> 在空洞未來的大門前

我們今天向你們這些藝術家、畫家、雕刻家、音樂家、演員、詩人……向藝術不只是一談話的背景,而是眞正狂喜的、是我們的言論和行爲的來源的你們宣佈。

藝術在過去二十年來所演變成的僵局必得打破。

人類知識的增長一直到這個世紀初才開始洞察世界的神祕法則。

一種新文化和新文明的茁壯以其在大眾間史無前例的波濤朝著自然財富的擁有而去,一股將人民結合爲一,而最後,但並非最不重要,走入戰爭和革命(那未來世紀的淨化之湍)的波濤,讓我們面對已然誕生並活躍的生命新形式。

藝術爲人類歷史上這即將展開的紀元帶來了什麼呢?

它具有建立新的偉大風格所需要的方法嗎?

還是它以爲新紀元可能不會有新風格呢?

還是它以爲新生活可以接受一種建立在舊的基礎上的新創作?

儘管我們這時代對復興的精神有所需求,藝術却仍然從印象、外貌汲取養分,且無助地在自然主義和象徵主義之間、浪漫主義和神祕主義之間徘徊。立體派和未來派人士企圖將視覺藝術從過去的沼澤中拉出來的嘗試,只不過引出了新的幻想而已。

立體主義從描繪的技巧簡化開始,而以囿於它本身的分析收場。

立體派那精神錯亂的世界，被自己的邏輯倒錯症搞得支離破碎，已無法再滿足我們這些已完成了革命或已從頭建構的人了。

因為相信他們的實驗只在於藝術的表面，而並沒有接觸到根基，而且也清楚地看到最後的結果幾近於同樣的舊平面，同樣的舊體積，以及和舊的一樣的裝飾表面，所以我們可以興致盎然地留意立體派的實驗，但無法跟隨。

我們原可讚美未來主義在當時以它宣佈的藝術革命令人一新耳目地來掃蕩，讚美它對過去那種不留情面的批評，因為沒有其他方法可以讓我們攻擊那些「好品味」在藝術上的障礙……為此我們需要很多的火藥，但我們不能單以一個革命時期就建立起藝術的系統。

我們要檢驗在其外表下的未來主義，才能發覺我們面對的其實是一個尋常的嘮叨者，非常活潑而支吾其詞的一個人，穿著印有「愛國主義」、「軍事主義」、「鄙視女性」等模糊字樣以及所有如此土氣的牌子的破衣。

在純繪畫問題的範圍裏，未來主義不比印象主義那已經顯示失敗的，即在畫布上固定一純視覺反映的改革努力前進了多少。對每個人來說，以簡單的平面記錄所捕捉的一連串片刻間的動作，顯然無法再重新創造該動作。這讓人想起死屍的脈搏。

「速度」這誇大的口號在未來派的手中成了一張偉大的王牌。我們承認這個口號很響亮，也很能了解它何以能立即贏得那些最頑固的鄉巴佬的心。但去問任何未來派，他是怎麼想「速度」的，那兒就會出現一整個軍火庫發了瘋的汽車，嘎嘎作響的火車站，糾纏的金屬線，鬧街上的轟隆聲、噪音和叮噹聲……我們真的要他們相信這一切對速度和節奏都是不必要的嗎？

看看光線……最靜態的靜態力量，一秒鐘却超過三百公里……看看星空的靜止……誰聽得見……然而我們的火車站比起宇宙的火車站又如何呢？我們地球上的火車比起這些銀河的快車又如何呢？

不是嗎，整個未來派對速度的喧鬧聲，很明顯不過的是一種趣聞軼事，而自未來主義宣佈「速度和時間昨天已死了」那一刻起，就掉進了抽象概念的晦澀裏。

立體主義和未來主義都沒有替我們這個時代帶來它們的期盼。

除了這兩個藝術流派外，近代實在沒什麼是重要或值得注意的。

但生命不等待，一代代的成長也不停止，而我們這些要接替那些已進入歷史的人，手裏有他們幾年下來相當於幾世紀的經驗的成果，

3 賈柏，1941 年

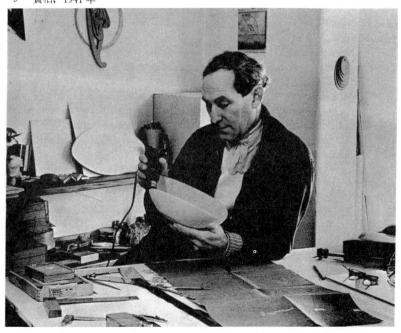

其中有錯誤也有成就……我們假定……

在藝術的基礎於生命眞正的法規上建立起來之前，沒有新的藝術系統會耐得住成長中的新文化的壓力。

在所有藝術家和我們一起宣佈之前……

一切都是虛構的……只有生命和其法則是眞的；而在生命中，只有活躍的才是美的、聰慧的、強壯的、對的。因爲生命不知道美就是一種美感的標準……有效的生存是境界最高的美。

在道德的評斷上，生命是既不知好，也不知壞或公正……需要才是一切道德中最高、最公正的。

生命並不知道由理性萃取出來的眞理是知識的標準，只有行爲才是最高最可靠的眞理。

那就是生命的法則。如果藝術是建立在抽象概念、幻想和虛構上，還能對抗得了那些法則嗎？

我們宣佈……

今天，空間和時間對我們而言是新生的。

空間和時間是唯一生命可以建立於其上，而藝術必須架構在此的形式。

在歲月的壓力下，國家、政治和經濟的系統毀滅了，意念瓦解了……但生命很強壯，繼續成長，而時間在眞正的延續下持之以恆。

誰會顯示給我們比這還有效的形式呢……誰有那麼偉大，會給我們比這還穩固的根基呢？

有哪個天才會告訴我們一個比叫做生命的這個平淡無奇的故事更令人陶醉的傳奇呢？

以空間和時間的形式實現我們對這世界的感覺，是我們繪畫和造

形藝術的唯一目標。

在這之中，我們不用美的尺碼來衡量我們的作品，也不以溫柔和感傷的磅數來度其力量。

手中有錘線，眼如尺般精確，精神緊繃如指南針……我們建構我們的作品一如宇宙的建立，一如工程師建其橋樑，數學家寫其軌道的方程式。

我們知道一切都有其基本的形象；椅、桌、燈、電話、書、房子、人……它們是整個有自身節奏、自身軌道的世界。

那就是為什麼我們在創造東西時，會把一切偶然的和局部的都從其所屬的標誌上拿掉的原因……只在它們身上留下力量恆常韻律的真實。

1.「因此在繪畫上，我們否定色彩是一種繪畫元素，色彩是物體理想化的視覺表面；是它們外在而表面的印象；色彩是偶然的，和事物最核心的本質毫不相干。」

我們肯定「一種物質的色調，即它吸收光線的實體是繪畫上唯一的真實。」

2. 我們否定「線條的描繪價值；在真實的生活中是沒有描繪線條的，描繪是人類在事物上一種偶然的痕跡，與基本的生命和身體通常的結構並沒有關係。描繪性是一種平面的插圖和裝飾的元素。」

我們肯定「線條只是一種靜態力量及其在物體上的韻律的方向。」

3. 我們否定「體積即空間在繪畫和造形上的形式；我們不能以體積來測量空間，正如不能以碼來測量液體一樣：看看我們的空間……如果不是一種連續的深度，那麼是什麼呢?」

我們肯定「深度是空間唯一在繪畫和造形上的形式。」

4. 我們否定「在雕塑上，物質是一種雕塑元素。」

「每個工程師都知道固體的靜態力量和素材的堅強性並不在於物質的量……例如——軌道，T形桿等等。」

「但你們這些各種色度和方向的雕刻家，仍然執著於陳腐的偏見，認為你們不能脫離物質的體積。這兒(在這展覽裏)，我們用四個平面建造出有如四噸物質的體積。」

「我們這樣將作為方向的線條帶回雕塑，而在此，我們肯定深度即空間的一種形式。」

5. 我們否定「千年來在藝術上將靜態的韻律當作造形和繪畫藝術唯一的元素的這個幻覺。」

我們肯定「在這些藝術中，一種新的元素——運動的節奏——是我們對真實時間的感覺的基本形式。」

這是我們的作品和結構技巧的五個基本原則。

今天我們正式對人們宣佈這些言論。我們將我們的作品放在廣場和街上，相信藝術對閒人來說，不該永遠是個聖殿，對疲倦的人來說，不該永遠是種安慰，而對懶人來說，不該永遠是個藉口。藝術在凡有生命流動、發揮的地方，都與我們同在……在長凳、桌邊，在工作、休息、玩樂時；在工作日和假日……在家裏、在路上……如此一來，生存的火燄才不會在人類身上滅絕。

不論過去或未來，我們都不尋找藉口。

沒有人可以告訴我們未來是什麼，或一個人吃東西該用什麼器皿。

對未來這件事不說謊是不可能的，而任何人可隨意在這方面撒謊。

我們斷言，對未來呼喊在我們來說，和對過去垂淚是一樣的：是改革後的浪漫派人士的白日夢。

是在天國裏披上了當代衣著的老人們那種僧侶式的亢奮。

今天就忙著明日之事的人是在無事忙。

而無法在明天將他今天所做之事帶給我們的人，對未來毫無用處。

今天就是事實。

我們會在明天解釋。

過去，我們把它當成腐屍一樣地丟棄了。

將來，我們則留給算命師。

我們享有的是今天。

賈柏，〈雕塑：在空間裏的雕刻和建造〉，一九三七年❶

新意念的成長，愈深入生活就愈困難、愈漫長。長得愈堅韌，對它們的抗拒就愈頑強、激烈。它們的命運和歷史總是一樣的。新意念不論在何時何地出現，只要其中自我鼓舞的能量足夠，就總是勝利的。沒有意念是橫死的。每個意念都是自然的生，自然的死。能夠以暴力摧毀任何新意念成長的有機或精神力量是不存在的。對只要新意念一在地球上出現，就為了自己的利益而機敏得要去抵制的人來說，他們是無法了解這件事的。他們抵制的方法總是一樣的。一開始，他們試著證明新意念是荒謬的、不可能的或邪惡的。如果這樣無法奏效，他們就企圖證明這新意念一點都不新、也沒有創意，因此很乏味。當這也行不通時，他們就求助於最後也最有效的方法：隔離的方法；亦即，他們開始斷定這個新意念，就算又新又有創意，却不屬於它想充實的那些意念的範圍。舉例來說，如果屬於科學，他們就說和科學無關；如果屬於藝術，他們就說和藝術無關。這正是我們的反對者所用的方法，他們在新藝術，尤其是結構藝術，一開始時就說我們的繪畫和繪

畫無關，我們的雕刻和雕刻無關。這一點，我則留給我的畫家朋友去解釋一幅既是構成主義又是絕對的繪畫的原則，而只試著澄清我個人雕塑領域內的問題。

根據我們的反對者的斷定，兩點特徵使構成主義雕刻喪失了雕刻的特性。首先，是我們的雕刻和建構都是抽象的，其次是我們加進一度新的主要的空間，即所謂在空間加進結構，破壞了雕塑作為固體藝術的整個基礎。

深入研究一下這種毀謗是必要的。

使一件藝術品成為雕塑的特色是什麼？埃及的獅身人面獸是雕塑嗎？當然是的。為什麼？不可能只因為它是由石頭組成或固體堆積而成的，因為如果是的話，那麼為什麼房子不是雕塑，喜瑪拉雅山不是雕塑？因此絕對有某些其他的特徵將雕塑和其他的固體物品加以區分。我認為這種區分是很容易訂定的，只要想到每件雕塑都有以下的特性：

1. 是由受形式限制的固體材料構成。

2. 是人類有意地在三度空間裏建成的。

3. 只為這個目的而創，以使藝術家將想要傳給別人的感覺變得可見。

那些就是自有雕塑藝術以來，我們在每件雕塑品上所找到、並將雕塑品和其他物品區分的主要特色。其他特色的出現在性質上都是次要而暫時的，不屬於雕塑的基本內容。只要這些主要的特性出現在我們周圍的某些事物上，我們都有權稱之為有雕塑特性的。我會試著小心地去考慮這三項主要的特性，看構成主義的雕塑是否缺少任一項。

材料和形式

材料在雕塑裏扮演了一個基本的角色。雕塑的根源取決於它的材料。材料形成了雕塑的感情基礎，給了它基本的調子，並且決定了它美學行為的界限。這個事實的來源深埋在人的心理狀態中。它具有實用和美感的性質。我們對材料的喜愛基於我們和它們之間有機的相類性。在這方面，相類性是以我們和自然的整體關係為根本的。材料和人類都衍生自物質。沒有這種和材料的密切關係，沒有這種對它們的興趣，我們整個文化和文明就不可能崛起。我們愛種種材料，是因為我們愛自己。由於運用種種材料，雕塑藝術和技巧才總能並肩而行。技巧不會因為一種材料用於某種方式或用於某種結構的目的就擯棄它。因為就技巧整體而言，任何材料都是好的、有用的。這種運用只受到它本身的品質和特性的限制。技師知道那些不適於材料本質的功能，是不可能強加在它上面的。在技巧上出現的新材料總是決定了構造系統上的新方法。要用羅馬人造石橋的方法去建鐵橋，就很無知，也不合理。同樣的，技師現在就在尋找建造鋼筋水泥的新方法，因為他們知道這種材料的性質是不同於鋼鐵的性質的。技巧也是一樣。

在雕塑的藝術上，每種材料都有它本身的美學性質。由材料引起的情感是來自它本身的性質，且像任何其他由性質決定的心理反應一樣的普遍。在雕塑裏就像在技巧上一樣，每種材料都是好的、有價值的、有用的，因為每一種材料都有它本身的美學價值。在雕塑中就像在技巧上一樣，製作的方法是由材料本身制定的。

適合作雕塑材料的種類是無限的。如果雕塑家有時喜歡某種材料更甚於另一種，這只不過是因為那種材料更易處理。我們這個世紀因

許多新材料的面世而更形豐富。技巧上的知識已改良了許多以前用起來很困難的老材料的使用方法。沒有任何美學上的要求會因為一位雕塑家的作品與為其作品所選用的材料性質兩者間有多符合這個造形的主旨，而禁止他選用任何材料。材料在技巧上的處理是個機械問題，並不改變一件雕塑的基本特點。無論是雕成、鑄成、灌模或架構的，一件雕塑品只要其美學品質和材料的實質特性一致，就不會不是雕塑。（因此，舉例來說，如果雕塑家忽視了玻璃這種材料的基本特質，即其透明感，那麼就是錯用了玻璃。）只要牽涉到雕塑材料，我們美感情緒唯一尋求的東西就是那個。新的絕對或構成主義雕塑意欲充實其情緒語言，而因為某種藝術方法要充實其表達尺度而去指責它，則只能視其為一種精神上盲目的證據或蓄意的敵對行為。

我們所用的新材料的特性自然影響了雕刻的技巧，但是我們在雕刻之外而採用的新結構技巧並不能決定我們雕刻的情感內容。這種結構的技巧一方面因為在空間裏建築技巧的發展，另一方面也由於我們思考知識的躍進而得到證實。

構成主義的技巧也因另一個理由而加以證實，這在我們檢視「雕刻的空間問題」的內容時即可澄清。一如圖4所示，這兩個方塊說明了同一件物體兩種不同描繪的主要區別，一種相當於雕刻，另一種相當於結構。區分它們的要點在於不同的製作手法和不同的興趣焦點。第一個代表了物質的體積；第二個代表了變得可見的物質空間。物質的體積和空間的體積在雕塑上是不一樣的。說實在的，它們是兩種不同的事實。必須強調的是，我並不是在高超的哲學意義上用這兩個名詞。我指的是我們每天都會接觸到的兩樣非常具體的東西。兩種像物質和空間這麼顯而易見的東西，既具體又可衡量。

4　賈柏，《雕塑：雕刻和空間裏的結構》中的物體

　　到現在爲止，雕塑家都只重視物質，而忽略或極少注意物質作爲空間這麼重要的成分。空間引起他們的興趣，只因爲它是一個可以放置或突出體積的地方。它必須包圍物質。我們却要從一完全不同的觀點來看空間。我們認爲它是從任何密閉體積裏釋放出來的絕對雕塑元素，而我們將從它帶有本身特性的內部來呈現它。

　　我毫不猶豫地肯定，空間的感覺是屬於我們心理基本感覺中一種主要的自然感覺。科學家很可能在我這個肯定裏找出很大的辯論餘地，而且絕對會懷疑我很無知。我不會剝奪他這種樂趣。但是當我說我們對這種感覺的經驗，無論內在還是外在，都是一種眞實時，處理視覺藝術領域的藝術家則會了解。我們的職責是更深入地了解其實質，並將它更拉近我們的意識；所以空間的感覺對我們就會變成一種更基本而日常的情感，就像光線的感覺或聲音的感覺。

　　在我們的雕塑裏，空間對我們已不再是一種合理的抽象概念或形而上的意念了，而變成了一種可錘鍊的物質元素。它變成了像速度或寧靜那樣具感性價值的眞實，也併入至今爲止以物質的重量和體積

為主的雕塑情緒的一般體系裏。顯然地，這種新的雕塑情緒需要一種新的表達方法，不同於那些慣用或應該用來表達質量、重量和固體的情緒。它也需要一種新的製作方法。

製作立體方塊II的測量方法基本上顯示出雕塑空間表達方法的構成原則。這個原則歷經了空間裏一切的雕塑結構，根據雕塑品本身的需要而顯示出它所有的變化。

在這裏，我覺得有必要指出某些構成主義運動追隨者，由於深怕落在人後而草率得出的結論。他們一旦攫取了空間的意念，便急著假定這空間—意念（space-idea）是唯一能刻劃一件構成主義作品的特點。這個假定在雕塑上詮釋結構意念的錯誤和它對他們本身作品的傷害是一樣的。自從我一九二〇年在〈真實的宣言〉裏對空間—意念的第一個肯定以來，就不停地強調在運用雕塑的空間元素時，我無意否定其他的雕塑元素；在說「我們不能以固體來測量或界定空間，而只能以空間來界定空間」時，我並不是說大塊的體積因為完全不能界定任何東西，所以對雕塑是無用的。相反地，我讓體積本身的特性去測量和界定物質。因此體積仍然是雕塑一個基本的特色，而我們在雕塑上仍然像主題需要一種堅實的表達方式一樣地常用。

我們絕不是要去掉一件雕塑品的物質形態，使其無法存在；我們是實際的人，受制於世俗的事，我們也不忽略屬於我們對這世界之觀感的基本類型的那些心理情緒。相反地，在物質的感覺上加上空間感覺，強調並形成它，我們即充實了物質的表達方式，使其透過兩者間的對比而更形必要，由此物質獲得它的堅實性，而空間獲得它的延展性。

和雕塑的空間問題關係密切的是時間的問題。後者雖然複雜且受

到許多障礙的阻撓，仍未有令人滿意的解決方法，但兩者之間關係密切。最後的解決之道仍因技術上的困難而受阻。但即使如此，解決的意念和方法已由構成主義藝術在其綱要裏描繪出來了。我發覺要全面討論我們雕塑的整體問題，在此以一般名詞描述出時間的問題是必要的。

　　我在〈真實的宣言〉中第一個規劃出的定義是，「我們否定千年來埃及人的偏見，即靜態的節奏是雕塑唯一可能的基礎。我們正式宣稱因運動而引起的節奏是我們雕塑品一個新而必要的部分，因為這是時間情緒唯一可能有的真正表達方式。」❿從此定義而來的是，雕塑中的時間問題和移動問題是同義的。要證明這種新元素的公佈並非出自一個有能力的人的胡思亂想並不難。構成主義藝術家並不是最先，也不是——我希望——最後去費心思解決這個問題的人。我們在無數古代雕刻的例子上都可以發現這種心血的痕跡。只不過都是以幻覺的形式呈現出來，使得觀者難以辨認罷了。例如，誰不欣賞《薩瑪席瑞斯女神的勝利》中所謂的動感的節奏，即這座雕像中具體呈現出來的那種想像中的向前動作呢？動作的表現是這件作品在線條和物質構圖上的主要目的。但在此雕像內，動作的感覺不過是個幻覺，只存在我們腦中。真正的時間並未參與在這種情緒裏；事實上，這是沒有時間性的。要在我們的意識裏將時間當作真實帶進來，使其運作並感覺得到，我們需要將有形物質的真正動作從空間裏去掉。

　　音樂和舞蹈的存在證明了人心嚮往真正由運動引起的節奏在空間裏經過的感覺。理論上是沒有什麼東西可以阻止在繪畫或雕塑中運用時間的元素，也就是說，真正的移動。對繪畫而言，一旦藝術品想表達這樣的情緒時，電影的技巧為此提供了大量的機會。雕刻不但沒有

這樣的機會，而且問題困難得多。機械式的技巧尚未達到那個絕對完美的階段，就算能在雕塑品中製造出眞正的動作，也無需因爲機械的部分而扼殺純雕塑內容；因爲動作才重要，而非製造它的機械裝置。因此，去解決這個問題變成未來新生代的工作了。

我企圖由在空間中的運動結構裏（圖 5）證明雕塑的運動節奏實現後的主要元素。但我堅信在此重複我於一九二〇年所說的是我的藝術之責，亦即這些結構並沒有完成這個工作；應該把它們看成是在一件運動構圖成品上所用的主要運動元素的範例。這項設計，與其說是運動雕塑，更像是運動雕塑意念的一種解釋。

回到雕塑的一般定義，我們總是被人指責把材料做成抽象的形狀。「抽象」這個字是沒有意義的，因爲一種用材料做成的形式已是具體

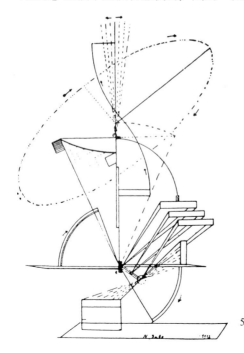

5　賈柏，《雕塑：雕刻和空間裏的結構》的草圖

的了，所以對抽象的指責與其說是對雕塑本身的批評，還不如說是對整個構成主義意念潮流在藝術上的批評。現在是說的時候了：用「抽象」這個武器來反對我們的藝術，事實上只是在用武器的影子罷了。擁護自然主義的人現在該意識到，任何一件藝術品，即使是那些描繪自然形式的，其本身也是一種抽象的行為，因為沒有一種物質的形式和自然的事件是可以再次呈現的。任何一件藝術品在它實際存在時，由我們五種感官中任一種所覺察到的感受，都是具體的。我想「抽象」這個令人不快的字一旦從我們理論的字典中刪去後，對我們共有的了解將是一大幫助。

我們目前所創造的形狀不是抽象的，而是絕對的。它們是從已在自然界的東西中釋放出來的，而其內容在於它們自己。我們不知道哪本聖經強硬規定雕塑藝術只准許表現某幾種形式。形式並不是上天的敕令，形式是人類的產品，一種表現的方式。他們有意地選擇、有意地改變形式，端賴一種或另一種形式能回應他們的情緒所達到的程度。每一種成為「絕對」的形狀都獲得了自己的生命，說自己的語言，代表一種只屬於它的情緒震撼力。形狀會表現，形狀影響我們的心理，形狀是事件和生物。我們對形狀的感覺牢繫在我們對生存本身的感覺。一個絕對形狀的情感內容是獨一無二的，不能被我們精神能力支配的任何其他方法所取代。一個絕對形狀的情緒力量是立即的、無法抗拒的、普遍的。只用理性是不可能了解一個絕對形狀的內容。我們的情感才是這個內容真正的證明。在一個絕對形狀的影響下，人類心理可以被擊破或塑造。形狀可以高興，也可以沮喪，可以興奮，也可以絕望；它們命令、干擾，能夠調和或擾亂我們心靈的力量。它們要不就具建設的力量，要不就有破壞的危險。簡而言之，絕對形狀證實了一

種兼具肯定和否定方向的真正力量的一切性質。

　　激發我們創作衝動的構成主義意識能讓我們依賴這取之不盡的表達泉源，然後在雕塑處於一癱瘓的階段時，奉獻給雕塑，為其服務。本著對我所斷言的真理十足的信心，因而我敢說，只有透過構成主義的意念使雕塑成為絕對的努力，雕塑才能復原且獲得承擔新紀元將加諸其上的這個職責所需的新力量。

　　雕塑發覺本身在上個世紀末所處的關鍵情況，顯然是來自一個事實，亦即就算透過印象主義運動的成長而興起的自然主義，也無法使雕塑從沉睡中醒來。對每個人來說，雕塑的死亡似乎都是不可避免的。但現在可不是這樣了。雕塑進入了復興的時期。它再度擔起以前它在藝術家族和人類文化中所扮演的角色。我們不要忘記一切偉大的時代達到它精神上的巔峰時，都在雕塑上證實了精神上的張力。在一切偉大的時代裏，一創新的意念主導並啟發大眾時，是雕塑具體呈現出該意念的精神。是在雕塑上，原始人瘋狂的宇宙觀個人化了；是雕塑給了埃及人信心，自然也給了他們王中之王——太陽——的真理和全能以信心；是在雕塑上，希臘人顯示了他們對世界種種和諧的看法以及他們對一切互相矛盾法則欣然地接受。而我們不是發現基督教義的形象要在哥德雕塑奔竄的直線中才得以完成嗎？

　　雕塑擬人化並激發了所有偉大紀元的意念。它顯示了精神的節奏並引導它。這一切能力都在我們上個世紀文化衰退的時期喪失了。構成主義的意念將雕塑舊有的力量和能力又還了給它，而其中影響最鉅的是它具建築構造的能力。就是這個能力讓雕塑得以和建築並駕齊驅，並進而引導它。在今天的新建築上，我們再度看到這個影響的證據。這證明構成主義雕塑已經開始穩健的成長，因為建築是一切藝術之后，

也是人類文化的軸心和具體呈現。說到建築，我指的並不只是房子的
建造，而是我們每日生存的整體輪廓。

那些試圖阻撓構成主義雕塑發展的人，說構成主義雕塑根本不是
雕塑時，他們可錯了。相反地，這是舊日光榮而有力的藝術以其絕對
的形式的再生，準備帶我們進入未來。

馬勒維奇，〈繪畫中額外元素理論的介紹〉❸

鄉村，作爲所需環境的中心，已不適合塞尙的繪畫了，但是大城、
工廠工人（事實上，更加緊張的是從工業工作進展出來的金屬文化）
的藝術對他來說也一樣地不適合。工業環境的藝術最先起源於立體主
義和未來主義，即傳統繪畫脫離的那一點。順帶一提，這兩種文化（立
體主義和未來主義）在意識形態上有別。於立體主義第一時期的發展
還在塞尙文化的邊緣時，未來主義却已指向抽象藝術了，概括了一切
的現象，因而臨近一種新的文化──「非具象絕對主義」。

我將絕對主義的額外元素稱之爲「絕對主義的直線」（性質上是動
態的）。和這新文化相呼應的環境已由最近的科技成就，特別是航空科
學，製造出來了，所以我們也可以將絕對主義稱爲「航空的」。絕對主
義的文化可以兩種方式來自我證實，即平面上的動態絕對主義（帶有
「絕對主義直線」的額外元素）或空間裏的靜態絕對主義──抽象建
築（帶有「絕對主義方塊」的額外元素）。

前面已經說過，立體主義和絕對主義的藝術應視爲工業的、緊張
環境下的藝術。它的生存有賴於這種環境，正如塞尙文化的生存有賴
於鄉村的環境。爲了增加那些用在藝術中的東西的效果，政府應該負
起責任，製造一個適當的環境（有利的「氣候」）給各種文化的藝術家，

而這確實不須將學院非得永遠安排在大城裏，也可透過建在各省份和鄉鎮來達成。

未被蹂躪過的自然，農夫的、省份的、城市的、偉大工業的自然……這些組成了各種不同型態的環境，因為每一種環境都有某種最適合的、在本質上關係最密切的藝術文化。

因此有關各種繪畫文化的額外元素，我們可以分成有利的和不利的環境來說。比方說，如果一個未來派、立體派或絕對派要遷徙到鄉村，遠離城市，他會逐漸放棄和他有密切關係的額外元素，而在新環境的影響下，又回到模仿自然的原始狀態。

立體主義的鐮刀形和絕對主義的直線──兩者他都熟悉──都會被新環境的外在情況壓抑，而其中沒有任何金屬文化、不安動作、幾何和緊張的跡象。他創作的衝動不會再受到緊張作品的激發，而會愈來愈受到新環境的影響，最後終於調整為鄉村的環境。畫家吸收的城市元素在鄉村中消失了，正如在城市感染的疾病却在鄉間的療養院控制住了。這些想法無疑能使一般大眾和博學的批評家將立體主義、未來主義和絕對主義看成是疾病的徵兆，而其中的藝術家是可以治癒的……我們只要把藝術家搬離城市的能源中心，好使他再也看不到機器、馬達、力量之線，而可以專注於山丘、草原、牛羣、農夫和鵝的怡人景色，以治療他那立體派或未來派的疾病。一個立體派或未來派在鄉下逗留了很長一段時間，帶回大量的迷人風景畫後，就會受到朋友和批評家的歡迎，好像一個人找到路走回健康的藝術了。

這不但描述了鄉村也描述了大城居民的觀點，因為他們──即使是他們！──也還未成為大城金屬文化的一部分，那具有新的人性的文化。他們仍然被鄉間的寧靜吸引而走出城市，這說明了許多畫家仍

傾向田園的自然。鄉鎮的繪畫文化被大城的藝術（未來主義等等）激怒了，企圖對抗它，因爲它不是具象的，所以看來並不穩固。如果立體主義、未來主義和絕對主義的觀點不正常是確切的話，那我們就得斷定：城市本身，這動力的中心是個不健康的現象，因爲它對藝術和藝術創造者身上的「病態改變」要負大部分的責任。

新的藝術運動只能在已吸收了大城之速度──即工業的金屬素質──的社會裏生存。沒有未來主義可以在一個生活方式仍然是抒情、鄉村的社會裏生存。

傳統的畫家害怕金屬般的城市，因爲他們在那兒找不到眞正的繪畫元素……未來主義統治了城市。

未來主義不是鄉村的藝術，而更像是工業勞工階級的藝術。未來派藝術家和工業勞工者攜手一起工作──他們不但在藝術品上也在機械中創造出可動的東西和可動的形式。他們的意識總是活躍的。他們的作品和氣候、季節等等無關……而是我們這個時代節奏的表現。他們的作品，不像農夫的，不受任何自然法則的束縛。城市的內容是動力，而鄉村總是反對這個。鄉村要爲他們的寧靜而戰。他們在金屬化中感到一種新生活方式的表現，而在此鄉村生活那些小型原始的機構和舒適的設備就要消失了。鄉村因此抵制來自城市的一切，一切看起來新但不熟悉的，即使這碰巧是新的農場機器。

即使如此，也可以預料城市的文化遲早都會包圍所有鄉村，並且接受它的科技。只有發生這種情況之後，未來主義藝術才會發揮它全部力量，在鄉村也在城市興盛起來。可以確定的是，未來主義今天仍然受到鄉村那種田園藝術擁護者的無情迫害。附帶一提，這種藝術的追隨者只是在藝術的態度上狹窄而已，不然他們就已傾向「前瞻機械

論」（futuromachinology）了，因爲生命本身實在已是未來派的了。

生命愈活躍，動力形式的創造也就愈強、愈一致。

未來派眞不該描繪機械的；他們應該創造新的抽象形式。

這麼說來，機械是實用運動的「公開」形式，而它透過「增殖」的未來派創造能量來製造新的形式—公式（form-formulae）。

在這關係裏，由未來派的創造活動所帶來的那類形式的「增殖」和所謂的寫實派（自然派）畫家的那類，兩者間的分別可由一件事看出來，即由未來派導致的增殖增加了，而寫實派却永遠無法超越$1\times1=1$。

在未來派的創造活動中，潛意識或超意識扮演了領導的部分，因爲它改變了城市的元素，就像每個眞正的藝術家的情形一樣。

科學和理論扮演的角色完全是附屬。「未來主義會成爲代表工人——職責乃建造機器（以構成動力的元素）——環境的藝術，因爲他（工人）的動力生活形成了這種藝術文化的實質。」

「他不喜歡傳統繪畫（畫架繪畫）——這屬於鄉村。」因此繪畫站在十字路口，可以選擇走向物質的金屬構造或畫架繪畫——造形繪畫。

因此某些人仍固守著舊原則，而其他人則開始沿著一條新路走去，進入眞正的空間，以立體主義和未來主義的新公式表現城市的動能。第三組則墮落進工業藝術（錯誤的藝術之道，其在最有利的狀況下，導向敏銳的物質抉擇，由此可以發展出某些較晚期的藝術品）。繪畫和建築在實用的工業產品中是沒有地位的。只有透過某種誤會，其職責乃創造有用形式的應用藝術才得以生存。

我們注意到，實際上，未來主義是被排斥迫害的，而鄉村藝術却受到支持、培養。我們可以從此推斷出，即使在大城中，鄉村藝術都

還未被克服。

我們進一步觀察到，宣傳藝術（政治藝術、廣告藝術）——近來活躍的社會或宗教教條藉此而提出——被推到台前。然後最重要的，我們就無可避免地走到領袖、教師或殉道者的畫像，所以大眾就能在他身上看到他們理想的擬人化以及自身的容貌。而從城市動態環境發展出來的藝術則被排斥，因為上述的每一種描繪都有異於此。

因此，我們可以總結說，有三條不同的道路通向藝術——鄉村的，城市的，應用藝術的。

於是，藝術家組成了三個不同的陣營，以各自的知識、個性和精力互相對抗對立。

支持鄉村藝術文化的人譴責城市藝術家，因為他們的藝術對羣眾（一般大眾）而言，是無法了解的。一個鄉下人耕種土地的描寫對農人來說，無疑要比一幅工人操作複雜機器的畫更容易了解。

未來派答道，一般大眾只要肯試著放鬆他們慣有的、過時的思考方式，以求得即使不熟悉却完全適合他們的新觀點，那麼他們也就可以領悟未來派的繪畫了。

建造現代的電動犁具的工人很有理由堅持道，一旦了解了這具新穎的機械，那麼和舊式的、原始的犁具操作起來是一樣容易的；一個人只要明白這是舊犁的一種改良，就會了解這代表了一種有價值的新進展。

馬勒維奇，〈絕對主義〉❸

在絕對主義之下，我了解到在創造藝術中純感覺的絕對性。

在絕對主義者而言，客觀世界的視覺現象本身是無意義的；重要

的是感覺，這樣的東西和它所喚起的環境是相當不同的。

所謂一種感覺在意識裏的「具體化」，實際上是說那種感覺的「影像」透過某種眞實觀念的媒介的具體化。這種眞實的觀念在絕對主義藝術中是沒有價值的……不但在絕對主義藝術，即使在一般藝術裏，由於容忍，藝術品的眞正價值（不管屬於哪一流派）只在表達出來的感覺中。

學院派的自然主義、印象派的自然主義、塞尙主義、立體主義等等──所有這些在某一方面看來，都只不過是一些辯證法，而這本身，是絕不能決定藝術品的眞正價值。

客觀的描繪，就是以客觀性爲其目的，其本身和藝術完全無關，然而在藝術品中運用客觀的形式並不排除其他具高度藝術價值的可能性。

因此，對絕對主義者而言，正確的描繪方法一直都是最可能表達感覺本身的，和最能忽略物體慣見外表的那種表達方式。

客觀性本身，對他是毫無意義的，意識的觀念是毫無價值的。

感覺才是決定的因素……因而藝術達到了非客觀的描繪──達到了絕對主義。

它走到了一片「沙漠」，在此除了感覺，什麼都察覺不到。

決定生命和「藝術」──意念、觀念和形象──其客觀─理想結構的一切──這一切，藝術家都置諸一旁以便專注於純粹的感覺。

以前爲宗教和政府服務的藝術，至少在表面上，在絕對主義的純（非應用）藝術中將會有新的生命，而這將會建立一個新的世界──感覺的世界……

一九一三年，我絕望地嘗試將藝術從客觀性的壓力下解放出來時，

在方形中自娛且展出了一幅只有白底黑方塊的畫，批評家和羣眾一起嘆道：「我們所愛的一切都不見了。我們在一片沙漠裏……在我們面前除了白底上的一個黑方塊以外，什麼都沒有！」

「破壞性」的字眼用來排除「沙漠」的象徵，這樣我們才有可能在「死的方塊」上看到所愛的「眞實」的形似（「眞正的客觀性」以及精神的感覺）。

方塊對批評家和羣眾而言，似乎是無法理解和危險的……而這當然可以預料得到。

攀升至非具象藝術的高度旣困難又痛苦……但却有代價。熟悉的事物前所未有地一步步退到背後……客觀世界的輪廓逐漸消失，這樣一步步地直到世界最後──「我們所愛和我們所藉以維生的一切」──變得看不見爲止。

再也沒有「眞實的形似」，沒有理想的形象──除了沙漠，什麼都沒有！

但這沙漠的一切都迷漫著非具象感覺的精神。

當它即將離開這個我一直生活、工作，而其中的眞實我也一直相信著的「意志和意念的世界」時，連我都被某種近於恐懼的怯弱攫住了。

但一種釋放非具象的祝福感把我拉進了「沙漠」，那兒除了感覺，什麼都不是眞的……所以感覺變成了我生活的實質。

這不是我所展覽的「空洞方塊」，而更像是非具象的感覺。

我知道「東西」和「觀念」已被感覺代替了，也了解意志和意念世界的謬誤。

那麼，奶瓶是否就是牛奶的象徵呢？

絕對主義是純藝術的再發現，而這隨著時間，由於「東西」的累積而變得模糊不清。

在我看來，對批評家和大眾而言，拉斐爾、魯本斯、林布蘭等等的畫不過變成了無數「東西」的「聚集」而已，這掩蓋了繪畫真正的價值——能喚起畫的那種感覺。客觀描繪的藝術技巧是唯一受到欣賞的東西。

如果能夠將大師作品中所表達的感覺抽取出來——亦即真正的藝術價值——然後藏起來，大眾、批評家和藝術學者，也都永遠不會發現少了什麼的。

所以我的方塊在大眾眼裏看起來很空洞是一點也不奇怪的。

如果一個人堅持以客觀描繪——幻覺的逼真性——的藝術技巧來評定一件藝術品，並且認為他在客觀描繪上看到了其中引發的感情的符號，那麼他永遠都無法分享一件藝術品令人喜悅的內容。

今天一般大眾仍相信，如果藝術放棄模仿「為人真心熱愛的真實」的話，就必定要死亡，所以他們心驚膽顫地看著純感覺令人痛恨的元素——抽象——愈來愈領先……

藝術不再願意替政府和宗教服務，不再想替風格的歷史作圖解，不想和物體這類東西有進一步的牽扯，且相信無須「東西」就能以本身、為本身而存在（亦即，「經時間考驗過的生命泉源」）。

但是藝術創作的性質和意義一直都受到誤解，就像一般創作作品的性質一樣，因為感覺畢竟總是——不論在哪兒都是——各種創作唯一的來源。

在人類身上燃起的感情比人類自身還要強……它們不惜代價地要發洩出來——必須以公開的形式——必須溝通或變成作品。

這和對速度……對飛翔……的渴望——追求一向外的形式，而促成了飛機的誕生——沒有兩樣。因爲飛機並不是爲了要將商業信件從柏林帶到莫斯科而發明的，而是順從將速度變成外在形式的渴望這無法抵抗的驅策力。

當然，一旦要決定「旣存」價值的起源和目的時……但那本身就是一個主題，「饞腸」和爲此服務的「智力」總握有最後的決定權。

事務的狀況在藝術裏，和在創造的科技裏是完全一樣的……在繪畫裏（這裏我指的自然是旣經接受的「藝術」繪畫），我們在技巧正確的米勒先生肖像或波茨坦廣場賣花女的精巧描繪背後可以發現，並沒有眞正藝術本質的痕跡——根本沒有感覺的證明。繪畫是描繪手法的獨裁者，其目的是爲了描寫米勒先生，他的周遭和他的意念。

白底上的黑方塊是非具象感覺表達出來的第一個形式。方塊＝感覺，白底＝這感覺之外的空無。

然而一般大眾在非具象的呈現中看到的是藝術的死亡，而無法掌握住一明顯的事實，即感覺在這裏採用了外在的形式。

由此生出的絕對主義方塊和形式可以比喻成土著的原始記號（符號），這在它們的組合上，代表的不是裝飾而是一種節奏感。

絕對主義並沒有產生一個新的感覺世界，而是對感覺世界一全新而直接的描繪形式。

方塊改變且創造新形式，而其中的元素依感覺所喚起的，不是被歸納成這類就是那類。

我們研究一根古代的圓柱時，有興趣的不再是它的架構是否能在建築上執行其技術職責，而是從其材料的表達上體會出一種純粹的感覺。我們在其中看到的不再是結構上的需要，而是以其本身的條件將

它看成一件藝術品。

「實際生活」，就像無業遊民一樣，硬是擠進各種藝術形式，相信自己就是這種形式存在的根源和理由。但是流浪漢是不會在一個地方久留的，他一旦走了後（要一件藝術品來服務時，「實際的目的」似乎就不再實際了），作品也就恢復了整個價值。

放在美術館裏小心看守著的古代藝術品，不是為了實際的用處才被保存，而是為了欣賞它們永恆的藝術性。

新的、非具象的（無用的）藝術和過去藝術的區別在於，後者的整個藝術價值只有在生命遺棄它所尋求的新的權宜之計後才顯現出來（被認出），而新藝術裏的非應用藝術元素卻超越了生命，且將「實用的效益」關在門外。

新的非具象藝術就處於這樣的地位——純感覺的表達，不求實際價值，沒有意念，沒有「應允之地」。

絕對主義者有意地放棄對其環境的客觀描述，以達到真正「沒有掩飾」的藝術的最高境界，然後從這有利的觀點透過純藝術感的三稜鏡來看生命。

在客觀的世界裏，沒有什麼是像在我們意識裏的那麼「確定無虞」。我們把任何事視為注定的——為永恆而制定的。任何「確立」的、熟悉的事其實都可以改變，然後被套上一套新的、重要的、陌生的秩序。那麼為什麼不能產生一套藝術秩序呢？……

我們的生命是一齣戲，其中非具象的感覺是由具體的形象描繪出來的。

主教不過是在一適當「裝飾」的舞台上以語言和手勢來尋找的演員，以傳遞一種宗教的感覺，或更正確的說，以宗教的形式反映出來

的感覺。文員、鐵匠、軍人、會計、將軍……都是這一幕戲或那一幕戲所產生出來、由不同的人所扮演的人物，這些人太過專注，而將戲和他們在戲中的角色與生活本身混在一起了。我們幾乎看不到「眞正的臉」，而如果我們問一個人他是誰，他會答「工程師」、「農夫」等等，或換句話說，他會給他在這齣或另一齣令人印象深刻的戲中所演的角色頭銜。

角色的頭銜也列在他的全名之下，在護照上加以證實，因而排除了對護照持有人是工程師艾文而不是畫家卡西米爾這種驚人的事。

在最後的分析下，每個人對自己所知都極少，因爲「眞正的臉」在面具後面無法辨認，而被誤認爲「眞正的臉」。

絕對主義的哲學有一切的理由帶著疑問來看面具和「眞正的臉」，因爲它根本就懷疑人臉（人形）的眞實性。

藝術家總是偏愛在他們的畫中用人臉，因爲他們在其中（多方面的、變動的、具表達力的模仿）看到能傳遞他們感覺的最佳工具。但即使這樣，絕對主義者還是放棄了對人臉的描繪（以及一般的自然物體）且找到了能描繪直接感覺（而非感覺的外在反映）的新符號，因爲「絕對主義者不觀察也不接觸——他感覺。」

世紀交替時，我們見到藝術如何擺脫長期以來加諸其上的宗教和政治意念的重擔，而獲得自己的權力——亦即獲得適其原有本性的形式，而和先前提到的兩項，成爲第三項獨立而同樣有效的「觀點」。眞的，大眾卻仍然和以前一樣地相信藝術家創造的是膚淺的、無用的東西。他們從來不曾想過，這些膚淺東西的活力已歷經且持續了幾千年，而實際的東西只能短暫存留。

大眾不了解，他們認不清事物眞正、確實的價值。這也是一切實

用的東西慢慢失敗的原因。只有在人類願意將這種真正的、絕對的秩序建立在能持久的價值上時，人類社會才能達到這種秩序。那麼，顯然地，藝術因素在每一方面也必像關鍵性的因素一樣地被接納。只要情況不是這樣，就會獲得「臨時秩序」的不確定性，而非所嚮往的絕對秩序的寧靜，因為臨時的秩序是以目前對實用性的了解來判斷的，而這根測量桿在最高檔上是會變的。

從這觀點來看，一切在目前為「實際生活」的一部分或實際生活稱其為範圍內的藝術品，在某方面都被貶了值。只有它們擺脫了實際效用的負累（亦即，把它們放進美術館）後，它們真正藝術的、絕對的價值才會被認可。

坐著、站著、跑著的感覺是最先也最重要的造形感覺，而它們對相對「可用物體」的發展有其責任，且大半決定了它們的形式。

椅子、床、桌子不是實用的物件，而更像是造形感覺所採取的形式，因而一般所持的觀點，即一切日用物品都因為實際的原因而產生，這樣的立論是錯誤的。

我們有很大的機會得以相信，我們從未認可過事物真正的實用性，而且我們也絕不會做出一件真正實用的物體。顯然我們只能「感覺」到絕對實用的本質，但由於感覺總是抽象的，企圖抓住物體的實用性不啻為烏托邦式的空想。想要將感覺限制在意識的觀念中，或真正的代之以意識的觀念且予以具體的、實用的形式這番心血，已導致那一切無用的、「實用事物」的增長，這立刻就變得非常荒謬。

再強調也不嫌多的是，絕對的、真正的價值只產生於藝術的、潛意識或最高意識的創造。

產生出新形式、且將繪畫的感覺給予外在的表達形式而形成各種

關係的這種絕對主義的新藝術，會變成一種新的建築：它會將這些形式從畫布的平面轉變成空間。

絕對主義的元素，無論是繪畫的還是建築的，既沒有社會也沒有物質主義的傾向。

任何社會的意念，無論多偉大或重要，都源於饑餓的感覺；任何藝術品，無論看起來多渺小多不重要，都起於繪畫或造形的感覺。我們早該意識到，藝術的問題遠非胃腸或智識的問題。

感謝絕對主義，現在藝術由於有自己的權力了——亦即，獲得了它純粹、非實用的形式——且認清了非具象感覺的絕對可靠性，因而試著建立一真正的世界秩序，一種新的生命哲學。它承認世界的非具象性，而不再樂意提供風格史的插圖了。

非具象的感覺事實上一直都是藝術的唯一來源，所以在這方面，絕對主義並沒有提供任何新的東西，而仍然是過去的藝術，因為採用具象的主題，而在無意間藏匿了一整系列有異於它的感覺。

但一棵樹還是一棵樹，即使貓頭鷹在洞裏築了巢。

絕對主義替創造性的藝術開啓了新的可能性，因為「拋棄了所謂『實際的考慮』，一種在可以引申到空間裏，描繪在畫布上的造形感。」藝術家（畫家）不再限制在畫布上（繪畫平面），而可以將他的構圖從畫布轉移到空間。

康丁斯基，〈具體藝術〉，一九三八年[20]

所有的藝術都起源於同一的、唯一的根基。

結果，所有的藝術都是一模一樣的。

但神祕而寶貴的事實是，同一株樹幹結出的「果子」卻不同。

這種差異在每種個別的藝術手法上——藉著表達的手法——獲得證實。

第一個意念是非常簡單的。音樂以聲音來表達，繪畫以顏色等等，這是一般人都能接受的事實。

但是差異並不止於此。例如，音樂在時間的範圍內安排它的方法（聲音），而繪畫則在平面上安排它的方法（顏色）。時間和平面必須精確地「測量」，而聲音和顏色也必須精確地「限制」。這些「限制」是「平衡」的，也因而是構圖的先決條件。

因為謎樣但精確的構圖法則在所有的藝術中都一樣，所以它們扼殺了差異性。

我要順帶強調一下，時間和平面的有機差異通常都被誇張了。作曲家牽著聽者的手，使他進入他的樂曲內，一步步地引導他，然後在「樂章」結束時遺棄他。精密性是完美的。在繪畫裏却不完美。但畫家沒有這種「引導」的力量。如果他願意，他可以強迫觀者從這兒開始，在畫中循著一條確切的路，然後在那兒「離開」他。這些問題過分複雜，所知還很少，而最主要的是很少能夠解決。

我只是想說繪畫和音樂間的密切關係是很明顯的。但它本身更進一步地證明了這一點。你很熟悉不同的藝術手法所激發的「聯想」問題吧？某些科學家（特別是物理學家），某些藝術家（特別是音樂家）很久以前就注意到，例如說，一個音符會激發起某一確切顏色的聯想。（舉例來說，看史格亞賓建立的對應。）除非另有說明，你「聽到」顏色，且「看到」聲音。

約三十年前，我出版了一本小書討論這個問題。❷例如，**黃色**具有一種特殊的能力，可以愈「升」愈高，達到眼睛和精神所無法忍受

的高度；吹得愈來愈高的小喇叭會變得愈來愈「尖銳」，刺痛耳朵和精神。**藍色**具完全相反的能力，會「降到」無限深，以其雄偉的低音而發出橫笛（淺藍色時）、大提琴（降得更低時）、低音提琴的音色；而在手風琴的深度裏，你會「看到」藍色的深度。**綠色**非常平衡，相對於小提琴中段和漸細的音色。而**紅色**（朱砂色）運用得技巧時，可以給予強烈鼓聲的印象等等。❷❷

空氣（聲音）和光線（顏色）的震動自然形成了這種物理關係的基礎。

但這不是唯一的基礎。還有另外一種：心理的基礎。「精神」的問題。

你聽過或你自己用過這樣的說法嗎?「噢！這麼冷的音樂！」或「噢！這麼冷冰冰的畫！」你有一種寒氣在冬天從打開的窗戶進來的感覺。然後你整個人都不舒服。

但技巧地應用溫暖的「色調」和「聲音」給了畫家和作曲家絕佳的機會創作溫暖的作品。它們直接燃燒你。

原諒我，但繪畫和音樂能使你（但相當少）打從胃裏不舒服。

你也很熟悉那個情形，就是手指滑過某幾個和聲音或顏色的組合時，會覺得你的手指好像被針「刺痛」。但別的時候你的「手指」滑過繪畫或音樂時，則好像摸在絲或絲絨上。

最後，比方說，**紫色**沒有**黃色**那麼香嗎？而**橘色**呢？**淡藍綠色**呢？

至於「味道」，這些顏色不都有分別嗎？這麼可口的畫！連觀者或聽者的舌頭都開始參與藝術品了。

這是人所知道的五種感官。

不要騙自己；不要認爲你只有眼睛「接收」到畫。不是的，你不

知道，你的五種感官都接收到。

你認為反之亦然嗎？

在繪畫裏我們所了解的「形式」一詞，並不只是顏色而已。我們稱之為「素描」的，無可避免是繪畫表現手法的另一部分。

以「點」開始，此乃一切其他形式的起源，而其數目是無限的，這個小點是一個對人的精神有許多影響的生命。如果藝術家在畫布上把它放對了地方，這個小點就滿足了，且會討好觀者。他說道，「對，那就是我。你了解我在一件作品的大『合唱團』裏不可或缺的小聲音嗎？」

而在不該的地方看到了這個小點却又是多麼痛苦啊！你有那種在吃甜餅，舌頭却嚐到胡椒的感覺。一朵帶有腐敗之味的花。

腐敗——就是這個字！構圖自己轉成了解構。這就是死亡。

你有沒有注意到講了那麼久繪畫和其表達方式，我還沒有提到過任何有關「物體」的字？這個解釋非常簡單：我說的，無可避免是基本的繪畫手法。

我們永遠不可能找到不用「色彩」和「線條」來畫畫的可能，但畫畫而沒有物體在我們的時代已超過二十五年了。

至於物體，可以「引進」畫裏，也可以不引進。

我一想到所有有關這「不」的「爭論」，那些三十年前就開始而到今天都還沒有完全終止的爭論，就看到「習慣」無窮的力量。同時我也見到稱之為「抽象」或「非具象」繪畫的巨大力量。我喜歡稱此為「具體」畫。

這種藝術是某些人常想將它「埋掉」，因為他們說已絕對解決了（自然是負面的意義）的「問題」，但這問題却不會讓自己被埋葬的。

它太有生命力。

問題已經不存在了，也沒有印象主義，也沒有表現主義(野獸們!)或立體主義。所有這些「主義」都已散佈到藝術史不同的分類中了。

分類已標上了號數，貼上了相當於其內容的標籤。這樣，辯論就定案了。

這是過去。

但是圍繞在「具體藝術」上的辯論還不準備終止。趕快吧!「具體藝術」已發展得淋漓盡致，特別是在自由國家，而在這些國家參與這「運動」的年輕藝術家的人數也在增加。

未來!

蒙德里安，〈造形藝術和純造形藝術〉(〈具象藝術和非具象藝術〉)，一九三七年❷❸

雖然藝術基本上在哪兒都總是一樣，然而人類正好相反的兩種主流卻出現在許多且不同的表達手法中。一種針對「一般美感的直接創造」，另一種則針對「自我的美感表現」，換句話說，即一個人所想所感的。第一種意欲客觀地呈現真實，第二種則是主觀的。因此我們在每件具象藝術品中只能透過相互平衡的形式和顏色關係看到其目的就是要呈現美的願望，同時，嘗試表現這些形式、顏色和關係在我們身上所引起的東西。後者的嘗試必然帶來一種掩蓋了純描繪美感的個人表現。然而，如果要作品引發情緒的話，這兩種相反的元素(一般、個人)是絕對必要的。藝術必須找到正確的解決方法。儘管創造的傾向有雙重性，具象藝術透過某種在客觀、主觀表現之間的協調已產生出和諧。然而，對追求純美感描繪的觀者而言，個人的表現太專橫了。

對藝術家來說，透過兩個極端之間的平衡來尋求一種統一的表現，將一直會是一種不斷的掙扎。

在整個文化史中，藝術證明了一般的美並不是來自形式的特有性質，而是來自它原有關係中的動力節奏，或——在構圖裏——來自形式相互間的關係。藝術顯示出這是個決定關係的問題。它證明形式只是為了創造關係才存在；形式創造關係，關係也創造形式。在這種形式及其關係的雙重性中，哪一種都不佔優勢。

PIET MONDRIAN

藝術裏唯一的問題就是取得主觀和客觀間的平衡。但最重要的是，在造形藝術的範圍內——以技術上而言，似乎是——而非在思想的範圍內解決這個問題。藝術品必須是「製造出來」、「建造出來」的。形式和關係的呈現必須描繪得愈客觀愈好。這樣的作品絕不會空洞，因為其結構元素及其製造兩者間的對立會引發情緒。

如果有人沒有考慮到形式固有的性質，且忘記這——不變的——性質會主導，那麼其他人則忽略了一件事，即個人的表達方式不會因為具象的描繪——無論是古典的、浪漫的、宗教或超現實的，都建立在我們對感覺的觀念上——而變成普遍的表達方式。藝術顯示出一般的表達方式只能由「普遍和個別之間真正的相等」創造出來。

藝術逐漸在淨化它的造形方式，因而帶來各方法間的關係。因此，在我們的時代出現了兩種主流：一種保持具象，而另一種則削減它。前者運用多少有些複雜而特定的形式，而後者用的是簡單而中性的形式，或最終來說，自由的線條和純粹的色彩。顯然的，後者（非具象

藝術）比具象潮流更容易而徹底地擺脫主觀的控制；特定的形式和色彩（具象藝術）比中性的形式更容易運用。然而，必須指出的是，「具象」和「非具象」的定義只是約略且相對的。因為每種形式，甚至每根線條，都代表了一個形狀；沒有形式是絕對中性的。顯然，一切都是相對的，但由於我們需要文字來使我們的觀念讓人明白，我們必須局限於這些名詞。

在不同的形式間，我們認為那些既沒有一般的自然形式或抽象形式所具有的複雜性和特性的形式是中性的。那些不能引起個人感覺和意念的，我們可稱之為中性。幾何的形式，如此深奧的抽象形式，可視為中性；且因為其輪廓的張力和純粹，它們可能比其他的中性形式更受喜愛。

如果，作為一種觀念的非具象藝術是由人的雙重性的相互作用而創造出來的，那麼這種藝術已由「結構元素及其固有關係」相互間的作用而「實現」了。這個過程包括在相互的淨化中；淨化的結構元素建立了純粹的關係，而這些關係反過來也需要純粹的結構元素。今天的具象藝術是過去具象藝術的結果，而非具象藝術是今天具象藝術的結果。藝術的統一因而保持了。

如果非具象藝術是生自具象藝術，那麼顯然的，人類雙重性的兩個因素不但已有所改變，且都走向一相互的平衡，走向一致。我們可以合理地說成「造形藝術的演變」。留意到這件事是至為重要的，因為這顯示出藝術真正的道路；是我們唯一能沿著走的路。並且，造形藝術的演變顯示出，雙重論在藝術中被證明只是相對且暫時的。科學和藝術都發現並使我們意識到一件事，即「時間是一種加強的過程」，是從個人到一般，從主觀到客觀的演變；趨向事物和我們自身的本質。

從藝術的起源仔細觀察即可見，藝術的表達方法從外面看「不是一種延長的過程，而是加強一件事」，即普遍美；而從裏面看，「即是一種生長」。延伸帶來自然不斷的重複；這不是人類，而藝術也無法跟隨。所以許多自炫爲「藝術」的這些重複自然就不能引發情緒。

　　透過加強，可以連續地在更深的平面上創造；而延長卻總是在同樣的平面上。如果注意到的話，強化正好和延伸相反；它們呈直角關係，就像長度和深度一樣。這個事實清楚地顯示出非具象和具象藝術暫時的對立。

　　但如果在整個歷史中，藝術代表「同一件事在表達方式上不斷而漸進的改變」，那麼兩種潮流的對立——在我們這個時代如此截然分明——其實是不眞實的。這兩種藝術主流，具象和非具象（客觀和主觀）如此敵對是沒有道理的。由於藝術在本質上是普遍的，其表達方式不能依賴主觀的觀點。我們人類的才能不容許一完全客觀的觀點，但那並不意味藝術的造形表達方式就是以主觀觀念爲基礎的。我們的主觀性能實現但不能創造作品。

　　如果在一幅藝術品裏前面提到的兩種人類傾向都很明顯，那麼在實現時兩者是互相合作的，但顯然該作品會清楚地表示出兩者中哪一種才是主要的。一般來說，由於形式的複雜和之間關係的曖昧表達，兩種創作的傾向在作品內會出現混亂的風格。雖然一般來說一直都很混亂，但今天兩種傾向更清楚地界定成兩種潮流：「具象和非具象藝術」。所謂的非具象藝術通常也會創造出一種特定的描繪；另一方面，具象藝術通常將其形式中和到一相當的程度。事實是，眞正的非具象藝術是極少的，而這並不會減損其價值；演變一直是開拓者的工作，而追隨者總是數量很少。這種追隨不是一種派系；而是一切既存的社

會力量的結果；這是由所有那些天賦異稟而且準備呈現人類現階段演變的人所組成的。曾有一度注意力全放在集體，放在「大眾」，必須注意的是，演進——最終來說——從來就不是大眾的表達方式。大眾雖在幕後，却能推動開拓者去創造。對開拓者來說，社會接觸是不可少的，但這並不是爲了能得知他們正在做的既必要又有用，也不是爲了「集體」的贊成有助於他們堅持並以現成的想法來滋養他們。這種接觸只有以間接的方式來說很必要；它主要是扮演一種障礙，以促進他們的決心。開拓者透過他們對外來刺激的反應而創作。指引他們的不是大眾，而是他們的所見所感。他們有意無意地發現隱藏在眞實後面的基本法則，而企圖將它實現。就這樣，他們促進了人類的發展。他們知道人類不會因爲使每個人都懂得藝術而受益；嘗試這個就好比嘗試不可能的事。一個人是要以啓發人類來服務人類的。那些不明白的人就會反動，他們會試著了解，而最後將會「明白」。在藝術裏，尋求一種大家都能了解的內容是錯的；內容永遠都是個人的。宗教也由於這種尋求而受到貶抑。

藝術不是爲任何人創的，但同時也是爲每一個人創的。企圖走得太快是錯的。藝術的複雜是由於同一個時間却呈現出不同程度的演進。現在的裏面就帶有過去和未來。但我們不需要預見未來；我們只要參與人類文化的發展，一種使非具象藝術至高無上的發展。一直以來都只有一種奮鬥，只有一種眞正的藝術：創造一般的美感。這替現在和未來指出了道路。我們只需要繼續並發展已有的。重要的事是「造形藝術的不變法則必須實現」。這些已在非具象藝術裏很清楚地顯現出來了。

今天我們都很厭倦過去的信條，以及一度被接受但隨即被丟棄的

真理。我們愈來愈了解到萬物的相對性，因此往往拒絕不變法則、單一真理的想法。這是很可以了解的，但並不導向深入的看法。因為有「製成的」法則，「發現的」法則，但也有法則——萬世皆通的真理。這些法則多少隱藏在我們四周的真實中，而且是不會改變的。不但是科學，藝術也告訴我們，真實，剛開始難以明瞭，卻逐漸會由事物固有的相互關係裏透露出來。純科學和純藝術，公正且自由，可以促進對建立在這些關係上的法則的認可。某個偉大的學者最近說過，純科學替人類帶來了實際的成效。同樣地，我們可以說純藝術，即使看起來抽象，在生活上也可以有直接的利益。

藝術告訴我們，形式也有不變的真理。每種形式，每根線條都有自己的表達方式。這種客觀的表達方式可由我們主觀的觀點加以修飾，但無損其真實。圓的總是圓的，方的總是方的。這些事實雖然簡單，在藝術裏卻常被遺忘。許多人試著用不同的方法達到同一個目的。在造形藝術裏，這是不可能的。在造形藝術裏，必須選擇和我們所要表達的相互一致的結構方法。

藝術讓我們了解到，有「能夠管理並指出結構元素、構圖和兩者間原有相互關係之使用的固定法則」。對創造「動能平衡並顯示真實之真正內容」的「基本」對等法則而言，這些法則可看成是次要的法則。

我們活在一個艱難但有趣的時代。在一通俗文化之後，轉捩點已來到；這顯示在人類的一切活動上。這裏我們就以科學和藝術而論，一如在醫藥方面，有些人發現了和物質生命有關的自然法則，在藝術上我們也注意到有些人發現了和造形有關的藝術法則。儘管所有人反對，這些事實都變成了運動。不過在它們之中仍很混淆。透過科學我們愈來愈注意到一件事，即我們的身體狀況有極大的部分在於我們所

吃的，我們食物調製的方式，以及我們所做的運動。透過藝術我們則愈來愈注意到一件事，即作品有極大部分在於我們所用的結構元素以及我們所創造的結構。我們會逐漸了解，至今我們對結構上的形體元素與人體的關係，和結構方面的造形元素與藝術的關係都還不夠留意。由於自然農產品的精煉，我們所吃的都是已腐敗分解過的。說這個，似乎是要引發一種原始自然狀態的倒退，且似乎反對純造形藝術——正因為具象意味著裝飾而衰退——的急切需要。但回到純自然的滋養並不意味著回到原始人的狀態；正好相反，是有修養的人服從科學所發現並應用的自然法則。

在非具象藝術中也一樣，認可並應用自然法則並不是退步的證明；這些法則的純抽象表達證明非具象藝術的代表與最先進的發展和最有文化的頭腦是息息相關的，證明它是反自然的自然、文明的代表。

在生命中，有時過分強調精神而不惜犧牲肉體，有時則太注重肉體而忽略精神；在藝術裏也一樣，內容和形式因為「兩者無法分開的一致性」尚未被大家徹底了解而輪流地被強調或忽視。

在藝術中創造這種一致性，就必須創出「一種和另一種之間的平衡」。

在一種失衡但仍然駕馭著的領域內達到這樣的平衡，是我們這個時代的一項成就。

失衡意味著衝突、混亂。衝突也是生命和藝術的一部分，但不是生命或普遍美的全部。真正的生命是「兩種價值相當但觀點和性質不同的對立的交互作用」。而這用造形藝術表達出來的就是普遍美。

即使世界這麼混亂，本能和直覺卻將人類帶進一種真正的平衡中，然而原始的動物本能已經並且繼續造成多少不幸了啊！由模糊而混亂

的直覺已經並仍繼續犯的錯誤有多少啊！藝術當然很清楚地表現出這些。但藝術也顯示出在進展的過程中，直覺變得愈來愈自覺，本能也愈來愈淨化。藝術和生命益發相互闡釋；它們愈來愈顯示本身的法則，據此而創出真正並既有的平衡。

直覺啟發並聯繫純粹的思想。兩者加起來就是智慧，這不只是腦力，它不計算，但會感覺和思想。在藝術和生命兩方面都有創造性。由此智慧必會產生直覺在其中無法再扮演專制角色的非具象藝術。不了解這種智慧的人則視非具象藝術為一純智力的產品。

雖然一切教條，一切先入為主的意念對藝術都有害，藝術家還是可以藉著超脫他作品的推論，在他直覺的探索下獲得引導、幫助。如果這樣的推論對藝術家有用，並能加速他的進展，那麼這種推論必須伴著那些談論藝術、且一心想要指導人類的批評家的觀察而來。然而，這樣的推論不該是個人的，雖然通常是的；除了造形藝術，這是無法從博學之士身上產生的。如果一個人不是藝術家，他至少得知道「造形藝術的法則和文化」。如果大眾要見多識廣，人類要進步的話，那麼無所不在的混亂就必須清除。要啟蒙，清楚地示範「藝術潮流的傳承是必要的」。至今，對造形藝術不同風格在發展傳承上的研究一直都很困難，因為藝術本質的表達被掩蓋了。我們這個被人批評為沒有自己風格的時代，藝術的內容已變得清楚了，而不同的潮流更清晰地透露出藝術表現發展上的傳承。非具象藝術結束了古代的藝術文化；因此，我們現在可以更肯定地評論判斷「整個藝術文化」。我們所處的並不是這種文化的轉捩點；「特定形式的文化正走向終點。關係已決定了的文化已展開了。」

要用一件藝術品本身來解釋其價值是不夠的；最重要的是必須顯

示出「一件作品在造形藝術演進尺度上所佔的位置」。因此說到藝術時，是不容許說「我是這麼看的」或「這是我的想法」。眞正的藝術像眞正的生命，走的是「單一的路」。

在藝術文化中益趨一定的法則是「藝術以自己的方式建立的偉大的、隱祕的法則」。必須強調的一件事是，這些法則或多或少隱蔽在自然表象的下面。抽象藝術因此和事物的自然描繪是對立的。但這不像一般想像的那樣「與自然對立」。它和人類野蠻而原始的動物本性是對立的，但却具有眞正的人性。它和在特定形式文化時所創造的傳統法則是對立的，但却具有純粹關係的文化法則。

首要也是最重要的是，有「動態平衡」的基本法則，和特定形式需求的靜態平衡相對立。

那麼一切藝術的重要職責就是建立一種動態的平衡來破壞靜態的平衡。非具象藝術要求的就是嘗試這種職責的後果，特定形式的「破壞」和自由線條的相互關係、相互形式節奏的「建立」。然而，我們心中要有這兩種平衡形式的分野以避免混淆；因爲我們說到純粹和簡單的平衡時，可能同時贊成和反對藝術品中的平衡。最重要的是注意動態平衡中那破壞—建構的素質。然後我們才會了解到，我們在非具象藝術中所說的平衡不是沒有動作的運動，反而是一種持續的運動。然後我們也才會了解「結構藝術」這個名詞的意義。

動態平衡的基本法則引發了一些和結構元素及其關係有關的其他法則。這些法則決定了動態平衡得以達成的風格。「位置」的關係和「空間」的關係都有它們自己的法則。由於長方形的位置關係是一定的，因此作品需要表達穩定感時就會用上；要破壞這種穩定性有一條法則，即必須取代會改變的空間—表達方式的關係。除了長方形外，一

切位置的關係都缺乏那種穩定性，這個事實也創立了一條法則，即如果要以確定的手法來建立什麼的話，我們必須要考慮到這個。通常直角和斜角都用得太過隨意了。所有的藝術都表達長方形的關係，即使不一定是在一種確定的風格下；首先是在作品的高和寬及其結構形式上，然後是在這些形式的相互關係上。非具象藝術藉著中性形式的清晰和簡潔，已使長方形的關係愈來愈確定，直到它最後由相交並呈現出長方形的自由線條建立起來為止。

至於尺寸的關係，必須有所變化以避免重複。比起長方形關係的穩定表現方式，它們雖然屬於個人的表現方式，但要破壞一切形式的靜態平衡，最適合的却正是這個。讓藝術家自由選擇時，尺寸的關係就「給了他一個最困難的問題」。而他愈接近他藝術的最後結果時，他的工作也就愈困難。

自從結構元素和元素間相互的關係形成了一種不可分割的統一性後，關係法則就均等地影響了結構元素。然而，這些元素也有它們本身的法則。顯然的，人不能透過不同的形式來獲得同樣的表達方式。但我們也經常忘了，不同的形式或線條「會──在形式上──在造形藝術的演進上達到完全不同的程度」。以自然形式開始，而以最為抽象的形式終結，「其表達方式會變得愈加深刻」。逐漸地，形式和線條的張力都增加了。由於這個原因，直線比曲線的表達力更強烈也更深刻。

在純粹的造形藝術中，不同形式和線條的意義非常重要；使其純淨的正是這個。

為了使藝術可以真正的抽象，換言之，為了不致使它和事物的自然外觀扯上關係，「事物的反自然化」法則有其基本的重要性。在繪畫上，最為純粹的原色就能實現這種自然色彩的抽象化。但在目前的科

技狀態下，在三度空間的抽象結構領域裏，色彩也是使物質違反本性的最好手法；科技的方式要當作規則是不夠的。

一切藝術都已達到某種程度的抽象。這種抽象會愈來愈強，直到在純造形藝術中，不只是形式，連物質都改變了──無論是經由技術的方式或經由顏色──那麼就會獲得一種或多或少中性的表達方式。

根據我們的法則，只達到中性的形式或自由的線條和一定的關係，就認為一個人是在操練非具象藝術是個大錯。因為在建立這些形式時，他也冒著具象創作的險，也就是說，一種或多種的特定形式。

非具象藝術的創造是建立「確定相互關係的動力節奏，而這排除了任何特定形式的構成」。我們因而注意到，要破壞特定的形式就只能更前後一貫地做一切藝術所曾經做的。

在一切藝術中必要的動力節奏也是非具象作品中必要的元素。在具象藝術裏，這種節奏被掩蓋住了。

然而我們都很崇尚清晰。

人們一般都較喜歡具象藝術(在抽象藝術裏創造並尋找延續)，這個事實可以用人性中個人傾向的支配力量來解釋。「從這個傾向裏產生了一切和純抽象藝術的對立。」

在這關係裏，我們首先注意到「自然的觀點」和「描寫或文學的傾向」：兩者對純抽象藝術都是真正的危險。從純造形的觀點來看，到非具象藝術之前，藝術的表達手法都是自然的或描寫的。要用純造形表達方式來激起情緒，必須將具象抽去其形，而變成「中性」。但除了某些藝術表現之外（例如拜占庭藝術）❷，一直都沒有使用中性造形手法的意願，而這比凝視一件藝術品時自己變得中性要來得合理得多。然而，我們要注意，過去的精神有別於我們這個時代的精神，而只有

傳統才能將過去帶進我們的時代。在以前人和自然有所接觸而且環境比現在自然的時代裏，在想像中將具象抽象化是很容易的；是在不知不覺中辦到的。但在我們這個多少違反自然的時期，這樣的抽象就要努力才能獲致了。

不管那是怎樣的，過分考慮具象化這因素，而其抽象化在心中只是相對的這件事，證明了今天即使是偉大的藝術家也都認為具象是必要的。同時這些藝術家已經將具象比以前更大幅度的抽象化。漸漸地，不但是具象的無用，連它所製造的障礙都會變得很明顯。在這尋求清晰的過程中，非具象藝術就發展起來了。

然而，有一個潮流放棄了具象就會喪失描寫的特性，那就是超現實主義。因為個人想法的主導和純造形是對立的，所以它和非具象藝術也是對立的。超現實主義產生自文學運動，其描寫特性即需要具象。無論多純粹或奇形怪狀，具象都會遮掩住純造形。沒錯，有些超現實主義作品的造形表現非常強烈，而且從遠處看，如果說把具象的描繪抽離的話，即能由形式、色彩及兩者間的關係引發情緒。但如果目的就是造形的表達，那為什麼要用具象的描繪呢？顯然，這裏一定有在純造形領域外表達些什麼的意圖。當然，即使在抽象藝術裏也常有這種情形。好了，即使不用具象，有時在抽象形式上也會加上特別的東西；經由顏色或製作，就會表達出某種特定的意念或感覺。而通常不是文學的傾向，而是自然的傾向在發揮作用。而如果一件作品在觀者身上引發了——比方說：日光或月光，喜樂或哀傷的感覺，或任何其他確切的感覺，那麼它顯然並沒有塑造出一般的美，也就不是純粹的抽象。

至於超現實主義，我們必須承認它更深入感覺和觀念，但由於這

種深入受到了個人主義的限制，而無法接觸到根基，一般的通則。只要它停留在夢的領域裏——不過是人生事件的再組合——就無法接觸到眞正的現實。人生事件經由不同的組合，可以一掃平凡的過程，但却不能淨化。在超現實主義的文學裏甚至可以發現將生命從傳統和一切對眞正的生命有害的事物中解脫出來的意願。非具象藝術完全贊同這種意願，却可以達到目的；它的造形方式和藝術擺脫了一切個別的特質。而這些潮流的名稱只不過是其觀念的指稱；重要的是實現。除了非具象藝術，似乎就無法實現的這個事實，即能僅憑造形而深刻地、高尚地表現自己，亦即，應用一中性的造形方法而無虞變成裝飾或修飾。然而全世界都知道即使一條線也可以引發情緒。雖然我們很少見到——那是藝術家的錯——非具象作品藉著動感的節奏和製作而存在，具象藝術在這方面也不會比較好。一般而言，人們還不知道一個人可以藉由中性的結構元素來表達我們的本質；也就是說，我們可以表達藝術的本質。藝術的本質當然不是常找得到。通常，個別的人性太壟斷了，因而透過線條、色彩和關係的節奏所表現出來的藝術本質看起來就不太夠。近來，連某個偉大的藝術家都聲稱「完全漠視主題即導致不完全的藝術形式」。

　　但每個人都同意藝術只是造形的問題。那麼主題有什麼好呢？要了解到，我們需要一個主題解釋那稱之爲「精神的富足，人類的感覺和思想」之類的東西。顯然的，這一切都是個人的，需要特定的形式。但在這些感覺和思想的根源，有一種思想和感覺：它們不輕易地界定自己，也不需要類似的形式來表達自己。在此，中性的造形方式才有需要。

　　那麼對於純藝術而言，主題永遠不可能有額外的價值；「必須利用



內在生命整體感性而智慧的紀錄……」的是線條、色彩和兩者的關係，而非主題。在抽象藝術和自然藝術中，色彩都「配合那個決定它的形式」來表達自己；而在一切藝術中，使形式和色彩栩栩如生且能引發情緒的是藝術家的職責。如果他把藝術變成一種「代數方程式」，這並不是反對藝術，而只不過證明他不是個藝術家。

如果一切藝術都證明，要塑造形式的力量、張力和動作，以及真實色彩的強弱，那麼這些就必定要淨化和改變；如果一切藝術都已淨化、改變，且仍在淨化、改變這些真實的形式和它們彼此間的關係，如果所有藝術都是像這樣一種不斷深化的過程：那為什麼在半路停下來呢？如果一切藝術都企圖表達普遍的美感，那為什麼要建立個人的表達方式呢？那為什麼不繼續立體派那種宏偉的作品呢？那不是延續同一潮流，相反地，是「徹底地脫離它和它之前的一切」。那只是沿著同一條我們已經走過的路前進。

由於立體派藝術基本上仍是自然的，純造形藝術造成的分離包括在本質上變成抽象而非自然。從一自然的基礎上來看，立體主義有力地迸發出仍然是半物體半抽象的造形方法的使用時，純造形藝術的抽象基礎必然導致純抽象造形手法的使用。

將作品中一切物體都去除後，「世界並沒有脫離精神」，反而「置於」一個和精神對等的地位，因為兩者都淨化了。這在兩個極端之間創造了一個完美的結合。然而，有很多人認為他們太投入生活，即特定的現實，而無法壓抑具象；基於那個理由，他們在作品裏仍然用暗示其特性的局部具象物體。但雖然如此，我們很清楚一件事，就是在藝術上，是不能希望照著事物本來的形象或甚至它們在生存時所顯現的一切光輝來描繪。印象派、分光派和點描派都已覺察到這點。今天，

有些人在意識到形象的弱點和限制而試著藉物體本身——通常以一種多少轉變過的風格來構成——來創造藝術品。這顯然不能促發其內容或眞正性質的表達。一個人多少可以去掉事物的傳統外觀（超現實主義），但即使如此還是會顯現出它們的特性，也還是會在我們身上引發個人的情緒。要愛現實中的事物就要深深地愛它們；要將它們看成大宇宙中的小宇宙。「只有這樣，我們才能獲得表達眞實的一般方式。」正是由於非具象藝術對事物的熱愛，它才不企圖以事物特定的外觀來描繪它們。

非具象藝術正是藉著自己的存在來說明，「藝術總是在它眞正的路上繼續」。它顯示出，「藝術表達的不是我們所看到的眞實的外貌，也不是我們過的生活」，而是「眞正的現實和眞正的生活的表現……在造形上無法界定但終可實現」。

因此我們必須小心地區分兩種眞實；一種有個人的外觀，一種有普遍的外觀。在藝術上，前者表達的是由特定事物或形式所決定的空間，而後者藉著中性的形式、自由的線條和純粹的色彩來建立擴張和限制——空間的創造因素。在一般的眞實來自一定的關係時，特定的眞實只顯示出遮掩下的關係。後者在那方面一定是很混亂的，而一般眞實則必是一清二楚。一種是自由的，另一種則被個人的生命綁著，不論是個別的還是集體的。主觀的眞實和較爲客觀的眞實：這就是對比。純抽象藝術企圖創造後者，而具象藝術則企圖創造前者。

因此，令人驚訝的是，一個人會罵純藝術不「眞實」，卻會因爲它「來自特定的意念」就正視它。

即使具象藝術已在那兒，今天我們談論藝術就好像和已存在的新藝術之間沒有任何確定的關係一樣。許多人忽視眞正的非具象藝術，

而只看到今天無所不在的尋找的嘗試和空洞的非具象藝術，即自問道，是否「結合形式和內容」或「統一思想或形式」的時刻還沒有到來。但我們不該只因為對非具象藝術內容的一無所知而怪罪它。如果形式裏沒有內容，沒有一般的思想，這是藝術家的錯。忽略這個事實，我們就會以為具象、主題、特定形式可以加到缺乏造形的作品上。至於作品的「內容」，我們必須注意到「一旦接觸到現實，我們對事物的態度，我們帶有衝勁、行動、反應的有組織的個性，我們精神的起落」等等時，自會修飾非具象作品，不過並不構成其內容。我們再說一遍，其內容是無法形容的，而只有透過純造形和作品的製作，才會變得明顯。透過這種不確定的內容，非具象作品才「具有十足的人性」。在企圖建立非具象作品的本質所要求的多少客觀的視覺上，製作和技巧扮演了重要的角色。藝術家的筆跡愈不明顯，作品就愈客觀。這個事實造成一種或多或少對機械製作或對運用工業製造材料的偏愛。當然，到現在為止，從藝術的觀點來看，這些材料都還不完美。如果這些材料及其色彩都更完美，且如果藝術家可用現存的技巧輕易地就將其切割以構成他想像中的作品，那麼對生命而言，比繪畫更真實更客觀的一種藝術就會崛起。所有這些意見所引發的問題在好幾年前就問過了，主要在於藝術對人類是否還是必要、有用呢？是否對其發展甚至有害？當然，過去的藝術對新精神來說是多餘的，對其進展也有害：只因為它的美使許多人對新觀念裏足不前。然而新藝術對生命仍是非常必要的。它以一種明晰的態度建立法則，據此得以獲得一種真正的平衡。而且，它在我們之間必會創造一深具人性而豐盛的美，而這不只從新建築中最好的品質，且由結構藝術在繪畫和雕刻上所可能做到的實現出來。

　　但儘管新藝術是必要的，大眾還是很保守。因此這些電影、這些收音機和爛畫淹沒了真正是我們這個時代的少數作品。

　　非常可惜的是，那些關心一般社會生活的人不懂得運用純抽象藝術。由於不當地受到過去藝術的影響，他們沒有把握到其中真正的本質，而只看到不必要的，沒有盡力去了解純抽象藝術。他們由於「抽象」這個字的另一層觀念，而懷著某種恐懼。他們激烈地反對抽象藝術，因為認為它是某種理想且不真實的東西。一般而言，他們用藝術來宣傳羣眾或個人的意念，就像文學那樣。他們一方面贊成大眾的發展，一方面却反對精英分子的發展，因而也反對人類演進的合理進度。真的該相信大眾的發展和精英分子的發展是勢不兩立的嗎？精英分子是來自大眾的，因此他們難道不是大眾最高的表現嗎？

　　回到藝術作品的製作上，我們要注意，它在顯示相互牽制的主觀和客觀因素方面必有所貢獻。如果順著直覺，就可能達到這個目標。製作在藝術作品中至為重要；直覺大部分藉此來證實自己，並創造作品的本質。

　　因此假設非具象作品是在無意識之下──個人或出生前記憶的總合──創造的，那就錯了。我們再說一次，這來自純粹的直覺，即主觀─客觀二元論的基礎。

　　然而，認為非具象藝術家覺得從外界接收來的印象和情緒是沒有用的，且認為必須加以抗拒，則是錯的。相反的，非具象藝術家從外界接收而來的不但有用，而且必要，因為這啓發了他去創造那些只隱約感到，而且「不和可見的真實接觸或僅憑他周遭的生活就絕不能以真正的風格描繪出來的東西」的願望。他，正是從這可見的真實裏，取得了所需要的客觀性以對抗他個人的主觀性。他，正是從這可見的

眞實裏，取得了他表達的手法：而至於周圍的生活，使他的藝術變得非具象的正是這個。

將他和具象藝術家區分開的是，在他的創作中，他將自己從外界接收來的個人感覺和特定印象裏解脫出來，且脫離在他體內個人傾向的控制。

因此，認爲非具象藝術家透過「他機械程序的純粹意向」來創作，認爲他做的是「計算過的抽象」，且他希望「不只壓抑他的，也是觀者的感覺」，也同樣是錯。認爲他整個退入他的系統裏也是錯的。被視爲某種系統的不過是經常遵守藝術對他所要求的純造形法則和非做不可的事。因此顯然地，他沒有變成機械師，而科學、技巧、機器、整個生命的過程只不過把他變成了一具活生生的機器，以便用一種純粹的風格來實現藝術的本質。這樣，他在自己的創作中就夠中立，而他自己或他身外的一切都不能妨礙他建立放諸四海皆準的東西了。他的藝術自然是爲藝術而藝術……爲了「同時是形式和內容」的藝術的緣故。

如果所有眞正的藝術都是「純粹繪畫手法所引發的情緒的總合」，那麼他的藝術就是造形方法所引起的情緒的總合。

假定非具象藝術將保持固定不變是不合理的，因爲這種藝術包含了運用新造形方法和其一定關係的「文化」。因爲這領域還是新的，要做的還多得很。可以確定的是，對非具象藝術家來說，逃避是不可能的；他「必須待在他的領域內，向他藝術的最後成果走去」。

這種結果可能在遙遠的將來把我們帶到一個目標，即「藝術是和我們周圍的環境脫離的一種東西，亦即眞正的造形眞實」。但這個目標同時也是一個新的開始。藝術不但會繼續，也會實現得愈來愈多。藉

著建築、雕刻和繪畫的結合，就會創造出一種新的造形真實。繪畫和雕刻不會以兩種不同的物體，也不會以破壞建築的「壁畫藝術」、或「應用」藝術來證實自己，而「只要純粹是結構性的」就有助於建立一種不只是實用或合理，且在美感上純粹而完整的環境。

蒙德里安，聲明，約一九四三年㉕

繪畫的第一目標應是普遍的表達方式。要在一幅畫裏實現這個，需要相當於直線和橫線的表達方式。這我今天覺得在我早期的作品，如一九一一年的「樹」系列裏沒有做到。在那些畫裏，強調的是直線。結果是一種「哥德式」的表達方式。

第二目標應是具體的、普遍的表達方式。在我一九一九和二〇年的作品中(作品的表面全是連接的長方形)，就有相當於直線和橫線的表達方式。因此整體而言就比那些強調直線的要來得普遍。但這種表達方式很模糊。直線和橫線互相抵消了，結果就很混亂，結構也沒有了。

我一九二二年後的繪畫中，我覺得已接近我認為必要的具體結構。而在我最新的作品中，如《百老匯爵士樂》(*Broadway Boogie Woogie*, 1942-43，紐約現代美術館)和《勝利爵士樂》(*Victory Boogie Woogie*)，表達的結構和方式既具體也彼此相當……

在我的「立體」繪畫裏，例如《樹》(*Tree*)，顏色並不明顯。我某些一九一九年的長方構圖，甚至許多更早的作品都是黑白的。這離真實太遠了。但我一九二二年後的作品，顏色就都是原色了——具體的。

分辨出藝術中兩種平衡是很重要的：1. 靜態平衡；2. 動態平衡。某些人贊成平衡，某些人反對，這是可以了解的。

對藝術家來說，要努力奮鬥的是在表達方式間透過不斷的對立（相反）來消滅他們繪畫中的靜態平衡。對人類來說，尋求靜態平衡一直都是很自然的。這種平衡在時間上存在自然是很必要的。但在時間不斷推進下的活力總是破壞這種平衡。抽象藝術正是這種活力的具體表現。

很多人欣賞我在以前作品中不想表達的東西，而這正是出於無法表達我想要表達的——平衡中的動作。但不斷地朝此聲明邁進，將我拉近了一些。這是我在《勝利爵士樂》中所嘗試的。

都斯伯格在他晚期的作品中試著將他構圖裏的線條安排成斜的，以打破靜態的表現。但透過這樣的強調，欣賞一件藝術品所需要的形體平衡感也就喪失了。和建築及其直線、橫線為主勢的關係也破壞了。

然而如果一幅方形的畫斜著掛，正如我常計畫把我的畫這樣掛，就不會產生這個效果。只有畫布的邊呈45°角，而非畫。這個程序的好處是較長的橫線和直線就可以用在構圖中了。

就我所知，我還是第一個將畫推到畫框之前，而非置於畫框之內的人。我注意到不裝框的作品看起來比裝框的好，且框子造成三度空間的感覺。這形成深度的幻覺，所以我拿了一個原木的框子，把畫裱在上面。這樣就把它帶到一個更為真實的層次了。

自從我進入抽象畫的領域後，將繪畫帶進我們的環境並讓它實實在在的存在，一直是我的理想。我認為繪畫合理的發展就是將純色和直線用在長方形的對比下；而我覺得，只要繪畫的可能性以這種方法實現在建築上，使畫家的能力和結構上的可能性結合起來，繪畫就可以變得更真實，不那麼主觀而更為客觀。但那樣建築就會變得很昂貴；會需要很長一段時間來製作。就像我在紐約所做的一樣，我在歐洲的

幾個畫室用可擦掉的顏色和無色的平面來研究這個問題，練習這種方法。❷❻

　　立體主義的意圖——至少在剛開始——是要表達體積。三度空間——自然空間——因而得以保持。因此立體主義基本上一直是種自然的表現，並且只是種「抽象概念」，而非真正的抽象藝術。

　　立體派對體積在空間裏描繪的這種觀點和我認為這個空間「必須打破」的抽象觀念是相反的。結果我利用平面銷毀了體積。這我是以線條切割平面的方法來達到的。但平面仍然太過完整了。所以我就只用線條，且將顏色用在線條內。現在唯一的問題就是也透過彼此的對立來破壞這些線條。

　　也許在這方面我表達得不夠清楚，但這可給你一些概念，我為什麼擺脫立體派的影響。我認為真正的爵士樂和我在繪畫上的意圖是相似的：旋律的破壞相當於自然外觀的破壞；以及透過純粹的方法——動力的節奏——不斷對立的構成。

　　我認為在藝術裏太過忽略破壞性的元素了。

布朗庫西，格言（日期不詳）❷❼

　　美，就是絕對的公正。

　　事情是不難做到的。難的是讓我們準備就緒。

　　一旦我們不再是小孩時，我們就已經死了。

　　理論是不帶價值的模式。只有行動算數。

　　在雕刻裏，裸男不比青蛙美。

　　狡猾很了不得，但誠實才是值得的。

格言（日期不詳）❷❽

直接切割〔石塊〕是眞正雕塑的方法。但對那些不知如何遵循此道的人則是最糟的。最後，直接或間接的切割並不意味什麼。完工的東西才算數。

潤飾對某些素材所要求的幾乎絕對的形式是必要的。這不是非要不可的，事實上，對那些以此爲生的人還是有害的。

簡潔並不是藝術的目的，但一個人進入事物眞正的意義後，不管怎樣，都會做到簡潔的。

格言（日期不詳）❷❾

我給你的是純粹的喜悅。

一切都有個目的。爲了達到目的，人必須將自己從自我的意識中抽離出來。

我不再屬於這個世界，也遠非自己，不再是我這個人的一部分。我是在事物的本質中。

格言（約一九五七年）❸❶

把我的作品稱之爲抽象的都是白癡；他們稱之爲抽象的都是最眞實的，因爲眞實的並不是外在的形式，而是意念，事物的本質。

❶該團在傑克斯・維雍，杜象和杜象―維雍兄弟的領導下，在維雍於普脫的工作室聚會。其他會員包括雷捷、格列茲、梅金傑，和評論家阿波里內爾、剎爾門、佩希（Walter Pach）。該團是1912年10月「黃金分割」展覽時的贊助人，在此展出了比立體派更爲抽象的新流派。

❷但可參照托洛斯基1923年在他《文學和革命》（*Literature and Revolution*）（紐約：Russell and Russell, 1957）一書中對塔特林紀念館的意見，節錄可見於本書第八章。

❸漢斯・利希特（Hans Richter）在〈達達的寫照〉中所引用的，《藝術的觀點》（*Perspectives on the Arts*），藝術年鑑 5，克雷瑪（Hilton Kramer）編（紐約：Art Digest, 1961）。

❹羅伯特・德洛內，《立體主義之於抽象藝術》，法蘭卡斯朵編（巴黎：S. E. V. P. E. N., 1958），第186頁。

❺德洛內是說，麥克避免和自然直接接觸，只是觀察而非爲其服務是正確的。

❻德洛內，《立體主義之於抽象藝術》，第178-179頁。

❼普林賽是一家保險公司的統計員或統計學家，也是業餘畫家，經常造訪「洗滌船」，是德洛內的朋友。梅金傑、格列茲和羅特都敍述過他帶他們作過許多純理論性的幾何討論，特別是非歐幾里德幾何，和立體主義新空間觀念的可能關係。但在德洛內畫展目錄一篇介紹的文章內（Galerie Barbazanges，巴黎，1912年2月28日-3月13日），普林賽證實他也有評論的能力。他所寫的和他們在工作室那種遊戲性的數學理論完全無關。他一方面像格列茲和梅金傑那樣，相信將感覺在心裏「系統化」的需要，並謂德洛內引用了一種活證的法則到他（普林賽）的方法上，也同時強調德洛內對品味和直覺的倚賴。他宣稱，「他的思索既沒有將他導向數學公式，也沒有導向神祕

學的玄祕象徵」,「且就算是德洛內要討論、爭辯、比較、演繹時,也總是一手拿著調色盤的」。

❽該文有五個版本。這篇寫於1912年夏,由克利譯成德文,刊在《暴風雨》雜誌上(柏林),144-145號,1913年1月。克利對此文的關注清楚地指出他對德洛內和其色彩的興趣,這個興趣很快就對他的繪畫起了影響。刊印在德洛內的《立體主義之於抽象藝術》,第146-147頁。

❾1910年開始,德洛內畫了一系列作品,都題爲「城市上的窗子」(Window on the City)。開始的一些是浸淫在類似他艾菲爾鐵塔系列那種光線裏的市景,但另一些則益趨抽象,變成了格子般的圖案形式。1912年,「同時的窗子」(Simultaneous Windows)這個標題用到了幾乎完全沒有形象,且由鮮豔的對比色構成的畫上。針對這些畫,阿波里內爾1913年寫了一首詩,〈窗〉(Les Fenêtres),結尾是:

窗子敞開如一隻橘子
美麗的光線之果

❿在另一個版本中,德洛內補充道:「因爲它並不存在時間內。」

⓫來自「現代美國畫家的公開展覽」的目錄,紐約,安德森畫廊(Anderson Galleries),1916年3月13-25日。萊特稍後將他對色彩的一些見解整理出來,將色彩排成類似音階的刻度,並設計出和諧的搭配。《色彩論》(A Treatise on Color)(洛杉磯:私下刊印,1924)。

⓬原以 "de nieuwe beelding in de schilderkunst" 刊登在《風格》雜誌上(阿姆斯特丹),I,1919年。此處英譯來自蘇費(Michel Seuphor)的《蒙德里安,生平和作品》(Piet Mondrian, Life and Work)(紐約:Abrams,沒有日期),第142-144頁。

❸蒙德里安對內在而非外在事物，對抽象而非自然事物的高度評價和通神論一個原則上的教義有關。這起於對上帝本質的假設，然後從其推論出宇宙的性質。因為一切都是透過上帝來看的，所以自然的世界基本上是精神性的。而對物質和有限之物的欲望而產生的邪惡，可以由全心奉獻上帝或無限之物而加以克服。

❹原刊於《風格》雜誌，II，1919年10月，第1頁。在《風格》雜誌（展覽目錄）已經翻譯，阿姆斯特丹市立美術館，1951年6月7日-9月9日，第7、9頁。

❺這篇宣言由賈柏以俄文寫成，賈柏和他的兄弟佩夫斯納簽署，在一個他們參展的展覽中當作傳單派發。此處英譯採用《賈柏》，介紹文章由里德爵士和馬丁（Leslie Martin）所撰（倫敦：Lund Humphries, 1957）。

❻摘自《圓圈：構成主義藝術的國際考察》(Circle: International Survey of Constructive Art)，馬丁、班·尼可森和賈柏編纂（倫敦：Faber & Faber, 1937），第103-111頁。1966年再版（紐約：George Wittenborn）。

❼譯自原文俄文的〈真實的宣言〉的各個版本所引用的這段聲明，和此處賈柏的本文略有出入（參見以上〈真實的宣言〉）。由於此文是賈柏1937年用英文寫的，可視為他意思的確切表達。

❽最初從馬勒維奇原文俄文的《多餘的世界》(Die Gegenstandslose Welt) 翻譯成德文發表，包浩斯書籍II（慕尼黑：Langen, 1927）。此處德文版的英譯採自迪爾斯泰（Howard Dearstyne）的《非具象世界》(The Non-Objective World)（芝加哥：Theobald, 1959），第61-65頁。

❾馬勒維奇，《非具象世界》，散見第67-100頁各處。

❿摘自《二十世紀》（巴黎），第1冊（1938），重刊於第13冊（聖誕節，1959），第9-11頁。亦見於康丁斯基約1912

年之論文〈論形式的問題〉(見本書第三章)，此文雖寫於剛著手他最早的抽象表現繪畫之際，却在其意識形態內預示了日後大量的抽象藝術。

㉑見他"Wirkung der Farbe"(譯為〈繪畫：色彩的效果〉)一文，1910年寫成，1912年發表在《論藝術的精神》，重刊於本書第三章。

㉒《論藝術的精神》，第64-71頁，英國和美國版：《精神和諧的藝術》(The Art of Spiritual Harmony)──W. K. 發表在高芬、哈里遜和奧斯德塔更新更佳的譯文中。

㉓原刊於馬丁、尼可森和賈柏的《圓圈》一書裏，第41-56頁。重刊於蒙德里安的《造形藝術和純造形藝術》(Plastic Art and Pure Plastic Art)(紐約：Wittenborn, 1945)，第50-63頁。

㉔至於這些作品，我們必須注意到，由於缺乏一種動態的韻律，它們雖然在形式上表現得很深刻，却多少帶有裝飾性。[P. M.]

㉕摘自《在美國的十一位歐洲人》，《現代美術館期刊》(Bulletin of the Museum of Modern Art)，紐約，XII，4和5，1946年，經其同意後再版。

㉖見《現代美術館期刊》，XII，4 [1945]，12。

㉗譯自《這一季》(This Quarter，巴黎)，I，(1925年1月)，第236頁。

㉘譯自《這一季》，I，(卡德倫〔Irene Codreame〕結集)，第235頁。

㉙譯自路易士(David Lewis)的《布朗庫西》(紐約：Wittenborn, 1957)，第43頁。

㉚譯自「布朗庫西語錄」(Propos de Brancusi)(葛伯特〔Claire Gilles Guillbert〕收集)，《藝術的三稜鏡》(Prisme des Arts)(巴黎)，第12冊，1957年5月，第6頁。

7

達達，
超現實主義和
形而上學派

簡介：達達和超現實主義

　　超現實主義可以用兩種截然不同的方式來形容：以最廣義的哲學層面而言，是藝術和思想一向朝此邁進的一個重要目標，而確切地說，即一九二四年起在巴黎以布荷東爲中心，一羣有組織的藝術家和作家的意識形態。我們要冠之以超現實主義這個名詞的是後面這個團體，以及在很大一個程度上對更早之宣言的認可。

　　廣義而言，它代表了人類感覺上一種重要的成分，即對夢境和幻想世界的嚮往。在費德蘭德(Walter Friedlaender) 理性—非理性的二元論裏，這是非理性的範疇；它倚賴靈感而不是規則，重視個人幻想力的自由發揮，而非社會或歷史的完美編纂。過去歷史上，以此爲目標

的藝術家如波希（Hieronymous Bosch）、羅沙（Salvator Rosa）、哥雅（Goya）等等，奔放的幻想元素只是基本上傳統的整體觀念的一部分。亦即，藝術家選擇的主題類型和他訴諸視覺的方式是以傳統爲主，且和當代藝術家的類似。那非傳統的元素——幻想——是在藝術品之傳統那更大的架構之下的。相對而言，二十世紀超現實主義團體尋求的却是徹底地革新藝術，這樣畫裏呈現的某種主題和風格上的一致，即使不能說眞的富於幻想，也都應是非傳統的。再者，該團體受到超現實文學和理論那龐大體系的支持，而這體系絕大部分奠基於心理分析的方法和心得上。

超現實主義運動已由較早稱爲達達這個無意義名詞的「原型超現實」團體預告了。達達由一羣如留在祖國便要徵召入伍的法國、德國青年於一九一六年在蘇黎世組成，是一個否定的運動。這羣年輕藝術家震驚於兩國之間戰爭的殘暴，但同時對漠視許多新藝術運動的傳統社會的瓦解也不表同情。

他們的反應就是抵制藝術中一切華而不實、傳統因循或甚至沉悶無趣的東西。大體而言，他們崇尙「自然」，亦即保持自然，反對人所加諸其上的一切公式。尙‧阿爾普在日記裏寫道，他的目的是「摧毀人類理性主義騙人的把戲，然後再將其在自然中謙卑地具體表現出來。」巴爾（Hugo Ball, 1886-1927）譏諷道，「語言已被記者糟蹋得無可理喻。」達達派創作、朗誦無義之詩，以虛無的精神唱歌、辯論，此乃他們對於大戰之浩劫的反應。不像超現實派，他們既沒有領袖，也沒有理論或組織。直到一九一八年，活動展開後三年，才擬訂宣言，而即使到那時，作者查拉（Tristan Tzara, 1886-1963）也無意對該運動有所解釋。

該運動由德國演員兼劇作家巴爾在蘇黎世，他經營的一間音樂廳——伏爾泰酒店（the Cabaret Voltaire）——成立。很快地，阿爾普，一急欲逃脫在開薩（Kaiser）服役的藝術家，就加入了他的活動；另外還有羅馬尼亞詩人查拉、羅馬尼亞藝術家揚口（Marcel Janco, 1895-），以及德國詩人胡森貝克（Richard Huelsenbeck, 1892-）。年當二十九，阿爾普在國際間已享有藝術之名。一九一二年他就和「藍騎士」在慕尼黑一起展出，一九一三年在柏林的第一屆「秋季沙龍」（Herbstsalon）展出；一九〇四年他住在巴黎，大約在一九一四年結識了畢卡索和阿波里內爾；他也認識達達在科隆的發起人恩斯特（Max Ernst, 1891-）。阿爾普年輕時寫過詩，詩和插畫都投過達達的許多刊物。《伏爾泰酒店》（Cabaret Voltaire）和《達達》（Dada）是包羅萬象的評論雜誌，有阿波里內爾、馬利內提以及達達派自己具創意、革命性的文章。他們的展覽展出過各種運動中帶革命精神之畫家的作品，例如基里訶、恩斯特、康丁斯基、畢卡比亞、柯克西卡、馬克和畢卡索。

但在達達成立之前，杜象在巴黎就已預示了對傳統意念戲謔性的攻擊。一次世界大戰期間在紐約時，他就一直在做一系列的「現成物品」，而這現在已成為當代對大眾物品和廢物青睞的試金石。他當時在美國極為活躍，編著好幾種雜誌、拍攝一部抽象電影、設計文字遊戲，這一切的精神都出於一種類似蘇黎世組織的善意嘲諷。其實杜象的創作極少——幾幅畫、素描和片段文稿——然而他過人的智慧和細膩的感性在他的每件作品上都提供了豐富的聯想涵意，就算拿「現成物品」來說，他也沒把物品怎麼樣，只不過是展現出來以供沉思。達達一開始那種自由生發的創造力衰竭後，杜象於一九二三年即放棄了繪畫而從事更為純粹的知性活動，例如西洋棋，以及視覺和機械方面的實驗。

但他在藝術和「非藝術」問題上入微的觀察，形成了許多當代繪畫和雕刻上的觀念。

畢卡比亞一如杜象，就最廣義的層面而言，是個天生的無政府主義者和達達。他像個政治煽動者，哪兒有機會以其機智來顛覆藝術中虛偽的尊嚴或窠臼，他就會在那兒出現，且準備鼓動任何潛藏的達達傾向。他比當時二十歲上下蘇黎世達達派的人，都年長幾歲，並且已享有印象派畫家的盛名，然而卻在一九一二年之前突然放棄印象派，改畫半達達式的作品。這些標題沒有意義的畫（《捕捉以捕捉所能的》 *Catch as Catch Can*、《嬰兒化油器》 *Infant Carburetor*）是最早的幾幅抽象作品。他一九一三年前往紐約，目睹了軍械庫展覽對美國藝術造成的巨大衝擊。他留在那兒，將原型達達的精神貫注到史提格利茲（Alfred Stieglitz）的評論刊物《攝影作品》（*Camera Work*），以及後來史提格利茲畫廊刊物《291》之中。他一九一六年在巴塞隆納創辦了一本相對的刊物《391》，這在他工作的地方陸陸續續出版。直到一九一六年他才加入蘇黎世正式的達達集團，次年他參與了達達首次在巴黎的表演。

達達主義一直都是狂熱的國際主義分子，大戰結束時在歐洲迅速蔓延開來。一九一九年，阿爾普協助他的老友恩斯特在他家鄉科隆創立了達達。次年的首展製造了一個十足的達達狀況，掀起了滔天風波，逼得被一主管官員——恩斯特的親舅舅——下令警方關閉這項展出。在蘇聯藝術復古新政策下的難民，如李斯茲基，以及荷蘭的蒙德里安和都斯伯格即加入了史維塔斯（Kurt Schwitters, 1887-1948），在後者的領導下，達達精神於一九二三年在漢諾威爆發了。阿爾普又再次現身，煽動藝術的無政府火燄。史維塔斯給漢諾威運動的名稱是 "Merz"

（按字面，即廢棄之物，像垃圾），這他也用在自己的拼貼畫和所編的一本極為生動的評論雜誌上。在這本雜誌一九二三到三二年這段長久的生命中，他刊載了各式各樣主題前衛的文章，例如兒童藝術和俄國結構主義。在柏林，達達是從畫廊活動和《暴風雨》雜誌迸發出來的，該雜誌在大戰前推出了德國表現主義藝術家。這是胡森貝克發起的，他一九一八年從蘇黎世回到柏林，在那兒把葛羅斯（George Grosz）和浩斯曼（Raoul Hausmann）拉進了該運動。柏林集團策動了一九二〇年巨型的國際達達展覽，此乃目前為止最大的。

達達的集體活動約在一九二一年結束，當時所有發起人都已前往巴黎了。在此，布荷東已在「作品劇院」（Théâtre de l'Oeuvre）上演了一場偉大的達達晚會，綜合了藝術展覽和公開朗讀畢卡比亞的達達式寫作。《391》的最後幾期在巴黎出版，而布荷東自己在一九一九年辦的評論雜誌《文學》（Littérature）已非該運動正式的機構雜誌。達達最初的自發性質已淪落成公開的表演，激烈的辯論和真實的暴動，另一方面卻自始至終保留了徹底自由表現的特色。

超現實主義運動是由一羣組織嚴密的作家和藝術家構成的，其中大部分以前是達達，一九二四年布荷東在巴黎發表超現實主義宣言時，就是以他為中心重整旗鼓。就他們在伏爾泰音樂廳那種即興的集會來說，這個集團在結構和觀點上都大異於達達。它有強烈的認同感，是個封閉式的集團，服從純理論；在布荷東個人和意念的掌握下；且受到布荷東對佛洛伊德實驗之詮釋那全新而刺激的意念的激發。該團的會員們都是多產的作家，發表了數量龐大的文章、小說、論文、文宣和幾篇宣言。他們那些理論性文章絕大部分是方法的實驗和研究，有些引自心理學，以此他們可以刺激潛意識釋出所儲藏的無限幻象和夢

境般的影像。他們極爲尊崇科學，特別是心理學的方法；他們仍完全接受形體世界的眞實，即使他們相信自己已深入得超越了這個世界；也相信他們的藝術和社會的革命性元素彼此間的關係。

所有這些因素的結果——封閉的集團，強有力的領袖和單一學說——即創造出一種革命性的精神，首在全面打破當時藝術上所知的一切習俗，以淸理這塊田地。布荷東稱魯特列阿夢（Compte de Lautréamont）、佛洛伊德和托洛斯基爲該運動意識形態上的先驅。三個人都從根基上在自己的領域內——文學，對人之內在的研究，以及對社會和政治組織的研究——改革了現代生活。被稱爲「超現實主義主敎」的布荷東爲超現實主義策劃了一個同樣活潑的角色。

超現實主義在意識形態上確切源自佛洛伊德的方法，這給了藝術家對自身探討的一個典範，也向他們打開了一個潛意識裏幻想形象的新世界。佛洛伊德理論的權威性也給了布荷東在宣言中之聲明一支持力量：「我相信在未來，夢境和眞實這兩種看起來矛盾的狀態會變成某種絕對的眞實，超現實的……」

他們也在泰恩（Hippolyte Taine）一八六〇年代對智慧所做的研究裏找到他們革命性理論的根據。泰恩斷定感覺根本不是事實，而其實是一種幻覺，這推翻了寫實派對感官印象那具體眞實感所懷的信心。

❶

爲了想更了解他們正在探索的那個潛意識的新世界，和他們正在創造的那類人的新觀念，超現實派甚至否定了藝術的價值，只不過把它當作達到這些目的的手段。他們在某一方面其實是反詩詞、反藝術的——就這些名詞的一般意義而言。布荷東有一次這麼說超現實主義繪畫：「這不是素描的問題，而根本是描繪的問題。」亦即藝術只是記

錄潛意識形象之可見外貌的方法。

這些影響對超現實主義詩人的直接效果可在「自動書寫」的方法中見到。在這練習中，意識的所有約束都解脫後，潛意識中那奇幻而渺無邊際的世界則會浮到表面。作家唯有用種種方法將自己驚駭得擺脫這些約束，然後自動地記錄下思緒和形象中出現的任何東西。同樣的方法在畫家則產生了「自動素描」。因而，超現實主義以一種運動而言，範圍比文學或繪畫都更廣闊，而照布荷東的說法，就是「純心靈上的自動主義」。

超現實主義最初是一文人運動，在浪漫派中找到波特萊爾和愛倫坡，象徵派中找到藍波（Rimbaud）和馬拉梅為其文學界先驅，而且認為阿波里內爾為其二十世紀最直接的前輩。一九一七年給了該運動這個名稱的確是阿波里內爾，此乃當時他替自己的創作《蒂赫夏的乳房》（Les Mamelles de Tirésias）取的副標題，"drame surréaliste"，取代慣用的"surnaturaliste"。繪畫上，它則借鏡於偉大幻想家和畫家的幻想題材，浪漫派和象徵派，或更甚者，原始人的雕刻，特別是大洋洲的奇異偶像和面具。超現實主義也肯定和此運動無關，但創作風格和形象卻與此團體的精神類似的當代藝術家。如畢卡索、布拉克、克利和夏卡爾（Marc Chagall, 1887-）都先後受到他們的肯定，且將其作品登在超現實主義的刊物上。夏卡爾的作品表現出許多超現實主義的特色，且在許多場合和該團有所接觸。然而，他雖然能說善道，精通文學，且一度在布爾什維克當政時當過美術部長，他的思想和作品中的純真卻是如此自然而不經設計，使他的藝術見解和超現實主義的理論或超現實主義藝術家對他的看法毫不相干。

由於藝術和文學都只能當做是實現超現實精神的手段，很快地，

是否可能眞有超現實繪畫這種東西的問題就引起了理論上的爭議。爲了答覆這個問題，布荷東寫了一系列的文章，一九二八年結集成《超現實主義和繪畫》(Surréalisme et la Peinture)一書，書中只說到超現實主義「和」繪畫，引用該團的藝術家作爲範例，但也引用了畢卡索、布拉克、馬蒂斯和克利等風格如此迥異的藝術家。(在插圖中，他選了畢卡索和基里訶各十五張，但恩斯特只有十張，馬松〔André Masson, 1896-〕和米羅〔Joan Miro〕各八張，湯吉〔Yves Tanguy, 1900-1955〕、阿爾普和曼‧雷〔Man Ray, 1890〕各六張，畢卡比亞一張。)

布荷東和他文學界的同儕，還有他們的藝術理論，具有很強的吸引力，因此在一九二五年超現實藝術首展時，除了幾個當時尚未和該團有所接觸的年輕人外，所有後來主要的道地超現實藝術家都參展了。甚至在這之前，布荷東就已爲該團的組織和理論奠下基礎了。他向佛洛伊德——具有軍中心理醫師的經驗，且急著想將他的知識應用於文學和繪畫——求敎。他對本身的夢境作過研究，早在一九二〇年就實驗過自動書寫，結果發表在他的《磁場》(Les Champs magnétiques)一書中。約在一九二二年他和恩斯特一起著手自動寫作和素描的實驗，而他的理論，即刺激感應力引發幻覺的方法可能對恩斯特的「拓印」(frottage)法有某些影響。他一九二四年的宣言在佛洛伊德的新旗幟下重新鼓舞了詩人，而一九二五年的繪畫首展將達達畫家與米羅、馬松、曼‧雷和洛伊 (Pierre Roy) 聚集在一起。次年超現實畫廊 (Galerie Surréaliste) 開幕，同時展出美國人曼‧雷的繪畫和攝影，以及布荷東收藏的大洋洲原始雕刻❷。

組成該派的畫家背景各不相同，但在過去的藝術經驗中都有幻想的傾向。米羅（一八九三年生於巴塞隆納附近）歷經過許多影響才投

入超現實主義：年輕時在西班牙是野獸派，一九一九年在巴黎結識畢卡索後是立體派，而到了一九二二年達達最後一次偉大的展覽時則是達達。然而，他天生的率眞和單純不但使他徹頭徹尾、且終生都是個道地的超現實主義者，布荷東因而說米羅「可能是我們之中最超現實的」。雖然馬松在葛利斯的影響下經歷過立體派的時期，在一九二四年遇到超現實派却和他們一拍即合。同時，他對偉大的神祕作家和藝術家也產生了興趣，特別是布雷克、尼采和卡夫卡。雖然馬松的素描在造形的範圍內最接近詩人的自動寫作，却拒絕詩人們對他作品所做的文學詮釋。他堅稱繪畫有一種在視覺藝術領域內的造形價值，是和潛意識引發的意念和形象無關的。由於這些異端邪說敎人聯想起被人鄙視的立體派藝術理論，布荷東在一九二九年《超現實主義雜誌》(*La Révue Surréaliste*) 的記載裏即否定了馬松，不過這種除名只是暫時的。湯吉年輕時有幾年這個攪一下、那個攪一下地徘徊了一陣後，在精神上歷經了一個徹底超現實的轉變。在紀羅美 (Paul Guillaume) 的櫥窗裏第一次看到基里訶早期的一幅畫後，就得到啓示要當畫家了。這經驗過後不久，他首次拜會了布荷東，轉變成超現實主義。他參與了一切活動，特別是稱之爲「精緻的屍體」(Corps exquis) 的一種畫圖方法，即幾個人，每人不看其他人的畫就負責同一幅素描的一部分。曼・雷是美國畫家，一九二一年和杜象參加了達達在紐約的活動後即準備就緒，前往巴黎，投入達達。由於他最爲人知的是將達達—超現實精神注入攝影，於是成爲「機器—詩人」，而他的照片和繪畫也比其他藝術家在《超現實主義雜誌》上刊登得更多。

　　早在布荷東成立該運動之前，他就發現可作爲超現實主義畫家絕佳範例的一個藝術家——基里訶(一八八八年生於希臘)。而且，基里

6 恩斯特，《自畫像》，1920年，
集錦照相

訶在一九一一至一七年間的畫最能引起布荷東的興趣——義大利空無
一人的城市裏那種夢境、凶兆般的廣場和拱廊——都在超現實主義或
達達出現以前，而且顯然和後來對該運動至爲重要的藝術家都沒有過
任何接觸。基里訶的父母是義大利人，却生在希臘，少時住在慕尼黑，
對尼采、華格納印象深刻，且在此受到巴克林（Arnold Böcklin）和克
林格（Max Klinger）繪畫的影響。蘇比（James T. Soby）在他的自傳
內說道，這位年輕的義大利人一次研究尼采時，接觸到有象徵夢境之
意念的畫，該影響由於兩人對義大利北部之城市——尤其是杜林——
的醉心，而更爲強烈。布荷東對基里訶繪畫有興趣是很容易了解的，
他的畫充滿了兒時的回憶，散發出一種情懷，在令人敬畏的象徵上是
如此讓人迷惑。布荷東聲稱超現實主義有兩個定點：文學界的魯特列

阿夢和繪畫裏的基里訶。基里訶創作了大量的作品，其中有一部小說、無數文章、一篇自傳，本身就極具文學價值，而且像他的繪畫一樣，屬於夢幻的領域。但可以預料的是，這位藝術家——極少和其他藝術家接觸，幾乎沒有什麼家庭以外的關係，並且著魔似地倚賴母親——發現很難和超現實主義那樣嘈雜、好事的團體產生個別關係。這樣的結交不但在雙方都變成嚴厲的指責，基里訶並且在一九三三年否認他所有早期的繪畫——超現實派唯一欣賞的那些——擺明了徹底的決裂。

最後加入該團的一個主要藝術家是達利（Salvador Dali）（一九〇四年生於巴塞隆納附近）。他幼時極為早熟，表現出心智過度活躍的確實徵兆，常有激烈而歇斯底里的發作。後來他對這些早年的記憶揮之不去，並將之轉移到繪畫上。即使他在馬德里和巴塞隆納就畫的那些最早的作品，也都受到主要的「前衛」運動的影響，先是未來主義和「形而上繪畫」（Pittura Metafisica），繼而是超現實主義。在他去巴黎會晤布荷東那羣人之前，他已知道並實驗過將夢境一成不變地轉移到畫布上。一九二九年他到巴黎，立刻就被超現實主義的活動吸引住了。他研究並受到早期基里訶、恩斯特和湯吉的影響，而一九二九年他和布紐爾（Luis Buñuel）一起拍了第一部超現實電影，《安達魯之犬》（Un Chien Andalou），成為今天實驗電影的經典之作。另外，他因為「發現」了「新藝術」（Art Nouveau）以及本國人高第（Antoni Gaudi）的怪誕建築，而躍上超現實主義歷史先驅的名單。他仔細研究了佛洛伊德的方法和發現，且用他所謂的「偏執狂似的批判活動」發明了他自己的強迫性創造法，這在他一九三〇年《看得見的女人》（La Femme Visible）一書中有所描繪。❸這個方法比該團那些最激進人士的方法還要進一步，因為達利所提出的是永遠從外在世界抽離出來的一種心態。傅利

（Wallace Fowlie）形容這種方法是瘋人的想法，而已不是夢遊症患者的了。達利後來雖然被布荷東驅逐出會，但他身為理論家非凡的才華和豐富的發明，替該運動在開始失去它最初的激情時，注入了新的活力和想法。

在三〇年代，超現實主義在歐洲橫掃了詩壇和畫壇，幾乎對各地主要藝術家的作品都發揮了影響力。第二篇宣言於一九二九年發表，並在全世界許多大城市安排了無數大型展覽。大部分的超現實主義藝術家在二次大戰期間逃往紐約了，而當他們還自稱為超現實主義派，且繼續安排展覽時，一九四〇年的分裂即成了定局。但此時，他們目睹了布荷東的預言。超現實主義的精神確實改革了藝術，滲透了社會理論，繼續支配著劇院和電影。超現實主義就這樣成為歷史上一主要時期，在當代藝術上一直都很強烈地感受到其影響。

達達

達達口號，柏林，一九一九年❹

達達

站在

革命無產階級的

那一邊

終於打開了

你的頭腦

無拘無束地

留給

我們這個時代的需求

打倒藝術

打倒

小資產階級的知識掛帥

藝術死了

塔特林的

機械藝術

萬歲

達達

是

對小資產階級意識世界

的

胡森貝克，摘自《前進達達：達達主義的歷史》，一九二〇年❺

　　達達是一九一六年由巴爾、查拉、阿爾普、揚口和胡森貝克在一
間小酒吧——伏爾泰酒店——成立的，在此，巴爾和他的朋友漢寧斯
（Emmy Hennings）舉辦過一次小型的綜藝節目，大家當時都很起勁。
　　由於戰爭，我們大家都離開了自己的祖國。巴爾和我來自德國，
查拉和揚口來自羅馬尼亞，阿爾普來自法國。我們都認為戰爭是各國

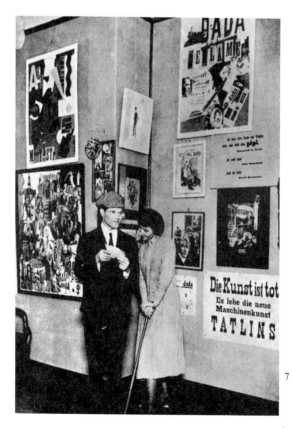

7　浩斯曼和漢娜·荷依在
柏林的達達表演會場，
1920 年

政府為了最專制、污穢和唯物的理由而設計出來的；我們德國人很熟悉《我譴責》(*J'accuse*) 那本書，而即使沒有這本書，我們也不怎麼相信德皇和他那些將領的人格。巴爾是個耿直的反對者，而我也是千鈞一髮才逃過執法如山的警察的追捕，他們為了所謂的愛國宗旨，不惜將人集中在法國北邊的壕溝裏，餵之以砲彈。說得好聽是毛貨商人和皮革奸商的卡爾特企業聯合，說得難聽是一羣神經病患的文化交誼──這些人像德國人一樣，行軍時用刺刀刺法國佬和俄國佬時，背包裏還放了一本歌德──的一個國家，我們誰都不讚賞為她而戰時所需的勇氣。

阿爾普是阿爾薩斯人；他在戰爭初期以及在巴黎全國騷動時都逃過劫數，非常厭惡那兒的陰謀詭計，以及一般來說在城裏發生的、在戰前我們對他們虛擲了愛心的人們那些令人作嘔的改變。政客在哪兒都一樣，既沒有頭腦又惡劣卑鄙。軍人在哪裏也都是那麼尖銳的殘忍，這對任何知識分子的狂熱而言都是致命的敵人。那些在蘇黎世參與伏爾泰酒店的人的精力和野心，從一開始就是純藝術的。我們雖然從沒忘記告訴那羣腦滿腸肥、完全不知所以的俗氣蘇黎世人，我們視他們為豬，而德皇為戰爭的發動者，我們却想將伏爾泰酒店變成「最新藝術」的焦點。然後總是有什麼亂烘烘的，而學生在瑞士和在其他地方一樣，都是最愚蠢最反動的暴力分子──如果從國家強迫被愚弄的觀點來看，任何公民團體在那一方面都能將權力伸張到最高──無論如何，學生為達達稍後向世界凱旋進軍時所遇到的羣眾阻力，做了預告。

達達這個字是巴爾和我為我們酒店的歌手樂洛伊夫人(Madame le Roy)找名字時，在一本德法辭典裏偶然發現的。達達在法文是木馬的意思。令人印象深刻的是它的簡潔和暗示性。很快地，達達就成了我

們在伏爾泰酒店發起的所有藝術的告示牌。所謂「最新的藝術」，就整個來說，我們當時是指抽象藝術。稍後達達這個字背後的意念歷經了極大的轉變。當時同盟國的達達藝術家在查拉的領導下，達達主義和「抽象藝術」（l'art abstrait）之間還沒有太大的分野時，我們在德國活動型態的心理背景在和瑞士、法國、義大利完全不同的情況下，達達擔負起一非常明確的政治角色，這我們稍後會詳盡地討論到。

就對最新發展的藝術動態極為敏感這一方面來說，伏爾泰酒店那批人全都是藝術家。巴爾和我極為主動地在德國幫忙推廣表現主義；巴爾是康丁斯基的密友，在與後者的合作下，他試著在慕尼黑成立一間表現主義劇場。阿爾普在巴黎和立體運動的領導人畢卡索、布拉克過從甚密，並且徹底相信該不惜以任何形式來對抗自然觀念。浪漫的國際主義者查拉——為了達達急速的成長，我們必須感謝他的宣傳熱誠——從羅馬尼亞帶來了無限的文學配備。在那個時期，我們在伏爾泰酒店一晚接著一晚跳舞、唱歌、朗誦時，對我們而言抽象藝術等同絕對的榮耀。自然主義是小資產階級的動機在心理上的入侵，在他們身上我們見到了我們致命的敵人，而心理上的入侵，儘管用盡一切力量抵制，卻和小資產階級道德的種種訓示互相契合。阿爾基邊克，我們尊為造形藝術界裏一無出其右的典範，堅稱藝術既不可寫其形也不可寫其意，而必須是真實的；在這裏，他所要講的要旨就是任何對自然的模仿，無論多隱蔽，都是謊言。在這方面，達達是要給這真理一股新的原動力。達達對抽象活力而言將是一個振作的點，而對偉大的國際藝術運動，則是一持續的小彈弓。

透過查拉，我們也和未來派運動扯上了關係，且和馬利內提通起信來。那時薄邱尼已死，但我們都知道他那本厚書：《未來主義的繪畫

和雕刻》（*Pittura e scultura futuriste*, 1914）。我們雖然很高興接收了馬利內提用得很廣泛的同時性觀念，却認爲他的立場是寫實的而加以反對。查拉第一次在舞台上同時朗誦幾首詩，而雖然「同時詩」（poème simultané）已由德黑姆（Derème）和其他人在法國介紹過了，這些表演却極爲成功。從馬利內提那兒我們借用了「噪音主義」，或吵鬧音樂──"le concert bruitiste" 的概念，在美妙的回憶中，這第一次出現在米蘭的未來主義者面前時，即造成轟動，這裏他們招待觀眾享用了「首都覺醒」（le reveil de la capitale）的盛宴。我在幾次達達公開的聚會裏都提到了噪音主義的重要性。

"Le bruit"，具模仿效果的噪音，是馬利內提介紹進藝術的（在這層關係下，我們很難說是個人藝術、音樂或文學），他用了打字機、定音鼓、嘎嘎作響的器具和壺蓋，以暗示「首都的覺醒」；起初只不過想激烈地提示一下生活的多釆多姿。和立體派或在那一方面和德國表現主義相反的是，未來派自視爲純粹的實踐主義者。在所有「抽象藝術家」堅持桌子不是木和釘，而只是以一切桌子的意念這個觀念做的，而忘了桌子是可以用來放東西的時候，未來派即想要將自己鑽在事物的「牛角尖」裏──對他們而言，桌子表示一種生活的工具，其他一切也是。和桌子一樣的還有房子、煎鍋、便器、女人等等。因而馬利內提和他那個團體熱愛戰爭，認爲是事物衝突的最高表現，是各種可能性自然的爆發，是運動，是同時詩，是集哭泣、槍聲、命令的交響樂，具體表現出對可動生命的問題的一種嘗試性的解決之道。靈魂的問題在本質上像座火山。每個動作自然都會發出噪音。如果說數目，再來是曲調，是預測抽象能力的象徵，那麼噪音則直接喚起行動。無論何種性質的音樂都是和諧的、藝術的、理性的行爲──但噪音就是

生命本身，不能當成一本書來審核，而是我們個性的一部分，它攻擊我們、追捕我們、將我們撕成碎片。噪音主義是一種人生觀，這最初看起來可能很怪，却能逼人下最後的決定。這裏只有噪音主義者和另外的人。而我們在討論音樂時，華格納已顯示出對抽象才能天生就很平庸下的萬般矯飾——煞車的尖叫聲，另一方面，却至少能讓你牙痛。那種在美國能使爵士樂變成該國國樂的同一種原動力，在現代歐洲却導致了噪音主義的震動。

噪音是自然的某種回歸。它是由原子軌道製造的音樂；死亡不再是靈魂逃離世上的悲苦，而變成一種嘔吐、尖叫和窒息。伏爾泰酒店的達達派毫不懷疑噪音主義的哲學就接收了它——基本上他們要的東西是相反的：心靈上的寧靜，永不停止的催眠曲，藝術，抽象藝術。伏爾泰酒店的達達派其實並不知道自己要什麼——「現代藝術」的小東西，不知何時鑽進這些人腦中，集在一起就叫做「達達」了。查拉被晉身國際藝術圈的野心沖昏了頭，要成為對等的圈子或甚至「領袖」。他集所有的野心和焦躁於一身。為他的焦躁，他找到一根柱子，而為他的野心，他找到蝴蝶結。而現在出現成立一藝術運動，扮演文學丑角的這個機會是多麼的難能可貴和千載難逢啊！對那些叫狗為狗，叫湯匙為湯匙，只具一般觀念的人來說，美學家的熱情是完全無法了解的。在巴黎、柏林、羅馬幾個咖啡館被當眾指為才子是多麼大的滿足啊！文學史是世上事件可笑的模仿，在文學家之中的拿破崙型是所能想像到最具悲劇的喜劇人物。查拉是最早抓住達達這個字其暗示力量的人。從此他就不屈不撓地成為該字有力的代言人，而到後來才填進觀念。他包裝、黏貼、發表演說、用信件去轟炸法國人和義大利人；逐漸地，他把自己變成了「焦點」。我們無意把「達達創始人」的名氣

貶得比"Oberdada"（達達首長）巴德（Baader）低——他是虔敬的史瓦賓人（Swabian），老來時發現了達達主義而以達達代言人的身分遊走鄉間，以取悅所有的笨蛋。在伏爾泰酒店期間，我們要「記錄史實」——我們出版了《伏爾泰酒店》這本刊物，一本囊括了五花八門藝術方向的雜誌，這當時對我們來說就相當於構成「達達」了。我們沒有一個人懷疑達達究竟會變成什麼，因為我們大家都不太了解走出傳統觀點，形成一種作為道德和社會現象之藝術觀的時刻。藝術只是——有藝術家和小資產階級而已。你必須愛一種，恨另一種……

　　達達畫廊不定期地展覽立體派、表現派和未來派繪畫；在達達這個字征服世界之際，該畫廊在文學茶會、演講和朗誦之夜維持著它小小的藝術事業。這看起來是很感人的。日復一日，這個小團體坐在它的咖啡館裏，大聲讀出來自各個想得到的國家的評語，而由其憤怒的語氣顯示出達達已經打動某些人的心了。我們驚訝得說不出話來，陶醉在自己的光榮裏。查拉想不出什麼別的好做，唯有把宣言寫了一篇又一篇，談著「既不是未來主義也不是立體主義」，而是達達的「新藝術」（l'art nouveau）。但達達是什麼？「達達」，答案有了，「非語言符號涵義的東西」（ne signifie rien）。達達派以一種心理上的機敏來談活力和意志，且向世界保證他們有驚人的計劃。但說到這些計劃的性質，卻沒有任何現成的資料……

　　一九一七年一月我回到德國，在這期間，其面貌歷經了難以置信的變化。我覺得好像拋棄了一首自滿的胖牧歌，而走上一條滿是電動招牌、叫賣小販和汽車喇叭的街道。在蘇黎世，國際間發國難財的人坐在餐館裏，荷包飽滿，雙頰嫣紅，拿著刀，呷著嘴，為了雙方打得頭破血流的國家快樂地歡呼。而柏林這個城市盡是縮緊了肚皮的人，

不斷加劇、饑鳴如雷的餓殍，那兒隱藏的憤怒變成了無底的金錢欲望，而人的思緒愈來愈集中在赤裸的生存問題上。在這裏如果我們要對人說些什麼的話，必須行之以完全不同的手法。在這裏我們得丟掉黑漆皮打氣筒，而將拜倫式的領結綁在門柱上。在蘇黎世，人們好像住在療養勝地，追女人，盼望夜晚來臨，好帶來作樂的遊艇、魔幻般的燈籠、維爾第 (Verdi) 的音樂之際，在柏林的人却不知下一餐飯在哪兒。恐懼深入每個人的骨髓，大家都有一個感覺，即辛登堡公司 (Hindenburg & Co.) 發財的大計劃會變得一團糟。人們對藝術和一切文化價值都有一種崇高而浪漫的看法。一個常見於德國歷史中的現象又再次獲得證實：即德國將要遭受浩劫而成為法官和屠夫的國家時，就總會變

8　胡森貝克《達達之前：達達主義的
　歷史》一書的封面設計，1920 年

成詩人和思想家的園地。

　　一九一七年德國人開始積極思考到他們的靈魂。這對一個被侵擾、榨乾、被逼到轉捩點的社會來說，是自然的防衛。當時表現主義開始流行，因為它整個看法和德國那種退縮、厭倦的精神正相吻合。德國人要是喪失他們對寫實的熱情是很自然的，對此，在大戰前無數學院派多烘先生的嘴裏唱過讚美詩，為此，在封鎖線勒住他們子孫時，讓他們如今犧牲了上百萬的人。德國瀰漫著一種總是在所謂理想復活之前的氣氛，一種「體育之父—楊」(à la Turnvater-Jahn)式的縱樂❻，謝肯朵夫時期（Schenkendorf period）……

　　達達主義是什麼，它在德國要什麼？

　　一、達達主義要求：

　　1. 一切具創作能力、有智識的男女，以激進的共產主義為基礎的國際性革命大團結；

　　2. 透過每種活動範圍中可讓人了解的機械化來介紹進步的失業。只有透過失業才能讓個人肯定生命的真理，而最後習慣於經驗；

　　3. 立刻沒收財產(社會化)，實施公社大鍋飯；另外，建立屬於整個社會、讓人準備進入自由狀態的光之城市和花園。

　　二、中央委員會要求：

　　1. 以公費供應在波茨坦廣場（柏林）所有具創作能力、有智識的男女一日三餐；

　　2. 所有牧師、教師義務遵守達達信仰的條款；

　　3. 用最野蠻的方式全面抵制所謂的「精神工作者」(希勒〔Hiller〕、阿德勒〔Adler〕)，抵制他們隱藏的小資產階級意識，抵制暴風雨集團所倡導的表現主義和後古典教育；

4. 立即建立官方的藝術中心，刪除新藝術（表現主義）中的財產觀念；財產觀念要整個從解放全人類的達達主義的超個人運動中剷除；

5. 介紹同時主義者的詩作爲共產黨的正式禱詞；

6. 要求將教堂作爲噪音主義、同時主義和達達詩篇的表演場地；

7. 成立達達委員會以改造任何居民超過五萬的城市的生活；

8. 立即組織一大型的達達宣傳運動，用一百五十個馬戲團來啓發無產階級；

9. 將所有法律和命令提呈達達中央委員會核准；

10.根據達達派性中心建立的國際達達主義的觀點，立即制訂所有的性關係。

達達改革中央委員會

德國集團：浩斯曼、胡森貝克

辦事處：Charlottenburg, Kantstrasse 118 號

在辦事處收到的會員申請表

史維塔斯，摘自《美而滋》，一九二一年❼

　　如果有用的話，有人可能會寫一套表達媒介的敎授問答法，以求達到藝術品中的表達方法。每根線條、每種顏色、形式都有一定的表現手法。而每種線條、色彩、形式的結合也都有一定的表現手法。表現手法只能給某一種特定的結構，而這是無法解說的。如果說字的表達是畫不出來的，例如「和」這個字，那麼繪畫的表達就更不能訴諸文字了。

9　史維塔斯，《美而滋》的封面設計，
　　漢諾威，第 20 期，1927 年

　　然而，繪畫的表達是如此重要，值得一貫地全力以赴。任何想要複製自然形式的願望都會限制一個人尋求表達手法的力量和一貫性。我拋棄了一切自然元素的複製，只用繪畫元素來畫。這就是我的抽象。我將繪畫元素彼此調整，就像我以前在學校時做的一樣，但目的不是為了複製自然，而是取得表達的觀點。

　　在我看來，今天在一件藝術品中尋求表達也似乎對藝術有害。藝術是一種原始的觀念，像神的頭一樣崇高，像生命一樣無解，界定不了且沒有目的。藝術品的誕生是透過其元素的藝術評價。我只知道我怎麼做的，我只知道我採用的媒介，目的我則不知。

　　媒介就像我自己一樣不重要。重要的只是形成的過程。正因為媒

介不重要，所以只要作品需要，我用任何材料都可以。在我將不同的材料彼此調整之際，我比油畫又向前邁進一步，因爲在色彩對抗色彩、線條對抗線條、形式對抗形式等等外，我又以材料來對抗材料，例如木頭對抗粗麻布。產生了「美而滋」（Merz）這種藝術創作的模式，我稱之爲世界觀（Weltanschauung）。

　　我構想「美而滋」這個字時，它並沒有意義。現在它有了我給它的意義。「美而滋」這觀念的意義隨著那些繼續用它的人的洞察力的改變而改變。

10　史維塔斯，《美而滋》一書的封面設計，漢諾威，1923年1月

「美而滋」代表爲了藝術創作的緣故而不受任何束縛的自由。自由不是沒有限制，而是嚴格的藝術紀律下的產品。「美而滋」也意味著容忍任何對藝術而產生的限制。只要能夠鑄造一幅畫的話，每個藝術家都應該有——比方說——只用弄髒的紙來鑄造一幅畫的自由。

複製自然的元素對藝術作品並不重要。但自然的描繪——本身不是藝術的——如果把它們用來對抗畫中的其他元素，却可以做爲繪畫元素。

起初我也關心其他的藝術形式，例如詩。詩的元素是字母，音節，詞語，句子。從這些元素的交互作用而產生出詩。意義只有作爲這樣一個因素時才重要。

查拉，〈論說達達〉，一九二四年 **❽**

我不說你也知道，對一般大眾和你們這批精緻的大眾而言，達達主義者就相當於麻瘋病人。但這不過是一種說的方式。這羣人一旦接近我們時，就以他們舊有信仰習慣所剩餘的優雅來對待我們。在十碼的距離之內，憎恨又開始了。如果你問我爲什麼，我可無法告訴你。

達達另一個特點是朋友們不斷絕交。他們老是絕交、離去。第一個在達達運動中提出辭呈的「就是我自己」。每個人都知道達達什麼也不是。我一了解到「什麼都不是」的涵意時，就立刻脫離達達，脫離我自己了。

如果我繼續做什麼的話，是因爲這讓我高興，或更正確地說，因爲我需要活動，隨時隨地的耗費、滿足。基本上，眞正的達達總是脫離達達。那些表面上裝得好像達達有多了不起，退出時要喧嘩的人，是出於個人宣傳的欲望，證明冒牌貨總是像骯髒的蟲子一樣地蠕動，

Portrait de TRISTAN TZARA
par
FRANCIS PICABIA

PARFUMS

FLEUR

MOTS VAPORISÉS

FÉERIES ᴅᴇs IDÉES

CERTITUDES

ILLUSIONS

TRISTAN TZARA

11 畢卡比亞,《查拉的肖像》,1918 年,素描

進出最純最燦爛的宗教裏。

　　我知道你們今天是要來聽解釋的, 哎! 別指望聽到有關達達的解釋了。你們向我解釋一下你們爲什麼生存。你們一點概念都沒有。你會說: 我生存是要讓我的孩子快樂。然而在心裏你知道不是這樣的。你會說: 我生存是要保衛我的國家抵禦外侮。那是個好理由。你會說: 我生存是因爲上帝的旨意。那是兒童的天方夜譚。你永遠無法告訴我

你為什麼生存，但你對生命總是持著一種嚴肅的態度。你永遠不會了解生命是一道雙關語，因為你永遠不會獨特得能放棄憎恨、審判這一切需要費心的事，而寧取使萬物相等、不帶重要性的冷靜和平等的心態。

達達一點都不現代。它在性質上更像回到一種近似佛教般的漠然。達達以一種人為的溫和來包含事物，從變戲法者腦袋中所散發出來一片雪花似的蝴蝶。達達是靜止的，不了解強烈的感情。你會說這很矛盾，因為達達都是以激烈的行動來示範的。不錯，受「破壞」污染的個人的反應是相當激烈的，但當這些反應因撒旦般持續、增長的「為什麼」而消耗後，所剩下的、主要的就是「漠然」了。但以同樣的說法，我可能持相反的意見。

我們受夠了那些在科學的利益下，超出我們信任尺度的那種智識運動。我們現在要的是自發性。並不是因為這比別的東西好或美。而是因為在沒有純理論意念的干擾下，從我們身上自由生發出的一切才能代表我們。我們必須加強那輕易在各個角落散發出來的生命量。藝術並不是生命最珍貴的證明。藝術並沒有人們喜歡歸之於它的那種上天的、宇宙的價值。但生命就有趣得多。達達知道應該給予藝術的確切的標準：以含蓄、奸詐的方法，達達將此引進日常生活。反之亦然。在藝術上，達達將一切減化到最初的單純，總是益趨相對。它將自己沒有理性的觀念混之以創作的混亂之風及蠻族部落的野人之舞。它要將邏輯減至個人的最低限度，而在它的觀點裏，文學應主要為了創作的人而設。文字有其本身的重量，且適合抽象的構成。荒謬的事對我並不可怕，因為從一更崇高的觀點來看，生命中的一切就我看來都是

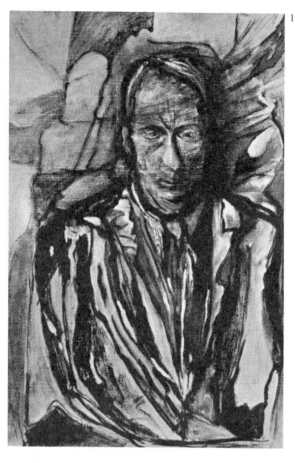

荒謬的。只有我們習俗上的彈性在相異的行動間締造了聯繫。在藝術
裏沒有美麗和眞實; 我感興趣的是一個人直接清楚地轉換進作品的張
力、人和他的活力、他看元素的角度, 和他以哪種方式將感覺、情緒
一起放進文字和觀點的花絮裏。

　　達達試著從呈現的觀點而不是從文法的觀點, 在使用之前, 找出
文字的意義。物件和色彩從同一過濾器中篩過。我們感興趣的不是新

的技巧，而是精神。你爲什麼要我們對繪畫、道德、詩、文學、政治或社會的更新帶有先入爲主的觀念呢？我們很清楚這些方法上的更新不過是歷史上各種紀元連續的外袍、無趣的流行和門面的問題。我們很清楚穿著文藝復興服裝的人和當今的人差不了多少，而莊子也和我們一樣的達達。如果你把達達當做現代的學派，或甚至是對抗當今學派的一種反應，你就錯了。我的幾個聲明讓你覺得既古老又自然；還有什麼更能證明你是達達——也許更在達達誕生之前——却懵然不知。

你常常聽到，說達達是一種心態。你可能高興、悲哀、痛苦、快樂、憂鬱、或達達。不必有文學素養，你就可以浪漫，你可以做夢、疲倦、古怪、做商人、吝嗇、變形、虛榮、和藹、或達達。這在達達後來變成一個確切、慣用的字，在大眾不斷重複而給了這個字因其內容的必要而具有機特性的歷史過程中，就會發生了。今天沒有人會再想到用浪漫派的文學來表現湖泊、風景、人物了。緩慢但確實的是，達達的性格正在成形。

達達在這裏，在那裏，到處都有一點，如它目前的樣子，帶著它的錯誤、帶著它本身的差異和區別漠然地去接納、觀看。

常有人說我們毫無邏輯，但人們却企圖用言語來侮辱，這是我難以徹底了解的。一切都是沒有道理的。決定要去洗個澡的男士却去看了一場電影。想要閉嘴的人却說了一些連想都沒有想過的事。另一個人在某件事上有清晰的想法，却說出了相反的事，而這在他是很糟的解釋。沒有邏輯可言。只有相對的需要發現了在任何確切的感官上都無效而只有在解釋上有效的「經驗」。

生命的行爲沒有開始也沒有結束。一切都在白癡似的方式下發生。

這就是爲什麼一切都差不多。單純就叫做達達。

　　想以邏輯來調解一種無法解釋的臨時狀況的企圖都讓我覺得是某種無聊的遊戲。口語的習慣對我們來說很多也很合適，但以我們的孤獨、我們親密的遊戲和我們的文學而言，我們却不再需要了。

　　達達的開始不是藝術，而是厭惡的開始。厭惡三千年來一直向我們解釋一切的哲學家的那種神聖不可侵犯，厭惡這些在世上代表上帝的藝術家的那種虛僞，厭惡熱情和不值得煩心的眞正病理上的那種邪惡，厭惡加強而非緩和人的支配本性的「大量」支配和限制的錯誤形式，厭惡一切編成目錄的類別，厭惡那些只有一副對金錢、傲氣、疾病有興趣的假先知的嘴臉，厭惡根據某些幼稚的規則來做供人定貨的

13　《有鬍子的心》
（*The Bearded Heart*）
一劇的達達海報，
1923 年

商業藝術助理，厭惡好壞美醜的區分（為什麼紅的就比綠的，左邊就比右邊，大的就比小的更容易估計呢?）。最後，厭惡耶穌會那種可以解釋一切的辯證法，在人們腦子裏塞滿沒有任何生理學基礎或種族根基的歪論和愚見，這一切用的都是盲目的詭計和江湖術士的保證。

達達一面前進一面不斷地破壞，不是擴散的而是針對本身的。我要加以補充的是，這些厭惡並沒有帶來結論、驕傲或利益。在了解到這沒有用，這一切都無關緊要後，甚至連爭鬥都停止了。能引起達達藝術家興趣的是他本身的生活方式。但這裏我們就接近偉大的祕密了。

達達是一種心態。因此它才隨著種族和事件而改變。達達將自身應用到一切上面，但本身却什麼都不是，它是是和否以及一切相對事物的交接點，不是嚴肅地在人生哲學的古堡裏，而是非常簡單地在街角，像狗和蚱蜢一樣。

達達如同生命裏的一切，是沒有用的。

達達是不虛僞的，一切如生命理當是的。

如果我告訴你，達達是純潔無瑕的細菌，隨著空氣的堅持而鑽進理性那無法用文字或習慣填滿的一切空間，這麼一說你就更能了解我了。

阿爾普，〈抽象藝術，具體藝術〉，約一九四二年❾

自岩洞時代，人就開始畫靜物、風景和裸女了。某些藝術家覺得永遠以靜物、風景和裸女來滋養藝術，讓人厭倦。自岩洞時代，人就讚美自己、神化自己，且因為極端的虛榮而引發人類的災難。藝術一直都是人類錯誤發展的幫兇。某些藝術家由於這種鼓動了人性虛榮的虛假世界觀和藝術觀而反胃。

這些藝術家不想臨摹自然。他們不想複製而想製造。他們想像一株植物般地生產果子，而不是複製靜物、風景或裸女。他們想直接製造，而不是透過詮釋者。

但是，沒有什麼比抽象藝術更不抽象的。因此范・都斯伯格和康丁斯基才提議抽象藝術應該叫做具體藝術。

金字塔、廟宇、大教堂、天才的繪畫，這一切都變成了美麗的木乃伊。人類的嗡嗡聲不會持續得太久。不會比在一塊奶酪上高興地振翅而飛的墮落小天使持續得更久。這一切世俗的景象：亞當的頭，連在一起的逗點，有肚臍的手套，模仿雷鳴的鸚鵡，有冰雪覆蓋的山，拼裝的家具，這些就像在夢裏一樣會轉變成一束美麗的火燄，一瞬間照亮了空虛。人需要治好自己的虛榮。

藝術家不應該在他們的具體藝術品上簽字。這些繪畫、雕刻、物體應該像葉子、雲、動物和人一樣無名，形成大自然偉大工作坊的一部分。是的，人必須再次成為自然的一部分。這些藝術家應該像中世紀的藝術家那樣在公社內工作。一九一五年，梵・里斯(O. Van Rees)、梵・瑞斯(C. Van Rees)、佛洛德烈克(O. Freundlich)、陶柏(S. Taeuber)和我自己試著這樣的合作過幾次。

一九一五年我在一篇展覽序言內寫道：「這些作品是以線、面、形和色構成的。它們企圖超越人類的價值以達到無限和永恆。它們否定了人類的自我……我們兄弟的手不再像我們自己的手一樣為我們服務，而已變成敵人的手。名氣和名作已取代了無名；智慧已死……複製就像模仿戲劇表演，繩索舞蹈。然而，藝術是真實，而萬物的真實應勝於特定的事物……」

文藝復興教會了人如何自傲地讚揚理性。現代的科學和科技已陷

人於妄想自大。理性已被高估，這造成了我們這個時代的混亂。

傳統繪畫走向始於塞尚，而繼之以立體藝術家的具體藝術這種演進已解釋過許多次了，但這些歷史性的解釋只會使問題更加晦澀。突然地，大約在一九一四年，在「符合機會的原則」下，好像被魔棒一點，這種精神變質了，發生了中斷，而其意義仍是一個道德問題。

具體藝術希望改造世界。它想使生存變得更能忍受。想把人從最危險的瘋狂——虛榮——中拯救出來。它想簡化人的生活，促使人和自然認同。理性奪去了人的根，使人過著悲慘的生活。具體藝術是一種基本的、自然的、健康的藝術，使和平、愛和詩之星自人的頭腦中萌發。只要有具體藝術的地方，憂鬱就拖著它滿塞黑色歎息的灰色手提箱出來了。

康丁斯基、畢卡比亞、蘇尼亞·德洛內（Sonia Delaunay）、羅西納（Rossiné）、史崔敏斯基（Streminsky）、馬格內利（Magnelli）、曼·雷，我無法列盡其繪畫和雕刻作品對一九一四年左右開始的那個時期有深長意義的所有藝術家。不約而同地，我們朝著同一目標前進。這些作品絕大部分在一九二〇年前都沒有展出過。然而就突然出現了世界上所有的形狀和顏色。這些畫和雕刻完全擺脫了傳統。這種新藝術的藝術家在每個國家崛起。具體藝術影響了建築、家具、電影、活字印刷。

在塞弗爾（Sèvres）的布里帖亭（Breteuil Pavilion），我們可以看到零百分刻度銥白金做的國際測量計。天才的偉大不是用這個測量計來測量的。要測量天才，必須用適當的測量計。虛榮心和商業性的幻想已建立了一個。有時必須非常的短，這樣你才可以說：「看這個天才。看他多大。他量起來有一百五十公尺。你在我的店裏看不到少於一百

公尺的天才。」有時測量計必須很長。你可以說：「看看這個啊！還不到一百公尺長！怎麼？不是天才，是個侏儒。這個人沒有能力，無足輕重。」

那些像地底的鼴鼠一樣埋沒在人羣中的人再也分不出黑白。他不懂形狀和顏色的語言，也從沒有看過星星的凝視。

康丁斯基、畢卡比亞、杜象、阿爾普、浩斯曼、范・都斯伯格、馬格內利、史維塔斯、尼柏爾（Nebel），這些畫家和雕刻家很多都寫過自動詩。自動詩直接來自詩人的腸子或任何其他有累積儲藏物的器官。無論是隆爵姆（Longjumeau）的左馬御者、亞歷山大居民、文法、美學、佛或第六戒都不能阻止他。他照自己的心情啼叫、詛咒、呻吟、口吃、用真假音互相換唱。他的詩像自然：它們也像自然一樣地發臭、發笑和押韻。愚蠢，或至少人們稱之爲的愚蠢，對他而言，像一篇壯麗的修辭學一樣珍貴。因爲在自然中，一截斷枝和雲和星星同樣的美、同樣的重要。

杜象，〈繪畫⋯⋯爲心智服務〉，一九四六年❿

一九一五年來美國之前那幾年，我作品的原則是想要破壞形式──像循著立體派的方向那樣來「解構」（decompose）。但我想更進一步──進一大步──事實上完全走向另一個方向。這結果變成了《下樓梯的裸女》，而終於導致了我那件大玻璃，《被漢子褪去衣服的新娘》（La Mariée mise à nu par ses célibataires, même）。

《下樓梯的裸女》的意念來自我一九一一年爲拉佛哥（Jules Laforgue）的詩〈再次給這顆星〉（Encore à cet astre）所作插圖畫的一幅素描。我爲拉佛哥的詩設計了一系列的插圖，但只完成了三幅。藍波和

14　史提拉,《杜象的肖像》,
　　約 1922 年, 鉛筆畫（紐
　　約現代美術館）

魯特列阿夢那時在我看來太老了。我要年輕一些的東西。馬拉梅和拉佛哥較接近我的口味——特別是拉佛哥的〈哈姆雷特〉。但也許拉佛哥的詩沒有他的標題來得吸引我。〈農人的團聚〉（Comice agricole）, 一旦由拉佛哥寫來就變成了詩。〈夜, 鋼琴〉（Le soir, le piano）——在他那個時代沒有人寫得出來。

　　在〈再次給這顆星〉的素描中, 人物自然是在爬樓梯。但在著手的時候,《下樓梯的裸女》的意念或者是標題——我不記得哪一個了——先來到我的心中。我最後把草圖給了舊金山來的托利（F. C. Torrey）, 他一九一三年在紐約軍械庫展（Armory Show）買了《下樓梯的裸女》。

　　不, 我不覺得《下樓梯的裸女》和未來主義有任何聯繫。未來派一九一二年一月在伯漢—強恩畫廊舉行展覽。當時我正在畫《下樓梯

的裸女》。然而，油畫的草稿在一九一一年就已完成了。我認識塞維里尼是眞的。但當時我大部分時間是一個人工作——不然就是和我兄弟一起❶。而我不是個常泡咖啡館的人。記錄時間的攝影在當時很流行。馬布里基的相簿❷對運動中的馬和不同姿態下的劍術師的研究，我相當清楚。但我畫《下樓梯的裸女》的興趣，比起未來派在暗示動作方面的興趣，或甚至德洛內那種「同時派」的暗示，更近於立體派在解構形式方面的興趣。我的目的是在靜態地呈現動作——以一種在動作中的形式所採取的各種位置的指示下的靜態構圖——而無意透過繪畫達到電影的效果。

將移動中的頭減化到單獨一條線，對我似乎是可辯解的。形狀穿過空間會打橫成一條線；而形狀移動時所製造的橫線就會被另一條——以及另一條和另一條——所取代。因此我覺得將一個移動中的人減化到一條線而不是骨架，是有道理的。減化、減化、減化才是我的想法——但同時，我的目的是向內而非向外。稍後，隨著這個觀點，我漸漸覺得藝術家可以用任何東西——點、線、最傳統或最不傳統的符號——來說他想要「說」的。《下樓梯的裸女》在這方面直接導致了大玻璃——《被漢子褪去衣服的新娘》。而緊接著《下樓梯的裸女》所畫的《國王和王后》(King and Queen)，則完全沒有人形或人體的暗示。但人形在哪裏都是可以看到的；然而即使有這一切減化，我也不會稱之爲「抽象」畫……

未來主義是對機械世界的一個印象。它完全是印象主義運動的延續。我對那不感興趣。我要擺脫繪畫的外在形體。我對在繪畫裏重新創造意念有興趣得多。在我，標題非常重要。我有興趣的是以繪畫來達到我的目標，以及擺脫繪畫的外形。對我而言，庫爾貝在十九世紀

就已提倡強調了形體。我的興趣在意念——而不只是視覺的產品。我要再次用繪畫來爲心智服務。而我的繪畫，當然，一度被視爲「知性的」、「文學的」繪畫。我盡其所能地使自己擺脫「討好的」、「吸引人」的形體繪畫。那個極端常被看成是文學的。我的《國王和王后》是棋王和棋后。

事實上，到一百年前爲止，所有的畫都還是文學或宗教的：都是爲心智服務的。這個特性在上個世紀一點一滴地失去了。一幅畫愈能吸引感官——就變得愈有動物性——就被評得愈高。有馬蒂斯的作品所提供的美感是件好事。這個世紀仍然創造出形體繪畫的新浪潮，不然至少助長了我們從十九世紀大師身上承襲而來的傳統。

達達極端反對形體繪畫。這是一種形而上的態度。它密切而有意識地捲入「文學」。這是某種我對它仍心有戚戚焉的虛無主義。這是脫離某種心態的方式——避免被一個人身邊的環境或過去影響：擺脫陳腔濫調——以獲得自由。達達的「空白」力量非常有益健康。它告訴你「別忘了你不像你所想像的那麼『空白』」。通常一個畫家會承認他有自己的里程碑。他從里程碑過渡到里程碑。事實上他是里程碑的奴隸——甚至是當代里程碑的奴隸。

達達很適合做爲一種瀉劑。我想當時我對這瞭然於心，且想在我體內產生一種排洩。我想起在這幾方面和畢卡比亞談的一些話。他比我們那個時代的人都更有智慧。其他的人不是贊成就是反對塞尙。對形體繪畫以外的事想都沒想到。也沒有被敎過自由的觀念或引介過哲學方面的看法。當然，立體派在當時發明了許多東西。他們當時手中有足夠的東西，無需擔心哲學看法；且立體主義給了我許多解構形式的概念。但我在一個更廣的層面上思考藝術。當時有對第四度空間和

非歐幾里德幾何的討論，但大部分的看法都是業餘的。梅金傑對此特別著迷。而就算我們有再多的誤會，透過這些新的概念，我們也得以擺脫傳統的訴說方式——從我們的咖啡屋和工作室的沉悶乏味。

　　布里塞（Jean-Pierre Brisset）和魯梭（Raymond Roussel）是那幾年間我最欣賞的兩個人——欣賞他們想像出來的胡言亂語。布里塞是羅曼（Jules Romains）從河邊的舊貨攤隨手抓起的一本書上發現的。布里塞的工作是從哲學的角度來分析語言——這是一種用難以令人置信的雙關語系統設計出來的分析。他好像哲學的稅務員盧梭。羅曼把他介紹給他的朋友。而他們，像阿波里內爾和他的同伴，在萬神殿羅丹的《沉思者》（Thinker）前——人們在此尊他為「沉思者的王子」——舉

15 杜象，《蒙地卡羅股份》，1924 年，拼貼（紐約現代美術館）

行了一個向他致敬的正式慶典。

然而布里塞是個眞人，活過且會被遺忘。魯梭則是另一個我早年熱愛的人。我崇拜他的原因是因爲他做了一些我從來沒有見過的東西。那是唯一能引出我心深處——完全獨立——之讚美的東西，和偉大的人名或影響都無關。是阿波里內爾第一個把魯梭的作品拿給我看的。那是詩。魯梭認爲自己是個語言學家、哲學家和形上學家。但他一直是個偉大的詩人。

基本上，對我的玻璃《被漢子褪去衣服的新娘》要負責的是魯梭。從他的《非洲印象》(Impressions d'Afrique)，我得到了大致的方法。這齣我和阿波里內爾一起看的戲，大大地幫了我某一方面的表達手法。我立即看出我可以把魯梭當成一個影響。我覺得身爲畫家，受作者的影響遠比受另一位畫家的影響要好。而魯梭向我顯示了這條路。

我理想中的圖書館應該包括所有魯梭的作品——布里塞，也許還有魯特列阿夢和馬拉梅。馬拉梅是個了不起的人。這是藝術應該走的方向：走向知性的表達，而非動物式的表現。我受夠了"bête comme un peintre"——像畫家一樣笨的表達方式。

荷依（Hannah Höch），「達達的攝影蒙太奇」❸

事實上，這個意念是我們從普魯士軍團官方攝影師的一個技巧中借來的。他們以前有精美的仿油畫之石版畫的裝裱，畫的是一羣穿制服的人，背景是兵營或風景，但臉部割掉了；在這些裝裱中，攝影師先將他們顧客的臉部照片加上去，通常稍後再用手著色。但這種極其原始的照片蒙太奇的美學目的——如果有的話——是要美化眞實，而達達剪接師却企圖給完全不眞實的東西套上其實是拍攝出來的眞實外

貌……

　　我們整個目的是將機械和工業世界的東西在藝術世界裏結合成一整體。我們印刷上的拼貼和蒙太奇企圖在只能用手製的東西上，加上某些完全是由機器構成的東西的外貌；在一個想像出來的構圖中，我們以前通常把書上、報紙、海報或傳單上的元素放在一起，安排出當時機器還做不到的構圖。

超現實主義

基里訶〈一個畫家的冥想〉，一九一二年⓮

　　未來繪畫的宗旨會是什麼？與詩、音樂和哲學是一樣的：創造前人所不知道的感覺；卸盡藝術上一切常規和早已被接受的，以及一切主題，以取得美的綜合；完全壓抑人在領導或在表達象徵、感覺、思想的手法，一勞永逸地將其從總是依附在雕塑的人神同性論中解脫出來；以「東西」的素質來看一切，甚至人。這是尼采的方法。若應用在繪畫上，可能產生非凡的結果。這是我想在我畫裏證明的。

　　當尼采談到他在閱讀斯湯達爾（Stendhal, 1783-1842）或聽卡門音樂的樂趣時，一個人如果夠敏感的話，會感受到他的意思的；這已不是一本書，而那也不是一首音樂，而是我們由此獲得感覺的一樣個別

的「東西」。那種感覺會被衡量、判斷，並和其他更為熟悉的感覺比較，然後選出最富原創性的。

一件真正不朽的藝術品只能從啟示中誕生。叔本華（Arthur Schopenhauer）在 *Parerga und Paralipomena* 中所說的也許最能界定也最能解釋這個時刻，「要有創新的、非凡的、甚至不朽的意念，我們唯有和世界完全隔離一陣，這樣最尋常的事才會顯得新奇而陌生，這樣才會顯出它們真正的本質。」如果想像的不是「創新的、非凡的、不朽的」意念，而是在藝術家腦中一件藝術品（繪畫或雕刻）的誕生，你就會有繪畫的啟發原則。

對於這些問題，讓我描述一下我怎麼獲得將在今年秋季沙龍展出的一幅畫——《一個秋日午後的謎》（*Enigma of an Autumn Afternoon*）的啟示。一個晴朗的秋日午後，我坐在佛羅倫斯聖塔克羅齊廣場（Piazza Santa Croce）中的一張長凳上。我當然不是第一次看到這廣場。我剛從一場漫長而痛苦的腸炎中復原，幾乎處於一種病態的敏感狀態中。整個世界，下至建築和噴泉的大理石，在我眼中都像在復原之中。在廣場中央矗立著一尊但丁的雕像，穿著長袍，緊挾著作品，戴著桂冠的頭若有所思地向下垂著。雕像是白色大理石，但時間給它蒙上了層淡淡的灰色，看起來很順眼。溫暖但沒有愛意的秋陽照在雕像和教堂的正面。然後我有一種奇怪的印象，好像我是第一次看到這一切，然後我那幅畫的構圖就出現在我腦海中了。現在我每次看到這幅畫都會再次見到那一剎那。然而那一剎那對我是個謎，因為是無法解釋的。而我也喜歡把那件由此迸發出來的作品稱之為謎。

音樂表現不了那種「使人困惑的極端主義」（non plus ultra）的感覺。反正，我們永遠不知道音樂講些什麼。聽過一首音樂後，聽者有

權說，也可以說，這究竟是什麼？相反地，在一幅深奧的畫中，這就不可能了：我們一旦走進它的深處時，就會靜默下來。然後光影、線條、角度和整個空間上的神祕感就開始說話了。

一件藝術品（繪畫或雕刻）的啓示可以在一個人最不注意時突然而來，也可以在看到某種東西時受到激發。第一種例子是屬於一類稀有而奇特的感覺，我只在一個現代人身上見過：尼采。在古人之中，可能菲狄亞斯（我說可能，因爲有時我很懷疑）在想像智慧女神帕拉斯的造形，以及拉斐爾在畫《童貞女之婚典》（*Marriage of the Virgin*）的寺廟和天空時，知道這種感覺。尼采在談論他如何構思查拉圖斯特拉時說道：「我被查拉圖斯特拉嚇了一跳」，在這個過去分詞中——嚇了一跳（surprised）——就包括了整個靈光一現的謎。

另一方面，如果是因爲看到物件的組合才產生啓示，那麼在我們腦中產生的作品就會緊接著浮現促其誕生的情況。兩者很相像，但在一種奇怪的方式下，好比兩兄弟間的相似，或更正確地說，好比我們認識的一個人在夢裏和眞實間的形象；他同時是那個人也不是那個人；彷彿容貌略微變了形。我相信從某個觀點來看，在夢裏見到的那個人是他在形而上之眞實的證明，所以就這一觀點看來，一件藝術品的啓示也證明了某些偶發事件的形而上的眞實，是我們有時體驗到「某些事情」在我們面前出現並在我們身上引發出一件藝術作品的形象的方式，這個形象在我們的心靈上喚起了驚訝——有時是沉思——但通常且總是創作上的喜悅。

車站之歌

小車站，小車站，你給我的快樂有多少啊。你看起來在四周，在

左邊，在右邊，也在你後面。你的旗幟裂裂作響，分人心神，爲什麼要受苦呢？讓我們進去，我們難道還「不夠多」？讓我們用白粉筆和黑炭筆記下快樂和快樂之謎，該謎團和其證明。迴廊之下是窗子，每扇窗內都有一隻眼睛看著我們，並且有聲音從深處叫喚我們。「車站的快樂」來到我們身邊，變了形後又從我們身邊走開。小車站，小車站，你是神聖的玩具。宙斯把你忘在這清澈而擾人的噴泉旁的廣場上——幾何的、黃色的——是多麼教人煩惱啊？你所有的小旗子在亮麗醉人的蒼穹之下一齊劈啪作響。在你的門牆之外，生命進展得有如一場災難。而這一切與你有什麼關係呢？

小車站，小車站，你給我的快樂有多少啊。

神祕的死亡

尖塔上的鐘標著十二點半。太陽高掛，燃燒著天空。照亮了房子、宮殿、門廊。它們在地上的陰影畫出柔和的黑色長方形、方形和菱形，使燒傷的眼睛願意在上面涼爽一下。什麼樣的光啊，和溫文聰慧的人一起住在靠近慰藉人的門廊，或笨拙地覆蓋著五彩小旗幟的高塔邊，該有多甜蜜呀！曾經有過這種時刻嗎？又怎樣呢？反正我們看著它溜過！

多麼缺乏暴風雨，貓頭鷹叫聲，洶湧的海浪啊！在這裏荷馬也找不到歌。一輛靈車永無止盡地等下去。它黑如希望，而今天早上有人堅持，在夜裏它也要等。某處有一具我們看不見的屍體。鐘指著十二點三十二分；太陽正落下；是離開的時候了。

假日

他們人並不多，但歡樂給了他們的臉一種奇怪的表情。整個城市都裝飾著旗子。在廣場的一端，靠近偉大的君王—征服者雕像旁的大塔上有旗子。旗幟在燈塔上，在泊在海港的船桅上，在門廊上，在收藏稀有繪畫的美術館上迎風作響。

接近一天的正午時，「他們」聚在大廣場上，那兒筵席已擺好。在廣場中央有一長桌。

太陽美麗之極。

確切的、幾何的影子。

高遠的天空上，風吹開了大紅塔上的五彩旗子，是這麼撫慰人的紅色。有黑點在塔尖上移動。他們是等著在正午發禮砲的槍手。

終於十二點了。莊嚴的。憂鬱的。太陽到了天空那道弧線的正中央時，在該城的火車站獻出了一座新鐘。每個人都哭了。一列火車急駛而過，汽笛尖鳴著。禮砲轟隆響著。啊！竟是這麼美麗。

然後，他們坐在筵席上吃烤羊肉、蘑菇和香蕉，喝著清鮮的水。

整個下午，他們一小撮一小撮地走在拱廊下，等著晚上好休息。

就是這樣。

非洲的感覺。拱廊永遠在這。陰影從右到左，令人忘却記憶的清風，像一片巨大而突出的葉子般落下。但它的美在於其線條：命運之謎，頑強意志的象徵。

古代，斷斷續續的光和影。一切神祇都死了。武士的號角。在樹林邊緣的夜號：城市、廣場、港口、拱廊、花園、晚宴；悲哀。什麼都沒有。

我們可以數一數線條。靈魂跟隨並和它們一起成長。雕像，無意

義的雕像必須建立。紅牆遮住了一切腐朽的無窮。一隻蝸牛；船側柔軟的溫柔之船；春情發動的小狗。駛過的火車。謎團。香蕉樹的快樂；成熟果子的豐美，金黃而甜美。

沒有戰爭。巨人都藏在石頭後。可怕的刀劍掛在幽靜無聲的房間牆上。死亡在那兒，充滿了允諾。蛇髮女妖有不是用來看的眼睛。

風在牆後。棕櫚樹。從沒來過的鳥。

表情痛苦的人

在鬧街上，災難過去了。他表情痛苦地來到那裏。他慢慢地吃著一塊又軟又甜的蛋糕，好像在吃他自己的心一樣。他的眼睛分得很開。

我聽到什麼？遠處的雷聲轟隆，水晶天花板上的一切都在震動；是一場戰爭。雨洗淨了人行道；夏天的喜悅。

一股奇異的愛意充滿我心：噢！人啊人！我要使你快樂。如果有人攻擊你，我會以獅之勇氣、虎之殘忍來護衛你。你想去哪裏；說吧。現在雷不響了。看天空多純淨，樹多閃亮。

房間的四面牆切割了他並使他瞎了。他冰做的心慢慢地溶化了：他在摧毀愛。謙卑的奴隸，你像一隻被宰的羔羊一樣地溫柔。你的血流到你溫柔的鬍子上。嘿！如果你冷的話，我會蓋著你。來啊。快樂會像一隻水晶球般在你腳邊滾動。而你腦中的一切「構造」會一起來讚美。那一天，我也會誇獎你，坐在陽光普照的廣場中央，靠近石武士和空水池。而將近黃昏，燈塔的影子在防波堤上拉得長長的，旗幟裂裂作響，白色的風帆鼓得又硬又滿時——好像乳房因愛和慾而飽滿，我們就會投入彼此的臂彎裏，一起哭泣。

雕像的欲望

「我不惜任何代價想要獨處」，表情不變的雕像說道。風，那吹涼我滾燙雙頰的風。然後可怕的戰爭就開始了。破碎的頭顱掉下來，腦殼閃爍得好像是象牙做的。

逃，逃向廣場和發亮的城市。後面，魔鬼用盡一切力氣鞭撻我。我的小牛血流得很可怕。噢！在那下面寂寞雕像的悲哀。至福。

從來沒有太陽。從來沒有被照亮了的地球的那種黃色的慰藉。

它「渴望著」。

靜默。

它愛它奇怪的靈魂。它「被征服了」。

而現在太陽停下了，高掛在天空中央。在一種永恆的快樂中，雕像的靈魂凝視著自己的影子出神。

有一個房間，百葉窗永遠垂著。角落有一本書，從來沒有人讀過。而在牆上有一幅畫，沒有人看了會不流淚。

他睡的房間裏有拱廊。夜晚來臨時，羣眾聚在那兒，一片嗡嗡聲。中午燠熱的時候，他們到那兒喘口氣，乘個涼。但他睡覺，他睡覺，他睡覺。

怎麼回事？沙灘剛才是空的，而現在我看到某個人坐在那兒，就在石頭那兒。有個「神」坐在那兒，靜靜地望著海。就是那樣。

夜深了。我在燃燒的長沙發上輾轉反側。夢之神憎恨我。我聽到馬車的聲音從遠而近。馬蹄，奔馳，噪音噴發，然後沒入夜裏。遠方傳來火車的汽笛聲。夜深了。

征服者的雕像在廣場，頭上光而禿。太陽無處不主宰著。無論在

哪兒影子都很撫慰人。

朋友，有著禿鷹的眼光和微笑的嘴，花園的門使你痛苦。拘禁的豹子，在你的籠中踱步，而現在，在你的台座上，以一種王者征服的姿態，聲稱你的勝利。

基里訶，〈神祕和創造〉，一九一三年 ❶❺

一件藝術品要真正不朽，必須擺脫一切人類的限制；邏輯和常識只會干擾。但這些障礙一旦去除了，就會進入兒童時期的影像和夢境的領域。

深刻的聲明必須由藝術家從他生命最祕密的底層產生；在那兒，沒有滔滔的湍流，沒有鳥語，沒有樹葉的沙沙聲能分散他的注意力。

我聽到的是沒有價值的；只有我看到的才是活生生的，而我閉上眼睛時，影像還更有力。

最重要的是我們必須去除到現在為止一切含有「可辨物質」的藝術，一切熟悉的主題，一切傳統的意念，一切流行的象徵都必須立刻摒棄。更重要的是，我們必須對自己具有無比的信心；基本上，我們所獲得的啟示是：一個包含某種東西，其本身並沒有意義、沒有主題、從邏輯的觀點來看「什麼都不是」的影像的觀念，我再說一次，重要的是這樣的啟示或觀念必須在我們心裏強烈地表達出來，激發的大悲或大喜，使我們覺得非畫不可，比迫使一個人因饑餓而像野獸般不顧一切地去撕開一塊麵包更急切的一種衝動。

我記得在凡爾賽的一個鮮明的冬日，靜謐和平靜瀰漫著。一切都用神祕而質疑的眼光望著我。然後我意識到皇宮的每個角落，每根柱子，每扇窗戶都有一個幽靈，一個不可解的靈魂。我環顧著大理石做

的英雄們，在透明的空氣中紋風不動，在「不帶愛意」的多陽傾瀉在我們身上的冰冷光線之下，像一首完美的歌。一隻鳥在窗籠中啁啾。那一刻，我留意到那種驅策人創造某些奇特形式的神祕。而創造比創造者本身顯得更特別。

也許史前人類傳給我們的最神奇的感覺就是預感。這會一直繼續下去。我們大可把它看成宇宙非理性特質的一個永恆的證明。最早的人類一定在一個充滿怪誕符號的世界裏徘徊過。他一定每一步都戰戰兢兢。

布荷東，〈超現實主義和繪畫〉，一九二八年❶

眼睛處於它的原始狀態。地球上一百呎高的奇觀，海裏一百呎深的奇觀，只能用那種一旦需要顏色時就只提彩虹的狂野之眼來作證。它在心智的航行似乎會需要的傳統信號的交換中。但誰來制訂視覺的尺度呢？有那些我已經看過許多次、而他人告訴我他們也看過的東西，那些無論我在不在乎都相信我應該記得的東西，例如，巴黎歌劇院的正面，一匹馬，或地平線；有那些我很少看到却不總是選擇忘掉或不忘掉的東西，看情況而定；有那些看了冒瀆而我從不敢看，即我所愛的一切東西（有它們在我就看不見其他東西了）；有那些別人看得見，而以暗示的方法也可以或無法使我看見的東西；也有那些我看來和別人不一樣的東西，以及那些「看不見」，但我却開始看到的東西。而還不止於此。

這些不同程度的感覺，實現在精神上準確而清晰，得以讓我給予造形表現一種價值，是我在另一方面絕不會拒絕給音樂的表現的——一切之中最令人混淆的❶。聽覺上的形象，事實上不但沒有視覺的形

象那麼清楚，也沒有那麼嚴謹，而在對那幾個音樂狂如此尊重之際，他們幾乎沒有在任一方面加強人類偉大的意念。所以讓夜晚繼續降臨在管弦樂上，而讓我，這仍在這個世界上尋找些什麼的人，讓我睜著或閉著眼獨自在白晝靜靜地沉思。

調整視覺形象的必要——無論這些形象在調整之前是否就已存在——在各個時代都很明顯，且已導致一種真正的語言的創造——對我來說不比任何其他的更爲人工，而對其源流，我不覺得必須在此贅述。我最多只能從目前詩的語言狀況的同一角度來看這種語言當前的狀況。在我看來，我可以大量要求某種比其他能力都更能給我超越真實的益處的能力，超越「真實」所通俗了解的。爲什麼我深受幾根線條、幾塊顏色的掌握？物體，那奇怪物體本身就從這些東西上吸取了最大的激發力量，而天曉得這是否是了不起的激發，因爲「我」無法了解它意欲何往。樹是否綠色，在這一刻鋼琴是否比公共汽車離我「更近」，球是圓柱形還是圓形，這些跟我又有什麼關係？然而如果要我相信我的眼睛，也就是說在某個程度上，事情就是如此的。在這個領域中我廢去幻覺的力量，如果我不小心就不能感覺到其界線。此刻若我求助於書中這張或那張插圖，就根本沒有什麼能阻止我認爲周圍的世界不存在。現在有別的東西取代那以前圍繞在我身邊的東西，因爲，比方說，我能毫不費力地就參與另一種儀式……在畫裏，天花板和兩面牆所構成的角落能輕易地就由這塊天花板和這兩面牆所取代。我翻了幾頁，雖然感到這熱氣幾乎是不舒服的，我却完全不拒絕這幅多日景致。我可以和這些長了翅膀的小孩玩。「他看到前面有個明亮的洞穴」，標題這麼說，而我也真的這麼見到。我看的那種方式不是在這個當兒我看到自己正在寫信給你的那種方式，然而我照寫，以便有一天能看到

16　查拉，《安德烈・布荷東》，1921 年，素描

你，就像我為這棵聖誕樹、這個明亮的洞或這些天使所活的一秒鐘那麼真。在這樣祈求而成的東西和真正的生命之間是否有顯著的差別並沒關係，因為這種差別隨時可忽略。所以對我來說，把畫想成窗戶以外的任何東西都是不可能的，在窗裏我首要的興趣是知道「看出去是什麼」，或換句話說，從我所在的地方來看，是否有「美景」，因為我最愛的沒有比在我面前消逝或「看不見的」更甚了。在一沒有標題的人物、風景或海景的畫框內，我可以享受到非凡的奇觀。我在這裏做

什麼，我為什麼要盯著這個人的臉這麼久，我是哪一種持久誘惑的目標呢？但對我作此建議的顯然是個人！我不反對跟他到任何他將帶我去的地方。只有事後，我才能判斷我以他為嚮導是否明智，或者他拖我進去冒的這個險是否值得。

現在我宣佈我走過時就像瘋子穿過地板滑溜的美術館大廳一樣；而我並不是唯一的一個。除了幾個女人——如今天那些女人——投過來的幾個奇異眼光外，我一刻都沒上過那些地下的、動不了的牆所提供給我的未知事物的當。我毫不後悔地將可敬的哀求者撇在一旁。一時之間有太多景象；我無心去思考。我走過那一切宗教作品和田園寓言畫面前時，禁不住會失去我扮演那個的角色的感覺。外面那條街給我的喜悅要真實千倍。如果我面對那冗長隊伍行經這巨形「羅馬獎」（prix de Rome）——其中一切無論是主題還是處理的手法，都毫無選擇——的入口時無法不感到倦怠，那並不是我的錯。

我不一定是說「麗達」（Leda）＊那樣的畫不能激起任何情緒，或「羅馬宮殿」的景色後面不能有令人心碎的日落，也不是說對像《死亡和伐木者》（Death and the Woodcutter）這種可笑神話的插圖不能賦予某種類似永恆的寓意。我只是說循著這些踏平了的軌道和迂迴的路徑，天才是得不到什麼的。沒有什麼比濫用自由更危險的了。

不提為了感情而感情的問題，我們別忘了在這時代，真實本身才是問題。有誰會指望我們滿足於這樣的藝術所帶給我們的短暫震撼呢？在這方面，沒有藝術品能在我們基本的「原始觀」之前站得住腳。等我知道真正和可能之間的惡鬥會如何結束，等我擴張真實之領域——到現在還受到嚴格的限制——的一切希望都輸給了真正使人驚愕的比例，等我自我反彈的想像力只能配合我的記憶時，我就會像別人一樣

心甘情願地給自己一些相對的滿足。那時我會把自己列入我非得原諒不可的「刺繡者」了。但這之前可不會。

＊麗達為希臘神話斯巴達國王之后。

　　一直當成藝術之目的的那非常狹窄的「模仿」觀念，實際上是一嚴重的誤解，我們到現在都還看得到。由於畫家相信他們只能複製多多少少能感動他們的形象，因此在選擇對象上一直都太隨便。錯誤在於認為對象只能從外界取得，否則就根本沒有。當然，就算是看來最俗氣的東西，人類的感覺能力都能給予一種極為預料不到的特色；然而即使如此，要使某些人具有的那種成形之魔力用在那些無需保留和加強也能生存的東西上，則是用得無恥而卑鄙。其中有不可原諒的棄權。在當前的想法下，尤其是外在世界顯得愈來愈可疑時，還允許這樣的犧牲，在任何情況下都是於理不通的。造形藝術作品為了要配合一切徹底修訂過的真實價值那無可置辯的需要，則一定會參考「純內在對象」，否則就根本不存在。

　　「內在對象」這名詞是什麼意思留待我們去決定，而在這一刻則成了一個觸及近年來少數真正發現理由而去畫畫的人看法的大問題——即倒楣的藝術批評系統被逼得不顧一切要逃避的問題。在詩的領域裏，魯特列阿夢、藍波和馬拉梅是最先將人類心智很缺乏的東西灌輸進人類心智中的：我是說一種真正的「傲慢的優雅」，使心智於發現自己擺脫一切理想時，能開始專注於本身的生命，在其中所獲得的和所渴望的不再互相排斥，因而能試著屈服於到現在為止所能約束它的一不變且最嚴屬的檢驗。它們出現後，禁止的和允許的意念就接受了目前的彈性，這到了一種程度，好像字彙的家族、祖國、社會，比方說，我們現在看來都好像成了無數可怕的嘲弄。真的使我們決定在這

世上自己替自己贖罪的是他們，所以我們必須緊隨他們的腳步，被那永遠不會離開我們的征服熱望、全面征服所激勵：所以我們的眼睛，我們寶貴的眼睛，必須反射出那不存在卻和存在之物一樣強烈的東西，以及那必須再次包含視覺影像，充分補償我們所遺棄的。我們每一步都嚇到的狗和我們回頭的欲望只有被由陪伴那騙人的希望才能克服的這條神祕之路，過去十五年來已被強力的探照燈掃過。自畢卡索開始探索這條路以來已十五年了，他一面走一面發出光芒。他來之前，沒有人有勇氣去看那裏的東西。詩人們以前常提到他們發現的一個地方，在那兒有一間世上最自然的素描室出現在「湖底」，但這在我們看來只是個虛像。是什麼樣的奇蹟使這個人──我很驚訝也很榮幸認識他──把在他出現之前最高幻想層次的一切賦予實體呢？在他身上一定發生了一場革命，才可能發生這樣的事！稍後人們將會熱切地尋找在一九〇九年底激勵畢卡索的東西。他當時在哪裏？他怎麼生活的？那荒謬的字眼「立體主義」怎麼可能透露給我在我印象裏發生在《荷塔和艾卜洛工廠》(*The Horta and Ebro Factory*) [此標題通常訂為 *L'Usine, Horta de Ebro*] 和康懷勒先生 ⓲ 的畫像之間，在他作品裏所發現的那個重大的意義？那些當事者偏頗的證詞或幾個小文人薄弱的解釋，在我眼裏都無法將這樣的探險減化成僅僅是一條新聞或當地的藝術現象。要一個人突然脫離理性的事物，或從這些事物慣見外表的「容易」中求取更多的理性，則必須留意它們的叛逆，到這樣的程度就不會不認識畢卡索的重任。他那方只要在意志力上有一個閃失，就足以使我們關切的一切，如不是整個喪失的話，多少也受到阻礙。他令人敬佩的毅力是如此可貴的保證，省卻了一切我們訴諸其他權威的需要。我們知道在這悲慘旅程之後等待我們的是什麼嗎？唯一重要的是繼續探索

下去，而客觀的挖苦符號不會產生任何雙關語的可能，而且一個接著一個，毫不間斷。當然，我們英雄式的決定，即有意放掉我們的獵物而取其影子，叫我們發現這影子，這第二個、第三個影子已巧妙地被賦予獵物所有的特徵。我們留下一九一二年偉大的灰色和米色的「鷹架」，其中最好的例子自然是極其典雅的《人與豎笛》(Man with a Clarinet)，由於其「在邊上」(aside)，我們絕不會不沉思的。這種存在的想像實質狀況讓我們今天變得很漠然。《人與豎笛》的存在有如一實質的證明，證明我們一直在進步且仍留意到頭腦頑固地對我們訴說「未來的大陸」，且每個人都已準備好陪歷來最美的愛麗絲到仙境去。至於對那些會說這個看法沒有根據的人，我將畢卡索的畫當作證據給他們看就夠了。並且對他們說：「看這沙流得這麼慢，是爲了要訴說地球的時間。這是你整個生命，而如果你能把它聚攏來，就能握在手掌中。你舉得那麼高的脆弱玻璃杯在這兒，而你剛剛沒有斷然翻過來的撲克牌在這兒。我的朋友，這些東西不是符號；它們只是太過可解和留戀的道別，也同樣是移民者之歌在風中的回音，就看你怎選。」

　　一個人要沒有畢卡索那獨特的命運的想法才敢害怕或希望偏頗地否定他的地位。對我而言，沒有比爲了打擊無理的追隨或從復古之獸那兒鬆一口氣，他必須時時把丟棄的東西拿給他們欣賞一事，更好笑或應當的了。夜晚降臨時，如神般非凡的人會陸續從露天的實驗室中逃走，舞者身後拖著大理石壁爐的碎片，擺得非常可愛的桌子，在這旁邊你有的只是旋轉桌而已，以及那一直黏著古早報紙 Le Jour 的東西……有人說是不可能有超現實繪畫這種東西的。繪畫、文學——它們對我們到底是什麼，噢！畢-卡索，你已將這種不再是矛盾的、而是逃避的精神發展到極致！你從每一幅作品裏垂下一根繩梯，或更確切

地說，一條用你床單做的繩子，而我們，也許你和我們一起，只想爬進你的睡眠之中，再從那兒爬下來。然後他們來跟我們談繪畫，他們來並提醒我們那可悲的權宜之計，亦即繪畫！

今天，我們孩提時代擁有的玩具會讓我們由於同情、生氣而哭泣。也許有一天，我們會再次看到我們一生的玩具，像我們孩提時的那些。是畢卡索給我這種想法的。(《穿著胸衣的女人》The Woman in a Chemise [1914]，以及那幅 Viva La 的標題在白花瓶的兩隻交叉旗子上方閃動著的靜物。)我從來沒有像幾年前在芭蕾舞劇《水星》(Mercury)那個場合那麼強烈的印象。我們一直長到某個年紀，然後彷彿我們的玩具也跟著我們成長。在一齣舞台即腦海的戲劇中扮演一角，畢卡索這為成人製造悲哀玩具的人，使人成長，而且有時在激怒人的偽裝下，結束了他稚氣的煩燥侷促。

基於這種種考慮，我們仍要特別聲明他是我們的一員，即使將他的方法歸到我們提議創立的嚴厲批評系統之下不可能也太鹵莽。如果超現實主義給自己指定了一個行為準則，那麼它只要像畢卡索所遵守且以後會繼續這麼遵守的方式來遵守；我希望這樣說能證明自己非常苛求。我永遠反對那種不近情理的限制特性，即可將任何原則❶加到我們堅持對他比對別人有更多期望的那種人的活動上。「立體派」的原則在很久以前就犯了這個錯誤。這樣的限制也許適合他人，但畢卡索和布拉克應免去，在我認為似乎是急切需要的。

考慮到今天對革命之定義不可能再有誤解，我們即拭目以待著革命，而這對我們的猶豫提供了一個理由。只有在革命前召喚我所知道最好的人，我才認為有效。畫家的責任，即要付給他們一筆不小的數

目來防止的人，無論他們的表達形式是什麼，對於所指稱事物之符號的生存，目前在我看來不但沉重且是不受支持的。然而那就是永恆的代價。心思在這顯然是偶發情況下所犯的錯誤，就像踩在香蕉皮上滑了一跤。那些不願將他們最想像不到的時刻列入考慮的人，在我看來似乎缺乏了那種神祕的助力，那在我心目中唯一還重要的助力。一件作品具革命性的內容，或僅僅是內容，不能取決於這件作品所選用的元素。這說明了一度所有價值的全面調整正將著手，且靈異能力強迫我們只承認那些可能加速這種調整的價值時，在取得一嚴格而客觀的造形價值尺度時的困難。

在面對藝術批評全面破產時——那種破產實在很滑稽——我們不應抱怨瑞諾、瓦塞勒或費爾斯 (Fels) 的文章超越了愚蠢的界限。對塞尚主義、新學院主義或機械主義不斷地誹謗，並不能減退我們真正有興趣的問題。不管尤特里羅 (Maurice Utrillo) 仍然或已經很「暢銷」，不管大家是否恰好將夏卡爾看成超現實派，都是雜貨店店小二的事。無疑，對傳統的研究——對此我只要很快地提一下就滿意了——如果引導得宜，可以深具教誨意義，但要我在這嘗試的話則是浪費時間，因為這些傳統在更廣的領域裏，和現在被否定的一切事物是一模一樣的。從一知性的觀點來看，只是找出某些藝術家無可置辯的失敗的原因，而這在兩、三個例子中，在我們看來似乎根本是因為喪失「榮譽地位」造成的。

現在，畢卡索因其天分而免去了一切純道德上的約束，不斷地將表象當作真實，甚至公然違抗，有時到了可驚的地步，在我們看來是永不可恕的——現在，畢卡索終於擺脫了一切的妥協，而在要不是他，我們就會陷入絕望的這種狀況下，依然是位大師，其實，看來他大多

早年的友伴都往一條極之不同於我們的和他的路走去了。那些具有這種特異預言直覺的人——自稱為「野獸派」——現在除了在時間的柵欄後可笑地踱步之外什麼都不做，而在他們不足為懼的最後撲跳時，即使最差的管理人或馴獸師都可用椅子來擋掉。這些失意且令人失意的老獅就是馬蒂斯和德安。他們甚至對森林和沙漠的都不再懷念了；他們已進入一迷你的競技場；他們感激那些配合他們並使他們活著的人。一幅德安的《裸女》，一幅馬蒂斯的《窗子》新作——有什麼證據比「整個汪洋的水都不夠來洗掉一滴智慧的血」❷⓿這不辯的真理更確實的？所以這些人再也不會起來了嗎？如果他們現在想替心智做些光榮的修正，他們會發現他們永遠迷失了，他們和其他人。一度那麼清新的空氣，不會實現的旅程，將一個人掉了東西的地方和他在醒來時找到那東西的地方分開的那跨越不了的距離，此時此地分不開的不變的真理，都在我們第一次提交仲裁時任憑處置。我願以更長的篇幅討論這樣全面的損失。但又能做些什麼呢？太遲了。

布荷東，〈超現實主義是什麼?〉，一九三四年❷⓵

一八七〇年戰爭開始時（他四個月後去世，時年二十四），〈馬爾多羅之歌〉（Chants de Maldoror）和《詩歌》（Poésies）的作者伊絲朵·杜卡色(Isidore Ducasse)，以魯特列阿夢較為人知，其思想對我朋友和我自己共同發展某種活動❷⓶的十五年間幫助和鼓勵至大，他說了以下的話，這和許多其他的言詞在十五年後震撼了我們：「我寫作時，新的戰慄流經過知性的環境；這只是件需要勇氣去面對的事。」一八六八～七五年：回顧過去，不太可能感覺到一個如此詩意、如此光榮，如此具革命性的時代，而且散發著從分開印行的〈馬爾多羅的第一首歌〉

（Premier Chant de Maldoror）延續到藍波的最後一首詩Réve裏——至今還未收錄在他的《全集》中，給德拉黑（Ernest Delahaye）一信中的加插段落那麼不同的意義。希望看到魯特列阿夢和藍波的作品歸到他們應有的歷史背景中——一八七〇年戰爭即將來臨以及立即的結果——並不是空想。其他的和類似的劇變不會不從那軍事、社會的劇變——最後的情節是殘暴地摧毀巴黎公社——中產生的；最後一個，在魯特列阿夢和藍波發現他們被拋進上一代時，欺騙了我們之中許多人，且藉著報復，將其作爲它的結果——而這是新的、重要的事實——布爾什維克革命的勝利。

在〈進入媒體〉這篇文章裏——一九二二年發表在《文學》雜誌，一九二四年在《迷失的腳步》（Les Pas Perdus）轉載，隨後在超現實主義宣言中，我解釋了最初帶我們——我朋友和我自己——走進超現實主義活動的環境，這我們仍然追隨，且希望贏得歷來最多的新血，以求擴張得比我們目前所做的更進一步。

一九一九年，我單獨一人即將入睡時，注意力多多少少被一些完整的句子吸引住，而我不用尋求（甚至極端仔細的分析）任何過去在意志上的努力，心中就可以理解這些句子。特別是有一晚，我即將睡著時，發覺一個句子發音清晰得到了沒有其他選擇餘地的程度，而且去掉了一切語音的性質；一個怪異的句子，和我當時可能牽涉到的事情都毫無關係地——在清醒的眞相中——來到我面前；一個執著的句子，在我看來，一個我可以說「敲在窗戶上」的句子。這個句子的有機性延阻我時，我並不打算再去想。我迷惑極了。不幸的是，在這種距離下我記不起那確實的句子，但大致是這樣的：「有個人被窗子切成

一半。」讓這句子更清晰的是它還跟著一模糊的影像：一個人正走著，但在他一半高度的地方，被一扇和他身體之軸成直角的窗子切割成一半。絕對的是有個人伸出窗外的形狀，在空間裏再度豎起。但是窗子隨著人而移動，我了解我正在處理一個非常罕見的形象。即刻，有個意念閃入我腦中——可作為詩之結構的材料。我才剛給它那種性質，它就立刻被一連串幾乎是間歇的句子取代，這給我的驚訝也不小，然而却是一種，可以說，非常超然的狀況。

以當時我仍舊滿腦子的佛洛伊德，且對他的研究方法瞭然於心——這我在大戰期間偶爾對病人應用過——我決定像從病人身上得到的一樣從自己身上來獲得，即以最快的速度傾瀉而出的獨白，對此，主題的批評能力完全無法控制——主題本身即將沉默拋進風中——且

17 畢卡索，《安德烈・布荷東》，1923 年，針刻銅版 （紐約現代美術館）

盡可能地代表「說出來的思想」。當時和如今，對我而言，思考的速度並不比語言快，因此也並沒有超過唇或筆的流量。就在這樣的情形下，我開始和索波（Philippe Soupault）——我跟他說過我在這方面最初的意念——在紙上寫東西，覺得不管文學上的結果是什麼，都有一種值得讚美的藐視。輕易獲得的成就產生了另外的東西。第一天實驗的結束時，我們兩個可以讀出用這種方法寫的五十頁紙，並相互比較我們獲得的結果。大致而言，相似之處非常明顯。結構上的錯誤類似，同樣吞吞吐吐的語氣，且都有對才華橫溢的幻想，豐富的感情，一大堆各式各樣的形象，其性質是我們在正常寫作的方式下絕對得不到的，非常特別的圖畫感，且到處都有百分之百的粗俗笑話。對我來說，我們兩篇文字呈現出來的唯一分別基本上來自我們各自的性格，索波不如我沉靜——如果他讓我將這作為小小的批評——因為他在幾張紙的頂端——無疑是在一種困惑的精神狀態下——塗寫了各種偽裝成標題的言語。另一方面，我必須給他分數的是，他總是強烈地反對在我看來不是那回事的地方稍作修改。在那方面，他絕對是對的。

在這些情況下，要從所得到的結果裏以它們應有的價值來辨別各種各樣的元素，自然很困難；我們甚至可以說要在第一次閱讀時分辨出，簡直是不可能。對你這些可能寫的人來說，這些元素表面上看來和對「任何人都一樣奇怪」，而你本身也自然不信任它們。以詩的觀點而言，它們主要是因為一種高度的「臨場荒謬感」才得以突出，而細察之下，那荒謬感的特異性即它向世界上最可接受、最合法的東西退讓；大體上不比其他更令人不快的幾項事實和特性的顯露。

「超現實主義」這個字因而變成一種我們全心投入的「可歸納」的事業的描寫，一九二四年，我認為有必要最後一次對這個字界定一

下：

超現實主義，名詞，純精神上的自動主義，亦即它有意在口頭、書寫或其他方法來表達思想真正的過程。思想的口述，排除一切理性上的控制，並超越所有美感或道德的成見。

百科全書。「哲學」。超現實主義在於相信至今仍被忽略的某些聯想形式層次更高的真實；在於夢的全能和思緒公正的操作。它擺明了要擺脫其他的精神手法，且在生活的主要問題的解決上取代這些手法。聲稱過「絕對超現實主義」的人：阿哈貢（Aragon），巴宏（Baron），波伊佛（Boiffard），布荷東，卡瑞福（Carrive），克里佛（Crevel），德泰爾（Delteil），德諾斯（Desnos），艾呂阿（Gala Eluard），傑哈（Gérard），林柏（Limbour），摩爾金（Malkine），莫里斯（Morise），納維爾（Naville），諾爾（Noll），巴赫特（Péret），皮肯（Picon），索波，維塔克（Vitrac）先生們。

到現在為止，看來就是這些了，而要不是杜-卡色另外的文學生涯（我全無資料）的情形特異，絕不會在這記載上有任何疑問的。如果我們只表面地考慮到他們的產量，有很多詩人也可能歸為超現實派，從但丁和最好的莎士比亞開始。「在多次嘗試中，我對——在錯誤的託詞下——所謂的天才做了分析，我發現最後除了這個方法外，絕無可以歸之於任何方法的東西。」

該「宣言」也包括某些實用的處方，名為「神奇的超現實藝術的祕密」，例如：「書寫的超現實文章或總而言之的草稿」。

在最能讓心思集中的某個地點安頓下來，命人將書寫工具拿來給你。讓你的心境盡可能地處於被動的、接納的狀態。忘掉你的天賦、才華，以及他人的天賦、才華。對自己重複：文學很可能是導向一切

最可悲的一條路。很快地寫而不要預先設好主題，快得要不假思索，且不要想重讀一遍你所寫的。第一個句子會自己出現；這是不證自明的，因為一定會有一個時刻，某個異於我們意識的句子會吵著要表達出來。如果我們承認寫出第一個句子一定所牽涉到的意識是最少的，那麼將下一句說出來就相當困難了，因為它絕對會進來參與我們的意識活動，其他句子也是。但那最終應該是關乎其微的，因為其中正有著超現實練習的最大樂趣。標點符號一定會阻礙我們腦中已有的絕對連貫的流勢。但你尤其不可信那衝口而出的喃喃自語。如果由於一丁點過失而預先知道快要靜下來了，比如說，不專心的毛病，那麼不要猶豫，就停在變得非常清楚的那個句子上。在某個字的起源看起來可疑時，就寫下一個字母，任何字母，例如 L，總是 L 這個字，然後用那個字母作為下一個字的開頭，再重新這種任意的變化。

　　我們仍然生活在邏輯的統治之下，但今天邏輯的手法只用在解決次要的利害問題上。目前流行的絕對理性主義，除了那些和我們的經驗有密切關係的事外，並不允許我們思考其他事。另一方面，我們又抓不住邏輯的結果。不用說，即使經驗也是有限的。它在籠裏團團轉，此後要將它解脫出來就更困難了。即使經驗也在於即刻使用，而常識是它的監護人。在文明的色彩下，在進步的藉口下，所有那些真正的或誤認的幻想或迷信都已從腦中排除了，一切對真理超出常理的探索都已摒棄了。一定是僥倖，最近才發現了我們認為已不在乎的精神生活的某一面——我相信這顯然是最重要的。這一切發現都要歸功於佛洛伊德。建立在這些發現上的一股信念正在形成，會使人類心智的探索者繼續其研究，證明他所考慮的會比僅是概略的現實來得深。幻想力可能正處於重申其權力的當兒。如果我們心智的深度潛藏的奇異力

量能夠增加那些在表面的力量，或能夠說服它們，那麼疏通它們就對我們全然有利，先疏通它們以求它們稍後服從於──如果必要的話──理性的控制。分析家本身不會因為這樣的手法而喪失什麼。但應該注意的是，不要為了促發這種艱難的工作而「預先」設計方法，另外，在有新的秩序之前，索性將它看成詩人和科學家的事情，且它的成功並不在於所採用的那多少有點反覆不定的方法。

我決定正式宣佈：在某些人之間猖獗的「對奇異事物的憎恨」是無效的，譏笑他們那麼急於顯露的東西。簡要地說：奇異的總是美的，任何東西只要是奇異的就是美的；實在，除了奇異的，沒有什麼是美的。

> 奇異怪誕之事物令人欽佩的是，它不再奇異怪誕：有的只是真實的事物。

一如我在「宣言」裏說的：我相信那兩種表面上看來矛盾的狀況──夢和真實──將會變成某種絕對的真實，可以說超真實。我期待它的完成，雖然確定我永遠無從參與，但如果我能品嚐它最後所產生的喜悅，那麼死亡對我也就沒什麼大不了的。

阿哈貢在《夢之浪》(Une Vague de Rêves, 1924) 所表達的也極為類似：

> 要了解到，真實也和其他任何東西一樣，是一種關係；事物的本質和它們的實體絕無關聯，有真實之外的其他關係，是心智能夠掌握的，且像機會、幻覺、奇異事物、夢境一樣地重要。這些不同的類別聚集起來，在同一個秩序──超現

實──中和平共存……這種超現實──一切觀念合併在一起
的一種關係──是宗教、魔術、詩、醺然和一切卑微生命共
有的地平線──那危險顫顫、你覺得多得足以爲我們遮住天
空的金銀花。

而克里佛在《反理性的精神》（*L'Esprit contre la Raison*）中這麼說：

> 詩人不會爲了扮演馴獸師而使動物睡覺，反而籠門大開，
> 鑰匙扔進風中，他向前行去，是個不想自己而想航行、夢中
> 之灘、手之林、帶有靈魂的動物，一切無可否認的超現實的
> 旅人。

我擬在《超現實主義和繪畫》一書中將這意念摘要出來❷：
我所愛的一切，所想所感的一切都使我傾向於某種特定的內在哲
學，據此，超現實位於現實內，旣不出於其上也不出於其外。反之亦
然，因爲容器也將是所容之物。我們可以說這將是放在容器和所容之
物兩者間的聯絡管道。亦即，我以一切力量來抵抗繪畫和文學上這可
能立即將思想從生命中抽出，以及將生命放在思想庇護下的傾向的這
種誘惑。

從一九三〇年到現在，超現實主義的歷史即是成功地逐漸將政治
的機會主義和藝術的機會主義的每一抹痕跡從它身上去掉，而使其恢
復正確的「變成」。評論雜誌《超現實主義的革命》（*La Révolution Sur-
réaliste*）（12期）由《爲革命服務的超現實主義》（*Le Surréalisme au Service
de la Révolution*）（6期）接替。特別是因爲新元素所產生的影響，長久
不穩定的超現實主義實驗毫無保留地又開始了；它的觀點和目標訂得

非常清楚；我可以說它一直是連貫而熱情地繼續下去。這種實驗在達利大師的激勵下重拾其原動力，他特異的內在「沸騰」在這整個時期對超現實主義都是無上的鼓勵。正如曼吉歐（Guy Mangeot）在他最近由亨利奎茲（René Henriquez）替他出版的《超現實主義歷史》❷一書中正確指出的，達利賦予了超現實主義一個最爲重要的手法，特別是偏執－批判法，這立刻顯示出它一樣能應用到繪畫、詩、電影、典型的超現實主義物體的結構、時裝、雕刻、甚至——如果必要的話——到一切註釋的方法。

他第一次向我們公佈他的信念是在《看得見的女人》：

> 我相信藉著一種偏執而活躍的思維進展，能將（同時和自動主義及其他被動的情況）混亂系統化，並因而有助於徹底動搖眞實的世界的這個時刻就在眼前了。
>
> 爲了要減少一切可能的誤會，也許應該說：「即刻的」現實。
>
> 偏執狂利用外在的世界以維護本身專有的意念，也有使他人接納這意念之眞實的干擾特點。外在世界的眞實是給說明和證實用的，因此也能爲我們心中的眞實所用。

在「文件34」（Documents 34）［布魯塞爾，1934年5月15日］之「超現實主義的介入」特刊中題爲〈哲學的激怒〉一文中，達利答應今天對他的思想作一教誨的說明。他眞正意向上有疑問的地方，都似乎被這些定義釐清了：

「偏執狂」：在闡釋方面帶有系統之結構的精神狂亂。

「偏執－批判活動」：「無理性知識」的自然方法，建立在對精神

狂亂的聯想和闡釋上帶有批判和系統之具體化上。

「繪畫」：「具體的無理性」和一般幻想世界的手繪色彩「攝影」。

「雕刻」：「具體的無理性」和一般幻想世界的手創立體效果。等
等……

爲了替達利的承諾作一概要的觀念，我們必須考慮到任何偏執活
動體的「不間斷之變成」的性質，從擾人意念產生出來的極端混淆之
活動的其他說法。這種不間斷之變成允許他們的偏執狂目擊者將外在
世界的形象看成是不穩定、暫時的或可疑的；而最令人不安的是他能
使別人相信他印象的眞實。比方說，吸引我們注意力的「多重」影像
之一的是頭爛掉的驢子，而驢子「殘酷的」腐爛可以視爲「新的珍品
硬而炫目的閃光」。這裏，我們發現自己面對隨著形式的證明一起來的
「欲望的全能」的一種新說法，它從一開始就是超現實主義信念的唯
一行動。就在超現實主義接手這個問題時，其唯一的指引乃藍波預言
式的聲明：「我說人必須做個『觀看的人』(seer)，人必須使自己成爲
觀看的人」。你知道，這是藍波接觸到「未知」唯一的方法。超現實主
義今天可以自詡發現許多其他導向未知的方法，並使其可用。放棄言
辭和畫面的刺激和訴諸偏執—批判活動不是唯一的方法，而我們可以
說，在過去四年超現實主義的活動中，許多其他方法的出現使我們可
以斷定，自動主義——我們由那兒開始並不斷回到那兒去——實際上
組成了這種種道路匯合的「交叉路口」。在那些我們已探索了一部分以
及我們正開始能前瞻的道路中，我應該挑選精神病的模擬(嚴重顛狂、
一般癱瘓、精神分裂)——這艾呂阿和我在《純潔的觀念》(*The Immacu-
late Conception*, 1930)中練習過，想證明正常人也能接觸到人類心智上
一時之間無可救藥的地方；大量製造有象徵作用的物件，是從一九三

一年傑克梅第（Alberto Giacometti）《痕跡的時間》（*L'Heure des Traces*）一物所引起的特有而全新的情緒開始的；睡眠和清醒狀態詮釋的分析，有意使兩者彼此依賴且在某些情緒狀態下互相調節，即我在《溝通的管道》（*The Communicating Vessels*）中所做的；而最後，考慮到馬爾堡學派（Marburg school）近來的研究——這我在《怪物》（*Minotaure*）發表的一篇文章〈自動的訊息〉[巴黎，1933，3-4期]中提到過——其目的是在培養兒童非凡的感覺傾向，使他們只要定睛凝視就能將任何物體變成其他任何東西。

沒有比這最後一個階段的超現實主義活動更一致、更有系統或產生的結果更豐碩的，有布紐爾和達利製片的兩部電影，《安達魯之犬》和《黃金時代》（*L'Age d'Or*），沙爾（René Char）的詩，查拉的《大概的人》（*L'Homme Approximatif*）、《狼在那裏喝》（*Où Boivent les Loups*）和《反理智》（*L'Antitête*），克里佛的《狄德洛的大鍵琴》（*Le Clavecin de Diderot*）和《魯莽從事》（*Les Pieds dans le Plat*），艾呂阿的《即時的生命》（*La Vie Immédiate*），瓦倫汀・雨果（Valentine Hugo）夫人先前對阿南（Arnim）和藍波之作品所作的「視覺」批評，湯吉之作最強烈的部分，傑克梅第受到啟發的雕刻，哈格內（Goerges Hugnet）、羅賽（Gui Rosey）、葉約特（Pierre Yoyotte）、凱洛瓦（Roger Caillois）、布朗納（Victor Brauner）和巴爾丟斯（Balthus）一起出現。從來沒有一個這麼明確的共同意志把我們結合在一起。我想最能將這個意志清楚表達出來的方式是說：它今天應用在「產生了使主觀和客觀之間的分野喪失其必然性和價值的這種情況」。

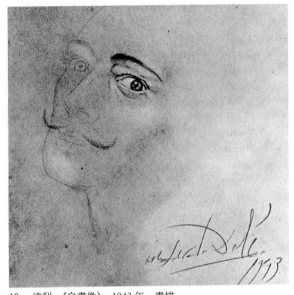

18　達利，《自畫像》，1943 年，素描

達利，〈在超現實主義實驗中出現的物體〉，一九三一年❷⁵

　　在我的想像中，我想把一幅恩斯特題爲《夜間的革命》(*Revolution by Night*)一作做爲超現實主義實驗的方針。如果在這些原來夢境一般、幾乎當頭而來的實驗之外，有人覺得多少摘要了我們之未來的那個字的夜晚──燦爛地令人炫目──的力量，「革命」那個字，那麼沒有比「夜晚的革命」這個詞彙更客觀的了。畢竟，好幾年來記錄那些該稱之爲「超現實主義的革命」的實驗的評論一定很有意義。

　　這幾年已將超現實主義物體的觀念修飾得極有知性，彷彿以形象來表示超現實主義對外在世界行動之可能性的觀點是如何的，並還能如何變化。在早期帶有詩之誘惑、自動書寫和夢之傳聞的實驗，眞實或幻想的物品似乎都蒙上了一層自己的眞實生命。每件物體都被當成

一件令人困擾、反覆無常的「生命」，賦予了一種和實驗者之活動全不相干的存在。要感謝從「精緻的屍體」❷⑥所得到的形象，這個人神同形的階段於肯定了常縈繞於我們心頭的蛻變之概念的同時——滯礙的生命，不斷出現的人形等等，也展現了結束嬰兒時期的退化性質。據費爾巴哈❷⑦的說法：「一開始，物體的觀念不外是第二個自我的觀念；因此孩提時代認為每件物體都是能自由而隨意行動的生命。」隨後我們會看到，隨著超現實派實驗的進展，物體就逐漸散發出這種隨意的特性；它們一旦在夢裏出現時，其形式和我們期望的完全相反，而最後則遷就於——比較上這倒是真的——我們自身行動的要求。但必須強調的是，在物體屈服於這必然性之前，會經歷夜晚及實則地下的時期。

早期的超現實實驗者發現他們陷進了《夜間的革命》中的地下通道，即《紐約的神祕》（*The Mysteries of New York*）必定經過的通道；其實，夢的通道今天還是可以得出的。他們發現自己陷進了後機械時代的空曠之路，在那兒，最美麗、最具幻覺的鐵製植物萌發出那些電動花朵，如今仍然用「現代風格」［新藝術］裝飾著巴黎地下鐵的入口。他們在那兒被埋沒了，且由於突然湧現的洪水的威脅，變成人們現在不顧一切想變成的高度發展的電動木偶。幾個超現實藝術家會一整晚圍在那張實驗用的大桌旁，眼睛用薄但不透明的機械板條保護並遮住，而在板條上那騷動曲線圖令人眼花的曲線會以跳動的霓虹燈間歇地閃爍，一種像以前天文觀測儀的精巧鎳製儀器則固定在他們的脖子上，且安裝著動物薄膜以記錄每有詩意來襲時幽靈的穿越，他們的身子被巧妙的皮帶系統綁在椅子上，這樣他們只有一隻手在某種方式下能動，而彎曲的線條就得以內接專用的白色圓柱體。與此同時，他們的朋友摒氣咬唇凝神，傾向記錄儀器，睜大眼睛等待預期但未知的動作、句

19　雨果、布荷東、查拉，《風景》(精緻的屍體)，約 1933 年，炭筆畫(紐約現代美術館)

子或形象。

　　桌上，幾具應用在如今已被淡忘或仍待鑽研的物理系統上的科學儀器，替夜帶來了他們那精密機械——由於電鮮冷的味道而有點發熱——特有的溫度和特有的氣味。另外還有一隻女用銅手套和幾個異常的物體，例如「某種白色的、不規則的光面半圓柱體，上有顯然沒什麼意義的突起和凹陷」，這在《那加》(Nadja)中提到過，後來布荷東在《迷失的腳步》也形容道：「我記得一件很特別的事，就是杜象聚集了一些朋友，給他們看一個裏面看起來沒有鳥，但有半個籠子方糖的鳥籠。他要他們舉起籠子，而他們對其重量非常驚訝。他們認為是方糖的，其實是小的大理石方塊，是杜象花了大錢特別為這個目的鋸成的。我認為這個戲法不會比其他的糖，我甚至會說幾乎等於藝術上一

切戲法的總合。」

　　半黑暗的超現實主義第一階段的實驗會顯示一些無頭的木偶和一個包紮起來並用繩子綁住的形狀，後者認不出來是什麼，在曼・雷的一張照片裏似乎很令人不安（當時這已經暗示了另一些我們很想用觸摸來辨認但最後發覺無法辨認的包紮物件；但這樣的發明是後來的）。但一個人如何能給予那種我們看來好像包住了整個事業的那種黑暗的感覺呢？只有提到超現實派被本身有閃光的物體強烈吸引的這種方式——簡而言之，就是磷光物體，無論是那個字正確或不正確的意義。這些即篩有麥穗的裁紙刀，掛在牆上的裸女模型，以及形成基里訶「形而上的室內圖」的丁字尺和餅乾。其中的一些上面塗了那種使錶面的指針和數字在黑暗中發光的亮光漆，但這並不重要。重要的是這些實驗表達出「對物體的欲望」，可觸摸的物體。這種欲望是不惜一切代價將物體帶出黑暗、帶進光明，將一切短暫的、不定的帶進光天化日之下。這就是布荷東如何第一次得到他在《簡介論真實之貧瘠的演講》（*Introduction au discours sur le peu de réalité*, 1927）中要求的「夢的物件」。

　　他隨後又說道：應該了解到，只有我們在某種必要下的信仰才會使我們對詩的證言不像我們對——比方說——冒險故事那樣信任。人類的戀物癖已準備試戴白色假髮或撫摸毛帽，但一旦「我們」歷經了「我們的」冒險回來時，它就會顯現出另一種態度。這百分之百要求我們相信，所說的就是「真的發生過的」。我之所以最近才提議到，只要可行，我們就應該製造一些只在夢中遇到過的東西，那些在實用的基礎上很難像在樂趣的基礎上一樣來證實的東西。因此前一晚睡覺時，我發覺自己在聖馬羅（Saint-Malo）區一個露天市場，遇到一本相當特

別的書。書背有著一個木製的地精，白色的亞述鬍鬚直垂到腳。雖然雕像是一般的厚度，却不妨礙翻閱厚厚的、黑羊毛做的書頁。我急忙買了下來，而我醒來時，很遺憾地發現它不在身邊。要去製作是相當容易的。我想要人做幾件同樣的東西，因爲它的效果十分令人迷惘、困惑。每一次我都拿我的一本書給特別挑選過的人看，我應該將這樣的東西加在我的禮物中。

這樣，我可能在推翻那些令人恨之入骨的具體紀念品，增加對「理性」之人和物的不信任上有所助益。我可能會加入不實用但構造巧妙的機器，和那些大城市地圖——如果人類一直像現在這樣就永遠不可能崛起，但即使如此他們却仍會將現有或將有的大首都放在適當的位置。我們也可以有荒謬但極有條理的機械裝置，所做的雖然完全不合人類的方式，却會給我們動作的正確概念。

詩人的創作很快就注定要帶有這樣的實質特性，而最爲奇怪的還是它將會取代所謂眞正的限制，至少這是可能的。我絕對認爲我們不應再低估某些形象的幻覺能力或某些人所有的和記憶無關的想像天賦。

在超現實主義實驗的第二階段，實驗者表現出一種干擾的欲望。這個蓄意的元素愈來愈傾向實質的證明，且強調和日常生活性質之關係益形密切的可能性。

正是從這觀點，對我們特別鍾愛的白日夢的探究才開始的。重要的是，探究開始於超現實主義給予「革命」這個字再清楚不過的具體意義的那一刻。在這種情形下，不可否認的是在幻想中有一種辯證學的可能性，由此恩斯特的作品《夜間的革命》即變成了「日間的革命」（如此切合超現實主義實驗第二階段的標題！），可以了解並強調的是，

所說的日間必定是辯證唯物論上那專有的一天。

　　干擾之欲望和剛才提到的蓄意（惡意）元素之存在，在布荷東「第二篇宣言」令人驚嘆的主張——對藝術和文學必有其影響的主張——裏有所證明，其中的保證，對那些本身任務即惡意破壞非法事物之基礎一事非常了解的人而言是很自然的。

　　《看得見的女人》給我的警覺——即某些滿足是可察的——使我去寫作，相當個別、私人地，然而：「我認為能將混亂系統化的時刻就快來了（與自動主義和其他被動的情況一起），感謝思想上偏執、活躍的過程，而有助於使真實的世界整個破產。」這最近在事物的過程中使我製造了一些尚不能界定的東西，它們在行動的領域中，像女巫的訊息在遠古時代的感受領域中那樣提供了同樣矛盾的機會。

　　但真正具有一關鍵性質的是超現實主義實驗的新階段，且一如在「精神病的偽裝」裏所界定的，這在《純潔的觀念》中布荷東和艾呂阿與各種詩的風格加以對照過。要感謝某種特定的偽裝及一般的形象，我們不但能建立自動主義和通往物體的道路之間的聯繫，還能調節它們之間的干擾系統，這樣自動主義不但沒有被壓抑，還彷彿被解放了。經由這樣建立起來的新關係，我們就得到了事物在外在世界的正確觀念。

　　然而我們却被一層新的恐懼攫住了。失去了先前讓我們極為安心的熟悉幻象的陪伴，就導致我們將這物體的世界，這客觀的世界，看成是新夢境那真實而經過證實的內容。

　　詩人以超現實主義表達出來的戲劇已大大加強了。我們在此又有一層新的恐懼。在出現的欲望培養的限制下，我們似乎被新的身體吸引住了，又感到了我們覺得已經忘了的上千物體的存在。費爾巴哈對

物體原來不過是第二個自我的觀念提出了，人格方面潛在的分裂乃因記憶的喪失，費爾巴哈更補充道：「物體的觀念通常是在『你』，即『客觀的自我』的幫助下產生的。」因此，一定是「你」扮演著「溝通媒介」，而大家會問，目前盤據著超現實主義的是否並不是這溝通中能夠具體成形的實體。那種在新的超現實主義「恐懼」下所假設的形狀、光線以及可怕實體的外表的方式，「客觀的自我」會使我們這樣認為。布荷東的下一本書——將成為第三篇超現實主義宣言，將題名為《溝通的管道》，清晰一如磁化流星，一種避邪的流星，書中對此觀點將有更進一步的說明。

我最近懇請超現實派考慮一種實驗的計劃，其最後的發展將是集體進行的。由於這仍然是個別的、未有系統、且只是提議性的，目前僅僅當作一出發點提出來的。

1.「幻想的錄寫」。

2.「非理性認知事物的實驗」：直覺而迅速地回答一連串有關已知和未知物件，例如搖椅、肥皂等這種單一且複雜的問題。對這些物件，必須說出它是——

白天的還是夜晚的，

父系的還是母系的，

亂倫的還是非亂倫的，

對愛是否贊成，

是否會改變，

我們閉起眼睛時它會在哪裏（在我們之前或之後，左或右，遠或近，等等），

如果把它放在小便裏、醋裏之類的，會發生什麼。

3.「客觀感應力的實驗」：發一個有鬧鈴的錶給每一個實驗者，錶會在不知道的時候響。他把錶放在口袋，像平常一樣帶著，而在鬧鈴響的那一刻，必須留意他在哪裏以及在他的感覺裏（視覺、聽覺、嗅覺、觸覺）最具衝擊力的是什麼。從這樣所做的各種紀錄的分析看來，可以看出客觀感應力依賴想像的描繪到什麼程度（偶然的因素、占星術的影響、頻率、巧合的元素、從夢的觀點看結果之象徵性的詮釋的可能性等等）。我們可能發現，比方說，五點時，拉長的形狀和香味比較頻繁，八點則是硬的形狀和純照相凸版的影像。

4. 對在任何時候都似乎深具超現實主義時機的主題的「現象學集體研究」。最能廣泛而簡單運用的方法是以科奈（Aurel Kolnai）的嫌惡現象學爲模式的分析方法。我們發現可以科學地適用這種分析的手法，在至今還認爲不明確、變動、反覆無常的領域的客觀法則。我認爲，這樣的研究強調「幻想力」和「變動性」，對超現實主義而言是別有趣味的。這幾乎可完全以爭論性的詢問而實現，只要用分析和協調來完成。

5.「自動雕塑」：在每次辯論性或實驗的集會時，供應每人定量的可鎚薄材料，以便自動地處理。這樣造成的形狀，加上每個製作人的說明（製作的時間和情況），隨後收集並加以分析。可能會用到對事物非理性認知的一系列問題（比較上述提議 2）。

6.「口頭描述」由觸覺感覺到的物體。被實驗的人蒙起眼睛，觸摸某件普通或特別製造的物件再加以描繪，而每次描述的紀錄即和有疑問的物件的照片加以比較。

［原文沒有第七條──編者］

8. 憑著前面提議而得到的描繪來「製作物件」。可將物件攝影，和

原來所描述的物體加以比較。

9.「對某些行動的檢查」，因其非理性特質而易於產生傷風敗俗的深遠趨勢，而在詮釋和實行上造成嚴重的衝突，例如：

(a) 以某種方式使任何一小老太婆前來，然後拔掉她一顆牙齒。

(b) 烤一條巨型麵包(十五碼長)，然後一天早上把它放在一公共廣場，大眾的反應以及一切類似的，直到爭執的尾聲為人所注意。

10.「物件上的題詞」，確實的字尚待決定。在「圖畫詩」的時期，印刷上的安排要適合物件的形狀，此乃使物件的形狀遷就書寫的一個方式。這裏我提議，書寫應遷就物體的形狀，且應直接寫在物件上。毫無疑問的是，特定的新奇事物會經由和物件的「直接」接觸而產生，由這種物質和奇特將思想和物體結合起來──拜物教的「證明欲望」那奇特而不斷的成長，以及奇特而不斷的責任感。寫在扇子、墓碑、紀念館等等上面的詩自然具有一種非常特別，一種顯然非常不同的──風格？我不想誇張這種前例或它們所造成的寫實錯誤的重要性。當然我想的不是應景詩，而相反的，是和上面寫有東西的物體之間不具任何明顯或蓄意關係的書寫。因此書寫就超越了「題詞」的範圍，且整個覆蓋住物體那複雜、實在、具體的形狀。

這樣的書寫可以在蛋上或隨便的一片麵包上。我夢想一篇用白色墨水寫的神祕手稿，蓋滿一輛全新勞斯萊斯奇怪而堅固的表面。將老先知的恩典披澤給每一個人：讓每個人都解讀事物。

在我的看法中，這種在物體上的書寫，這種用書寫來對物體所作的實質上的吞噬，本身足以顯示我們自立體主義後已走了多遠。沒錯，我們在立體派的時期已習慣見事物顯現出最抽象而知性的形狀；弦琴、煙斗、果醬罐和瓶子都在企圖取得康德「本身即事物」的形式，

這照理說在近來外觀和現象的騷擾下是看不見的。在「圖畫詩」中（這徵兆上的價值還不爲人了解），確實是事物的形狀企圖掌握書寫的形狀。但就算是這樣，我們必須堅稱，這種態度雖然相對上是邁向具體事物的一步，卻仍然在冥想和理論的層面上。物體的行爲是可以影響的，但並不想使物體產生變化。另一方面，這種行動上和實際且具體參與的原則才是不斷督導超現實主義實驗的東西，而這原則使我們將生命注入「象徵性操作的物體」，即憑我們的雙手就能啓動，而憑我們的意願就能運轉以滿足其需要的物體。❷⑧

　　但我們在這些事物的存在上扮演一活躍角色的需要，以及我們與它們形成「一體」的渴望，透過我們突然意識到使我們痛苦的「新饑渴」而顯現出驚人的實質。但我們考慮過後，突然發覺用眼睛來吞噬事物似乎並不夠，而想積極而有效地加入它們的渴望，使我們想要「吃掉它們」。

　　基里訶最早畫的超現實作品裏不斷出現的可食之物——新月形的東西，杏仁餅乾和小甜麵包夾在丁字尺和其他無法歸類的工具的複雜構圖之間——在這方面，不比在公眾廣場上——即他的畫面——出現的成對朝鮮薊或成串的香蕉來得更驚人，而要感謝環境方面非比尋常的合作，其本身無須任何外表的修飾，就成了眞正的超現實主義物體。

　　但是佔據畫面的可食之物或可吞噬之物幾乎在一切現有的超現實物體都顯現出來，可供分析（布荷東加了糖的杏仁、煙草、粗鹽；艾呂阿的藥丸；我的牛奶、麵包、巧克力、排泄物和炒蛋；曼·雷的香腸；克里佛的淡啤酒）。從這觀點而言，我發覺最具徵兆性的物體——而這正是由於複雜的間接性——是艾呂阿的，雖然他的物體裏有一種顯然不太能吃的元素——細蠟燭。然而蠟不但是一種最有適應性的物

質，因而強烈地引人去使它產生變化，而且

蠟在古代還可食用，就像我們從某些東方的

故事裏得知的；而進一步閱讀某些中世紀卡

特蘭（Catalan）＊的故事，可以看到魔術裏用蠟來產生變形和實現願望。大家都知道，蠟是唯一用在上面刺有針的妖術肖像上的材料，這讓我們假定這是真正有象徵作用之物的先驅。再者，它和蜂蜜性質相同的意義必須以這個事實來看：蜂蜜因色情的功能而大量用在魔術中。在這裏，細蠟燭因而很可能扮演著腸子在形態學上的隱喻角色。最後，由此引申，吃蠟燭的概念如今仍以一種老套的程序殘存著：在劇場催眠術和展現出某些奇蹟般生還者的巫者降神會中，則常見人們吞蠟燭。同樣地，曼·雷最近一件物體的可吞噬之意也會揭露——只要點燃那件物體中央的蠟燭，就可燃著幾件元素(馬尾、繩子、鐵環)，使整件物體瓦解。如果我們認為嗅覺在嫌惡現象學上相當於那件東西聞起來的味道，因而蓄意的元素，即物體的燃燒，即可解釋為一種想吃的間接願望（而得到其氣味，甚至可吞嚥的煙），和其他事物比較，燃燒物體相當於使之可食。

總而言之，超現實主義物體至今歷經過四個階段：

1. 物體在我們外面，我們並沒有參與其中（人神同形的物體）；

2. 物體顯現出不變的願望之形，且因我們的冥想而有所作用（夢的境界的物體）；

3. 物體可動，而使其可以產生作用（有象徵功能的物體）；

4. 物體有意使我們與之結合，並使我們尋求和它結合成一體（對物體和可吃物體的饑渴）。

恩斯特，〈拼貼的機械性是什麼？〉，一九三六年❷⑨

　　製成物的眞實——其天眞的目的有一種已被定位、堅決的（獨木舟）氣息，發現自己出現在另一種、幾乎同樣怪異的眞實中(吸塵器)，在一個雙方必都感到格格不入的地方（森林）——會由於這樣的事實而逃往它天眞的目的地和身分；它會從它錯誤的絕對性，透過一連串相對的價值而進入一新的絕對價值，眞實而具詩意；獨木舟和吸塵器會做愛。在我看來，拼貼的機械性即可從這非常簡單的例子看出來。完整的變化，緊跟著一純粹的行動，例如愛的行動，會「在每次情況因既有的事實而變得有利時」自然地讓人知道：「兩種外表互相矛盾的眞實併存於一個顯然不適合它們的平面上……」

　　一九一九年的一個下雨天，我發覺自己在萊因河旁的一個村落，著魔似地被一本帶插畫的目錄吸引住，書中展現出爲人類學、顯微鏡、心理學、礦物學和化石學的示範而設計的物件。那兒我發覺將如此不相干的具象元素擺在一起，那怪異之極的拼湊在我身上激發了一種突然增強的幻想能力，且引起了一連串虛幻的矛盾影像，雙重、三重、多重的影像，持續而迅速的相互交疊，是那種愛的回憶和半睡眠狀態下的幻象所特有的。

　　這些幻象自稱爲新的平面，因爲它們相會於一種新的未知（不一致的平面）。當時潤飾這些目錄書頁——無論是油畫或素描——就夠了，因而只小心地複製那「在我身上看到自己的東西」，一塊色彩、一個鉛筆印，和呈現出來的物體相異的風景、沙漠、暴風雨、地質上的橫切面、地板、標示地平線的一條直線……這樣我得到忠於我幻覺的固定形象，並將我最隱密的願望——在此之前不過是平凡的廣告冊頁

——變成公開的戲劇。

在"La Mise Sous Whisky-Marin"的標題下，我在巴黎收集並展出由這個程序得來的最初的一些結果，從《陰莖業》（*Phallustrade*）到《星星的潮濕養育》（*The Wet Nurse of the Stars*）。

恩斯特，〈論拓印〉，一九三六年 ❸⓿

> 以我的看法，如果盯著牆上的斑點、壁爐中的炭火、浮雲、溪流看之後，如果我們記得其中的一些形態，這不該被輕視；而如果仔細看，你會發現某些令人極爲讚嘆的創造性。對這些，畫家的才華可充分利用，去架構人獸之戰、風景或怪物、妖魔，或其他能帶給你光榮的想像事物。在這些混亂的東西中，天才便會留意到創新，但對會忽略掉的各個部分必須知道得很清楚（如何畫），例如動物的各個部分、風景、石頭和植物的外表。

（摘自達文西的《論繪畫》〔*Treatise on Painting*〕）

一九二五年八月十日，一個視覺上無理可喻的困擾教我發現了一種技法，使達文西這個心得得以清晰地實現。開始是一段兒時的記憶……在那段期間，放在我床前的一塊假桃花木板扮演了一種在視覺上「激發起」半睡眠狀態下之幻象的角色，然後發現某一個雨夜自己在一間海濱旅店，在我激動的注視下，地板上成千的刮痕使得凹槽更爲加深，我被這種困擾震住了。我隨即決定研究這困擾的象徵以促進我的冥想和幻覺能力，我在地板上隨意放了一些紙，用黑色鉛筆著手拓印了一系列素描。細看這樣畫出的素描，「黑暗的痕跡和小心擦白的濃

淡交錯處」時，我對那突然增強、交疊著愛情回憶特有的持續與迅速
的幻想能力和一連串互相衝突的幻象，感到很驚訝。

　　我的好奇心萌發了且非常驚訝，我開始以同樣的手法客觀地實驗
並質疑起在我視覺範圍裏發現的一切材料：葉子和葉脈、一片麻布參
差的邊緣、一幅「現代」畫的筆觸、線軸上未受傷的線等等。我的眼
睛在那些地方發現了人頭、動物、以親吻作為結束的戰役（「風的新
娘」）、石頭、「海和雨、地震、在馬廄裏的獅身人面獸、圍繞著地球的
小桌子、凱撒的顏料盤、錯誤的位置、上有結了冰的花朵的圍巾、南
美的大草原……」

　　我堅信這樣畫出來的素描，由於一連串自然而然表現出來的暗示
和變化——在那種被當做催眠而產生的幻象的手法裏——愈來愈沒有

被審核過的材料的特性（例如木頭），且變成精確得想像不到的形象，可能是一種顯示出困擾的第一個原因，或製造出那個原因的一個影像。

從一九二五年到現在

「拓印」的程序——完全倚賴恰當的技法而加強的心志之觸發能力，排除一切（理性、品味、道德的）有意識的精神引導，將我們至今稱之為作品的「作者」的活動部分減至極限；這個程序由以下的部分顯示出和我們已知的「自動書寫」這個名詞是真正的相等的。這就像作者在他作品誕生時所協助——不管是冷漠地還是熱情地——並觀察其發展的各個階段的旁觀者。甚至有如詩人的角色——自藍波著名的《靈視的文學家》（lettre de voyant），此乃根據對他明言的命令而寫成——所以畫家的角色是將在他身上能看見自己的東西辨別並凸顯出來。❸❶於發覺我自己愈來愈專注於這種後來稱之為「批判性的偏執狂」❸❷的活動（被動），且將那起初看來只能用在素描上的「拓印」程序用於繪畫的技法上(例如：將一張已上有底色的紙放在一塊不平的表面，然後刮擦顏料)，並更努力地在顯現一幅作品時壓抑住本身的參與，而最後，以這種方式擴張心中幻象能力的積極部分後，我自一九二五年八月十日起——紀念發現「拓印」的那天——在自己一切作品的誕生時變得能以「旁觀者」的身分來從旁協助。❸❸本是「構造普通的一個人」（此處借用藍波的話），我已盡一切能力來使我的靈魂巨大❸❹。本是盲眼的泳者，我已令自己去看。「我看見了」。我驚異並迷上了我所「看到的」，並希望自己能夠和它認同⋯⋯

「拓印」所開啟的視覺和行動的領域不會受到心志之觸發能力的限制。它遠遠超過藝術和詩的活動的限制。

21　恩斯特，亞利桑納州西東納市，1946 年，桑瑪（Frederick Sommer）攝

米羅，摘自杜圖的訪問，一九三六年**㉟**

真正重要的是使靈魂赤裸。我們做愛時，繪畫或詩就形成了；滿懷的擁抱，謹慎拋進了風中，什麼都不保留……你聽說過比抽象派的目的更荒謬的事嗎？他們竟還邀請我共享他們棄置的房屋，好像我轉寫在畫布上的符號，在它們回應我心中具體的描繪那一刻時，還不夠真實，基本上不屬於真實的世界似的！事實上，我認為我作品的主題愈來愈重要。對我來說，最重要的是表現出豐富而強烈的主題，要在其他的想法介入之前立即在觀者的兩眼之間給他一擊。這樣，以畫來表達的詩則會有它自己的語言……一千個文學家之中，給我一個詩人。

米羅，摘自史威尼的訪問，一九四七年**㊱**

論象徵的形式

在我，形式絕不是抽象的；總是某種東西的符號。總是一個人、一隻鳥，或是別的什麼。在我，繪畫絕不是為形式而形式……

我一直都很欣賞原始卡特蘭的教堂畫和哥德式祭壇背後的裝飾屏風。我作品中一個基本的因素是我一直需要自律。一幅畫必須絲毫都不差——一分一毫都達到平衡。比方說，在《農婦》（*The Farmer's Wife*）這幅畫中，我發覺把貓畫得太大了，使畫失去了平衡。因此前景才有雙圓圈和兩條有角度的線條。它們看起來有象徵性、很神祕；但不是幻想。它們是要使畫面平衡而加上去的。去年強迫我在《農莊》（*The Farm*）中將真實作某種程度犧牲的也是由於同樣的需要：平滑的牆上必須有裂紋以平衡在畫另一邊雞籠的鐵絲。就是這個對規律的需求迫

使我像卡特蘭原始人一樣在畫中將自然的物體簡化。

然後出現了立體主義的規律。我從立體主義那兒學到一幅畫的結構……

我特別記得俄吉爾（Urgell）的兩幅畫，都有長、直、幽暗、將作品分成兩半的地平線；一幅是月亮在柏樹上，另一幅一彎新月低垂在天上。三種在我心中揮之不去的形式描繪了俄吉爾的印象：一個紅色的圓，月亮和星星。它們不斷出現，每次都稍有不同。但對我來說，每次都是一種再生；我們在生命中發現不了的……

另一個在我作品中不斷重複的形式是梯子。早年，這個造形常出現，因為它跟我離得那麼近——在《農莊》裏的熟悉形狀。後來的幾年，特別是戰爭期間我在馬約卡島（Majorca）時，它變成了「逃亡」的象徵；最初基本上是藝術造形——稍後變成詩的造形了。或先是藝術的；然後在畫《農莊》時就變成懷舊了；最後是象徵的。

論他的形式來源

我畫《農莊》時，即我在巴黎的第一年，用的是葛佳洛（Gargallo）的畫室。馬松在隔壁的畫室。馬松一直極喜閱讀，而且有滿腦子的意念。他的朋友幾乎都是當時的年輕詩人。透過馬松我認識了他們。透過他們，我聽到詩的討論。馬松介紹給我的詩人比我在巴黎遇到的畫家更使我感興趣。他們提出的新意念，特別是他們討論的詩對我很有影響。我整晚貪婪地吞噬著——主要是傑瑞的"Surmâle"那個傳統下的詩……

這次閱讀的結果，我漸漸從到《農莊》為止我都一直畫的寫實主義走出來，而到了一九二五年，我畫的幾乎完全是幻象。那時我一天

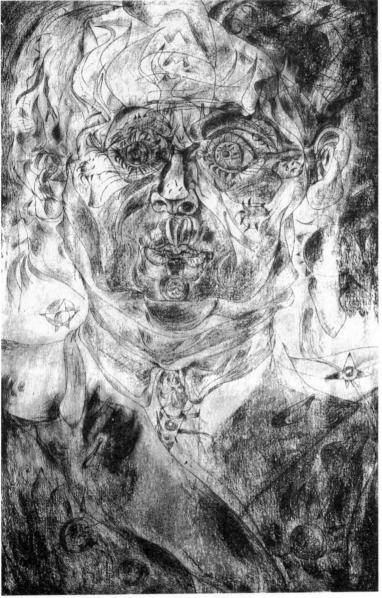

22 米羅，《自畫像》，1937-38 年，鉛筆、蠟筆和油彩畫

就靠幾個乾無花果維生。我自尊心太強，不願向同伴求救。這些幻象的一大來源就是饑餓。我會坐在那裏好久看著畫室的禿牆，試著在紙上或粗麻布上捕捉這些形狀……

一點一滴地，我從對幻象的倚賴轉到具體元素所提示的形式，但仍離寫實主義很遠。一九三三年，比方說，我慣於將報紙撕成不規則的形狀，然後黏在紙板上。我會一天天地累積這些形狀。拼貼完後，它們就變成了我繪畫的起點了。我並沒有照抄拼貼。我只是讓它們向我暗示形狀……

一九三九年在塞納濱海省(Varengeville-sur-Mer)，我的作品開始了一個新階段，是以音樂和自然作為來源的。差不多就在那時，戰爭爆發了。我深深的感受到那種逃跑的欲望。我故意將自己封閉。夜晚、音樂和星子在促成我的繪畫上扮演了要角。音樂一直都很吸引我，而在我秋天回到法國馬約卡後的這段時期，音樂開始取代詩在二〇年代初期的地位了——特別是巴哈和莫札特。

同時我繪畫的材料也開始有新的重要性。對水彩畫，我會摩擦紙張使表面粗糙。在這粗糙的表面上繪畫就會產生奇特的偶發形狀。也許我加諸自己身上和同伴間的隔離使我轉而從我的藝術材料上尋找暗示。首先是一九三九年轉向厚麻布系列的粗糙表面；然後是陶瓷……。

近來我極少像二〇年代那樣從幻象，或稍後，從拼貼來開始一幅畫。今天對我來說最有趣的是我所用的材料。它在形狀暗示上提供的震撼，就像牆上的裂紋對達文西暗示形狀一樣。

由於這個原因我總是同時畫好幾張畫。我開始畫一張畫而不去想它最後會變成什麼。開頭的火焰減退後，我就把它放在一邊。可能一連好幾個月我都不看它。然後我把它拿出來，像技工一樣冷靜地動手，

在最先提示的震撼冷卻後，完全由構圖的規則來引導……。

它們〔一九四〇年初所作的一組膠彩畫〕以水的倒影爲基礎。可以確定的是，不是自然的——也不是客觀的。而是由這樣的倒影暗示的形式。在這些形式上，我主要的目的是達到構圖上的平衡。這是一件冗長而心力交瘁的工作。我不預先做構想就開始。在這裏提示的幾個形狀會在別的地方喚起其他的形式作爲平衡。這些反過來又會需求別的。這似乎是永無止盡的。畫一張水彩畫至少要一個月，因爲我會日復一日畫上其他的小點、星星、渲染、極小的色點，以期最後能達到飽和而複雜的均衡。

由於我住在帕耳馬 (Palma) 的外圍，我通常會花幾個鐘頭望著大海。我離羣索居時，詩和音樂兩者對我是最重要的。每天午飯後我會到大教堂去聽風琴的排練。我會坐在空蕩蕩的哥德式室內做白日夢，幻想著形式。光線透過彩色玻璃窗成橘色火焰，洩進幽暗裏。在那幾個鐘頭裏大教堂似乎總是空的。風琴的音樂和從彩色玻璃窗濾進幽暗室內的光線，向我提示了形狀。我在那幾個月中確實一個人都不見。但我在這段孤立的期間却極爲充實。我無時無刻不在閱讀：揹著十字架的聖約翰、聖泰莉莎和詩——馬拉梅、藍波。這是一種苦行僧式的生活：只有工作。

在帕耳馬完成這一系列的畫後，我搬到巴塞隆納。而由於帕耳馬這批繪畫在技巧和外形上都非常苛求，我現在覺得需要更自由更高興地——去「增殖」畫作。

我在這個時候生產了很多，工作得很快。且正因爲在這之前的帕耳馬系列畫得很謹慎，什麼都「控制著」，現在我盡可能地不控制——至少在第一階段，素描。膠彩，相較於粉臘筆的顏色來說，對比非常強

烈。然而即使在這裏，也只有粗獷的輪廓是畫得不經意的。其他都很小心計算過。最初的粗筆素描，通常用油膩筆畫的，是用來作為出發點的。有一次我甚至用了一些灑出來的黑莓醬作為開頭；我很小心地繞著斑點來畫，把它們做為構圖的中心。最不起眼的事在這時期都能作為我的起點。

而我從帕耳馬回到巴塞隆納後所畫的各種畫，都經歷過這三個階段——首先是聯想，通常來自材料；其次，有意識地安排這些形式；第三，構圖上的充實。

我工作時，形式對我就變得真實了。換句話說，與其準備畫些什麼，我乾脆就開始畫，而我一面畫時，作品就開始自己說話了，或在我的筆下加以暗示。形式在我畫畫時就變成了女人或鳥的符號。

即使清理時的隨便幾筆也可能促成一幅畫的開始。然而第二個階段則會很小心地計算。第一個階段很自由、不經意；但之後，作品自始至終都受到控制，和保持我一開始所渴望的規律之作。卡特蘭的特性和馬拉加(Malaga)或西班牙其他地區的不一樣。非常的實際。我們卡特蘭人相信如果要跳得高，腳必穩踏在地上。而我時時回到現實這件事，才可能跳得更高。

馬松，〈繪畫是一種賭注〉，一九四一年 ❸

對我一九二四年的年輕超現實派來說，偉大的妓女才是理性。我們認為笛卡兒派、伏爾泰派和其他有知識的官員只用這來保存已經建立和死去的價值，而同時，影響到紛爭的表象。而最高的指控是，它給了理性嘲弄愛和詩這圖利的工作。這種公開的指責是由一活力充沛的團體所提出的。當時，試圖魔術般地操縱東西，然後操縱我們自己，

是極具誘惑力的。這般衝動大得我們無法抵擋，因此從一九二四年多季末即有一股對自動主義瘋狂地投入。這種表達的方式到今天都還在。客觀而言，我會將那加入這種夜晚的沉溺中——（加入德國浪漫派稱之為事物的夜晚面）而對神奇事物總是討好的吸引力則加入遊戲，嚴肅的遊戲。我又可以看到我們了。我們這些被自己的魔術驚得目瞪口呆，不管是無效還是有效，却沒有一個人自問道「錯誤的相反是否還是錯誤」——一個世紀前，史勒格 (Friedrich Schlegel) 即問自己這個問題，這一針見血地闡明了浪漫派的諷刺。當然，自超現實主義一開始征服以來，就應該問可不可能超越對幻想力的放縱。

我們之中有些人對此的回答都是肯定的。自動主義的危險在於，毫無疑問的，只是無關緊要的關係的聯想，而其內容，黑格爾 (Georg Wilhelm Friedrich Hegel) 說，並沒有超越形象所載的。無論怎樣，以下的補充是正確的，即如果在哲學上的研究，主要的法則是不信任意念的聯想的，那麼同樣的法則對本質上即敏銳的直覺的藝術創作也就無效。形象的過程，相會的神奇或痛苦，在造形的隱喻上打開了一條豐碩的道路：「一把雪之火」。由此进躍出其吸引力和脆弱性，以及太易滿足的傾向，而且和比例的規則以及任何對世界在觸覺上的了解都太遠了。

不管怎樣都好，我們有幾個人害怕的是「另一種錯誤」：使無意識產生的吸引力像破產的理性主義這麼有限，是對一切都沒有好處的。將近一九三〇年時，超現實主義成立五年之後，一場巨災發生了：非理性的煽動行為。有一陣子這導致繪畫上的超現實主義變得陳腔濫調，且獲得普遍的認可。為了非理性而非理性的征服是很糟糕的一種征服，而幻想力也真可悲，只聯想起被消沉的理智磨損的那些元素，例如因

懶惰、因從「有趣的自然哲學」作品，從古董店和我們祖父輩的雜誌而來的零零散散的記憶（我會再提這一點）而失去光澤的東西。

因此，超現實主義回頭來將自己禁錮在一種立體主義沒得比的危險二元論中：

(a)透過解放精神上的獸欄，或在任何情況下，假藉這種解放以作為一種計策；

(b)透過上個世紀學院派用剩的方法來表達自己。再次發現舊有的範圍，即梅森尼葉的，為這復古的本末倒置設了限。倒退以全然的粗率進行著。秀拉、馬蒂斯和立體派令人欽佩的成就則是空洞而不重要的。他們具啟發性的空間觀念，他們發現的基本繪畫方法被當做造成阻礙的遺產，應當丟棄。

我們應該遵守這種新的學院主義嗎？當然不。對想像的作品，顯然需要對其狀況訂定一嚴格的評估。而最重要的是，成立對幻想藝術家——只能以現實中已有的元素來構成作品的人——至為重要的原則，以使他的眼睛常向外在的世界開啟著，且不是以感覺裏的一般性，而是以其顯現的個別性來看事物。在樹葉邊緣震顫的一滴水裏有一整個世界，但藝術家和詩人要有那種在當下看到的天賦，它才會在那兒。然而，要避免任何錯誤的話，這種啟示或因啟發而有的知識，以及這種和自然的接觸，只有在藝術家的思緒和激情的思慮下所產生的才會深刻。這是敏銳的啟示能充實知識的唯一方法。那種讓自己被事物淹沒的傾向，自我不比他們所灌滿的花瓶更大，真的只能代表一低水準的知識。同樣地，一種對潛藏力量不經意的吸引力，那種與宇宙的表面認同，虛假的「原始主義」，不過是一種便捷泛神論的觀點。

讓我們再重複一次當代的幻想作品必須具備才能持續的主要條

件。我們已經見到，自動主義(對無意識之力量的探討)、夢和形象的聯想只能提供資料。同樣地，自然和元素提供了主題。幻想作品的真正力量將會從下面三種情況中獲得：(1)原有想法的強弱；(2)對外在世界想像的新鮮感；(3)必須知道最適合這個時候的藝術的繪畫方式。重要的是，不要忘記德拉克洛瓦的名言：「具象作品對眼睛尤其應該是一種饗宴」仍是正確的。這當然不是說必須放棄直覺而取智慧的內省和啓發。畫家─詩人利用不同元素的融合將會和光線閃爍的速度同時發生。無意識和有意識、直覺和了解必須燦爛地統一，以在潛意識上操縱其變化。

馬松，〈想像方面的危機〉，一九四四年❸

　　不惜代價尋找特異的或避開其吸引力，參考「自然」或反對自然，這些都不是問題。安格爾的《大土耳其女奴》(*La grande odalisque*)並不比布拉克的靜物更自然。一幅畫總是和想像有關。沙特 (Jean-Paul Sartre) 在一幅以此為名的重要作品裏無可爭辯地證明了這個。

　　畫的真實只在於構成它的元素的總和：畫布、顏料、光面漆……但它所表達的必定是某些「不真實的」東西。而我們可以補充道，藝術家，不管他對自己的作品有什麼藉口，總是使他對他人的想像力產生興趣。

　　一旦了解這個，一切有關超現實在現實（或相反）之上的討論都變得很無聊了。由於一幅畫在本質上是不真實的，那麼為什麼要使夢境比真實優越呢？模稜兩可戰勝。

　　比方說，超現實畫家毫不懷疑地承認繪畫在想像力上的至高無上超越了「詩的模仿」，因為他們欣賞秀拉更甚於牟侯和魯東。前者，整

個投入在他職業上的問題，只用日常生活的情景來做主題：禮拜天的散步(褓姆和士兵都沒有刪去)，馬戲團、市集、販夫走卒的取樂——人物卸裝、女人搽粉。每畫一幅畫之前都有無數的「對著自然」的速寫。而我們不要忘了他的方法：點，最從容不迫且深思熟慮的技巧：最不可能的一種自動。但「主題」是次要的事，而如果藝術家讓自己隨夢逐流又有什麼關係呢？哥雅的夢相當於他的觀察。

幼稚的錯誤在於相信「選擇某個數量的寶石、在紙上寫下它們的名字，就算寫得很好，和『製造』寶石是一樣的。當然不是。就像詩包括了創造，我們必須從人類的靈魂取得唱得極好、陳列得極好的這種精純的思想能力，它們實在構成了人類的精品……」馬拉梅這句讜

23　馬松，《自畫像》，約 1938 年，鋼筆畫

責某類文學的話很可以用在某種繪畫上。

其實，錯誤的是相信一件作品除了實際價值外，什麼都有：它所散發的個人品味，顯示的新的情緒和所給予的樂趣。

一件藝術品不是寫出來的資料。再讀一次取之不盡的《美學之好奇》（Curiosités esthétiques）［波特萊爾］中總結葛倫威爾（Grandville）失敗的段落：「他已觸到了幾個重要的問題，但却兩頭落空，既不是個絕對的哲學家，也不是個藝術家……他以素描的方式，速記員寫公開講稿般的精確方式記下了一連串的夢和惡夢……」但「由於他的職業是藝術家，頭腦是文學家」，他不知如何賦予那一切足夠的藝術造形。

其實，一旦偶然的或經歷過的，已知的或未知的原料收集起來後，唯一剩下的一件事就是……開始。

那些投訴某些當代藝術家在畫布上描繪怪物的人，提出對他們有利的辯詞遠非我的目的。因爲這些人沒做好事，他們受最基本的興趣或最盲目的委屈所驅策，幫著把白日從天空趕走，並使卡夫卡式的憂鬱幻覺和令人不寒而慄的夢境變成日常的眞實。主張復古的批評家做這個是白費力氣：被擾亂的時期有馴獸師也有啓示。但即使如此，我們難道不知道這既不是詩人，也不是理想主義者或藝術家，且積極創造「幻想事物」的人是「有辱這種職業」的嗎？雨傘和縫紉機在手術台上的相會只發生「一次」。描繪的，一再重複又重複，機械化的，不尋常的事物將自己庸俗化了。令人痛苦的「幻想」可在街上櫥窗裏見到。

人們大談抽象並以當代繪畫作參考。我不知道批評家根據藝術品的哪一點來決定它開始還是結束。也許可以允許一個畫家提出，抽象這個名詞應該留到形上學再討論：這個概念在這領域中——在此適得

其所——激發了從亞里斯多德到胡塞爾（Edmund Husserl）和懷海德（Alfred North Whitehead）那些精采的辯論。

主題的缺乏——畫本身即被視為物體——這美學絕對說得通的。然而，對此提出聲明的畫家，他們的恐懼——參照外在世界的恐懼——和那些不肯與非理性事物妥協的人的恐懼形成奇異的對照：即害怕不夠令人驚訝。

在這情況下，將幾個圓柱體或長方形依某種拼裝的秩序描或畫出來，並不足以走出這個世界。類似關係的惡魔，哪天在一種狡黠的心情下，可能會向我們低語道：這兒有一種對尋常的、普通的、可辨物體的無意暗示。

同樣地，將一狂喜的途徑納入一平凡的形式，或貶到意志薄弱的領域以逃避尊奉傳統主義，或再次說服自己：要達到原創性，向黑格爾的矛盾對立論❸俯首就足夠了，這些都是不夠的。

極端派並不能束縛天才；相反地，是天才控制並支配他們。要將自己置於藝術地圖的一端，揮舞著可笑的工作素描，或在另一端提供誘人的軼事傳聞——誤以為是在媲美工程師或模仿心理醫生——只不過將自己舒適地安置在心智較低的斜坡上。

暴風雨的圓柱，純粹的三角牆，以及峰頂所統治的都遠高於此。

夏卡爾，摘自史威尼的探訪，一九四四年❹

夏卡爾——我反對「幻想」和「象徵主義」這樣的名詞。我們整個內在世界就是真實——而那可能比我們外表的世界還真。把一切看起來不合邏輯的稱為「幻想」，神話或妄想——其實是承認不了解自然。

印象主義和立體主義是比較容易了解的，因為它們只提出物體的

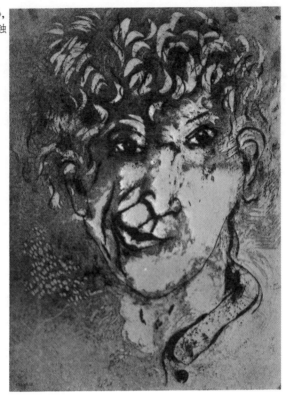

夏卡爾，《獰笑的自畫像》，
約 1924 年，銅版蝕鏤之蝕
刻（紐約現代美術館）

一面讓我們思考——其光和影的關係，或其幾何的關係。但僅是物體
的一面不足以構成藝術的整個主題。物體的面是五花八門的。

　　我並不是反對立體主義。我敬佩偉大的立體主義者，也從立體主
義受益良多。但我甚至和友人阿波里內爾——那給予立體主義其地位
的人——爭論這種觀點的局限。對我而言，立體主義似乎過度限制了
繪畫的表現手法。我認爲堅持那樣的話會使人詞窮。如果運用形式不
像立體主義那樣缺乏聯想就是在製造「文學的繪畫」的話，那麼我已
因爲這樣做而準備挨罵了。我覺得繪畫需要的自由比立體主義所允許

的更多。稍後，我在德國見到傾向表現主義的轉變，我感到有些平反了，而在二〇年代初期見到超現實主義的誕生時，就更有這種感覺。但我一直都對流派這個想法很反感，而只欽佩流派的領導人。立體主義只強調現實的其中一面——單一觀點——畢卡索的建築觀，以及布拉克最好的那幾年裏的。另外讓我順帶一提，在我的看法裏，畢卡索的灰色立體畫和他的「剪紙拼貼」是他的傑作。

但對那些說我作品有「軼事」和「神話」的人，請為我辯護。牛和女人，在我是一樣的——在一幅畫裏，兩者都只是構圖的元素。在繪畫裏，女人或牛的形象却有不同的造形價值——但詩的價值並無不同。就文學而言，我覺得在繪畫元素的運用上，我比蒙德里安或康丁斯基還「抽象」。所謂「抽象」並不是說我的畫不能召回真實。這樣的抽象畫，在我的看法裏，是更為設計和裝飾的，且在範圍上總是受到限制。我所說的「抽象」是透過整體的對比而自然而然地表現出生氣的，是造形也是精神的，不但在畫面，也對觀者的眼睛散發出新的、不熟悉的元素觀念。在提著牛奶桶、頭被砍掉的女人這個例子中，我原本想將她的頭和身體分開，只因為我剛好在那兒需要空間。在《我和村莊》（*Moi et le village*）的大牛頭裏，我穿過牠的口鼻畫了一隻小牛和擠奶婦，因為構圖的關係在那兒需要那樣的形式。至於這些構圖上的安排會生出什麼樣的東西則是次要的。

我用牛、擠奶婦、公雞和當地的俄國建築作為我的形式來源，是因為它們是我生長的一部分環境，並且無疑是我有經驗以來，在我視覺記憶上留下的最深刻的印象。每個畫家都生於某個地方。而即使他日後會對其他環境的影響有所反應，某種本質——他出生之地的某種「氣韻」會依附在他作品上。但不要誤會我：這裏重要的不是老學院

派所謂的繪畫「主題」的「主題」。這些早期的影響留下來的重要痕跡，好像是在藝術家的筆跡裏。我們可清楚地看到，這在塞尙——生於法國——的樹和玩牌者的個性中；在梵谷——生於荷蘭——的地平線和人物的波浪般的扭曲中；在畢卡索——生於西班牙——那幾乎阿拉伯式的裝飾中；或莫迪里亞尼——生於義大利——那種十五世紀的線條感中。這是我希望我保有孩提時代之影響的方式，而不僅僅在於主題。

史威尼：你第一次到訪巴黎時，使「超現實主義」這個名詞被一般採用的詩人、批評家阿波里內爾，在你的作品中已指出一種「超自然」的特性；你認爲在近來的藝術發展中，這個運動是個重要的因素嗎？另外你覺得你的作品和超現實主義的觀點有任何關聯嗎？

夏卡爾：超現實主義是最近興起，想引導藝術跳出傳統表現方式之老路的願望。如果在它內在和外在的表現上更可靠、更深刻一點，就會在剛過那些時期的作品之後成爲一確實重要的運動。你問我我是否用超現實手法。我從一九〇七年開始畫畫，從一開始，就能在我作品內看到超現實主義元素，其特色，阿波里內爾在一九一二年即明確地強調過。

同時，一次世界大戰期間的俄國，根本還沒有巴黎的沙龍、展覽和咖啡屋，我就開始自問道：爆發這樣的戰爭，難道不該要求某種聽證報告？所謂寫實派——在我而言包括了印象主義和立體主義——近來的形式似乎失去了它們的活動。就在其時，許多人不屑一顧並省事地視之爲「文學」的特徵的，即開始顯示了。

我一九二二年回到巴黎時，驚喜地發現一羣新的年輕藝術家，超現實主義者，將戰前濫用的那個名稱「文學的繪畫」復元到某個地步。以前認爲是弱點的，現在則受到了鼓勵。有些人更走到極端，給他們

的作品一明顯的象徵性，其他人則採取赤裸裸的文學手法。但遺憾的是，這個時期的藝術比起一九一四年之前英雄時期，所表現出來的自然才華和技巧純熟要差得多。

由於我一九二二年對超現實主義的藝術還不十分了解，我覺得在其中再次發現自己於一九〇八到一四年間一度感到既神祕又具體的東西。但我在想，爲什麼需要宣佈這將成而未成的自動主義呢？以我作品的結構看來那麼地幻想或不合邏輯，如果要說我是透過好幾種自動主義才想像出來的，我會很不安，如果我在一九〇八年的畫中將死亡擺於街上，提琴家擺在屋頂上，或是在一九一一年的另一幅《我和村莊》中，如果將一隻小牛和擠奶婦放在大牛的頭中，我絕不是藉著「自動主義」來做的。

即使藉著自動主義而創出一些好畫或寫出一些好詩，並不證明我們就把它訂成了一套方法。藝術裏的一切，應該對我們血液中的每個動作，對我們的整體生命，甚至我們的無意識有所回應。但不是每個將樹影畫成藍色的就可稱之爲印象派。就我而言，我沒有佛洛伊德也可以安枕。我承認沒有看過他的任何一本書；我現在也絕對不會看的。我恐怕自動主義作爲有意識的手法時，會生發出自動主義。而如果我對「寫實時期」的精純技巧正在走下坡的這個感覺正確的話，那麼超現實主義的自動主義則正快要被剝得一絲不掛了。

馬塔（Matta Echaurren），〈論情緒〉，一九五四年❹

藝術是要引起我們對潛伏在周遭萬物之中的情緒本能，並顯示出人們爲了要在一起，及住在一起時所需的情緒結構。

重要的情緒對那些爲本身之私益而生活的人是一種威脅；所以他

25　馬塔，1941 年，詹尼斯（Sidney Janis）攝，紐約

們創出了慈善的謊言,而藉著那慈善的謊言將藝術家貶於人質的境況。他們設立了「藝術警察」,其運作乃反人類根深柢固之情緒的警察。

我本人和這人質認同。慈善家—大師的安逸受到了威脅,所以他們「射殺」了人質。

這新的詩人—人質總是圖謀揭發他們的自私。

要做這名人質,必須將詩放在生活的中心。

真正的詩是非常人性的。而真正的詩人對「人」乃萬物之核心是非常執著的,而一切傾向反人性活動的偏差行為都該受到公開指責。

該重振詩人一向所做的那種人。(拜倫為希臘人的自由而死。)

我知道藝術家只有作品進入了雙線道,從他同胞那兒接收他們從自身察得的需要的自覺,他的作品才會真實,且身為藝術家,在這自覺上注入一重要情緒的直覺,這樣回輸以擴大他們繪畫的真實性。

「主題」對有自覺性的畫家而言,和對契馬布耶是一樣的——使他那時代的人帶著感性來思考。

形而上學派

簡介／泰勒❷

　　一九一五年，德・基里訶回到義大利服兵役，並被派駐在費拉拉（Ferrara）。德・基里訶生於希臘，父母皆爲義大利人，一九○六至○八年在慕尼黑就讀，然後到巴黎，即開始了他那奇異的、促發聯想，且完全沒有受到他周圍新繪畫運動影響的繪畫。一九一七年一月，一年多前揚棄了未來主義而從早期義大利傳統中找到一較爲穩定而宏偉的藝術的卡拉，被派到費拉拉的軍事復建醫院，很快地在德・基里訶的畫中看到他自己正逐漸運用的表達方式。卡拉和德・基里訶都醉心藝術理論，他們和德・基里訶的兄弟——藝名爲薩維尼歐（Savinio）——一起成立了一個他們稱之爲「形而上學派」（Scuola Metafisica）

的新繪畫「學派」的原則。

卡拉是第一個在義大利展出這種畫的人,時當米蘭一九一七年春。德‧基里訶一九一九年首次在義大利羅馬展出,但他的作品在巴黎已為人所知,在一九一三、一四年阿波里內爾對其就已經很感興趣了。

一九一九年一月,伯格里歐 (Mario Broglio) 在羅馬編的一本雜誌《造形之寶》(Valori Plastici) 的第一期出版了,顯然以形而上學的意念為主。一九一九年四月和五月的第四期、第五期刊登了卡拉、薩維尼歐、德‧基里訶撰文,「形而上學派」之觀點最完整的聲明。

「形而上學派」作為運動,只持續了幾年,且只吸引了少數的直接擁護者,重要的如莫蘭廸 (Giorgio Morandi) 以及德‧畢西斯 (Filippo de Pisis)。德‧基里訶和卡拉很快就因該運動的來源而起爭執,因此德‧基里訶便回法國創作。然而該運動的一般影響却相當可觀,特別是對巴黎的超現實主義運動。對義大利的「義大利二十世紀」(Novecento Italiano) 運動的某些方面也有作用。

一九一七至一九年間在費拉拉形成的「形而上學派」有兩大原則:激發那種能引起我們對漠然而客觀的經驗世界質疑的不安心態,起而判斷每件物體即在意義上主要是幻想而謎樣的經驗的外在部分;却矛盾地,透過堅實而清楚界定但看來完全客觀的結構來達到。那些藝術家常說到「古典的」構圖,避免自然產生的自我表現。他們的興趣不在夢,而在來自日常生活觀察中產生的更令人不解的現象。

但是德‧基里訶和卡拉之間也有差別。德‧基里訶著迷的是未知散發出來的一種鬼魅的、威脅的力量,而卡拉的形象則趨於一種十分甜美的哀傷,一種低調的沉思。在他們的文稿也可覺察出卡拉強調不帶個人色彩地完美的規律形式,而德‧基里訶則總是談論著謎樣的困

擾。顯然地，德・基里訶，而非卡拉，很容易就和以布荷東爲核心、精於新心理學研究的團體結合起來了。

德・基里訶，〈探索者宙斯〉，一九一八年 ㊸

圍繞著各種各樣牛羊叫聲或低等「種類」的那種白癡之柵門一旦毀壞後，新的宙斯們就自己出發去挖掘那像鼴鼠一樣棲息於整個地表的好奇心。

「世界充滿了惡魔」，赫拉克利特（Heraclitus of Ephesus）走在日正當中神思迷離那一刻的門廊陰影裏時 ㊹ 說道，而在亞洲乾涸的擁抱內，鹹水在溫暖的南風下漲起。

「我們必得在每一樣東西裏找出惡魔。」

古時克里特島人在環繞花瓶窄帶的中央，在他們家用器皿和房屋的牆上都畫上一隻巨眼。

甚至人、魚、雞、蛇之胚胎的第一個階段都正好是一隻眼。

「我們必須在每樣東西裏找到那隻眼。」

在戰爭爆發的前幾年我在巴黎時，就是這樣想的。

在我周圍，國際的「現代」畫家愚蠢地和遭到濫用的公式與結不出果實的系統抗爭。

我獨自在我 Campagne-Première 路上的骯髒畫室裏開始窺見一種更全面、更深刻、更複雜的藝術那最初的色調，或一言以蔽之——甘冒著激發法國批評家熱烈的攻擊——「更爲形而上」。

新的大陸出現在地平線上。

有可怕的鍍金指甲的鋅色大手套，在城市午後哀傷的氣流裏搖擺於商店大門的上方，食指指著人行道上的石板，向我顯示著一種新的

抑鬱的煉金術符號。

　　理髮店櫥窗裏的紙板人頭，以模糊的史前時代聲音尖銳的英雄氣概切割出來，像一首記憶中的歌在我的心和腦中燃燒。

　　城市的惡魔向我開了路。

　　我回到家後，其他報信的鬼魂來見我。

　　我望著它絕望地飛翔時，發現了天花板上新的黃道十二宮圖，只看到它死在開向神祕街道之矩形窗戶的房間深處。

　　走廊之夜間半開的門有從復活者的空墓移開的碑石那種陰森森的莊嚴。

　　而新的天使預報佳音圖則成形了。

　　像秋天的果實一樣，我們現在在新的形而上學方面成熟了。

　　有力的微風從那兒，從洶湧的海上吹來。

　　我們的呼喊到了遠方大陸人口熾盛的城市。

　　然而，我們不能在新的創造樂趣下變溫和。

　　我們是探索者，準備未來的出發。

　　在和金屬的震擊呼應的小屋下，訊號調在出發的標記上。

　　在牆上的盒子裏，鈴聲響了。

　　時間到了……

　　「各位先生，準備上船!」

德·基里訶，〈論形而上藝術〉，一九一九年❹❺

　　必須不斷地控制我們的思想和即使我們醒著時都會來到我們心中，但却和我們睡夢中遇到的有密切關係的一切影像。奇怪的是，即使夢的形象，看起來再奇怪都好，對我們都沒有形而上的震撼力量。

我們因而就不從夢中去尋找創作的來源；德・昆西（Thomas de Quincey）的理論❹引誘不了我們。雖然夢是一很奇特的現象、一無可解釋的神祕，然而更難以解釋的是我們心智賦予某些生活的物體與觀點上的神祕和外觀。就心理而言，發現物體神祕是大腦異常的徵兆，和某種精神錯亂有關。但是，我相信這種反常的時刻在每個人身上都可以發現，而這如果發生在有創作才華或有靈異能力的人身上就越發幸運了。藝術是那致命的網，像捕捉神祕的蝴蝶一樣，在活動中捕捉住這些一般人因無知和分心而不察的奇異時刻。

快樂但不察的形而上時刻在畫家和作家身上都可以發覺到。在作家這一方面，我想提一位老鄉下法國人，爲了讓大家瞭解，我們可以稱他爲穿著家居拖鞋的探險家。說得確切一點，我要說的是維恩（Jules Verne），他寫旅遊和探險小說，是那種「天眞」（ad usum puerum）作家❹。

但誰比他更知道怎麼以房子、街道、俱樂部、公園和廣場來點出像倫敦那樣一個城市形而上的一面呢？一種倫敦星期日午後的陰森，某個人的憂鬱——眞正的行屍走肉——就好像在《環遊世界八十日》（*Around the World in Eighty Days*）中的傅格（Philéas Fogg）。

維恩的作品充滿了這些歡樂而安慰人的時刻。我還記得《水上之都》（*Floating City*）裏描寫輪船從利物浦啓程。

新藝術

新藝術那種旣不安又複雜的狀況並不是由於命運的坎坷，也不是像某些人天眞地認爲是某些藝術家渴望革新和知名。它是人類精神注定的一種狀況：這因爲數學上不二的法門而有興衰、離合和再生，像

地球上一切其他的元素一樣。人們一開始就喜愛神話和傳說，驚奇的、怪異的和難以解釋的，且在其中得到安慰。隨著時間的變遷和文化的成長，原始的形象精煉和減少了，以其精神淨化後的需求來塑造，並寫下依原先神話流傳而來的歷史。像我們這樣的一個歐洲紀元，身負多種文明驚人的重擔以及多重精神時期的成果，注定要生發出——從某個觀點來看——在神話上似乎是不自然的一種藝術。這樣的藝術產自少數幾個想像力和敏銳性天生就特別清晰的人的作品。當然，這樣的回歸其中就會有先前幾個紀元的痕跡，由此，一種在精神價值上各層面都極度繁複且多形態的藝術就誕生了。所以，這種新藝術絕非時代的謬誤。

然而，像某些受到迷惑和不切實際的人，相信新藝術可以救贖人類，使之再生，且可能給人類一種新的生命「感」，一種新的「宗教」，是沒有用的。人類就像且還繼續會像過去那樣。他們同時也會愈來愈接受這種藝術。人們到美術館去看並研究這種藝術的那一天終究會來！總有一天他們會輕易且自然地談論到它，就像他們現在談論那些顯得有些遙遠的藝術鬥士，即現在登錄、編載入書，且在世界的美術館和圖書館中有其固定地位和台座的藝術家。

今天理解力這件事非常困擾我們；明天就不會這樣了。被不被人了解都是今天的問題。而且，有一天我們的作品在大眾眼裏不再會顯得瘋狂，亦即，大眾在其中看到的瘋狂，因為偉大的瘋狂，尤其並不是每個人看來都很明顯的那種，總是會在的，且永遠會在事物堅決不移的簾幕後顯現出來。

地理的命運

從地理的觀點來看，偉大的形而上繪畫第一次有意識的證實注定要誕生在義大利。這不可能發生在法國。輕易的藝術技巧和高雅的藝術品味，混合了一劑百分之九十九是巴黎居民「精神」（esprit）的藥粉（不只在誇張的雙關語涵義上），會窒息並妨礙預言的精神。另一方面，我們的領域對這種動物的生殖和成長也更為順利。我們成了習慣的「笨拙」（gaucherie）以及我們一直努力使自己習慣於一種在精神上輕鬆的觀念，決定了我們慢性憂鬱的重量。然而，只有在這樣的羊羣中偉大的牧羊人才會產生，同樣地，在命運最不樂觀的部落和人類中，才會產生將歷史轉變成新途徑的最不朽的先知。在藝術和自然方面很有美感的希臘，就產生不了先知，而我所知道最深奧的希臘哲學家赫拉克利特，則沉思於他岸，因其近於荒蕪的地獄而沒有那麼幸運。

瘋狂和藝術

在一切深刻的藝術證明中，瘋狂是一種與生俱來的現象，這是公定的真理。

叔本華定義下的瘋子是喪失了記憶的人 **❹**。這是個很恰當的定義，因為事實上，構成我們正常行為和正常生活的邏輯，是一種對事物和我們自己間之關係的一串連續的記憶念珠，反之亦然。

我們可以舉個例子：我進入一個房間，看到一個人坐在有扶手的椅子上，我注意到一個裏面有鸚鵡的鳥籠吊在天花板上；我注意到牆上的畫和放著書的書架。這些東西既不使我驚愕也不使我覺得奇怪，因為一連串彼此有關的記憶對我解釋了我所見之物的邏輯。但我們假定，一時之間，由於無法解釋並超出我意志的理由，串連的線斷了。誰知道我會怎麼看那坐著的人、鳥籠、畫和書架！天知道我看這景象

會多驚訝、多害怕，也可能多有趣、多安慰。

　　但是景象是不會變的；會從不同角度來看的是我。這裏我們就遇到了事物形而上的那一面。照這樣推想，我們可以下個結論，即萬物都有兩面：正常的一面，即我們幾乎總是看到的，也是他人在一般情況下看到的；另一面，幽靈的或形而上的，只有少數的人，在一時心靈感應或形而上的抽象之間才看得見，正像某些實體所在的物質是太陽光無法穿透的，只有在人造光線的力量下才會顯現，例如 X 光。

　　但是有一陣子，我不免相信事物有我們提到的兩面以外的其他面（第三、第四、第五面），和第一個都不同，但和第二個或形而上的却關係密切。

永恆的象徵

　　我記得小時候一本叫《洪水前的地球》（The Earth before the Flood）的舊書裏，一幅插圖對我造成的奇異而深刻的印象。

　　插圖顯示的是一幅第三紀的景觀。人還沒有出現。我經常以形而上的觀點沉思「沒有人」這奇怪的現象。任何深刻的藝術品都有兩種孤立：一種可稱爲「造形的孤立」，即從快樂的形式結構和組合獲得的凝視之樂（死猶如生或生猶如死的元素或物質；"nature morte" 靜物的第二度生命［字面之義即「死的自然」的畫］，不是在繪畫的主題，而是在幽靈那方面來看，也可以用在認爲是活的東西上）。第二種孤立是象徵的（Sign）❹，一種顯然是形而上的孤立，因爲一切視覺或心理教育上邏輯的可能性都自動排除了。

　　巴克林❺、洛漢（Claude Lorrain）、普桑的畫雖然都有人物，却極類似第三紀的景觀：人類那樣的人並不存在。安格爾畫的某些人像畫

也達到了這個界限。然而值得注意的是，在以上的作品中（可能除了巴克林的某些畫），只有第一種孤立，造形上的孤立。只有在新的義大利形而上繪畫中才出現有第二種孤立，象徵或形而上的孤立。

形而上的藝術品的外表非常詳和，但給人的感覺却像是在這詳和中一定有什麼新的東西發生了，而在那些已經證實的符號以外的符號，必在畫布的方塊內找到恰當的位置。這是「居住深度」顯示出來的徵兆。比方說，風平浪靜的海洋的表面下，其盡頭和我們之間里程的感覺還比不上隱藏在深處裏的一切未知來得那麼震撼人。如果這還不算是我們對空間的概念，那麼我們在很高的地方時，也只不過經驗到一種暈眩的感覺。

形而上美學

在城市的結構中，房屋、廣場、花園和公共人行道、港口、火車站等的建築形式中，有著一種偉大的形而上美學的基礎。希臘人因其美學—哲學感的引導而在這些結構上特別的嚴謹：門廊、有頂的走道、在偉大的自然奇觀前（荷馬、伊斯奇勒斯〔Aeschylus〕）建立起來像禮堂般的平台；詳和的悲劇性。在義大利，我們有這些結構上好的現代例子。就義大利而言，其心理上的出處對我一直是不可捉摸的。我對義大利建築之形而上的問題想得很多，而我一九一○、一一、一二、一三、一四年所有的畫都與此有關。也許，現在聽其自然的這麼一種美學，有一天會變成上層階級和公眾事物主管的法則和需要。這樣我們可能不會發現自己被排擠掉，而瘋狂崇尚低級品味和普遍愚昧的不快，就好像紀念偉大羅馬君王的白色紀念塔，另名爲祖國的祭壇❺❶，它和建築方面的關係就好像卡佛（Tirteo Calvo）❺❷的抒情詩和演說與

詩的關係。

對這種事認識甚深的叔本華，勸時人不要將當代名人的雕像置於高聳的圓柱和台座上，而「要像在義大利利用的那樣」放在矮台上，他說道，「那兒，某些大理石人像彷彿行人的高度，要和他並肩而行。」

愚昧之人，也就是沒有形而上觀念的人，天生傾向於大量和高度的效果，傾向於某種建築上的華格納主義。這是很幼稚的。他們是那種不懂線條和角度的恐怖，却被無限吸引的人。在這方面，他們爲自己有限的精神找到了支柱，局限於女性和幼稚的圈圈裏。但對懂得形而上字母之符號的我們，則知道隱藏在門廊之中，街道或甚至房間之角度，盒子兩邊之間的桌面中的哀和樂。

這些符號的限度爲我們架構了某種道德和美學的描繪法規；更甚者，在靈視的繪畫中，我們架構出了事物新的形而上心理狀態。

一件物體在畫中必佔有的那種絕對的空間意識，以及將物體彼此分開的絕對空間意識，建立了一種新的事物天文學，以地心引力這首要法則依附於地球上。面積和體積上的分毫不差，並仔細測定過的使用構成了形而上美學的準則。這裏考慮到威寧格 (Otto Weininger) 某些在幾何形上學方面的深刻評論是很有用的㊳。「……一個圓的弧可以美得作爲裝飾：這並不意味著完美的圓滿，其再也不能爲纏繞著地球的米德嘉 (Midgard) 之蛇的某個批評家撐腰。」

「一個弧中，仍然有東西是不完全的，必須而且可以去完成——『這就形成了預感。』由於這個原因，即使一個環也總象徵某些超道德或不道德的東西。」（這個想法替我解釋了一般的門廊和拱門總是給我的一種明顯的形而上之感。）超越現實的象徵通常可以在幾何形象中看到。例如，三角不但在「古代」，就是在今天也仍然當作一種神祕且魔幻般

的符號用於通神學的教義裏，且必定常在看它的人身上——無論他知不知道這個傳統——引起一種不安，幾近害怕的感覺。（製圖員的三角形總還是會這樣使我不安；我總是看到它們像神祕的星子一樣從我每幅畫的形狀後閃閃而出。）

本著這些原則，我們就可以環顧周圍的世界，而不會再重蹈前人之覆轍。

我們仍然可以遵循各種美學，包括人體方面的，因為我們只要處理或思考這樣的問題，就不可能有巧妙的、假的幻象了。有這種新的了解的朋友們，新的「哲學家」，我們終於可以對著我們藝術上的三女神而開懷地笑了。

卡拉，〈精神的四分儀〉，一九一九年 ㊴

我非常清楚無謂的哲學化是多無益，但人們總想將和我們目標無關的品質歸到我們身上。

我非常清楚只有快樂的剎那間，我才有幸融入我的作品裏。但這種想法在我身上產生的感覺和他人想的完全相反。由於現在我已和我的良心結而為一，因此在征服藝術上，冷靜比盲目的奉獻或毫無束縛的熱情更為必要，這個聲明對我似乎是正確的。

看成塊的顏色如何準確地流洩到畫布上新建築要素的邊上。

畫家—詩人覺得他真正不變的本質來自不可見的領域，那給了他永恆的真實的形象。他的迷惑不是一種短暫的狀況，因為不是從有形的領域中產生的，更正確地說，他的感覺能力只不過是附屬的。

他覺得他自己是個造形上的小宇宙，和萬物有直接的接觸。

物質本身的存在只在於它在他身上激發回應的程度而定。

因此，在這夢遊的旅程中，我回到我體內永恆的無限微粒中，這樣我才覺得接觸到更眞實的自我，且我試著看穿一般事物那不爲人道的隱密，也是最後才能征服的。我覺得我不在時間之中，而是時間在我之中。我也能了解用一種絕對的方式來解決藝術的神祕並不在我。雖然如此，我幾乎要相信我就快觸到神聖的事了。這表面看來絕不會受責的行爲，却可能使我看起來無可原諒的輕浮。

　　我覺得彷彿自己就是法律，而不是元素的簡單集合。自然主義的擁護者怎麼可能使我相信，一切藝術都可減化成人爲技巧所構成的東西呢？因而每每在我出現內心的戰慄時，我所要求的是整體而非有條件限制的局部。由於我的方法不是累積，因此眞實事物特殊的標準顯示在我身上就是不能分割的和基本的。我很快地將形式的意念之母客觀化，並於一切外在事物的相對價值外給予一價值。

　　藝術的問題，位於人類至高無上的部分，是非常麻煩的。

　　現在，我的靈魂似乎是在一種未知的物質中移動，不然就是迷失在神聖痙攣的漩渦裏。這就是知識！決定一切衡量標準並擴大我個人和事物的關係，是一甜美的夢想。甚至時間的周期性、其原則和延續也擴大了。在這一刻，我覺得自己脫離了社會的常規。

　　我看到人類的社會在我之下。

　　倫理在那兒覆沒了。

　　宇宙在我看來完全是符號，排列成同樣的距離，好像我從一城市的設計圖上看下去。

　　但我看到遠遠地，非常遠的邊界，而到上帝的那條路一直都是很長的。

　　我在這裏，懷疑是否到達了不久前才找到的表達的絕對強度，連

為自己而活的生物那不完美的完美都不能實現。

一還沒有從二之中出現──那一不再是我，也不再是自然。

唉！現在我知道我一直是那個視覺一旦恢復，其生命的魔力也就破壞了的盲人。我的意念冒著超過了某個容量即可能亂成一團的險。

我相信且深信我心智上的妄想之念。瞬間即逝的奢華淫逸；然後狂熱帶來了嚴重的損失。

幻覺能夠固定我不朽的部分。仍然且總是在那兒的是我多災多難的生命！

空的形式和空的打磨過的平面，立方的；我命名的部分都互相吻合。我所想像建立在一切時代的精神核心上的這些形象，是風格派抽象、超然的狂熱，寒冷且營養不良的奮鬥。

我感覺到的絕非令人厭倦的研究，而是我作品陰影中的安全。我似乎到達了僅次於快樂的那一點，這對我們比一切都來得珍貴。

啊！令人驚駭的美搭了一張梯子到唯一的上帝那專制的天堂。

在我的靈魂中，有個命令很堅定！看我如何再一次將壓抑下的懷舊控制住，神奇地征服了！而我說：奪去字義，放棄「啊」呀「噢」的，苦難就是我！

看我如何在物體堅固的幾何上建立我的幻想！如果只是個什麼都不是的東西將我帶進狂喜的狀態，我該唱完整首歌嗎？如果只是個什麼都不是的東西使我心悸動呢？

這個想法是個插句，評論著我內心的戲劇。

自然的簡潔，隱密而清晰的顆粒和密孔，那最先能喚起光暈般堅實的東西，由於我統一的本能而集合在一起了。

球體的符號：幻象不再是動物了。

風的巡行，超感應的命運之輪，來到黑海休息，可能睡得超出了第一層，像輪船一樣滿是煤煙、拖著紋路。

米蘭無產階級的形而上之屋以縱走平面往上推去，包裹著一浩瀚的寂靜。❺❺

因為馬可尼（Marconi）電報機的天線豎立在地球的圓弧上，呢喃著每年春天都會回來的傳說的音節。

這是這個宏偉的、數學時代的詩歌。

一望無際的天空隱藏在深藍灰的顏色裏。

命運將會在第一年決定。

電子人偽裝成倒立的圓錐體發射到空中。它的上半身是滴漏的形狀，環繞著彩色鐵罐那圓形的、移動的平面，反映出凹凸鏡中見到的真實。它的胸部和軀體是尖銳的體積，而有白色強光的象徵物則釘在它的背上。

在同樣的平面但更後面一些，我嬰兒時代的古樸雕像升了起來（害羞而無名的愛人或沒有翅膀的天使?）。它像我前面牆上橡膠製的姊姊那樣，手中拿了網球拍和球。

右邊再往後些，有塊石碑阻擋著，上面可能寫著拉丁墓誌銘，軟綿綿的一如我們普羅文斯語。

同樣的距離下，與此平行的，是那條架在兩條鐵棒上、被鎚打過的巨型銅魚的靜止鬼魂（從美術館逃出來的?）。

陰影在灰色的人行道上黑而清晰。這是幽靈的戲。

❶有趣而且重要的是，雖然象徵派和超現實派無疑都採取了非理性的手法，且都喜好幻想和夢的形象，他們對泰恩的藝術理論所持的看法卻正好相反。泰恩相信，藝術——人類種種活動中的一種——息息相關且端賴於藝術家的生活條件以及他的社會特性。象徵派的主要藝評家奧利耶卻極力排斥這個觀點，認為是十九世紀中葉唯物論過時的殘餘物，由於它倚賴實際的事物而否定了藝術家精神方面的靈感。相反地，布荷東則在其中看到了心理學和藝術結合的科學證明，藝術，正因為它和人類及其社會是不可分割的一部分，因此，像心理學，變成檢驗這些來源的一種技巧。因此，泰恩的理論在某個時代愚弄了藝術，但在另一個時代卻成為它靈感的泉源。

❷有趣的是，將布荷東和超現實派對南太平洋藝術那奇異的形式和色彩的讚賞，與立體派對更有結構性、構成更理性的非洲雕刻的讚賞，兩者間的比較。

❸參見布荷東在他〈超現實主義是什麼?〉一文中對達利之方法所作的摘要，以及恩斯特在他〈論拓印〉中對它的評論。

❹摘自羅第提（Edouard Roditi），〈採訪漢娜·荷依〉，《藝術》（Arts，紐約），1959年12月，第26頁。

❺原以《前進達達：達達主義的歷史》（En Avant Dada: Eine Geschichte des Dadaismus）（漢諾威：Steegemann，1920）發表。此處節錄自曼海姆（Ralph Manheim）的英譯本《達達畫家和詩人：文選》（The Dada Painters and Poets: An Anthology），馬哲威爾（Robert Motherwell）編纂（紐約：Wittenborn, Schulz, 1951），第23-26頁。

❻「體育之父」，指的是楊（Ludwig Jahn），體育社團的創始人，在將德國從拿破崙手中解放出來一事上扮演了重要的角色。［R. H.］

❼原載於1921年的 *Der Ararat*（慕尼黑）。此處節錄自曼海姆的英譯本《達達畫家和詩人：文選》，第59頁。

❽原載於《美而滋》（漢諾威），II，第7冊，1924年1月。此處英譯摘自《達達畫家和詩人：文選》，第246-251頁。

❾摘自《本世紀之藝術》（*Art of this Century*），佩姬・古金漢（Peggy Guggenheim）編纂（紐約，本世紀之藝術，日期不詳［約 1942年］），第29-31頁。

❿摘自《在美國的十一位歐洲人》中對史威尼（James Johnson Sweeney）的訪問，《現代美術館期刊》（紐約），XIII，4-5冊，1946年，19-21。經同意後再版。

⓫爲了避免混淆，其他兩位才氣橫溢的杜象兄弟採用了不同的姓，即雷蒙・杜象—維雍和傑克斯・維雍。

⓬攝影家馬布里基，研究動物運動的學生，發明了連續扳動一組相機的設計，因而能夠以成套的相片來記錄動作。自從馬布里基出版《動態中的馬》一書後，清晰而固定地捕捉住一快速移動物體的影像，一直非常能夠刺激藝術家。

⓭節錄自羅第提的〈探訪漢娜・荷依〉，第26頁。

⓮保漢（Jean Paulham）收藏的手稿。此處翻譯摘自蘇比（Thrall Soby）的《基里訶》（*Georgio de Chirico*），1955年，紐約現代美術館，經其獲准後再版。這裏是波絲娃（Louise Bourgeois）和哥德沃特的翻譯。

⓯原載於布荷東的《超現實主義和繪畫》（巴黎：Gallimard，1928），第38-39頁。此處英譯摘自《倫敦期刊》（*London Bulletin*），第6冊（1938年10月），第14頁。

⓰原本刊載於布荷東的《超現實主義和繪畫》，由布里塔諾（Brentano）再版（紐約：1945）。此處摘自蓋斯寇（David Gascoyne）英譯布荷東的《超現實主義是什麼？》（*What is Surrealism?*）（倫敦：Faber and Faber, 1936），第9-24頁。

❶「莫札特臨終時，聲稱他『開始見到在音樂裏所能達到的』。」(愛倫坡)〔A. B.〕

⓲左佛斯將 *L'Usine, Horta de Ebro* 的日期訂為1909年夏，而康懷勒的肖像訂為1910年秋。

⓳即使是「超現實主義者」的原則。A. B.

⓴伊絲朵・杜卡色。A. B.

㉑摘自原刊於布荷東的《超現實主義是什麼?》(*Qu'est-ce -que le Surréalisme?*) 的一篇講稿 (布魯塞爾：R. Henri-quez, 1934)。此處摘自布荷東《超現實主義是什麼?》一書中蓋斯寇的英譯，第44-90頁。

㉒於超現實主義運動自己並沒有追溯到那麼早，布荷東來往的其實是達達派，而他在一次世界大戰結束後，立即拜訪了在維也納的佛洛伊德。他的第一本書《磁場》(*Les Champs magnétiques*, 1921) 即是無意識寫作的實驗。

㉓直到1936年才翻譯。參見《超現實主義和繪畫》(巴黎：Gallimard, 1928)；《超現實主義和繪畫》(倫敦：Faber and Faber, 1936)。

㉔未曾翻譯；見《超現實主義歷史》(*Histoire du Surréalisme*) (布魯塞爾：1934)。

㉕原以〈超現實主義物體〉部分刊載於《為革命服務的超現實主義》(巴黎)，第3冊 (1931)。此處英譯摘自《這一季》(倫敦)，V, I (1932年9月)，197-207。括弧裏的標題是書的真正標題，並不見於英譯本，然譯者仍將它譯成英文。

㉖稱為「精緻的屍體」的這項實驗，是由布荷東發起的。幾個人必須在所給的範例上 (精緻／屍體／將要飲／氣泡／酒) 不間斷地寫字以組成句子，而每個人對他旁邊的人心中可能想到的字毫不知情。另外，幾個人必須將構成一幅人像或景物的線條接著畫下去，而第二個人事

先不曉得第一、第二個人畫了什麼，諸如此類的。在意象的範圍裏，「精緻的屍體」創出了極爲想像不到的詩意聯想，是在其他任何方式下都無法獲得的，而這些聯想仍然無法分析，並且價值非凡，因爲「合乎」精神病方面一些最稀有的文獻。[S. D.]

㉗ 費爾巴哈 (Ludwig Andreas Feuerbach 1804-1872)，德國自然哲學家，相信正宗的哲學研究即在經驗界定下的人。

㉘ 象徵性操作的典型超現實主義物體：

「傑克梅第的物體」——有著女性凹陷處的一個木碗，用一根細琴弦吊在一彎新月上，其中一個尖端正觸到凹槽。觀者發覺自己有一股本能上的衝動要將碗在尖端處上下滑動，但琴弦不夠長，只能讓它稍稍移動。[《懸吊的球》(Suspended Ball, 1930-1931)，私人收藏。]

「瓦倫汀‧雨果的物體」——兩隻手，一隻戴了白手套，另一隻是紅的，兩隻袖口都鑲有貂毛，放在一塊綠色的輪盤賭注布上，上面最後四個號碼拿掉了。戴了手套的那隻手手掌朝上，拇指和食指（唯一會動的兩隻）間夾了一個骰子。紅手的手指都可動，抓著另一隻手，且食指放在手套微微拱起的開口處。兩隻手纏著白線，猶如薄紗，並以紅白夾雜的圖釘釘在賭注布上。

「布荷東的物體」——一個裝了煙草的陶製容器，上有兩塊長形的粉紅色甜杏仁，放在一個小小的單車車座上。一個能在車座軸上旋轉的磨光木製地球，轉動時，座墊的尾端會碰到兩個橘色的賽璐珞天線。球用同樣材料的兩隻臂狀物連接著橫擺的鐘漏（這樣沙才不會動）以及一單車鈴，而座墊後的彈弓將一塊綠色甜杏仁彈進軸中時，鈴即會響。整件東西裝置在一塊上面覆蓋著森林植物的板子上，植物間處處有雷管的走道，而在板子上覆蓋的葉子比他處濃密的一角，豎著一本小小的雪花石膏

雕的書，封面飾有一幅上了釉的比薩斜塔，而在這附近，翻開葉子，會發現唯一能響的帽子；是在一隻雌鹿的蹄下。

「艾呂阿的物體」——有兩個擺動的、彎曲的金屬天線。天線一端各有兩塊海綿，一塊是金屬的，一塊是真的，狀似乳房，乳頭則由畫過的小骨頭代表。推動了天線後，海綿剛好相碰，一個有裝了麵粉的碗，另一個則有金屬刷子的鬃毛。

碗放在一個傾斜的盒子裏，裏面裝的東西對其裝置有所反應。有一張繃緊的紅色塑膠薄膜，即使輕觸也會顫動不已，另外有個能伸縮的黑色小螺旋，看起來像個楔子，吊在一個小紅籠子裏。一根松木油漆刷子和化學師的玻璃管將盒子分成一格一格。

「達利的物體」——一隻女鞋裏有一杯溫牛奶，放在一堆塗了色，看起來像大便一樣的漿糊中央。

一塊方糖，上面放了一張必須浸在牛奶中的鞋子素描，這樣糖的溶解，以及隨後鞋的樣子才能看得到。還有一些別的東西（黏在方糖上的陰毛，一小幅色情照片等）組成物體，伴之以一盒備用的糖和一只特別的調羹，用來攪拌鞋中的鉛丸。S. D.

㉙原載於〈繪畫之外〉(Au delà de la Peinture)，《藝術手册》(*Cahiers d'Art*)（巴黎），XI, 6-7, 1936 年（未標頁數）。此處節錄自譚寧 (Dorthea Tanning) 英譯恩斯特的《繪畫之外》(*Beyond Painting*)（紐約：Wittenborn, Schultz, 1948），第13-14頁。

㉚原載於〈繪畫之外〉，《藝術手册》。此處節錄自恩斯特的英譯本《繪畫之外》，第7-11頁。

㉛瓦沙利 (Vasari) 說卡西摩 (Piero di Cosimo) 有時對著一面牆發呆，牆上盡是一些病人吐的痰。從這些痕跡他

繪出戰役圖、幻想的城池，以及至爲壯麗的風景。天上的雲，他也這麼處理。[M. E.]

㉜這個相當漂亮的名詞（也可能因爲它矛盾的涵意而受歡迎）對我似乎是屬於預防的，因爲偏執狂的概念在那兒是用在一種和醫學並無關係的層面上。另一方面，我較滿意藍波的意見：「詩人藉著一切感官拉長、擴張及意識上的失調而變成『觀者』。」M. E.

「偏執狂——批評的行爲」一詞爲達利所創，第一次發表在《文件34》。見布荷東在《超現實主義是什麼?》中的摘要。

㉝除了《聖母打聖嬰》(*The Virgin Spanking the Infant Jesus*, 1926)，繪畫宣言，以布荷東的一個意念所作。M. E.

㉞「巨大的」，在此是要表達那種高貴、偉大、無涯的意思。[英譯註]

㉟原載於杜圖 (Georges Duthuit) 的〈米羅，你在哪裏〉，《藝術手册》（巴黎），XI, 8-10 (1936)，261。此處節錄摘自史威尼英譯的《米羅》(*Joan Miró*)，紐約現代美術館1941年的版權，經其同意後再版。

㊱節錄自史威尼的〈米羅：評論和訪問〉，《同黨者評論》(*Partisan Review*)，XV, 2 (1948年2月)，208-212。（史威尼註解：「以下的評論並不是逐字記錄，而是以和藝術家幾段正式和非正式的討論作爲大綱。」)《同黨者評論》1948年的版權。

㊲原以〈繪畫乃冒險之事〉(Peindre est une Gageure) 刊登在《南方手册》(*Cahiers de Sud*)，233期 (1941年3月)；轉載於馬松的《繪畫的樂趣》(*Le plaisir de peindre*)（巴黎：La Diane française, 1950），第11-18頁。此處英譯摘自《地平線》(*Horizon*)（倫敦），VII, 39 (1943年3月)，180-183。

❸❽原載於《泉源》(Fontaine)（阿爾及爾），35期（1944）。以英譯版轉載於《地平線》（倫敦），XII, 67（1945年7月），42-44，以及於《藝術》（紐約），XXXIX, I（1946年1月），22。

❸❾「我們不可以黑格爾所用以及他使他人和矛盾本身所相信的，就認為矛盾有一種創造的力量這種曲解的層面來看矛盾這個字。」齊克果。[A. M.]

❹⓿原載於《同黨者評論》（紐約），XI, I（1944年冬），88-93。轉載於《現代美術館期刊》，《在美國的十一位歐洲人》，紐約，XIII, 4和5，1946年，經其同意後再版。

❹❶摘自《眞實》(Reality)（紐約），第2冊（1954年春），第12頁。

❹❷這個部分的所有翻譯都出自泰勒之手。

❹❸原以〈探索者宙斯〉(Zeus l'esploratore)刊登於《造形之寶》（羅馬），I, I（1919年1月），10。

❹❹赫拉克利特（約公元前540-480年）是一希臘哲人，離羣索居，尋求一種瀰漫在萬物間的精神，以證實在本質上相對之物不斷的牴觸。J. C. T.

❹❺原以〈論形而上藝術〉(Sull'arte metafisica)刊登於《造形之寶》I, 4-5（1919年4-5月號），15-18。由泰勒英譯。

❹❻昆西（1785-1859）於1822年出版了他的《一個英國鴉片癮君子的自白》(Confessions of an English Opium Eater)。書中有大量篇幅描寫因吸毒而經驗到的夢境。J. C. T.

❹❼維恩（1828-1905）首次出版他的《環遊世界八十日》是在1872年。他許多描述幻想旅程的書靈感來自先進的現代科學，但也攙進了看似可信的科學資料的高度幻想。J. C. T.

❹❽叔本華（1788-1860），德國哲學家，1819年發表了他影響深遠的《意志和表象的世界》(The World as Will and

Idea)。德‧基里訶對叔本華的想法很感興趣，特別是那些將內在而直覺的認知看得高於外在事物之觀感的意念。J. C. T.

❹ "Sign"在這裏即當一般的「象徵」（symbol）來用。J. C. T.

❺ 巴克林(1827-1901)是在德國和義大利工作的瑞士畫家。德‧基里訶在慕尼黑讀書時，對他以神話為題材引人聯想的油畫和版畫，印象深刻。J. C. T.

❺ 在羅馬市中心的伊曼紐二世（Victor Emanuel II）巨形紀念碑1885年動工，1911年獻出。建築師是薩康尼（Giuseppe Sacconi）。第二層是獻給祖國的祭壇，另有薩納利（Angel Zanelli）的雕刻。J. C. T.

❺ 德‧基里訶指的可能是提爾泰奧斯（Tyrtaeus），早期希臘詩人，以出征詩享名。J. C. T.

❺ 威寧格（1880-1903），奧國哲學家，1903年發表他備受爭議的《性別和個性》（*Geschlecht und Charakter*）一書（義大利文翻譯，1912年）。J. C. T.

❺ 原以〈精神的四分儀〉（Il Quadrante dello Spiriti）刊載於《造形之寶》I, 4-5（1919年4-5月號），1-2。

❺ 卡拉這裏開始敍述他《橢圓形的幽靈》（*The Oval Apparitions*）一畫，後作為《造形之寶》的卷頭插畫，I, I（1919年1月）。J. C. T.

8

藝術和政治

簡介／彼得·索茲

　　藝術和政治的關係在整個文化架構之中是極其複雜的，不能用將藝術和政治解釋成基本經濟基礎下的症狀那種簡化的馬克思名詞來界定。例如，大衛的新古典主義中的愛國題材和僵硬的英雄形式，既是法國大革命的因也是果，而大衛本身即是該時期的一位有影響力的領袖。五十多年後，庫爾貝對實質、可見之真實的思考則和當代歷史唯物論哲學中的反理想主義類似，但却不是由此衍生出來。值得注意的是，其實沒有人比極權國家的領袖更了解意念在經濟─政治狀況上產生的巨大力量。

　　十九世紀末，許多藝術家和作家，如莫利斯、托爾斯泰(Leo Tolstoy)和梵谷，對中產階級那種冷漠

和排斥不是十分失望，就是憂慮藝術家和社會之間的鴻溝日漸加深。他們嚮往再度的統一，在此藝術為人類烏托邦式的四海一家服務。表現派也夢想著一種更新的社會，用藝術來代替一度由宗教佔據的地位。包浩斯則訓練藝術家和藝匠，以參與日益擴張的工業社會。結構派認為他們是在打造一種正統革命藝術的工具，而新世界的人民需要結構主義，因為他們需要沒有詐偽的基礎。❶

　　莫荷依－那吉在布達佩斯加入包浩斯之前，在他的〈結構主義和無產階級〉裏要求一種純抽象藝術的「視覺基礎」，他在一開始就聲稱會「製造一個不分階級的新藝匠公會」❷，且會找一條途徑使藝術家重興技術社會。同時，革命的墨西哥藝術家則在大壁畫方案裏轉向與目前有關的印第安老祖宗的題材，而他們本身就是一項巨大建築工程不可欠缺的一部分。畫家如歐洛斯科(Jose Clemente Orozco)、里維拉（Diego Rivera）和席奎羅士（David Alfaro Siqueiros），則組成了「技工、畫家和雕刻家革命理事會」，且發表聲明——在此引述全文大要——尋求一新而大型、具社會目的的藝術。

　　同時，一種對創造力保守得多的態度則贏得了蘇聯的上層組織。自結構主義者、絕對主義者和從康丁斯基至夏卡爾如許分歧的前衛藝術家聯手而順利的起頭後，中產階級的品味主宰了一切，而中產階級學院派藝術家又贏得了優勢。他們畫宣傳畫，塑像歌頌社會主義或攻擊敵人，並採用易為大眾了解的寫實主義。漸漸地，社會寫實主義的教條滲入了藝術和文學。一九二四年，托洛斯基出版了重要的著作《文學和革命》，其中藝術在革命社會的地位界定得很清楚，即是在「監視的革命尺度」下一種相對的自由。托洛斯基也解釋了實用藝術的唯物觀，而塔特林和利普茲在形式上的探討則是沒有用的。相對地，他見

到了藝術和技術對革命政府可提供的服務，他文章的結尾指出：走向一光明的烏托邦未來，在這未來，人連山都可移開，而地球和人類屆時都會變成藝術品。

狹隘而諸多限制的社會寫實主義教條在蘇聯得勢時，托洛斯基被驅逐出蘇聯主要是他對仍在進行的革命，和「完整而徹底的社會重建」所持的觀點。但這也鼓舞了很多知識分子和藝術家，如布荷東——超現實主義「教父」，信奉從思想走向行動的馬克思教義辯證法。他出版了期刊《為革命服務的超現實主義》(1930-1933)，但他對理性和非理性的詮釋則不為教誨性更強的馬克思主義者接受。布荷東和里維拉深受當時被驅逐在墨西哥的托洛斯基的影響❸，於一九三八年簽署了「宣言：走向自由的革命藝術」，要求藝術家自由地本著他自身的根本精神，參與社會大力的改革。國際獨立革命藝術聯盟為了全面革命而開始從事於促成藝術家的自由，換句話說，有助於達成藝術徹底解放的革命。

著名美國畫家史都華‧戴維斯 (Stuart Davis, 1894-1964) 為解決藝術家的困境，提過一個平實得多的方案。身為藝術家，他不重視社會寫實主義的教條，却以顫動的、喧鬧的色彩創造出立體抽象圖案下的美國都市景觀。但以藝術家公會會長的身分而言，他將藝術家視為「窮光蛋」，天生和工人就是一條線上的，他們加入組織爭取就職、較優薪資和社會保險的權利。公會還幫藝術家「找出和勞工階層間的等同」，而素質方面的標準不得干擾他在「組織下藝術家」的階級一良心功能。

如果說藝術家公會及其態度強硬的刊物《藝術前線》(Art Front, 1934-1937)只是經濟蕭條時代一個短暫的現象，那麼聯邦藝術計劃的

重要性則驚人。這很可能是近來支持藝術家最具規模的公共事業。羅斯福在位時，工作進度管理局聯邦藝術計劃最值得一提的不是五千名以上的藝術家獲得公家的資助，而是他們能自由自在地讓他們本身的才華和意願來主宰。該「計劃」第一次引起了該國對藝術廣泛的關注；它給了如艾佛瑞（Milton Avery）、巴基歐第（William Baziotes）、高爾基（Arshile Gorky）、賈斯登（Philip Guston）、德庫寧（Willem de Kooning）、拉索（Ibram Lassaw）、帕洛克（Jackson Pollock）、羅斯札克（Theodore Roszak）、羅斯科（Mark Rothko），以及許多其他的藝術家凝聚力量的機會，這股力量最終改變了全世界的藝術風貌。這是有創造力的藝術家和政治實體之間在民主社會裏健全合作之可能性的證明。我們大量引用聯邦藝術計劃全國總裁凱希爾（Holger Cahill），一九三六年在現代美術館舉行的一項WPA藝術展覽的展覽簡介。

隨著第二次世界大戰的爆發，聯邦藝術計劃也流產了。一如美國藝術史學家拉金（Oliver Larkin）所見：「在民主文化中，世界僅見的最大實驗。」在另一極端的是希特勒早年做畫家的雄心因無才而受挫，即轉而加諸在德國納粹期間藝術家身上的獨裁敕告和禁令。希特勒將德國美術館中從梵谷到康丁斯基的一切重要現代藝術「洗淨」後，於一九三七年開設了極不人道的「德國藝術館」（Haus der deutschen Kunst），並下令該展中野蠻的宣傳藝術在他千年帝國的統治期間都不得更換。任何要求特權自由表現的藝術家則遭到禁止生產或懲罰的威脅：

> 他們將會是納粹德國內政部極有興趣的對象，而他們隨即會問道，這種比眼睛失調更可厭的遺傳物難道不該被檢查

嗎？另一方面，如果他們本身因其他理由而不相信這些畫像的真實性，而要用這種欺瞞的行為來擾亂國家，那麼這種企圖則進入刑事法的權力的範圍了。

二次世界大戰過後（希特勒戰敗），畢卡索於欽佩共產黨在對抗西班牙、法國和俄國的法西斯主義、納粹主義的個別成就之際，藉此加入共產黨，並發表一項聲明，其中藝術和政治效應間的關係比他畫中可見的要來得直接。畢卡索的《格爾尼卡》——可能是我們這個世紀最偉大的一幅畫——討論的主題即政治和社會，然其動機並不因政治信念而起，而是在於藝術家對人類處境的震驚——即手無寸鐵的人第一次在西方被看不見的敵人殲滅。畢卡索向一九四五年代表《新人民》（New Masses）雜誌訪問他的沙可樂（Jerome Seckler）解釋了他這幅大壁畫的目的——但不是複雜的形式結構。

畫家馬哲威爾（Robert Motherwell）和評論家羅森堡（Harold Rosenberg）對《可能性》（Possibilities）評論雜誌的開場白則顯得模棱兩可得多，也沒有那麼樂觀。然而，大戰後的情況本就是一切美夢的幻滅：彈性十足的非教條觀點似乎是唯一可行的。

這個說法從坎門諾夫（Vladimir Kemenov）——莫斯科特瑞雅可夫畫廊（Tretyakov Gallery）主任、社會寫實主義專家——的觀點即能得到證實，他在畢卡索的作品和任何其他自由表達方式上給我們的空間都極少。我們發覺現代藝術又被誣衊成頹廢、反人性和病態。藝術家個人的、探索的、或幻想的聲明則被指為「主觀的迷惘」，是不可容忍的，因為政府太清楚異議分子大放厥辭的可能後果了。自一九二○年社會寫實主義教條首次延用而損害到自由的藝術表現以來，這種觀

點就更為僵硬了。共產黨的控制則更嚴厲。到一九六三年，赫魯雪夫（Nikita Khrushchev）——當時的蘇聯總理和共黨主席——還支持這種狹隘而限制的立場。

在美國，我們也發現高層人士對現代藝術也有極其類似的敵視態度。比方說，前伊利諾州議員巴士比（Fred E. Busby）和前密西根州議員鄧德羅（George A. Dondero），就常無情地攻擊現代藝術家。被鄧德羅中傷為共黨顛覆分子，與作品被坎門諾夫抨擊為形式、頹廢、資本主義的那羣藝術家，兩者間根本沒有兩樣。想保存現狀或將藝術家作教化之用的官方急著壓抑藝術自由。當然，另外的選擇，則是自由社會，綻放著藝術家想像和表達出來的主觀意念、想法和形式。

幸運的是，美國藝術還尚未遭到政治體系太多的干預——特別是在約翰‧甘乃迪（John F. Kennedy）的任期內——並受到官方大量的鼓勵。

共黨統治下的國家，其情況也在變。在古巴，卡斯楚（Fidel Castro）讓大家明瞭到，社會—政治改革不會干擾藝術家的自由，而遵照自己的目標來追求的藝術，才最能服務人民。

為了替紐約現代美術館籌備一項波蘭近代繪畫展，我於一九五九、六○年間前往波蘭，發現自由的藝術表現不只是目標，也是事實。畫家自五○年代中葉反抗社會寫實主義之後，即能自由地探索一切手法、風格和媒材，並能在美術館展覽，在波蘭的合作畫廊銷售，或寄往國外。他們的作品以任何國際標準來看，藝術價值都很高。除了執筆在帆布上作畫以外，波蘭畫家還積極地參與電影製作，舞台設計，書籍插畫，以及各種形式的「有用藝術」。

自一九六○年初以來，義大利、法國、南斯拉夫和德國的藝術家

就團結起來，集體對結構主義的傳統作視覺上的研究，並使用新的、通常是科學方面的技巧和媒材，發展出一種著眼於視覺現象和動能方法的實驗觀念藝術。阿根（Giulio Carlo Argan）——義大利首席藝評家，羅馬大學現代藝術教授，國際藝評家協會主席——成為這些「研究團體」的代言人，並由於他們的社會—政治意識形態而備受爭議。

阿根教授使用不必要的艱深詞彙，希望將藝術家重建於一現代的機械化社會，堅稱科技需要美學的輔導才有道德的功用，也才有效。他相信這層輔導可以來自「型態研究小組」（Gestalt research groups），而他將其歷史追溯到包浩斯，並在萊特的泰列辛獎學金（Taliesin Fellowship）和古匹烏斯的建築師合作公司看到相似的東西。他對美學的結果沒有社會分枝來得那麼看重。據阿根的說法，孤立的個體已無法在現代科技社會生存，也無法創造出有意義的藝術品。他正被大眾吞噬，後者在「他們逆來順受的惰性中不知道美學的迫切，也不會製造藝術」。然而，這個個人之間彼此關係有其意義的團體，可以是一個為「創作目的」而組織起來、極具活力的團體。

然而，許多義大利的成名藝術家抵制阿根的團體精神，重申他們對個人宣言的信仰。

技工、畫家、雕刻家聯合企業發表的聲明，墨西哥市，一九二二年❹

技工、畫家、雕刻家聯合企業在社會、政治、美學方面對幾世紀來被羞辱的原住民，因長官而變成劊子手的士兵，被富人壓迫的工人和農民，以及不向資本主義低頭的知識分子發表聲明。

我們是和那些企圖推翻某種古老而不人道的制度的人站在一起的；在那制度下，你們這些土地耕作者為監工和政客製造財富時，自

己却在挨餓。在這制度下，你們這些都市工人推動工業之輪，紡織布匹，用雙手創造寄生蟲和娼妓享用的舒適現代設備時，自己的身體却凍得麻木了。在這制度下，你們這些印第安士兵英勇地拋棄了自己的土地，把生命放在將族人從幾世紀來的剝削和悲慘中解放出來的永恆希望上。

不只是神聖的勞工，即使是我們族人在物質或精神上所顯示最微不足道的活力，都迸發自我們本土人士的身上。他們那種令人欽佩、非凡的、奇異的創造美的能力——墨西哥人的藝術——是全世界傳統最高、最偉大的精神表現，這構成了我們最有價值的遺產。其偉大，是因為從人們身上湧現出來的；它是集體的，而我們本身的美學目的就是使藝術表現社會化，摧毀資本社會的個人主義。

我們否認高級知識分子圈子裏產生的所謂畫架藝術和一切類似的藝術。

我們崇尚大型的藝術表現方式，因為這樣的藝術才是公眾的財產。

我們正式宣佈這是社會從陳腐的秩序過渡到新秩序的時刻，而美感的製造者必須將他們最大的心力投注到實現一種對人們有價值的藝術這個目標上，而我們最高的藝術目標——今天是個人樂趣的一種表現——即為所有人創造美，能啓發、激勵以求奮鬥的美。

托洛斯基，「文學和革命」，一九二三年❺

我們馬克思主義在客觀的社會倚賴和藝術在社會效用上的觀念轉變成政治語言後，絕不意味著想用詔告和命令來控制藝術。說我們認為藝術只有為工人講話時才是新的、具有革命性的，並不正確，說我們要求詩人應永遠描述工廠煙囪，或對資本主義的反抗，也是一派胡

言！當然，新藝術不得不將普羅大眾的奮鬥放在注意力的中心。但是新藝術的園地不限於可數的狹長地。相反地，必須把方圓之內的整片土地都耕盡。即使是範圍最狹隘的個人歌詞在新藝術中也有絕對存在的權利。況且，沒有新的抒情詩，新人類就不能形成。

* 頂點派：為一羣 1912 年因反對象徵派而在俄國崛起的詩人，強調具體的意象和清晰的表達方式。

但要創造，詩人自己必須從一新的角度來感覺世界。如果基督或上帝自己俯身向詩人的擁抱,那麼這只證明他的詩歌比那個時代落後多少，而在社會和美感上對新的人類多不適宜。即使在這樣的名詞只不過是文字而非經驗的一種殘留物的地方，它也顯示出心理上的惰性，因而是位於和新人類的意識相對的立場。沒有人試著要去規定詩人的主題。請寫你能想到的任何東西！但讓那有理由認為自己是被請來建造一新世界的新階級，在任何假定的情況下對你說：將十七世紀的生活哲學翻譯成頂點派（Acméist）*的語言，並不能使你變成新詩人。在某個、且是很大的程度上，藝術的形式是獨立的，但創造這種形式的藝術家和享受的觀者都不是空洞的機器，一個是為了創造形式，另一個為了欣賞。他們是活生生的人，有著呈現某種劃一性——即使不是完全和諧——的明確心理。這種心理是社會狀況的結果。藝術形式的創造和感覺是這種心理的一個功能。而無論形式主義者裝得多聰明都好，他們的整個觀念只不過架構在他們對創造和消耗被創造物的社會人士的心理劃一之忽視上……

但是，難道這樣的政策不意味著黨不準備保護藝術的側面嗎？這是個非常誇張的說法。黨會排斥藝術上顯然有毒、分裂的趨勢，而會以政治標準作為導向。然而，藝術在側面受到的保護比政治前線還要

少却是真的……

　　但難道有文化意義的作品，亦即熟諳無產階級文化前之 ABC 的作品，不會預先假定出批評、選擇和階級標準嗎？當然會。但標準是政治的，而非抽象文化的。只有在革命為新文化製造了環境這廣泛的涵義下，政治標準才會和文化標準一致。但這樣的一致並不是在所有假定的情況下都可靠。如果革命有權在必要時隨時摧毀橋樑和藝術紀念館，就較不會插手任何藝術走向——不管在形式上成就多大，都會使革命環境受到威脅而崩潰或激發起革命的內在力量，亦即，無產階級、農民和知識分子，使其變得彼此對立。我們的標準，很明顯地，是政治的、急需的、不通融的。但正由於這個原因，必須清楚地界定其活動範圍。為了更明確地表達我的意思，我會說：我們必須有一種監視的革命檢驗標準，在藝術界也要有個寬大而彈性十足的政策，擺脫黨卑賤的歹毒……

　　在寫實主義的名詞下，我們該了解些什麼？在不同的時期，寫實主義以不同的手法表達不同社會團體的感覺和需要。每個寫實主義流派都視個別的社會和文學定義，以及個別的形式和文學評價而定。他們有什麼共通之處？對世界一個明確而重要的感覺。這在於視生命一如其是的感覺，在於藝術地接受現實而非退縮，並對生命具體的穩定性和流動性興趣積極。這種努力不是將生命視其為原來的樣子，就是將其理想化，不是衛護它就是詛咒它，不是攝其全像，就是將其概括或象徵化。然而將我們三度空間的生活當成豐富而有價值的藝術主旨，一直都是大前提。在這大的哲學面向而非文學流派的狹義面來看，我們可以肯定地說，新藝術將是寫實的。革命不能和神祕主義並論。革命也不能和浪漫主義共存——如果正如我們害怕的，這就是皮爾尼亞

(Pilnyak)，形象主義家和其他人所說的浪漫主義——那麼神祕主義就會害羞地企圖在一個新名稱下建立起自己。這並不是說教，而是不能克服的心理事實。我們的時代不能有害羞、能隨身攜帶的神祕主義，像「可以和其他東西」一起帶走的寵物狗。我們的時代揮舞的是一把斧頭。我們的生活殘忍而暴力、騷亂到了極點，說道：「我必須有個從一而終的藝術家。不管你怎麼捉住我的，不管你選的隨著藝術發展而創造出來的工具、儀器是什麼，我都隨你，隨你的脾氣，你的才情。但你必須照我的樣子來了解我，你必須接受我以後會變成的樣子，而除了我以外不准有別人。」

這意味著人生的哲學方面的寫實一元論，而不是文學流派中傳統軍械庫那樣的「寫實主義」。相反地，新藝術家會需要過去發展出來的一切方法以及幾種增加的方法，以捕捉住新生活。而這不會變成藝術上的折衷主義，因爲藝術的統一是創造自積極的世界觀和積極的生活觀。

莫泊桑痛恨巴黎鐵塔，在這方面沒有人被迫去學他。但無疑地，巴黎鐵塔產生雙重形象；我們被它簡單的技術造形吸引，但同時又因爲它毫無作用而排斥它。它是爲了建造一高聳建築而對材料所做的一極爲合理的運用。但目的呢？它不是建築物，而是一種練習。目前，每個人都知道，巴黎鐵塔用來作無線電台。這給了它一個意義，使它在美感上也更爲統一。但如果鐵塔一開始就建成無線電台，在形式上就可能更爲合理，在藝術上也就更完美。

從這觀點而言，塔特林的紀念碑計劃看起來就差得遠了。主棟建築的目的是做一玻璃總部以作爲人民部會首長世界會議開會的地方，作爲共產第三國際等。但支持玻璃圓柱與金字塔的支撐物和木椿——

在那兒沒有任何其他目的——那麼累贅、笨重，看起來就像是還沒移走的鷹架。我們想不出它們是做什麼用的。他們說：它們在那兒是支撐會議廳的旋轉圓柱。但我們答道：會議不一定要在圓柱中舉行，圓柱也不一定要旋轉。我記得小時候看過一個裏面裝有木頭寺廟的啤酒瓶。這點燃了我的想像力，但我當時沒有問自己那是做什麼用的。塔特林用的方法是倒過來的；他要為人民部會首長世界會議建一座落在迴旋的具體寺廟裏的啤酒瓶。但現在，我不能不問道：這是做什麼的？更正確地說：圓柱和旋轉如果在結構上結合以簡潔和輕便，亦即，如果旋轉的裝置沒有減低目的的話，我們很可能會接受……我們也不同意對利普茲的雕刻在其藝術涵義所作的詮釋。雕塑必須去掉表面的獨立性，這不過意味著被棄於生命的後院或像植物般躺在僵死的博物館裏，它必須在一種更高的綜合下恢復它和建築物之間的聯繫。廣義而言，雕塑必須負起一實用的目的。是那樣就太好了。但我們不明白的是，要如何從這個觀點去看利普茲的雕刻。我有一張上頭有幾個切割面的照片，應該是一個人坐著，手中拿著某種弦樂器的形狀。我們得悉，今天這如果不是實用的，就是「有目的」的。在哪一方面？要判斷其目的性，必須知道目的。但當我們停下來，想想那無數的切割面、尖銳的形狀和突出之物的目的和可能的實用性時，就會有一個結論，即作為最後的手段，如果我們要將這樣一件雕塑變成帽架，就應找一更適合它目的的形式。無論如何，我們不能提議把它做成石膏模子來做帽架……

　　拿削筆刀為［目的之］例。藝術和技術的結合可沿著兩條基本的路線進行；不是藝術潤飾了刀、在把手上想像出一隻象，一種突出之美，或巴黎鐵塔；不然就是藝術幫技術替刀找到了「理想」，亦即找出

最能配合刀的材料及其目的的一種形式。認為這個工作可由純技術的方法來解決是不確的，因為目的和材料可有無數的……變化。要做一把「理想」的刀，除了材料特性和使用方法的知識外，還得要有想像力和品味。為配合工業文化的整體趨勢，我們認為在創造物品時的藝術幻想力會走向取得一件東西——做為一件東西時——的理想形式，而非趨向將東西裝飾成美的獎賞。如果這對削筆刀而言是真的，那麼對穿戴的衣飾、家具、劇場和城市而言就更真了。這並不是說要廢棄「機器製造的」藝術，即使是在極遙遠的未來。但看樣子，藝術和各種類型的技術的直接合作都將會變得格外重要。

這是否是說工業會吸收藝術，或藝術會將工業提昇到奧林帕斯山（Olympus）？答案是兩方面的，端賴問題是從工業這方面來看，還是從藝術這方面來看。但以達到的目標來看，兩種答案並沒有什麼不同。兩種答案都顯示出範圍上的激長以及工業上的藝術品質，而我們在此，在工業中了解到整個領域，包括人類的工業活動；機械和電動化農業也會成為工業的一部分。

牆不但會在藝術和工業之間倒下，也同時會在藝術和自然之間。這並不是盧梭（Jean-Jacques Rousseau）所說的意思，即藝術變得較近自然的境界，而是自然會變得較「人工」。目前山、河、田、草地、大平原、森林、海岸的分佈還不是定案。人在自然的地圖上作的改變不在少數，也不是無足輕重的。但比起即將來的，這不過是學生的演練。信心只能保證移山；但不以「信心」來看任何東西的科技，却能真正削掉並移走山嶽。目前為止，為了工業的目的（礦坑）或鐵路（隧道）做過這個；依照一般的工業和藝術計劃，這在未來會以一種大得無法估計的規模完成。人會忙著重新登記山河，也會誠懇地、不斷地改進

自然。最後，他會再建地球，即使不照他自己的形象，也會照他自己的品味。我們一點都不擔心這種品味會很糟……

很難預測人未來能夠達到的自我管理的程度，或是將技術延用的高度。社會建設和精神—形體自我教育將會成爲同一個方法的兩面。一切藝術——文學、戲劇、繪畫、音樂和建築——會將美麗的形式借予這個方法。更正確地說，封住共黨人士文化建設和自我教育的殼將會把當代藝術的一切重要元素發展到極致。人將會變得無比地強壯、聰明、機敏；他的身體會變得更和諧，動作更有節奏，聲音更富音樂性。生命的形式會變得更有戲劇的動力。平均的人類型態會提昇到亞里斯多德、歌德或馬克思的水準。而在這山脊上，新的巔峰將會升起。

戴維斯，〈今日的藝術家〉，一九三五年❻

此文討論的是美國藝術家在美術界的藝術、社會和經濟方面的狀況——以所可能最寬廣的範圍來考慮的狀況，且除了某些團體潮流的名稱符號，是無意誣衊個人的。

就算和藝術家只做最皮毛的接觸，也能清楚地顯示出，今日的藝術家處於一種困惑、懷疑、掙扎的處境。他在這惡劣的環境裏並不孤獨，而且還有受人敬重的商人、商會、政治家、議員、總裁和高等法院作伴。簡而言之，藝術家參與世界的危機。美國藝術家近來的歷史可以簡述如下：他通常來自有能力將子女送到藝術學校——常是歐洲學校——的中下階層家庭。這些學校在性質上是中產階級的學校，而在這些學校裏教授的藝術通常也是針對中產階級。結果，未來藝術家的作品則當會透過恰當的商業管道被那個階層吸收。當然，這並不是說整個中產階層都是藝術贊助者；而是上層社會——富有的藝術買家

——仍然保有他們中下階層的心理，而品質上，與整個階層在文化上是合而爲一的。

因此，藝術家在中產階級之文化架構上發揮他的才華。靜物、風景和裸女是題材上重要的項目，而藝術家也在這題材的架構中，彼此在原創性上自由競爭。此外，當然還有不同派別的理論和方法，例如印象主義、後印象主義、塞尙主義、立體主義、超現實主義，且總有各式各樣保守的學院派。藝術家在商業上的接觸是透過藝術商人、畫廊、私人贊助者和美術館——其實是受限於藝術商人之下的集體藝術贊助者。

那麼接著就是，近代歷史上的藝術家——無論前進或保守——在他的繪畫理論中都是個人主義，在中產階級文化的架構內創作，主題可被那種文化接受，且透過由中產階級建立的管道來行銷他的成品。他的經濟情況一般而言很糟，且受藝術商人和贊助者狠狠地剝削。

對那沒有留意到這種剝削的人，我會簡單說明。商人開店，可自由選擇一種範圍作爲他的買賣。他的原料除了保證之外，不花他任何錢，而這些保證也不是要付錢的保證，而是對沒有組織、競爭激烈的藝術家來說，不一定的富裕未來的保證。在多數情況下，藝術家被迫要付畫廊租金、燈光、畫冊和廣告費用，以換取商人的保證。此外，三分之一到一半或更多的傭金會從銷售上扣除。在某些藝術受商人資助的少數例子下，情況只是程度上的不同而已。這是什麼造成的？在每間畫廊，有如商人之商業資產的兩、三個藝術家出現後，在那一刻，就賦予了畫廊某種特性。這個特性是以當時證實好賣的藝術家的作品爲主而策劃的個展和羣展的結果。畫廊藝術家的主要部分則用來作櫥窗擺飾和量的塡塞。另外，商人手上還有各個大師的作品，早期美國

藝術、民俗藝術等，是他們低價買來，高價賣出的，而這通常不包括他們應該行銷的當代藝術家的作品。藝術是爲了利益，每個人都有，除了藝術家。在藝術贊助者和美術館方面，情況也差不多，選擇自由卻不負責任，但社會之勢利情況有增無減。藝術家受到贊助，希望在統計學的基礎上，收入會有所增加；而某些人被選出來受到少量贊助，希望這之中有人會帶來財富。贊助者也渴望在他那些商人夥伴、社會上的勢利眼之間被視爲傑出的文化人士，或在某些極端富裕情況下，贊助者的能力會將慈善的特權加到賭博的興奮上。由於這些原因，「遭到嚴重剝削」這個名稱自然就直接加到藝術家身上了。

這在近代歷史上，當然也包括今天，是藝術家團體對整體社會在社會—經濟關係上一實在的描述。

然而今天，因時代而特有的某些發展則直接影響到藝術家的社會—經濟關係。茲列如下：(1)聯邦、國家和市政藝術計劃；(2)街頭展覽和藝術市集；(3)在藝術家抗議下委派的紐約市市長百人委員會，其功能應是設立一市立藝術中心；(4)壓抑、摧毀壁畫，像里維拉、席奎羅士和夏恩（Ben Shahn），以及密蘇里的瓊斯（Joe Jones）事件；(5)畫廊繁忙的社交活動、自助計劃，如紐約藝術家援助委員會，藝術家、作家餐會俱樂部，五元、十元畫展等等；(6)美國畫家、雕刻家和刻石匠協會採用，美術館和商人却拒絕接受的展覽租賃政策；(7)紐約藝術家公會組織，並「發射」會員給企劃案組織下的活動。

這些和其他的事件並不是在藝術界特有的個案。它們反映出那個範圍在今天之資本主義社會的混亂情況。藝術家發覺自己在近代歷史上沒有受到些許資助，而就算以前不了解，現在也了解到藝術是不能脫離其他人類活動的一種行業。他有被藝術商人和贊助者完全停止資

助並出賣的經驗，而他對他們在文化興趣方面的幻想也破滅了。他現在了解他那中產階級觀眾在文化興趣方面的膚淺可追溯到他本身在創作上的努力，這使他作品的標準從任何角度來看，都品質低落。環顧四周，他看到了明顯的階級區分，那些已有的人和那些（絕大多數）還沒有的人。他注意到他和那還沒有的人——工人——是在一條線上的。

意識到這些，紐約藝術家即採取了某些行動。他們組織了藝術家行動委員會，並著手力辦由藝術家管理的市立藝廊和中心。舉行了無數次的會議和示範。市長拉瓜地亞(La Guardia)拒絕接見他們的代表，用一連串的藉口推拖，最後才指定了一個百人委員會去擬訂市立藝廊和中心。這個委員會的委任沒有諮詢過藝術家，且大部分是由對問題所在完全沒有概念的社會名流組成。他們第一個行動就是在百貨公司裏舉辦一場展覽——在他們觀念裏解決藝術家問題的方式。許多被邀參展的人在開幕當天即將作品從牆上取下，以示抗議，而記者在現場打電話到報社加上照片的整篇報導，則被報社攔腰刪除，因為百貨公司是個大廣告客戶。經這笑劇般的第一步後，百人委員會暫時休會，目前則正在計劃夏日節慶，是另一個想給該市目前應贊助藝術却並沒有付諸行動的行政部門榮譽的企圖。

一年多前藝術家工會的形成對所有藝術家而言是最重要的一件事。目前會員已有一千三百多位藝術家，工會更邀請一切藝術家加入會員，而當地會員制也在其他城市形成，工會採取的最直接的行動是市立藝術計劃。超過三百個藝術教師、畫家和雕刻家受僱，但其中一小部分仍需要工作。那些受僱者在他們入選之前必須證明他們是貧窮的，而在受僱之後，以他們最佳的能力來看，通常都被錯誤任用。行

政部門對這些計劃的藝術家組織，均感不悅，他們贊同古代箴言，認為窮人不能入選。行政部門錯了；今天，窮人只要組織起來就可以選擇，他們透過藝術家公會已贏得某些權力，使「被炒魷魚」的會員復位，並且透過他們的罷工示威人羣，向有關當局顯示出他們不是可以隨便被踢來踢去的。他們不斷爭取計劃案的增加，抗議「解僱」，抗議時間和工資的縮減，爭取真正的社會和失業保險，爭取貿易公會團結，抗議鄙視窮人對計劃案的盟誓，爭取在藝術上自由表達的民權。透過他們在藝術家工會中的抗爭，會員發覺他們和整個勞工階級以及組織下的藝術手工匠團體，特別是木雕工人、建築模型工和雕刻家，是站在一線的。了解到這一層之後，即使行政部門和經紀人有意破壞，也產生了一股士氣。去年冬天工會會員的作品展在每一方面都顯示出可和畫廊展覽相比的品質。這種品質將會改進，原因我們稍後再說。藝術家工會有一工會刊物《藝術前線》，被譽為全國首要的藝術雜誌，評論文章極具水準。工會的口號「每個藝術家都是組織下的藝術家」，代表某種藝術家無法忽視的東西。工會進入美國勞工聯邦的協議正在討論之中。

　　自由表達這個民權問題，今天對藝術家而言是一非常重要的問題。這影響他身為人、身為藝術家的生活。法西斯主義在現今政治世界的體系中是一強而有力的趨勢。法西斯主義在美以美教派（Methodist）聯邦之社會服務下的定義是「大企業公開地運用力量（以對抗工人）」。我們看到它在德國和義大利所起的作用，而它第一個行動就是壓抑藝術的自由。學校關閉了；藝術家、科學家和知識分子都被驅逐或關進了集中營。一般的文化都墮落了，被迫替目的卑鄙而保守的國家主義服務，而藝術家的創作精神被摧毀殆盡。任何看報的人都曉得，這樣

的趨勢在這個國家也有，而個人和許多小團體由於意識形態和政治的原因，都已遭受類似法西斯般的鎮壓行為。里維拉的壁畫和席奎羅士在洛杉磯的壁畫遭破壞，夏恩和布洛克（Lou Block）為紐約雷克島（Riker's Island）感化院所作的壁畫被市立藝術委員會的萊伊（Jonas Lie）壓抑都是例子。沒有藝術家面對這些和上千其他類似的例子後還能志得意滿，也不能不覺得他們沒有直接顧慮到他的感受。藝術家的機構加上和組織下工人之間的合作是唯一對抗這些文化攻擊的方法。

品質的問題是藝術家感興趣的。他們說：「沒錯，我們同意你對組織的想法，但你的標準何在？我們可不會讓工會裏任何一個人都自稱為藝術家。我們有標準，而我們對我們的品質標準在你說對藝術家實屬必要的那種組織中不重要的那種暗示，非常痛恨。」對這一點的回答如下：藝術品是大眾的行為，或像杜威（John Dewey）所說的，是一種「經驗」。就定義而言，這不是只對藝術家和其友人有所意義的孤立現象。而是藝術身為社會人士的整個生活經驗下的結果。由此就衍生出許多「品質」，而沒有一種品質能脫離於製造它的生活經驗和環境的。任何藝術團體的品質標準，例如國家設計學院，只對那個團體的社會體系有效。其「世界有效性」完全在於該藝術團體的生活—體系範圍有多廣。因此，我們有小的品質和大的品質。任何想和廣大世界之興趣隔離，而著眼於某些次分類品質標準之永恆性的藝術團體，製造的都是小品質。對這樣的團體，要求所有藝術家都具有這種靜態品質的觀念自然是很不合理的。藝術來自生命，而非生命來自藝術。由於這個原因，提出藝術家工會會員作品品質的問題在目前是沒有意義的。藝術家工會經藝術家引入一新的社會和經濟關係中，而透過這個活動，品質將會提昇。這種品質自然和任何會員在加入工會活動之前的品質

標準不同，而且會與日俱增。因為工會的社會體系範圍不但廣而且實際，在各方面和今天的生活都有直接的關聯，因而我們能很有信心地在會員的作品中期待一種價值廣闊的、社會的、真實的美學品質。因此，藝術家加入工會並不只是為了求得工作；他加入是要在一相當的水準上爭取他經濟穩定的權益，且透過社會人士這一重身分的發展來發展他的藝術身分。

凱希爾，〈聯邦藝術計劃〉，一九三六年❼

　　……計劃的組織是依著一個原則進行的：即不是個別的天才，而是一穩健的大眾運動，他們主張藝術是任何文化體系下一極為重要、起著作用的部分。藝術不是稀有的、偶然的天才之作。強調天才之作是十九世紀的現象。那主要是收藏家的想法，和藝術運動無關。放眼歐洲的畫廊，雖然歷經戰爭、火災、水災和其他的災害，卻保存了過去數量驚人的作品，我們非常訝異於他們在過去那些偉大的時代能創出那麼多作品。二十世紀初在巴黎據說有四千多名藝術家。問題是歷史上有記載的大概不會超過一、兩打，但如果沒有這麼多藝術家創作的話，那麼很可能這兩打藝術家裏沒有幾個會受到鼓舞、努力創作。在真正的藝術運動中，大量的藝術以各種各樣，無論主流還是偏流的形式創作出來。

純藝術和應用藝術

　　成立聯邦藝術計劃時，許多有助於建立一穩定藝術運動的力量都被列入考慮。美國藝術的過去和未來也被仔細審核了。正當藝術工作者的命運似乎無比重要之際，即使在最有利的狀況下，這些藝術家都

無法自給自足，也不可能單靠自己的力量在美國創出一全面發展的藝術運動。

純藝術和應用美術結合的重要性首先由聯邦藝術計劃注意到，其本身就是很引人的目標，且在這個國家也是將主要藝術力量聚集起來的一種方法。我們的製造系統生產了許多從美的觀點可謂之好的東西，但也製造了一大堆亂七八糟的醜東西，而這相對地就降低了大眾的品味，因為這些東西提供了許多人唯一知道的藝術。純藝術的方向一直只是製造商、手工匠和大眾需要的。要解決因緊急計劃而隨之產生的所有問題是不可能的，但聯邦藝術計劃卻試著突破在這些藝術表達形式間的人為障礙。年輕的商業藝術家在純藝術方面接納教師和工人的指導，而這通常相當傑出。而純藝術和實用藝術的年輕工作者在該計劃設立的版畫室和工作室，在製作海報、掛圖、實景模型、學校用幻燈片、自然歷史博物館用景觀模型時，即一起來解決彼此的問題。結果是完成了許多對公立學校有用的服務，以及鼓勵在一般用品的創造上走向一更高的層次……

年輕藝術家

對年輕藝術家而言，另一種關係似乎也很重要。由於當地或區域性的創作或教學計劃的發展，年輕藝術家可能是在現代第一次傾向於在家、在他自己的環境裏，熟悉的周遭，在他可能極為了解的社會生活中攻擊藝術的問題。這個情況——一部分因沮喪而加重——意味著藝術至少在我們所有的社區開始移植了，這也是我們如要藝術不僅僅是大西洋沿岸的泡沫的話，非得達到不可的結果。

純藝術企劃

在所有這類企劃中，創作藝術家的地位自然被視為最重要的。如果美國藝術的主流還要持續的話，則必須有機會發展且在一穩定的一般運動中負起該他的領導責任。一種藝術傳統只有在那個時代重新創造後，才能說存在。不管美術館的收藏告訴了我們什麼歷史，我們必須在當今藝術家的作品中去尋找當今的傳統。

美國藝術的傳統仍然活力四射一事可從創作藝術家對政府之鼓勵和支持的反應中充分顯示出來。這個反應一直都很了不起。他們的作品既多，水準又高。他們一直做得聰明、活潑、又進取……

一大部分創作藝術家身上充分而自由的表達方式，因早期沮喪所受到的疲憊壓力的舒解，多少會在此時發揮出來。其來源似乎也發自該計劃所決定的特殊環境。新的、上好的情況使這些藝術家更加了解到大眾對他們作品的需求。在美國藝術史上，美國大眾和藝術家之間第一次有了直接而健全的關係。各種各樣的社會組織都需索他的作品。在藝術家和公眾間有關壁畫、油畫、版畫和為公共建設而做的雕刻的討論與交流，透過將藝術分派到學校和圖書館去的各種形式的安排，就會創造出活躍而常是非常有人情味的關係。藝術家逐漸留意到社會對藝術的各種需求，且期望有愈來愈多的觀眾，興趣愈來愈廣的大眾。這至少保證了美國藝術有一更廣、社會方面更穩定的基礎，且暗示藝術家和大眾之間長期以來的分裂，並不是因我們社會的本質而命定的。新的視野已經出現了。

美國藝術家發現他們在這世界上有事待做。了解到社會需要、渴求他們所製造的，給了他們繼續下去和信心保證的新認知。這種了解

增加了藝術原已朝社會內容發展的明顯趨勢。在某些實例中，探索社會內容採用了闡釋當代美國景色的方法——回到了十九世紀「風俗畫」（genre）的觀點。社會嘲諷的證據也出現了。在許多美國表達方式的階段下，這不過是對上流社會傳統的反抗或無助的自白。今天的主流，即計劃工作顯示的，要正面得多。朝向更活潑、統一、聲明更為清晰的發展，尋求一恰當的象徵手法以表達當代美國經驗，較少依賴主題上的一目瞭然，以及和當地、區域環境的確切關係……

藝術和社會

誠然，藝術不只是裝飾，或是和生命毫不相干的成就。在某種真正的意義上來說，是應該要使用的；它應交織著人類經驗的原料和構造，加強那種經驗，使其更深刻、更豐富、更清晰、更和諧。只有藝術家與社會間的關係自由地起著作用，只有社會接受他所能提供的東西時，這才能做到。

在當代藝術中最有成果的概念——特別是該計劃下藝術家作品中表現出來的——似乎就是參與。雖然在這艱難的時刻政府規定的安全尺度非常重要，但是積極地參與他們自己那個時代的生活、想法和運動，對許多藝術家而言則更有意義，尤其是年輕的一輩。社會忠貞和責任的新觀念，藝術家和同僚在開頭和在生命上的結合，似乎取代了多年來給予藝術家和許多人在接近藝術上一致的浪漫自然觀念。這個觀念在知性的範圍和情緒的力量上大有可為。是這個給了藝術之社會內容最深的意義。藝術家抽離一般經驗的那種漠然眼見就要結束了，而這最糟的是讓僅適宜在美術館的藝術或稀有之物崛起。這個改變並不意味天賦異稟的藝術家會喪失他必會發展出來的獨特個人風格。而

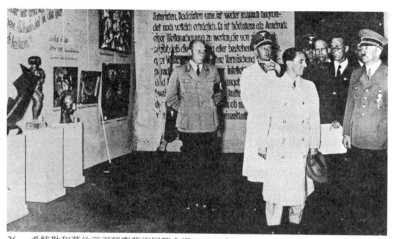

26　希特勒和葛伯巡視頹廢藝術展覽會場，1937年

是意味更廣泛、更自由、更徹底的個人表現手法。

希特勒，〈一九三七年偉大的德國藝術〉，開幕致詞，慕尼黑❽

　　四年前，爲這座建築奠下基石的莊嚴儀式中，我們都明白一件事，即需要奠基的不只是新建築，還有新的、眞正的德國藝術。當時促發起整個德國文化產量之發展的轉捩點正瀕臨危機⋯⋯

　　德國的瓦解和全面衰退——就我們所知——不只是經濟或政治的，更甚者還可能是文化上的。而且，這個過程不能只解釋爲戰爭失利。這樣的災難通常使人民、國家都很痛苦，却能給他們原動力淨化自己，提昇內在的自尊。然而一九一八年噴到我們生活裏的黏液和穢物之潮却並非戰敗的結果，只不過是因爲那場災難而迅速地浮到了表面。透過戰敗，已經病入膏肓的肉體體驗到了內在瓦解的整個衝擊。現在，在只有表面上還繼續運作的社會、經濟和文化模式崩潰後，長期以來潛伏在下面的基石勝利了，在我們生活的各個層面都是如此。

基於其性質的差異，經濟的衰退最能強烈地感覺到，因爲大眾總是迫切地意識到這些狀況。比起經濟衰退，政治的解體不是斷然地遭到否認，就是大多數德國人還不知道，而文化的崩潰更是大部分的人民既看不到也不了解的……

一開始：

1. 從事文化事務的人天生就沒有攪經濟事務的人多。

2. 在這些文化的領域上，猶太人比其他人佔有更多的傳播方法和機構，這使他們最終掌握了輿論。猶太人的確非常聰明，特別是利用他們在新聞界的地位這方面，再加上所謂藝評的輔助，不但混淆了對自然的自然觀念、藝術範圍及其目標，更逐漸侵蝕破壞大眾在這方面的健康感受……

藝術一方面被界定爲不啻是國際公社的一種經驗，因此扼殺了它與民族整體關係上的了解。另一方面，却特別強調它和時代的關係，亦即：並沒有人民或甚至種族的藝術，只有時代的藝術。因此，根據這理論，希臘藝術不是希臘人創造的，而是由以它爲其表現手法的某個時代造成的。羅馬藝術自然也是一樣，基於同樣的理由，這恰巧發生在羅馬帝國崛起之際。同樣地，人類近代的藝術紀元也不是阿拉伯人、德國人、義大利人、法國人等創造的，而只是時代所決定的外貌。因此今天並沒有德國、法國、日本或中國藝術，而有的只是「現代藝術」。結果，這樣的藝術不只和其民族根基完全絕緣，而只是今天以「現代」這個字爲其特色的過去某個時代的表現，而當然，明天就不現代了，因爲已過時了。

其實，根據這理論，藝術和藝術活動就和我們當今的裁縫店和時裝工業的手工混爲一談了。且照此座右銘，有一樣是可確定的：每年

都有所翻新。一天是印象主義，然後是未來主義、立體主義，甚至是達達等。更進一步的結果是，為了最瘋狂、最愚蠢的怪物，必須找到上千標語來標示它們，結果也真的找到了。要不是某方面說來那麼可悲的話，列出所有口號和濫調──近年來所謂的「藝術發起人」對他們的惡劣產品的形容和解說──將會很有意思……

一直到國家社會主義掌權時，在德國都有所謂的「現代藝術」，說真的，幾乎每年都有一種，就像這個字所指的。然而，國家社會主義下的德國還想有一次「德國藝術」，而這種藝術將會也必會有永恆的價值，就像一種民族所有的真正具創造性的價值。然而，如果這種藝術對我們人民來說再次缺乏永恆的價值，那麼也必定意味著它今天的價值不高。

因此，這棟建築的基石打下時，是有意建一座寺廟，不是為了所謂的現代藝術，而是為了一真正、不朽的，也就是最好的德國藝術，換句話說，是為了德國人民的藝術館，不是為了一九三七年、四○年代、五○年代或六○年代的國際藝術。因為藝術不是建立在時間上，而是建立在人民上的。因為時間是會改變的，年歲匆匆流逝。任何隨著某個年代而興盛的東西，都會隨之而逝。不只是在我們之前創造出來的一切會變成死亡的犧牲品，就算是今天或未來將要創造出來的也是一樣。

「但我們國家社會主義者只知道一種死亡，就是人民本身的死亡。原因我們是知道的。然而只要人們還在，就像瞬間即逝的表象飛馳中的定點。是生命和不朽的永恆。的確，因為這個原因，作為這個生命本質之一種表達方式的藝術，是一種不朽的成就──其本身就是生命和永恆……」

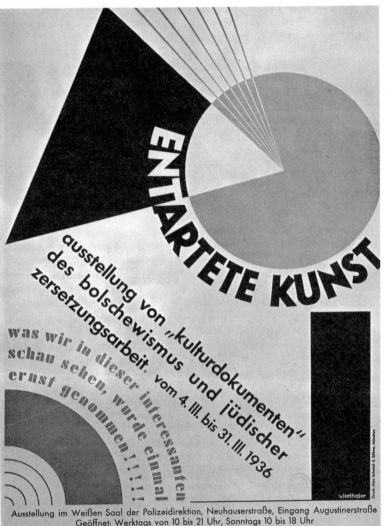

27　維托勒 (Vierthaler) (身分不詳)，頹廢藝術，「布爾什維克和猶太人頹廢作品的『文
　　化文件』展」，1936 年

從我們人類的發展史看來，就知道包含了好幾種不太一樣的種族，而感謝其中一種傑出的種族核心那勢不可擋的形成影響，才能在幾千年間造成今天我們在我們人民身上看到的那種混合。

這一度能形成一個民族的力量，如今仍然活躍著，也在這裏北歐白人的身上，這我們不但承認是我們本身的文化，也是之前古代文化的傳承者。

組成我們國家遺產的這種特別的成分，就像它對歐洲其他國家同一族人中同類種族圈中的人們和文化所造成的自然親屬關係一樣，決定了我們文化發展的多面性。

雖然如此，我們這些在德國人身上看到將這歷史過程的最終結果逐漸具體化的人，渴望給自己一種藝術是能將這個種族模式愈來愈統一的特性列入考慮的，因而，是和一種統一的、各方面都具備的完整性格一起出現的。

有個問題常被提起：身為德國人，究竟意味著什麼？在我看來，幾世紀來多人提出的定義中，最有價值的是：一開始根本不作解釋，而只去設定某種法則的那種。而我為我的人民所能想出，作為他們在這世上之人生任務的最美的法則，是一偉大的德國人許久前就寫下的：「做德國人，就是要清楚。」除此之外，這也意味著做德國人就要合理，而且最重要的，是要真實……

現在，包含著這清晰法則之特色的德國藝術，一直都可見於我們的人民。這盤據在我們的畫家、我們的雕刻家、建築家、思想家、詩人，且可能在最高的層次上──音樂家的心頭。一九三一年六月六日，舊水晶宮（the old Glaspalast）❾注定要焚毀於那場可怕的火災中，真正永垂不朽的德國藝術之寶都付之一炬了。它們名義上是浪漫派，但

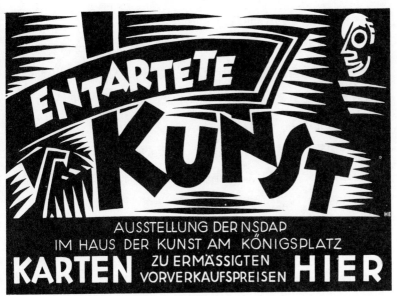

28　H. E.（身分不詳），頹廢藝術，納粹展覽，約 1937 年

在本質上却是那些高尚的德國人對我們人民與生俱來的美德探索下的最光榮的代表，也是那些只有在內心體驗過的生活法則的誠懇的、可敬的表現。而對德國眞義的本質有決定性的不只是所選的主題，這些感覺呈現出來的淸晰、簡要的手法也很重要……

　　藝術絕不可成爲時尙。就像我們人民的性格和血液不可能改變，藝術也會喪失其永恆的特質，代之以在逐漸增加的創造力中表達我們人民的生活行爲的可敬形象。立體主義、達達、未來主義、印象主義等和我們德國人都無關。因爲這些觀念旣不古老也不現代，不過是人爲的口吃，是上帝奪去了他們眞正藝術才華的恩典，而賞以含糊的聲音或騙人的玩意。因此我現在在這一刻坦承，我已下了最後無可變更的決定，要大掃除，就像我在政治混亂的領域所做的，從現在開始去

掉德國藝術生命裏的片語販賣。

本身無法被人了解却為了證實其存在的「藝術品」，才需要那些誇大之詞說明其用處，最後才觸到了那些被嚇到的人，願意耐心地接受這種愚蠢或無關緊要的廢話——從此刻起，這些藝術品再也不會抵達德國人民這兒了。

那些標語、口號：「內在經驗」、「強壯的心態」、「堅強的意志」、「極富未來意識的感情」、「英雄般的姿態」、「有意義的代入」、「體驗到的時代秩序」、「最初的原始主義」等——這一切愚蠢而不實的藉口，這種天花亂墜的空話或含糊之詞，不再會被視為無價值、整體來看無技巧可言之產品的托詞或甚至美譽。「一個人無論有無頑強的意志或內在的經驗，都必須透過作品來證明，而不是胡言亂語。不管怎樣，我們對品質的興趣要比所謂的意志高得多……」

在呈送到這裏的畫中，我看到許多畫確實使人認定某些人眼睛顯示出來的東西實不同於它們真正的樣子，亦即，確實有人將當今的國人視為腐朽的白癡；他們根據個人的原則把草原看成藍色，天看成綠色，雲看成硫磺之類的顏色，或據他們的說法，有這樣的體驗。我在這裏不想爭辯這些人是否真的這樣看到或感到；但在德國人的名義下，我要制止這些顯然患了眼疾的不幸人士，滿腔熱血地將這些他們闡釋錯誤的產品說是我們活著的這個時代的，甚至還希望把它們當成「藝術」呈現出來。

錯了，這裏只有兩種可能性：一是這些所謂的「藝術家」真的這樣看事情，因而相信他們所描繪的；那我們就要檢查他們的視力上的畸形，看是機械故障還是遺傳方面的結果。在第一種情況下，只能同情這些不幸的人了；第二種情況下，他們會是納粹德國內政部很有興

趣的目標，而會提出一個問題，即這種視力上可厭的失調更進一步的遺傳難道不該檢查嗎？另一方面，如果他們自己都不相信真的有這樣的圖象，而由於其他的理由要用這種騙人的玩意來騷擾國家，那麼這種企圖就落在刑事裁判權的範圍內了。

這個館，無論如何，都不是為了這種無能或藝術罪犯的作品籌劃或建立的……

而更重要的是，四年半來在這地點所花的心血，需要這裏上千工人最大的工作量，並不是要展示那些為了要完稿而懶惰得用滴落的油彩弄髒畫布，而且堅信把他們的作品大膽地宣傳為天才閃電般地誕生，就一定會創造出大家可以接納的圖象和品質。我說不可以。本館建造者的勤勞和其合作者的勤勞，必須相當於那些想要在該館展出的人的勤勞。除此之外，我對這些藝術界的「落選者」是否會對他們生的蛋咯咯叫，互相提出專家的意見，是一點興趣都沒有的。

「因為藝術家不是為藝術家創造的，而像其他人一樣，是為大眾創造的。」

我們決定，此後我們會再次要求人民自己來裁判他們的藝術……

我不要任何人有錯誤的幻覺：國家社會主義的首要任務就是去除對它生存有害、有毀滅性的德國政府、德國人和那些影響下的生活。而雖然這種洗滌不能一天完成，在這件事上，我可不想讓人有任何懷疑，即清算的鐘聲遲早會為那些參與這種腐敗的人事而敲響。

「但隨著這展覽的開幕，德國藝術的愚蠢及其文化的破壞就會開始結束了。」

從現在開始，我們會發動一場鐵面無私之戰，淨化我們文化中最後的敗類。而如果在那些敗類中還有人認為他生來階層就較高，那麼

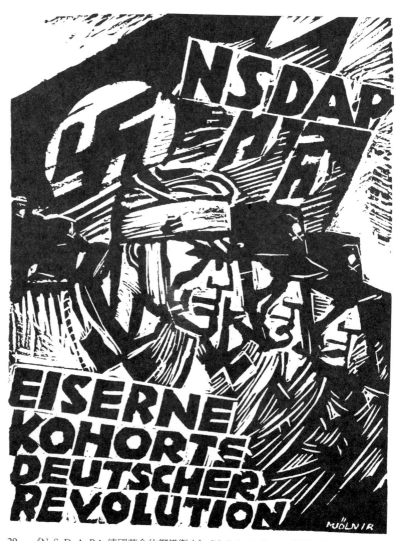

29 《N. S. D. A. P.: 德國革命的鋼鐵衛士》(N. S. D. A. P.——德國國家勞工納粹黨),
 約 1934 年

他在這四年中有許多時間可以證明。對我們而言，無論如何，這四年
夠長了，可獲得最後的定案。從現在開始——我向你們保證——各黨
各派互相勾結而賴以生存的一切囈語者、業餘藝術愛好者和藝術騙子
都會被淘汰、剷除。爲了我們的緣故，那些史前石器時代的文化禿鷹
和藝術口吃者不如退回他們祖先的洞穴裏，以便用他們原始的國際性
鬼畫符來裝飾洞穴。

但是慕尼黑德國藝術館是爲德國人本身的德國藝術而建的。

我非常高興的是，我現在已經能夠說，在許多老一輩的可敬藝術
家以外——到現在都還活在恐懼、壓迫中，但在靈魂深處永遠是德國
人——出現了一些新的、年輕的大畫家。在這展覽裏走一圈，你就會
發現一些讓你覺得美，且最重要的，高尚的、你會感到是好的東西。
特別是來參展的平面藝術的水準，一般而言，一開始就極高，也因此
很令人滿意。

我們許多年輕藝術家現在將會從提供給他們的東西中認出他們應
該走的路；但也許也會從我們大家生活的偉大時代中獲得一個新的原
動力，並從中取得勇氣，且最重要的，保持勇氣去製造眞正勤奮，因
而最終看來即是有能力的作品。

聖潔的良心在這藝術的領域中再次擁有其全權時，我即相信，上
帝會從眾多優秀的藝術創造者中提昇一些到偉大歷史裏不朽的、受上
蒼恩寵的藝術家的那片星空中。因爲我們不相信幾世紀來的偉人消逝
後，某些受福澤披臨的人的創作力量也就衰竭了，也不相信在未來，
大眾集體的創作力量會取而代之。不可能的！特別是許多領域中最高
的成就都已達到的今天，我們相信，藝術領域內，個人最高的人格價
值也會再次製造一勝利的姿態。

因此，此刻我要表達的願望不外是這新館有幸要在未來的幾世紀裏，向德國人民再次展現在這幾個大廳中偉大藝術家的豐盛作品，因而它不只對這眞正藝術之都的光輝，且對整個德國的榮耀和聲望都有所貢獻。

　　我在此正式宣佈：德國藝術的偉大展覽一九三七年在慕尼黑開幕！

布荷東和托洛斯基，「宣言：走向自由的革命藝術」，一九三八年❿

　　文化從未像今天這樣受到嚴重的威脅，這樣說並不誇張。汪達爾人，以野蠻的也相對是不具效用的工具，玷汚了古代歐洲文化的一角。但今天我們看因歷史的命運而結合起來的世界文明，在以現代科技的整個軍械庫裝備起來的復古力量的打擊下搖擺不定。我們所想的不只是剛發生不久的世界大戰。即使在「太平盛世」，藝術和科學的地位也是無法忍受的。

　　只要是來自個人的，只要是利用主觀的才華來創造某個目標以充實文化，則任何哲學、社會、科學或藝術的發現都似乎是珍貴的「偶然」之果，也就是說，需要的實證多多少少是自然產生的。無論是從普通知識（詮釋外在的世界）還是革新知識（要改善世界就需要準確地分析支配其運動的法則）的觀點，這樣的創造都不能忽略。確切來說，我們不能無視於產生創造活動的那個知性環境，也不應不全神貫注於那些影響到知性創造的特定法則。

　　在當代的社會裏，我們必須認識使知性創造成為可能的環境已被大量毀壞。其後必是愈加明顯的惡化，不只是藝術品，更是「藝術」的人格。希特勒統治期間──現已將凡在作品中表達了一丁點嚮往自

由的藝術家都從德國肅清了——已將那些仍願動鋼筆或畫筆的人貶到政府之國內公僕的地位，其任務即按照最爛的美學傳統依令將其歌功頌德一番。如果資料可信，在蘇聯也一樣，熱月反動（Thermidorean reaction）＊正達到巔峰。

　　不消說，我們不認同現在流行的標語：「不是法西斯主義，也不是共產主義！」這是適合實利主義者性情的特有語言，保守且害怕，緊抱著傳統「民主」的破碎殘餘物不放。真正的藝術，即不滿足於玩弄各種已經成形的典範，而是堅持表達時人或人類的內在需要——真正的藝術不能「不」是革命的，不能「不」熱望對社會作一全面而徹底的重建。只要它能從將它結合起來的鏈中產生知性的創造，且讓一切人類提昇到過去只有個別的天才才能到達的高度，這它就必須做。我們了解只有社會革命才能把道路清理乾淨，迎接一個新的文化。然而，如果我們拒絕和現在統治著蘇聯的官僚體系勾結，這正是因為在我們眼中，它代表的不是共產主義，而是它最奸詐、最危險的敵人。

　　蘇聯的高壓政策，透過它在其他國家控制的所謂「文化」機構，在全世界散佈了一種對各式精神價值都有害的黑暗。偽裝在知識分子和藝術家底下的一層污血似的昏靄，沾染到的那些人是以卑躬屈膝為其職業、謊話連篇為其習俗、掩飾罪行為其樂趣泉源的人。史達林主義的官方藝術俗麗地反映出一種史無前例的掛羊頭賣狗肉的把戲。

　　藝術原則鼓舞了藝術世界，對此之可恥否定——這種否定是蓄奴之各州都還不敢的——應該引起一場激烈的、毫不妥協的指責。作家和藝術家的「反對」是一種力量，有助益於摧毀、推翻那些和無產階

級渴求一個更好的世界的權力一起破壞所有高尚感覺和人類尊嚴的政權。

共產黨的革命是不怕藝術的。它了解在墮落的資本主義社會中，藝術家的角色是決定於個人和各種對他不利的社會結構之間的矛盾。只要意識到這一點，單是這個事實就能使藝術家成為革命的當然盟友。在這裏起作用、且心理分析也已分析過的「昇華」之過程，企圖修復完整之「自我」和其所否定的外在元素間破裂的平衡。這種修復有助於「理想的自我」，亦即整理內在世界——「自我」——的一切力量以抗拒無法忍受的當前現實，這是「見諸所有人」，且不斷萌發、茁壯的。個人之精神所感到的解放需要只要隨著自然途徑就能將其流勢和這種最初的需求——將人類解放的需要——混合起來。

年輕的馬克思為作家的功用所詳細制定的觀念值得一提。他聲稱：「作家當然要賺錢來生活、寫作，但在任何情況下，他都不該為了賺錢而生活、寫作。作家絕不可將他的作品看成是『利益』。它『本身就是目的』，在他或其他人眼中這種利益是微不足道的，而如果必要的話，他該為了作品而犧牲自己……『新聞自由的第一個條件即它不是商業活動。』」用這段聲明反駁那些將知性活動強納入和其無關的目的裏去，然後在所謂「政府機構採取某項行動的動機」的偽裝下定出藝術主旨的人，是最合適不過的了。絕不限制他探索的範圍和主旨的自由抉擇——這些是藝術家有權聲稱的不可剝奪的財產。在藝術創作的領域內，應該取消對想像力的任何限制，並且不受任何束縛——不得有任何藉口。不管是今天或明天，對那些力勸我們同意藝術該服從於基本上我們認定不合其本性的原則的人，我們就該一口回絕，並重複我們堅持「徹底之藝術自由」這條公式的主張。

　　當然，我們了解改革的政府有權防備資本主義的反擊——即使這披著科學或藝術的旗幟。但在革命之自衛這些加強的、臨時的標準和主張對知性的創作發佈命令之間是有鴻溝的。如果爲了更徹底地發揮實質製作之力量，革命必須建立一個中央控制的「社會」主義體制，那麼爲了發展知性的創作，就首先該建立帶有個人自由的「無政府主義」體制。不要權威，不要指示，不要一絲一毫上級的命令！唯有在沒有外來限制的友好合作的基礎上，學者和藝術家才可能放手去做他們的工作，達到有史以來最深廣的影響。

　　我們在爲思想的自由辯護時，並無意證明政治上應該漠然，而且也全無意振興基本上爲保守那種極不純粹的目的服務的所謂「純」藝術，這一點應是很清楚的。不，我們觀念中的藝術角色極高，所以對社會的命運一定有其影響。我們相信藝術在我們這個時代的最終職責是積極而有意地參與革命的準備。但藝術家無法將奮鬥當作自由來用，除非他主觀地將自己和社會內容同化，除非他心中眞正感到其中的意義和戲劇，且自由地在他的藝術裏尋找使其內在世界成形的方法。

　　在現階段資本主義死亡的悲愁下，民主派或法西斯派都好，藝術家眼見自己生存和工作下去的權利受到了威脅。他見到所有溝通的管道都被資本主義倒塌的殘骸堵住了。他自然只有轉到史達林的組織，這給了他走出孤立的可能。但他要想避免道德整個墮落的話，就不能留在那兒，因爲不可能散播他自己的想法和這些組織要求他所做的屈辱，以交換某些物質上的利益。他必須了解他的地位，不在那些背叛革命和人類之理想的人之間，而是在那些目睹這場革命的忠貞之士之間的，在那些爲了這個原因就能單獨形成，並帶來各式人類才華的最高自由表現的人之間的。

這個訴求的目的是尋找將所有革命作家和藝術家結合起來的一個共通基礎，以求更能以他們的藝術來為革命服務，並保護那種藝術的自由，以防革命的篡奪者。我們相信變化多端的美學、哲學和政治趨勢，都可以在這找到共通的基礎。只要雙方都毫不妥協地抵制史達林和其走狗奧利佛（Garcia Oliver）所代表的保守的警察巡邏的精神，馬克思主義者可以在這和無政府主義者攜手前進。

我們非常清楚今天散佈在世界各處成千上萬的獨立思考者和藝術家，他們的聲音淹沒在組織嚴密的說謊者的喧嘩中。本地上百家的小雜誌社企圖匯集他們年輕的力量，尋找新的途徑而非補助金。所有進步的藝術潮流都被法西斯主義視為「頹廢」而摧毀了。而史達林又把所有自由的創造叫做「法西斯」。獨立的革命藝術現在必須集合力量，和保守的迫害抗爭。它必須大聲疾呼它生存的權利。這種力量上的統一正是「獨立革命藝術國際聯盟」的宗旨，是我們認為現在必須成立的。

我們無意堅持在這宣言裏提出的每一項想法，這只不過是我們新方向中的第一步。我們呼籲了解這個訴求之必要的藝術之友和衛護者，立刻發言。我們也向呈遞給一切準備參與國際聯盟的設立和考慮其任務與行動方法的左派刊物提出這訴求。

等國際接觸透過新聞界和書信來往而初步建立後，我們將會適度地向當地和國會組織進展。最後一步將是召集世界會議，正式標明國際聯盟的成立。

我們的宗旨：

藝術的獨立——為革命；

革命——為了藝術徹底的解放！

畢卡索，藝術家即一政治實體的聲明，一九四五年❶

你認為藝術家是什麼？──若是畫家就只有眼睛，若是音樂家就只有耳朵，若是詩人就只有一把七弦琴在心中，或甚至是個拳擊手就只有肌肉的白癡？正好相反，他同時還是個政治實體，對於從各個角度感受到的令人心碎、激昂的、或快樂的事件經常保持高度注意。對他人怎麼可能沒有興趣，怎麼可能漠不關心地從他們不斷帶到你身邊的生活中脫離出來？錯了，畫不是用來裝飾房子的。這是戰爭的工具，是打擊敵人並用以自衛的。

畢卡索，有關《格爾尼卡》的一席談話，沙卡樂記錄，一九四五年❷

我對畢卡索說，很多人現在都在說他因為最近的政治聯盟而變成了人民在文化和政治上的領袖，而他對發展的影響可能非常巨大。畢卡索嚴肅地點點頭說，「是的，我了解。」我提到我們在紐約時如何常討論到他，特別是《格爾尼卡》壁畫（現借展於紐約現代美術館）〔很快即由該館購下〕。我說到牛、馬和有掌紋的手等等的意思，以及這些象徵在西班牙神話中的來源等。我說的時候，畢卡索不斷地點頭。「是的，」他說，「牛在那裏代表了殘忍，馬則代表人民。是的，我在那兒用了象徵手法，但其他的作品可沒有。」

我解釋我對他展出的兩幅畫的看法，一幅是牛、燈、調色盤和書。我說牛一定代表法西斯主義，而燈──藉著它發出的強光、調色盤和書則全代表我們所爭取的東西──文化和自由，該畫顯示出兩者間正在進行的惡鬥。

「不，」畢卡索說，「牛不是法西斯主義，但它是殘忍和黑暗。」

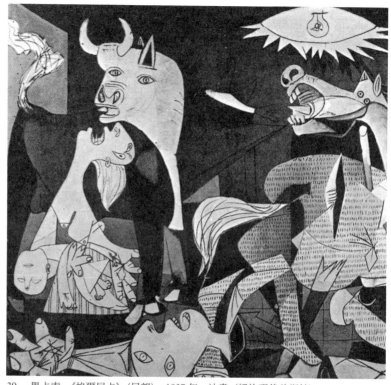

30 畢卡索,《格爾尼卡》(局部), 1937 年, 油畫 (紐約現代美術館)

我提到現在我們期待在他極為個人的用語內, 一種可能改變過的、更為單純、更易了解的象徵手法。

「我的作品沒有象徵,」他答道。「只有《格爾尼卡》壁畫是象徵的。但說到這幅壁畫, 這是寓言的方式。我因此才用馬牛等等。壁畫是為了明白表達和解決問題, 為此我才用象徵手法。」

「有些人,」他繼續道,「說我有一段時期的作品是『超現實主義』。我不是超現實主義者。我從來沒有脫離過現實。我一直都在現實的本質裏〔即『真的現實』〕。如果有人要表現戰爭, 用弓和箭可能會更高

雅、更文學，因為更富美感，但對我而言，如果我要表達戰爭，我會用機關槍！在這段變化和革命的時期，正要用一種改革的繪畫態度，而不要再畫得像以前一樣。」然後他直視我的眼睛，問道：「你相信我嗎？」（Vous me croirez?）……

「……但，」我堅持道，「你的確想到並深刻感受到這些影響世界的事。你承認在你潛意識裏的是你和生活接觸的一個結果，以及你對它的想法和反應。你用這些特定的東西，以某種特定的方式把它們表現出來，不可能純是偶然的吧！不管你是否意識到，這些東西的政治意味都在那兒。」

「沒錯，」他答道，「你說的都非常對，但我不知道我為什麼用那幾樣東西。他們不特別代表什麼。牛就是牛，調色盤就是調色盤，燈就是燈。就是這樣。但那對我可完全沒有政治關聯。黑暗和殘忍，有的，但不是法西斯主義。」

他指著杯子和檸檬的著色蝕版畫。「那兒，」他說，「是杯子和檸檬，形狀和顏色——紅、藍、黃。你看到裏面有政治意味嗎？」

「看不到，」我說，「不過是東西而已。」

「那麼，」他繼續說，「牛、調色盤和燈也是一樣。」他懇切地看著我繼續說，「如果我是個化學家，共產黨或法西斯黨——如果我在混合的色彩裏用了紅色液體，並不表示我在表達共產黨的宣傳，是不是？如果我畫斧頭和鐮刀，人們會認為是一幅共產主義的畫，但對我只不過是斧頭和鐮刀。我只不過想複製東西，而不是東西所代表的意義。要是你把意義賦予我畫中的某些東西，可能是很對的，但這種意義並不是我的想法。你有的想法和結論我也有，然而是直覺的、無意識的。我為了畫本身而畫，我畫的東西就是它們本身，是在我潛意識中的。

人們看的時候，每個人都會從自己在其中所看到的得到不同的意義。我並不想試著讓人明白任何特別的意思。在我畫裏並沒有特別的宣傳意義。」

「除了在《格爾尼卡》。」我提到。

「對，」他答道，「除了在《格爾尼卡》。在那幅畫裏，有刻意的訴求，刻意的宣傳意味……」

「我是共產黨員，我的畫就是共產黨的畫……但如果我是個鞋匠，保皇黨，共產黨或別的，我不一定會將我的鞋子搥成特別的樣子以顯示我的政治立場。」

馬哲威爾和羅森堡，〈會出現什麼這個問題仍是個未知數〉，一九四七年⓭

這是一本藝術家和作家的雜誌，這些人在其作品裏「演練」他們自己的經驗，而並不欲以學院、團體或政治的公式來超脫。

這樣的演練意味著一種信仰，即透過能力的轉換，不管他被迫開始著手時的情況為何，某些有充分根據的東西都會出來。

而會出現什麼這個問題就是個未知數了。我們是以期待的心態來運轉的。正如葛利斯說的：「你知道結果是什麼的那一剎那，你就完了。」

自然，致命的政局施加了極大的壓力。

誘惑人的是這樣一個結論：有組織的社會想法比當代經驗形式中釋放的行為──也是那經驗使之成為可能──更「嚴肅」。

屈服在這種誘惑下的人，在各種各樣操縱所謂事務的客觀狀態下的已知元素的理論中作一選擇。一旦作了政治選擇，藝術和文學就非得放棄不可了。

真的相信他知道如何將人類從災難中拯救出來的人，在他眼前就

有一個工作，而這工作絕不是兼差的。

我們這個時代的政治承諾，邏輯上意味著——沒有藝術，沒有文學。然而，許多人發現能待在藝術和政治行動之間的空隙裏。

如果一個人能夠在政治陷阱困住他後，還繼續畫畫或寫作，就一定可能對純然的機率有極端的信心。

在他的極端中，他顯示出他對政治的介入有多激烈已瞭然於胸。

坎門諾夫，〈兩種文化的各個層面〉，一九四七年 ⓭

頹廢的小資產階級藝術的基本特點乃其錯誤，其好戰的反現實主義，其對客觀知識和藝術中真實的生活描寫的敵意。這裏，當代小資產階級藝術的保守趨勢是呈現在「原創性」，在與「小資產階級」意識形態對抗等等的旗幟下。反寫實的小資產階級藝術的各種「主義」所代表的那些極端形式，是由十八、十九世紀小資產階級寫實主義最佳傳統以及希臘和文藝復興寫實藝術傳統下的小資產階級藝術家逐漸地放棄而走出來的。小資產階級藝術衰微得最快是在十九世紀末、二十世紀初，隨著帝國主義時代的興起，和它所產生的小資產主義文化的腐敗。即使在印象主義裏，也暗示著藝術家對主題的忽視，反映出對藝術訊息的漠視。這一派藝術家的興趣變得很狹窄；印象派畫家畫的大部分是風景和人像，但他們的風景幾乎都是從描繪光線的角度去捕捉的，而他們的人像——聽起來很奇怪——反映出一種「風景式」描寫面貌的手法。對描寫對象之性格、內心世界和心理狀態的詮釋，全附屬在傳達光線於描寫對象之身體和衣服表面之震動的、透明的空氣和物體這些問題之下了。但印象派仍將自然看作一個整體，是直接透過人的視覺管道來感覺理解的。

後印象派，尤其是塞尚，則批評印象派把對光線的描寫變成唯一的顧慮，有時還彷彿讓光線溶解了物體的形式。而他們在熱中於證實「有形物質」之際，則走到了另一極端，將光線整個從畫中去掉，對人和自然的描寫則開始強調那些有生和無生之物都共有的特性(體積、重量、形式、結構)，逐漸將風景和人像都變成了靜物。在塞尚的靜物畫中，東西加倍地沒有生命：他的水果和花卉缺乏紋理和香味。尤其沒有生命的是他的人像畫，完全表現出藝術家對人所深懷的、甚至公然顯示的漠然。這為隨之而來的小資產階級藝術反人性的趨向鋪了路。但「在他的構圖裏，塞尚還不能不將自然物體當作基礎。」絕對主義藝術家馬勒維奇惋惜道。❻立體主義和未來主義終於將物體分解成幾何的線和面，割裂成構成其外在形式的元素，且試圖將某種秩序帶到產生的混亂中。畢卡索公開表示道，寫實主義完了。「我們現在知道，」畢卡索寫道，「藝術不是真實。藝術是使我們接近真實的一個謊言……怎樣使大眾信服他謊言之真實性，這方法就要靠藝術家去尋找了。」❻

　　在帝國主義保守的小資產階級時代的階級意識下的本質，清楚地表現在這種對謊言的擁護，這種拒絕一切客觀的法律和對它們徹底了解的可能上，以及對寫實藝術的憎恨上（不比對科學上的知識唯物論來得少）。它代表了對真實的恐懼，對理性生活知識的恐懼，對面臨操縱真實之發展的法則那無情的運轉時動物式的恐懼，該法則預示了壟斷式資本主義已成為妨礙人類發展下去的過時社會形式的那種不可避免的破壞力，遏止了有生機、在進展的一切，為了維持、加強一批寄生剝削者手中握有的權力而殘害了百萬生靈……

　　事實上，當代藝術和人民之間的鴻溝，當代小資產階級藝術的極端衰頹和惡化的主要原因，即其保守的內容，也就是對大眾想法的頑

強敵意及其墮落的形式——就是使自己脫離生活的結果。在藝術裏，這就從對寫實主義的抗拒中反映出來，寫實主義才是眞正藝術創造的唯一基礎，沒有這個，就不可能有完整的藝術品……

至於糾正現代藝術中基本的、關鍵之錯誤——亦即，改變它對眞實的態度，跨越藝術和生活間的鴻溝，將回歸寫實主義作爲藝術走向進步、振興的唯一途徑——此乃這些藝術實驗者和革新者沒有想到的東西，因而他們爲益趨嚴重的藝術危機嘗試尋找的解決之道就注定要失敗了。

當代小資產階級各個流派的領導人從事的是於藝術形式中各種元素的單向發展，這在古典小資產階級寫實主義中是統一而和諧的。

因此，印象派盲目地崇拜光線和視覺感受，且單方面發展這些到了損害繪畫中其他元素的地步。塞尙和印象派辯論的結果即是壓抑光線而取顏色塑造出來的幾何立體。未來派，也是一面倒地發展動態的問題，對此盲目崇拜，其他一切都屈居其下。同樣地，表現派單方面地強調主觀的因素和誇張的元素（因素，就本身而言可以說就是創造的過程），爲了更大的「表現力」，而使其肥大到了把描繪之物和現象可怕地扭曲的程度。而能滿足於盲目崇拜畫面肌理、幾何線條等等（純粹性、觸覺）這些繪畫成分的學派就更少了。無數的學派和潮流興起，每個都發表一番自負的聲明，彼此咒罵，進行「原則」之戰。

然而，這個表面在藝術範圍裏的活動絕不是男子氣概的證明。相反地，它目睹了與日俱深的退化……

在藝術家將生命從其形式藝術的領域抽出而贏來一切的「自由」後，他們在本世紀初仍企圖在作品、文章和聲明中以假科學、技術和其他藉口來證實這種主觀的混亂……來證明其分析的特性等。但很快

地，連這種半科學的術語也被拋棄了，而在當代小資產階級形式藝術中，最猖獗的主觀性質——正式宣佈對神祕主義和潛意識的崇拜——則公然戰勝了，反常的精神狀態變成了個人最大的創造自由的例子。

所有這些墮落的小資產階級藝術的特色都是「為藝術而藝術」——聲稱和任何意識內容之外觀都不相同——的公然外觀。事實上，這種「純」藝術散佈保守的思想，這些對資本家有利或有用的思想。形式主義藝術家雖然不時攻擊一下資本主義，却不再是叛徒，而變成資本的可憐奴隸——有時甚至是真心的。這些不同的因素怎麼可能變得一致呢？在外國某些形式主義藝術家之間，不但在他們的政治觀點和大眾的贊同之間形成了斷裂的鴻溝，和他們的藝術工作之間也是如此。鴻溝如此之深，就算對抗法西斯主義這樣的世界大戰——其中許多人加入了同盟國的軍隊或抵制運動——都無法改變他們對藝術的看法。他們不斷地公開否定藝術的意識內容，以及藝術之目的和廣大羣眾興趣間的關係。

即使是那些不斷公開支持民主、對抗法西斯主義的形式派，如畢卡索，都明顯地表現出不願將他們對這世界進步的展望用到他們的藝術手法上去。到今天他們的作品裏還有裂縫，結果不只是這些藝術家無法用創作力量促進人民對抗法西斯主義和倒退的傾向，且客觀來看，反而造成他們（透過藝術）在政治言論和聲明中極力反對的小資產階級的保守目標。

藉著聲稱「為藝術而藝術」——斷了和廣大羣眾之奮鬥、渴望、利益之間的接觸——藉著培養個人主義，形式派正在肯定保守分子要他們做的事。他們正將利益輸送給小資產階級，而後者正努力地維護他們統治者的姿態，並對羣眾意識之發展、其人類尊嚴、團結感覺的

增長，以及透過饒富意識內容的寫實藝術手法而激發的活動，都帶著一股恨意。

常有人說，畢卡索在他的病理學作品中刻意創造一種當代資本主義醜陋、不討喜的眞相，以激起觀眾對它的痛恨——亦即畢卡索是「西班牙民主主義」藝術家。

這顯然不是眞的。雖然畢卡索早年「藍色」時期的作品和西班牙繪畫仍有某些關聯，但轉向立體主義後，其藝術就可說是純粹的抽象了。他隨即放棄了一切寫實藝術的傳統，包括西班牙的，而走國際的、空洞的、醜陋的、幾何形式的路線，這和西班牙的差異就像和其他民主國家的差異是一樣的。畢卡索要描繪西班牙人在戰爭中對抗義大利和德國法西斯主義的苦難，就畫了《格爾尼卡》——但在這裏他向我們顯示的也不是英雄式的西班牙共和黨員，而是像在他其他的畫中一樣可憐的、病理的、扭曲的形象。錯了，畢卡索創造他病態的、迴旋的繪畫，並不是爲了要暴露眞實的矛盾，也不是要引起對保守勢力的憎恨。他畫的是一種資本主義的美學辯證法(aesthetic apologetics)；他相信惡夢的藝術價值是因爲資本主義階級之社會心理的分裂而產生的……

認爲人的不協調的扭曲會「困擾」小資產階級是相當天眞的。這是衛護畢卡索的人要證明他藝術中的「反資本主義」和「革命」性質時最喜歡用的理論（麥德琳・盧梭〔Madelaine Rousseau〕就毫無疑問地接受了這種論調）。但值得注意的是，這種醜陋的扭曲引起的是一般大眾而非小資產階級的憤怒。這在法國和其他國家都能看到。畢卡索在倫敦的展覽所崇敬的還是這些普通民眾。即使是《工作室》(Studio)這本雜誌都寫道，這個展覽的作品受到嚴格的審判，而且被界定爲墮

落、敗德、頹廢、退步。《泰晤士報》(Times)因這個展覽收到的信比原子彈發明時還多，而排山倒海而來的信大多在表達參觀畢卡索展覽時的憤怒。至於他的畫「困擾」小資產階級，只不過是小資產階級正好代表他的景仰者和支持者。許多美國雜誌總是時時刻刻地報導畢卡索最近的畫又賣了多少錢。

一些擁護畢卡索的人試著去發現他藝術中的「厚道」，然而他的每一幅畫都以撕裂的人體和臉，以及將其扭曲得無可辨認來反駁這點。（舉例來說，參見他一九四三年在巴黎發表的女性肖像系列，或一九四七年戰後紐約展覽的一幅坐著的女子圖。）他們用畢卡索真實地反映出他那個時代來解釋他的扭曲。舉例來說，這是法國批評家雅克佛斯基（Anatole Jakovski）在《法國藝術》雜誌一篇文章內寫的：「人性在畢卡索來說並不是怪異的。他以人本來的樣子來看人，有邪惡有醜陋，而只有布漢維德 (Buchenwald) 和雷文斯布洛克 (Ravensbruck)＊那一代的可敬之士必定常看到。難道要怪畢卡索選錯了時代嗎？」❼同樣的觀點也見於該雜誌另一撰稿人的文章。❽該文作者表示畢卡索對真實的態度是「溫柔的，有時則趨向尖銳。但將這兩種態度劃分的鴻溝是如此之深嗎？」這就是畢卡索的真實。「當然有人說他有時把真實看得很恐怖。這是對強迫藝術家封閉自己，而當他像日本庭園裏的樹只回敬以刺和帶刺之花時却又大吃一驚的一個時代，所做的尖銳指控。畢卡索也證明了天才所做的唯有反映他那個時代最好和最壞的方面，以及最明顯的矛盾。」❾

那麼就全要怪罪於時代了。當然，在這樣的聲言中自有某種程度的真實，因為帝國主義的時期確實削弱、摧殘了許多藝術家的才華，包括畢卡索。使他們走入迷途，從寫實主義——唯一真正的藝術之道

——走入形式主義導向和無窮無盡「主義」那無可救藥的迷宮裏。但要說所有當代藝術家都注定要成為頹廢的小資產主義藝術中分裂過程的一部分，也是錯的。這個時代（實在不能怪畢卡索選錯了）不只製造了法西斯主義、布漢維德和雷文斯布洛克。也製造了人們對抗法西斯主義的英勇事蹟，以及作家、藝術家受了民主意念啓發的作品。為什麼這些當代生活的層面就不能影響畢卡索的作品呢？……

*布漢維德、雷文斯布洛克為德國納粹集中營。

偉大的社會主義革命改變了現實；它取代了先前舊沙皇帝俄時代的小資產—地主結構，而建立了社會主義國家。在這塊新的領土上，藝術興起了，並找到了走出形式主義和意識真空這個死胡同的途徑。在蘇聯，藝術有權參與建立的生活，不是由富有的藝術贊助者所決定的，而是和全國社會計劃相輔相成的。（建立新的城市，重建應用到大型公共工程上——地下鐵、伏爾加運河、蘇聯大皇宮等——的舊城市、建築、雕塑、壁畫、油畫。）藝術在蘇聯再次吸引了大批觀眾，由各個國家和階層的蘇聯人民所組成的百萬民眾。藝術又開始受到歡迎——達到最高程度的。

蘇聯藝術正循著社會寫實主義的道路前進，一條由史達林指引的路。是這條路創造了意識上向前看而藝術上健康明朗的重要蘇聯藝術：社會主義的內容，國家主義的形式；配得上偉大史達林時代的一種藝術。

和在「純藝術」和「為藝術而藝術」這樣的名詞底下虛偽地隱藏起反動階級之本質的頹廢小資產階級藝術相反的是，蘇聯藝術家公開地信奉表達蘇聯人民——也代表當前世界上最前進的人民——的布爾什維克主義的先進觀念，因為他們建立了社會主義，當代社會最先進

的形式。和頹廢小資產主義藝術之反人性相反的是，蘇聯藝術家呈現的是社會主義人性下的藝術，充滿著人類崇高之愛、社會主義國家解放後個人之驕傲、並對生活在資本主義體制下——使人殘廢、墮落的體制——之人們深表同情的一種藝術。和頹廢小資產主義藝術的謬誤、排斥寫實的、真正的生活寫照相反的是，蘇聯藝術家呈現的是社會寫實主義下健康而完整的藝術，在深刻的藝術形象中反映出真實生活、顯示出新舊之爭，以及新的進步的事物之必勝、一種促使蘇聯人民不屈不撓的藝術。和脫離人民、與民主大眾之利益相衝突，散發著動物性之個人主義和神祕主義、反動反人民的頹廢小資產主義藝術相反的是，蘇聯藝術家呈現的是為民所創，受民之所思、所感及其成就所啓發，而回過頭來以其高潔的意念和尊貴的形象來充實人民的一種藝術。

年輕的蘇聯藝術已創造出世界級重要性的作品。蘇聯藝術家受到偉大任務和目標的啓發。蘇聯藝術循著史達林之天才指示下的真理之路前進。

在年輕的蘇聯共和國從四分之一世紀前舊地主—小資產階級之俄國那兒接收的許多包袱中，也有當時的頹廢形式主義藝術。那些歐美之形式主義藝術家所傲人的「原創性」技倆，許久前就被蘇聯藝術家當成可笑的老古董拋棄了。

蘇聯藝術推翻形式主義所歷經的過程，對全世界的藝術文化有無可估計的重要性。蘇聯藝術家累積的經驗對其他國家的藝術家開始尋找突破形式主義之僵局、創造人民真正的藝術時，會一再讓他們受益。

蘇聯藝術家是大膽的拓荒者，為當代藝術往後的發展開拓了新徑。這是他們在歷史上的偉大貢獻。蘇聯社會主義革命的勝利和社會主義的建立徹底改變了國家之間的關係；它重新分配了各個國家在一般人

類進展階梯上的位置。自瑞狄希契夫（Radi-shchev）＊和十二月革命分子（Decembrists）＊前往歐洲求取推翻封建社會的前進觀念——他們可以再修正、應用到當時仍為一落後國家的俄國沙皇時代的生活和文化的改進上。今天情況完全改變了。今天全世界高瞻遠矚的人們都將希望寄託在蘇聯。感謝社會主義的勝利——一種較高的社會制度——蘇聯變成了全世界最進步的國家。同樣地，蘇聯社會主義文化也是現在最進步、最高的文化。此即海外主要的文化代表團都帶著一種熱切的探尋、希望、欽佩和感激來看蘇聯社會主義文化，來看社會寫實主義藝術。

　　蘇聯畫家、雕刻家、平面藝術家，這些在稱為社會主義這種較高的社會制度下的藝術家，正以社會寫實主義的藝術形象在創造人民真正的藝術，表達現今最偉大的想法——列寧和史達林的想法。

眾議員鄧德羅，「共產主義籠罩下的現代藝術」，一九四九年⓴

　　史畢克先生，藝術界許多用意誠懇坦率，但對今天藝術界起伏不定的複雜影響只有粗淺認識的人寫信來說——不然就是表達他們的意見——所謂的現代或當代藝術不可能是共產主義的，因為今天蘇聯的藝術是寫實且客觀的……

　　對擁護藝術上各種「主義」的人而言，對上至又深又紅的史達林派到淺粉色的政論家，下至像以前共黨路線的做法輕易認同於觀察家，這種隨便否認共產主義和所謂現代藝術關係的回答，是中肯而且自然不過的。這是左派人士的路線，他們現在正大權獨攬，不斷大聲嚷嚷

＊瑞狄希契夫（1749-1802），俄國作家。

＊十二月革命分子為1825年12月起來反對沙皇尼古拉一世的俄國高層官員。

來混淆合法的藝術家，解除學院派的警鐘，並愚弄大眾。

一如前述，藝術被當成共產主義的武器，而共產主義空論家將藝術家稱為革命軍人。在軍人對抗我們政府的革命中，對抗任何共產黨以外的政府或系統時，這就是他手中的一項武器。

一九一四到二〇年，藝術被俄國大革命當成武器用以摧毀沙皇政體，而這個破壞一旦造成後，藝術就不再是武器而變成宣傳的媒介，描述、歌頌社會制度下想像出來的奇蹟、福利和生存的喜悅……

這些所謂現代藝術基礎的主義們究竟是什麼？……我列出的，都是些不名譽的名單，但不表示我的名單已囊括一切：達達主義、未來主義、結構主義、絕對主義、立體主義、表現主義、超現實主義和抽象主義。所有這些主義的源頭都是外來的，絕不該在美國藝術中佔有一席地位。它們並不都是反社會或反政治的媒體，却都是破壞的工具和武器……

立體主義企圖以設計過的紊亂來破壞。

未來主義企圖以機械的迷思來破壞……

達達主義企圖以嘲弄來破壞。

表現主義企圖以模仿原始和瘋狂之事物來破壞……

抽象主義企圖以精神錯亂的創造來破壞。

超現實主義企圖以對理性的否定來破壞……

那些主義下的藝術家易其名稱之快，輕易得就像共產黨的前線組織。畢卡索旣是達達，又是抽象派、超現實派，就像不穩定而花樣繁多的命令，是所謂現代藝術裏一切狂想之士的英雄。

雷捷和杜象現在美國，幫著破壞我們的標準和傳統。前者加強了共產黨在美國的根據；後者被神經病患者幻想成超現實主義……

一個人不論在哪裏研究資料，無論是超現實主義、達達主義、抽象主義、立體主義、表現主義或未來主義都好，都沒有什麼分別。設計惡劣的證據到處都是，只有藝術歪曲者的叫法不同。問題是：我們一般美國人做了什麼，要遭受這種降臨在我們身上的可怕苦難？誰對我們施了咒語？誰讓這一大羣帶菌的藝術歹徒進入我們的家園？……

我們現在面臨的是讓人無法忍受的處境，公立學校、專校、大學、藝術和技術學院受到一羣外國藝術破壞分子的入侵，向我們的青年男女銷售受到共產主義鼓舞、和共產主義掛鉤的那些「主義」之顛覆學說，他們共有的、自負的目標——如果沒有拋棄這條馬克思主義之路的話，那麼拭目以待的就是毀滅了……

阿根，〈集體創作的理由〉，一九六三年㉑

如果在目前的藝術狀況，出現的不只是趨勢和潮流，還有有計劃去做研究的團體，其作品通常只用數字、字母或符號來標明，這意味著什麼呢？集體方法難道不是爲科學或技術研究保留的嗎？那麼個人的發現以及大家認爲最完美的個人表達手法的美感質素之價值又會變得如何呢？

第一個答案：集體研究在城市計劃和建築師之間行之久矣。因此，不論是城市計劃者或建築師都已從美學步入科技的範疇，或美學的研究——就算局限於那個範圍——也已經是集體研究了。塔里辛 (Taliesin) 的萊特學院和哈佛的古匹烏斯學院有一切「團隊」、研究團體運作中的特色。但即使如此，沒有人會認爲萊特和古匹烏斯屬於科學和科技史，而非藝術史。

第二個答案：今天在美學集體研究中見到的「造型」(Gestalt) 潮

流不是新近才發展出的，而是三十多年前從包浩斯的莫荷依—那吉和艾伯斯的教學中就已萌發出來的。這些潮流繼續在一流的學府裏成長，例如美國的設計和視覺藝術學校以及烏爾姆（Ulm）的「造型設計」學校。（無須重複所有正規的學校都是「團隊」和集體作業的。）他們在運動——至少可以說是令人不安的，且以保守的產品說明了形式語言的一般危機——外的一些選擇明顯地出現了。其意義和歷史重要性必須像某種系統中的力量，要在辯證關係的範圍裏來衡量。

在我們描寫「形式團體」的集體創作前，必須先研究一下相對團體，所謂「物體的寫實主義」、尚待定位的美國「普普藝術」，和同樣曖昧的「新具象主義」所提倡、表現的個人主義。不談這些潮流的價值或甚至意圖，是無法將它們歸在社會報導這個大項目裏的……當時的情況有同情、默許、嘲諷、厭惡，但個人的貢獻——要有的話——則限於心理的反應，這甚至可變成一種看法，但絕不可能到形成判斷的地步。沒有意識形態上的刺激，這種觀察只有使之僵化，却不能改變現狀。反而，將其價值貶到最低，或與價值無關：個人性等同性別和其性變態；團體則等同對連環漫畫、電視猜謎和足球賽的喜好。這同樣的現象——這個研究的對象——也是透過相關統計學而導引的科學的心理—社會研究的對象。然而在這種情況下，動機上的研究和操作上的研究結合起來，即出現一個傾向，就是：肯定時則引導，而否定時則利用個人和大眾的行為。報導藝術則瞠乎其後。它並不肯定個人行動的權利和需要，而是將其限制在暗示上：在評估情況而使之客觀化之際，我們可能可藉著孤立自己而躲避掉大眾的法則。由於一個人不會既患大眾疾病又患孤立之苦，因此我們所爭辯的並不是個人有沒有自由的權利，而是有沒有畏縮、發狂，生肝癌、腦癌，以及最後，

自殺的權利。

除了理論上和功能上的假設外，「形式研究團體」和技巧上泯滅人性、或常與個人主義混淆的唯己觀比較起來，就凸顯而出了。形式研究是不能減化成技巧研究，因為其目的是要證明：第一，嚴格的、能感覺的行為是否、且以什麼方式可以轉換成生產的程序；第二，嚴格的、生產的程序是否只在其技術層面有效或也是某種道德行為；第三，嚴格的、道德的行為是否可以在技術上完美、社會方面有用的產品上實現其目的，還是必須在一種更大的、帶有意識動機的範圍裏才能產生。

「形式團體」對前兩點的答覆是肯定的。至於第三點，很容易就承認嚴格的技術既不能滿足一切需求，也不能詳論道德生活的一切可能，且事實上，不可能有一種嚴格的技術沒有廣大的社會目的，以及意識上的動機。嚴格的技術既能製造物體也能製造價值；但價值意識就已經是一種批評了，亦即，其歷史方面至高無上的條件。沒有定論和美感的判斷就不可能有價值和價值意識。形式的趨勢並不能將技術視同於美感(也絕不會與之混淆)，或將美感視同倫理，而是斷定唯有以價值意識或美學方法論作前提的技術，才能位於道德的範圍，且只有根植於在道德上的技術才能自視為嚴格的技術……

與個人在團體中的作用有關的還有第三個答案。由於個人並不需成為團體的一部分才能做他可以做或想做的，基於這明顯的理由，團體意識因而排除了個人的研究和發現。但我們在此並不要決定──冒險的興趣和個人在美學與其他領域的發現是否會從地球上消失。時間會告訴我們。而是，當不幸的大眾化過程快得令人有所警惕時，知道非個人的美感經驗和活動是否可能就極端重要了。形式團體的回答是

肯定的，且顯現出只有團體而非大眾的經驗才是可能的。大眾在其馴服的惰性中是不知道美感的危急，也不會創造藝術。因此在討論到大眾和個人的危險困境時，「團體」這個名稱就取代了「個人」。這並不是武斷；真實狀況的危險在於這不是社會性，而是非社會性，經常受到提倡和辯護的個人孤立性。但個人在沙漠裏是極為孤單的，在羣眾中是極為孤單的。已經被剝奪了所有社會利益和觀點的個人，手無寸鐵，準備被大眾吞沒。因此尋找徵候和症狀，然後只准自己漠然地證實或憤怒地揭發這種狀況，這樣危險的藝術趨勢在我們看來似乎是逆來順受了，事實上，已經脫離了道德和政治的層面。誰想要在大眾那種麻木、要命的惰性下為個人的自由活動辯護時，先得了解人類基本的特性就是能力，使自己和社會中其他人發生、建立關係的那股意志；使自己的行動和他人加以配合，以成為一個團體，以建立一個在其本身的內在動力中找到衝勁超越自己並前進的社會。我們不應忘記，羣眾或那些領導並利用他們的人，對個人——就算他反抗——也永遠都是寵愛有加的；但他們害怕許下承諾、有機的團體，憎恨為創作的目的而組織起來的社會，痛恨在某種運動中的社會。為了將他們連根拔起，大眾總是能從體內的黑暗中產生一種恐怖的「唯一的」、「僅有的」個人類型，獨裁者希特勒。

❶莫荷依—那吉,〈結構主義和無產階級〉,MA,1922年5月。

❷摘錄〈第一篇包浩斯宣言〉(Weimar,1919)。引用於貝爾(Herbert Bayer)、古匹烏斯和艾茲·古匹烏斯(Ise Gropius),《包浩斯一九一九~二八年》(紐約:現代美術館,1938),第16頁。

❸布荷東給我(彼得·索茲)的一封信,巴黎,1962年2月12日:「此覆您1月21日的來函,我很高興授權您在《現代藝術理論》轉載1938年於《同黨者評論》雜誌刊登的〈走向自由的革命藝術〉宣言的譯文。然而,有理由指明(就像我此後幾次在法文轉載中所做的),雖然這篇宣言由里維拉和我署名,實際上里維拉一開始並沒有參與。整篇文章是由托洛斯基和我起草的,因權宜計,托洛斯基要里維拉代他署名。在我的著作 La Clé des champs [巴黎:Sagittaire,1953]的第40頁,我登了原稿的副本以進一步證實這個修改。

❹爲了要強烈抨擊所發表。此處採用施梅克拜爾(Laurence E. Schmeckebier)在《現代墨西哥藝術》(Modern Mexican Art)的英譯(明尼亞波利:明尼蘇達大學,1939),第31頁。該譯文也收錄在麥爾斯(Bernard S. Myers)的《我們這個時代的墨西哥繪畫》(Mexican Painting in Our Time)(紐約:牛津大學,1956),第29頁。

❺1923年第一次以俄文版發表。此處節錄自托洛斯基《文學和革命》的英譯本(紐約:Russell and Russell,1957),第170-171,219,220-221,235-236,247-248,249-251頁。

❻摘自《藝術雜誌》(紐約),XXVIII(1935年8月),476-478,506。該文的副標題是「藝術家工會的標準」。戴維斯在藝術家組織的藝術或政治方面都很活躍,他是左派雜誌

《藝術前線》三〇年代中期的編輯，且是藝術家協會自1936年起的會長。H. B. C.

❼摘自《美國藝術的新範圍》（*New Horizons in American Art*），導言由凱希爾——全國聯邦藝術計劃總裁——所撰，紐約現代美術館1936年的版權，經其許可再版。

❽慕尼黑展覽的開幕致詞以 "Der Führer eröffnet die Grosse Deutsche Kunstausstellung 1937" 刊登在《第三帝國的藝術》（*Die Kunst im Dritten Reich*）（慕尼黑），I，7-8，（1937年7-8月），47-61。這些節錄採自福克 (Ilse Falk) 的英譯。

希特勒設計了一套狡猾的方法，向羣眾證明「真正的德國藝術」比納粹所謂的「頹廢的、布爾什維克及猶太藝術」優越。這篇致詞發表於德國藝術館 (現在是Haus der Kunst) 的啓用大典，此乃慕尼黑一座美術館，在風格上恪守納粹官方建築嚴謹的新古典主義。開幕展是納粹頭子們批准的德國藝術集結而成的。是某種蒼白的學院派風格，幾乎在說明納粹題材下的英雄主義、家庭職責和耕種。(但矛盾的是，納粹宣傳頭子又准許德國表現主義的力量用在海報上。)

與之相對的是，同一年夏天希特勒在慕尼黑又策劃了另一個藝術展覽——這一個名爲Entartete Kunst，即惡劣的頹廢藝術展覽，實質上包括了所有在藝術史上重要的現代德國藝術家，還有許多外國人。在展覽中，精神病患的繪畫和其他東西夾雜在一起，凌亂地陳列著，成爲笑柄，且被控制下的新聞界惡意中傷。

該展只是在葛伯 (Joseph Goebbels) 命令下，諮詢一個專畫裸女、不入流的學院派畫家席格勒 (Adolf Ziegler) 的意見，而從德國藝術館沒收來幾近兩萬幅現代藝術作品龐大存貨的一部分，其中一部分後來售往國外，以作準

備戰爭的資金，餘則燒毀。

希特勒在1937年對現代藝術的觀點並無新奇之處，因爲
他早在1931年就揚言要「發動一場風暴」，掃蕩藝術。1933
年，納粹官方宣傳機構要求，「一切帶有世界性和布爾什
維克傾向的藝術作品都要從德國美術館和收藏中丟出
去；首先應公開展示，將其訂價和經手的美術館人員公
佈，然後全部燒毀。」1935年，希特勒在紐倫堡的一場演
說中即威脅道：「我們和這些藝術的敗德者再無商討或糾
葛之處。他們都是些笨蛋、騙子、或罪犯，應該關在瘋
人院或監獄裏。」

取代埃森 (Essen) 的福克旺美術館 (Folkwang Museum)
館長的納粹黑衫隊員在聲稱「過去幾個時代所創造出來
最好的東西並不是來自我們藝術家的畫室。而是鋼盜」
時，即無心地透露了該黨的文化哲學。(引言摘自席羅德
〔Rudolf Schröder〕的〈第三帝國的現代藝術〉，《德國當
代藝術》〔German Contemporary Art〕，《文件》的特刊，
Offenburg, 1952)〔H. B. C.〕

❾座落於慕尼黑的植物園內的舊水晶宮(建於1854年)，付
之一炬時，收藏有大批德國浪漫派繪畫。包括弗瑞德烈
克 (Caspar David Friedrich, 1774-1840) 和倫格 (Philipp
Otto Runge, 1777-1810) 的這種藝術作品，幾乎是納粹
唯一認可的近代傳統，具體表現出他們認爲是日耳曼民
族的風格和精神。由於這個傳統下許多傑作的損毀，而
給了希特勒建立新館的機會，藉以表明他觀念中第三帝
國的藝術應爲何物。

❿麥克當諾 (Dwight MacDonald) 英譯自《同黨者評論》
雜誌 (紐約)，IV (1938年秋季號)，49-53。因權宜計，
原來被引用爲宣言合撰人的是里維拉，而非托洛斯基。
見註釋❸。

❶ 節錄泰利 (Simone Téry) 的訪問稿，〈畢卡索不是法國軍官〉，《法國文學》(Lettres Françaises) (巴黎)，V, 48 (1945年3月24日)，6。此處英譯採自小巴爾的《畢卡索：五十年來的藝術》，紐約現代美術館1946年的版權，經其同意後再版。

❷ 節錄自一等兵沙可樂的的訪問稿，〈畢卡索如是說〉，《新人民》(紐約)，LIV, II (1945年3月13日)，4-7。

❸ 爲《可能性》雜誌「偶爾的評論」所寫的開場白，第1期 (1947/48年冬季號)，第1頁。

❹ 節錄自VOKS期刊 (莫斯科) 的文章，蘇聯外國文化關係學會，1947年，第20-36頁。

❺ 馬勒維奇，《絕對主義宣言》。V. K.

❻ 《法國藝術》(Arts de France)，第5期，1946年。V. K.

❼ 《法國藝術》，第5期，1946年。V. K.

❽ 《法國藝術》，第6期，1946年。V. K.

❾ 《法國藝術》，第7期，1946年。V. K.

❿ 摘自對美國眾議員的一席演講，1949年8月16日。發表在《國會紀錄》(Congressional Record)，第一段，第81屆國會，1949年8月16日星期二。

⓫ 原以"La Ragioni del Gruppo"載於《先驅》(Il Messaggero) 雜誌 (羅馬)，1963年9月21日。由若內·紐 (Renée Neu) 英譯。

9

當代藝術

美國的當代藝術與藝術家

　　當代這個時期——約始於一九四五年——所面臨的變化，即使以一個在文化、社會和政治都充滿變革的世紀來看，都算是激烈異常的。最重要的是，變化先是集中在紐約，然後散播至世界各大都市，如倫敦、羅馬和東京，它們和巴黎及紐約一樣，有助於滋長重要的新運動。但二次世界大戰一結束，活躍的紐約學派就一枝獨秀地出現了，創出的影響力逐漸回流歐洲，扭轉了在傳統上西向而走的文化步調。

　　回想本世紀初，美國藝術運動的主流整個忽視或無視於歐洲主要的前衛運動時，這場革命橫掃一切的性質就更加明顯了。即使那些在印象派一八八六年於紐約舉行首展好幾年後才開始試驗性地運起印象派筆觸和色彩的美國人，都還被看成是激進派。操縱一切的學院傳統幾乎是所向無敵，因為一小撮傾向

藝術的贊助者往往走向國家設計學院所代表的學院制藝術。雖然許多美國藝術家在歐洲進修過，但都不過是在巴黎、杜塞道夫和慕尼黑的學校盡盡義務而已，對印象派和象徵派在咖啡館非正式的集會而萌發出來的重要新意念，幾乎完全沒有注意到。至於沙金特（John Singer Sargent）、惠斯勒（James Abbott McNeill Whistler）和卡莎特（Mary Cassatt）放棄本身而取他人的傳承，照布朗（Milton W. Brown）來看，則一般曲解爲，「這更像是藝術無國界的證明，而不是我們的文化太狹窄，讓人無以舒展。」❶

因此，現代藝術在美國的「崛起」和歐洲的運動是亦步亦趨的，只不過瞠乎其後，但一旦駕臨時，則來勢洶洶，反應熱烈，一掃許多使之停滯不前的傳統和理想。一如夏皮洛所言，對美國第一次現代藝術的過度反應，和對我們文化中其他方面第一次的反應是一樣的。❷

美國二十世紀初的現代觀點可以從垃圾桶派（Ash Can School）身上預見，他們既不要學院派那種山窮水盡、因襲而來的作品，也不要留學之士畫中出現的巴比松或杜塞道夫流派的微弱回聲。這些藝術家在羅伯特‧亨利（Robert Henri, 1865-1929）有生有色的領導下——特別是透過他一九〇七至一二年聞名於紐約的學派、語錄和文章——開始在周遭的日常生活當中尋找題材。他們大部分——葛萊根（Eugene Glackens）、陸克斯（George Luks）、辛（Everett Shinn）、史隆（John Sloan）和貝羅（George Bellows）——是費城報紙的在職藝術家，他們相信街頭的所見所聞對藝術才是最具生命力的刺激。亨利堅信，藝術建立在社會目的上，眞實比美重要，而生命又比藝術重要。他對「眞實」的看法並不難理解——每日在他四周發生的大都市生活裏，另外，就他看來，在美國迅速都市化而引起的社會問題中也有。

本國第一個定期的現代藝展約從一九〇八年開始，由攝影家史提格利茲在攝影－分離派(Photo-Secession)的小畫廊（一九〇五年開業）舉行，該畫廊位於第五大道，比因垃圾桶派而聞名的區域更近上城。畫廊（稍後稱爲「291」）所展的藝術在意識上和下東城的藝術正好相反；它包括了羅丹、盧梭、塞尙、畢卡索、布朗庫西、馬蒂斯、畢卡比亞、塞維里尼和羅特列克在美國最早展覽的作品。在那些參展的美國人之中，還有和現代歐洲大師一起在國外進修的人：莫瑞爾(Alfred Maurer)、馬林（John Marin, 1870-1953）、韋伯（Max Weber）、史戴眞（Edward Steichen）、杜夫（Arthur G. Dove）、德穆斯（Charles Demuth）、席勒（Charles Sheeler）和哈特利（Marsden Hartley, 1877-1943）。

對美國品味之改革最具關鍵性的是一九一三年現代藝術國際展，或軍械庫展。❸這是大約二十五位藝術家集體努力的成果——主要是垃圾桶派和史提格利茲集團，他們爲了和學院那種權威控制下的藝術展覽對抗，提議籌劃一場大型展覽，以年輕一輩、觀念先進的美國人爲主。一九一三年左右對這樣的冒險是最佳時刻，因爲在國內改革的精神遍佈於政治和社會活動中，而在巴黎、慕尼黑、莫斯科和米蘭，重要的革新動搖了傳統的藝術觀念。在這些事件令人亢奮的魔力下，策劃軍械庫展覽的人不斷地更改計劃；國外的代表團體愈增愈多，因爲戴維斯（Arthur B. Davies）和後來的華特・昆（Walt Kuhn）、佩希（Walter Pach）都發覺到美國人對歐洲藝術中太多偉大的成就一無所知。劃分了史提格利茲和垃圾桶派的國際論和本土論之爭的問題被提昇到一更廣的層面，顯示出這個國家在藝術運動上注定要落後。軍械庫展覽畫册的前言聲明道：

在此參展的美國藝術家認為該展對他們不亞於對羣衆的重要性。他們愈少在作品中顯示出歐洲的發展跡象，他們就愈該思考：畫家或雕刻家的落後是否是因為距離的關係而被摒於影響勢力之外，更由於其他理由，被摒於大西洋彼岸經已證實的力量之外。

雖然軍械庫展是一極為成功的展覽，吸引了紐約、芝加哥和波士頓成千上萬的人，而且雖然一千五百幅作品中將近五分之一賣給了美國收藏家，在美國藝術上的影響却姍姍來遲。垃圾桶畫家因對展覽範圍有所異議而退出，而籌劃上的問題使藝術家協會自己分歧重生。許多革命性藝術概念的強烈觀點在歐洲已有十年之久，美國藝術家却聞所未聞，因此花了一些時間才消化吸收。歐洲先進繪畫尚未在藝術上發生影響之前，先落地生根的是要成為「現代」的這個觀念。

第一次世界大戰使許多年輕的美國人當兵時第一次見到法國，甚至家園以外的世界，讓他們認定巴黎就是世界藝術之都這傳統的觀念。回國的士兵很少能夠再過大戰前那種與世隔絕的文化生活。一如二〇年代一首流行歌曲所言：「（他們見過巴黎後）你怎麼能把他們再關在農場裏？」

美國藝術家和知識分子於二〇年代遷往巴黎，是文化史上豐碩的一章。那一代的年輕藝術家——畫家、詩人、小說家、音樂家——幾乎全都或多或少在巴黎待過幾個月、一年或更長的時間，吸收孕育過現代藝術大師的氣息，並再身歷其境其經驗。

但即使在一九一四年以前，這條路就已經由上一代無數富冒險精神的美國人鋪好了，他們尋找現代的概念，對新的東西特別能接納，

例如史坦茵家族(哲楚德、里歐和莎拉)。莫瑞爾早在一九〇〇年就在巴黎了；德穆斯、馬林和韋伯則在一九〇五年左右抵達巴黎；羅素（Morgan Russell）、沃寇維茲（Abraham Walkowitz）、萊特、布魯斯（Patrick Bruce）、杜夫、戴斯柏格（Andrew Dasburg）、班頓（Thomas Benton）、席勒和史提拉(Joseph Stella，1877-1946)（生於義大利；一九〇二年赴美）則在一九一〇年前到巴黎；哈特利是在一九一二年到的。韋伯是盧梭極好的朋友，而好幾個美國人和野獸派也都在一起工作、展出過。

現在從第二波或戰後的浪潮身上已可看到立體主義風靡的結果：畫廊裏的立體主義繪畫——即使還未到美術館——和創造該運動的藝術家就走在街上，像活生生的神話，受藝術世界的朝拜。立體主義的理論基礎——極能表現出年輕美國人在教導下對典型的法國觀點是怎麼想的——對持另一觀點的觀眾有特別的吸引力：輪廓鮮明、工人般、機械性的繪畫，似乎和新世界的科技及其對效用的崇拜特別有關。

在大家一窩蜂崇拜塞尚之立體主義傳統的口味之際，唯一例外的是哈特利和史提拉，他們分別受到德國和義大利的感召而前往，發現藍騎士和未來派的概念更對胃口。在此期間，格列茲去了紐約，不但在那兒開畫展，也舉行演講，並繼續他從立體主義演變而來的理論。一九二〇年杜象認識了畫家、新藝術的狂熱收藏家杜瑞爾（Katherine Dreier），組成了「無名式協會」（Société Anonyme）（仿杜象達達式幽默而來：「無名式協會有限公司」）。該協會是積極為杜瑞爾小姐之立體派和抽象藝術收藏策劃巡迴展的經紀公司，也正是紐約現代美術館的前身。

經濟大蕭條十年裏的經濟不景氣和社會分裂，還在保守的本土藝

術家和現代的國際藝術家之間造成了看法上另一個分歧，這導致了至少兩種能清楚界定的意識形態和追隨者的風格。一方面，中西部當地的人士如班頓和伍德(Grant Wood)，鑑於美國藝術在中西部農人接近大地的單純生活中所發揮的真正表現力，則頑抗歐洲和現代的影響。在這方面，他們反映出對本國之政治孤立主義的感覺，特別是中西部，在經濟大蕭條時期是非常強烈的。另一方面，就算不住紐約也以紐約馬首是瞻的國際主義者，則在一九二〇年代的巴黎風潮下成長。他們彼此之間、和歐洲的訪客、以及國外的意識形態和理論接觸頻繁，對經濟大蕭條的危機反映在知識抗爭這一更大的層面上。在一九三四年成立、多由紐約前衛藝術家組成的美國藝術家協會，基本上是一開放的政治行動集團，關心的主要是藝術家的經濟福利。一九三三年成立的工作發展管理局（Works Progress Administration; WPA）和一九三五年成立的聯邦藝術計劃這些支持藝術的政府機構，將主要的美國藝術家拉得更攏，且讓他們在藝術家地位上有強烈的認同感。❹雖然「WPA風格」通常是某種平凡而僵化的寫實主義，特別是在公共建築物上的藝術，但還是有一些重要的紀念館，如高爾基在紐華克（Newark）機場的壁畫（現已失傳或毀壞），即融合了社會實用主題和以立體主義為主的活潑現代風格。當時有一陣子，有一股歐洛斯科和里維拉的風潮，前者來紐約替社會研究新學院畫壁畫，後者在底特律和洛克菲勒中心（現已毀壞）作了一系列工業題材的壁畫。而國內危急的社會問題似乎比墨西哥畫家對馬克思主義所作的圓鈍風格詮釋和墨西哥革命題材，要來得嚴重。

三〇年代，雖然來自大西洋彼岸的概念在因交流下降、對國內問題的擔心而減少，國際現代藝術卻很快在紐約市加以制度化。一九二

七年，嘉樂汀（A. E. Gallatin）的當代歐洲藝術收藏在紐約大學華盛頓廣場校園的圖書館永久展出，這可能是紐約第一個這樣的畫廊。一九二九年現代美術館成立。它當即購買了大西洋兩岸現代藝術運動的代表作，並且宣佈了展覽和出版的計劃，既具趣味的模式，也有學術性的展示。一九三七年非具象繪畫美術館(現爲索羅門‧古金漢〔Solomon R. Guggenheim〕美術館) 推出了一項永久展覽，包括了康丁斯基黃金時期的許多作品和其他歐洲藝術家的抽象藝術。而在聯邦藝術計劃和美國藝術家協會的紐約藝術家彼此之間的密切聯繫下，一九三六年即出現了影響深遠的美國抽象藝術家團體，透過展覽和出版的計劃呈現抽象藝術之際，也提供了堅強的抽象理論基礎。

經濟大蕭條結束於一九三〇年代末期，而經濟上的淡季則由軍需品的製造代替了。工作發展管理局解散了，而在其贊助下的上千幅繪畫則屯積在倉庫，但這却在友情的需要下拉攏了那一代大部分主流藝術家。這幾年間他們在聯邦藝術計劃上的發展加強了他們藝術家的身分，但他們團結在一種經濟而非美學或理論的基礎上，就像歐洲的藝術運動一樣。所以還能以他們的職業來維生而一起艱苦地度過經濟大蕭條時期的這些人，更能體會到他們藝術家的身分——美國藝術家；這在過去除了學院派，只有幾個人能擁有。由於他們在社會意識強烈的三〇年代是緊密的組織，特別是美國藝術家協會將工作發展管理局的許多藝術家拉到旗下後，就算不在藝術家的作品裏，在他們的思想中，也自然有當時稱之爲「社會意義」的強烈因素。亨利在第一次世界大戰前就極力鼓吹的這股思想加強了美國人的感覺，即藝術是一種和我們所見所聞、問題重重的生活現實有關的嚴肅職業。這個觀點和軍械庫展覽前迷漫美國的觀點截然相反，亦即像夏皮洛所觀察的，藝

術是一稀有的文化商品，通常製於歐洲，只見於美術館或富豪的家居擺設。

第二次世界大戰所牽涉的廣大層面和美國突然全面地投入，徹底改變了歐洲和世界各國的關係。一九三九年希特勒—史達林協約終止了蘇聯為新社會意識的模範，而翌年法國的淪陷對長期統治藝術世界的皇后——巴黎——更是致命的打擊。歐洲的藝術家團體瓦解，許多藝術家逃到了美國。很明顯的，歐、亞、非三洲的運動和意識形態無法在同樣程度上提供新意念的創製。而在地球的另一邊，日本於一九四一年的突擊激起了巨大的漣漪，這很快就使美國人的意識、軍事、政治力量遍及全球。新的世界意識和隨之而來的全球主義，對經濟大蕭條年代的政治孤立和反映此事的本土藝術作了最後一擊。

隨著大戰後美國這個在文化、政治和經濟方面都深具影響的力量而出現了活潑獨立的紐約繪畫學派。歷來第一次，美國源起的一項藝術運動被國際認可為當代藝術發展上一重要的紀元。此後國際作風就成了主流。但現在國際作風有了新的意義，亦即美國藝術在世界的舞台上產生了力量，到國外尋找意念的不再只是藝術家了。

即使那些最倚重歐洲風格的藝術家都反映出亨利活潑的寫實主義和美學。史都華·戴維斯極受立體主義影響，特別是雷捷的風格，其機械變形風格常在精神上被形容成類似美國機械的「知道如何做」。另一方面，戴維斯在本土景色的價值觀上完全贊同亨利。他漫長的職業生涯涵蓋了整個美國現代藝術史：小時候在費城便認識了許多後來成為垃圾桶派的藝術家，他們當時在他父親的費城報紙擔任插畫家。到了十六歲，他進了亨利在紐約辦的學校，閒時在街上蹓躂，吸收他老師聲稱的最真實的生活。他替左派報紙《大眾》（*The Masses*）畫卡通，

也參加了軍械庫展覽，在那裏特別欣賞高更、梵谷和馬蒂斯。二〇年代初他發現了雷捷，開始將立體主義引進他自己的作品，以這新風格來畫街景，很快地，他就準備長待巴黎了。一九二九年回到紐約時，他即震驚於紐約那種和巴黎相反的無情尺寸和商業調子，但他也堅持這是他的城市，他需要它那種不帶個人感情的動力。從那時開始，他就住在紐約和麻省的格洛斯特（Gloucester），畫美國風景——據亨利的權威之言，但用的是國際立體主義的造形。他的美國景觀比前人所畫的更深入國家的意識形態，因爲他用他一直特別感興趣、類似黑人爵士樂那種跳動的節奏和不和諧對稱，來闡釋他的都市和街景。他也加入了工作發展管理局，一度是藝術家協會的活躍分子，雖然在他成熟的畫作裏看不出什麼該協會的政治意念。戴維斯在寫自己和他人的藝術時，難得的清楚確切，並且對複雜的美學理論或風格化的裝腔作態極不耐煩。他和高爾基的友誼，部分因爲他指責高爾基跳美國牧羊人舞給朋友看這種怪癖而破裂。

哈特利在他的作品和生活中都面臨了身爲美國藝術家的難題，即又想了解現代歐洲運動，却又必須保持他美國人的身分。哈特利出生於緬因州的路易敦（Lewiston），藝術教育始於俄亥俄州的克利夫蘭，繼而前往紐約國家設計學院以及威廉‧瑪瑞‧蔡斯（William Merritt Chase）的學校。當時在歐洲能進一步深造並具旅遊氣息的學校中，蔡斯是名氣最大最成功的一所。自一九一二年起哈特利就頻頻往返於歐洲和美國之間，生前就享受到高度的名氣，並交替於緊張和自我孤立之間。他一九〇九年在史提格利茲攝影—分離派畫廊舉辦首展，但他也和康丁斯基及藍騎士在慕尼黑一同展出。紐約軍械庫展有他的畫，他也常出入史坦茵的巴黎沙龍。在早期的一篇文章中，他認爲塞尚和惠

特曼（Walt Whitman）是現代主義之父。終其一生，他的藝術都散發著當時歐洲運動的活力，儘管他控訴「藝術在美國有如成藥和吸塵器。除非九千萬人都知道藝術是什麼，不然別指望它成功」，他最後還是回到「家裏」，回到他的故鄉新英格蘭。

他是畫家和詩人，一生都在寫評論文章；他的論文集《藝術冒險：畫家、雜耍表演和詩人的側寫》（Adventures in the Arts, Informal chapters on Painters, Vaudeville and Poets）於一九二一年出版。在他〈歸鄉〉那首詩中，他表示他的藝術回歸自然就像他應回歸故鄉的那種感覺：

> 岩石、杜松和風，
>
> 和海鷗靜止不動──
>
> 這一切都萬眾一心。
>
> 找到的人會
>
> 回家來
>
> 一定會發現舊念翻新
>
> 以及盛大的歡迎。

馬林二十九歲開始在賓夕法尼亞學院，後在藝術學生聯盟習畫時，已是開業建築師了。到一九〇五年他三十五歲時才到歐洲，住在巴黎畫畫並旅遊了幾年。在那兒他被史戴眞和史提格利茲發掘，立刻為他在他們紐約的291畫廊安排了一次展覽。兩年後他回到美國，進入了291藝術家和作家創造的極能激發思想的環境。史提格利茲領導畫廊的活力可由一件事得到證實，即馬林受到當代歐洲藝術最大的影響是在紐約291畫廊的氣氛下，而非在歐洲。

馬林很快就變成了291畫廊集團的一分子，但一九一五年他搬到了

緬因州的海邊，以便和大自然的親密接觸。他對美學的沉思不感興趣，而把自己的藝術說成是顫動的生命，其生命力和結構多取自自然的模式。

一九三九年歐戰爆發之際，流入紐約的歐洲藝術家主要是超現實派，這在美國藝術史上的重要性僅次於軍械庫展覽。到了一九四二年，布荷東、恩斯特、馬松、湯吉、達利、賽利格曼(Kurt Seligmann)、馬塔、雷捷、蒙德里安、夏卡爾、費寧傑、利普茲和賈柏，以及許多傑出的藝術教師、建築師和藝術商人都到了美國。超現實派的路早就鋪好了：德‧基里訶早在一九二七年就在紐約展出了，米羅在一九二八年，而達利自一九三三年起展出了三次，他們三人都包括在現代美術館一九三六年「幻想的藝術，達達和超現實主義」的展覽。雖然超現實派幾乎沒有投入紐約的藝術生活，且本身作品很少，但以歐洲最後一個大運動的主要代表來看，他們出現的衝擊却在紐約藝術家身上發揮了很大的影響。

羅森堡寫道，他們來的正是美國藝術的一個關鍵時刻，時當「社會意義」和其風格整個被拋棄，但前往新世界的路又曖昧不明。❺此外，超現實派又在他們的藝術裏表現出一股美國繪畫傳統中罕見的幻想傾向，雖然這在美國文學裏相當普遍（愛倫坡在歐洲大受歡迎，特別受波特萊爾和海斯曼的青睞）。超現實主義的理論和手法將美國人從亨利及其有幾分道德禮教的學派和藝術家協會嚴肅的教條主義下解放出來，並向他們展示出幻想力自然流露時可能帶來的令人歡欣的自由。正如羅森堡說的，他們教人將藝術和生命在自我的內心結合，而不要和社會主題抗爭。

超現實派的宗旨為許多美國人所學習，後者隨即發現他們在面對

迎面而來的廣大可能性之挑戰時──即新藝術世界中心的主流藝術家──有較充分的知識和技巧。羅森堡論道，他們也意識到超現實派現已是歷史的一部分，而非未知數。沒有歐洲的前車之鑑，這在現代歷史上還是破天荒第一遭。路只能憑經驗和過去的經歷來開創，但要以二十世紀中葉的人，特別是美國人所享有的新知識、新自由的廣大可能性來開創。

高爾基由於和超現實派的關係，可能是所有美國畫家中獲益最大的。他和馬塔的交往啟發了他一直忽略掉的一面──非理性的感覺和幻想，而這方面的覺醒使他的藝術凝結成為個人的意象。❻那時高爾基對現代大師已作了深入的研究，但他的作品是在大師的風格下，雖然極強，觀念却非原創。在他坎坷的一生中，他隨著現代藝術降臨美國而經歷了各種奮鬥的階段。而他的移民生涯──從亞美尼亞的農村到格林威治村、聯合廣場，最後到康乃狄克州的鄉間──據羅森堡所言，具體說明了美國人「成功的故事」。

漢斯‧霍夫曼（Hans Hofmann）到美國時，對歐洲的現代運動已瞭若指掌，並將其綜合進他個人的理論和教學，影響了戰後那一代許多的藝術家。他在慕尼黑附近出生、上學，但一九〇四至一四年這段多姿多彩的歲月却在巴黎，在那兒他認識了主流藝術家，輕易地吸收了最重要的意念和風格，主要是象徵主義、新印象主義、野獸派和立體主義。他和馬蒂斯一起工作，而在巴黎期間也和畢卡索、德洛內來往，但却因第一次世界大戰的爆發，被迫回到德國而結束。回到慕尼黑後，他便開辦了一所學校，教授塞尚、立體主義和康丁斯基為主的理論。和任何地方比較，該校都可能是第一所現代藝術學校。他一九三二年搬到紐約，重建他的學校，戰後那一代許多主要的藝術家都做

過他的學生或因他的教學、繪畫或強烈的個性而受影響。從這些管道，他將自己滿腹的二十世紀歐洲概念直接注入了這個國家的藝術潮流。

他的理論建立在抽象藝術源於自然的這層信念上。這信念又反映在藝術世界和外在世界這雙重看法上，近於象徵主義的理論；他將色彩當成能表現最深刻的情緒的獨立元素，類似——如果不是直接來自——康丁斯基和表現主義的概念；但他也思考塞尚和立體主義傳統中的形式。在霍夫曼一生近五十年的教學和繪畫生涯裏，其理論基礎基本上是一致的，這替大部分當代抽象藝術的理論奠定了堅實的基礎。他的原則不受社會意識真空狀態的影響，而將本世紀最初幾年歐洲現代藝術中主要的創新都直接傳承給了大戰後美國的那一代。他的理論因他顯赫的畫家地位而名噪一時，這在他於一九五八年七十八歲不再教書後，結出了豐碩的成果。

第二次世界大戰之前和之後來到紐約的年輕一輩藝術家都熱中成立集團，但和早期歐洲團體不同的是，他們並不在乎共同的意識形態。每個藝術家在團體裏尋找的，一如他在紐約尋找的，是滿足個人的需求。

大戰之前，工作發展管理局計劃爲團體的形成提供了一種中性的結構。佩姬・古金漢在大戰期間展出超現實主義作品的本世紀藝術畫廊，也展出過後來成爲戰後運動健將的年輕美國人：如高爾基、德庫寧、帕洛克、馬哲威爾、羅斯科、巴基歐第和湯姆霖(Bradley Walker Tomlin)。他們透過這個協會認識了超現實主義藝術家，尤其最年輕的馬塔，他啓發了美國藝術家——特別是高爾基——對超現實主義的興趣。一九四八年在馬哲威爾的領導下，某些畫家發起了一個學派，名爲「藝術家的主題」(Subjects of the Artist)，其中一個討論的要點即

主題在抽象藝術裏的角色。❼然而該學派最大的影響是，每星期五晚上舉辦由紐約首要藝術家參與的非正式聊天和討論。該學派只維持了一年，但每週的聚會却一直延續到六〇年代初，在意念的刺激和交換上提供了一重要的場所。

五〇年代，一個意想不到的地方產生了影響力，許多主要的前衛藝術家被全國各地的藝術學院和大學聘爲客座教授。紐約地區的藝術學校長期以來一直因地利之便而聘任重要藝術家兼課，但這需求第一次變成了全國性的，而且主要來自大學。此外，這些藝術家即使有許多從未進過大學，却成了學校的永久教授。藝術家兼教授的身分給了他們的藝術聲明和理論某種合法性，這同時也逼得他們非得愼重而清晰地講解出來。最後，愈來愈多美術館和畫廊在他們益形精美的展覽畫冊中刊載藝術家的聲明，這鼓勵了藝術家將他們以大眾爲導向的意圖敍述出來。就算這些想法有時是硬擠出來的，這些機會和鼓勵，一般而言，却製造了大量清楚而切題的理論。某些藝術家一時之間變成了藝評家而成績斐然，另一些在身爲藝術家這種特別有利的經驗下，變成了傑出的當代藝術史學者。然而不論如何，這些理論在美國戰後知性環境的配合下，則和個人自由表現的藝術觀點有關。

馬哲威爾，最早幾個藝術團體的領導人，是個底子很厚的理論家，開始畫畫前在史丹佛大學、哈佛大學和法國研究過哲學。他在西岸長大，一九三九年到紐約，和超現實派、高爾基、帕洛克和德庫寧都關係深厚。他不但是個卓越的畫家，也是個條理清晰、很有思想的作家，同時還是大學教授、精力旺盛的編輯，特別關心藝術家的聲明。

德庫寧在他的家鄉阿姆斯特丹開始他的事業，很小便在一油漆匠兼室內設計師那兒當學徒。二十三歲移民美國，在紐約定居，繼續當

油漆匠、商業藝術家，兼舞台設計。一九三九年加入紐約藝術家協會，和高爾基特別親近。雖然他很少寫藝術方面的東西，那些即興講出的格言卻格外中肯。五〇年代初，他的繪畫還未廣被認可，經濟還不穩定時，在黑山學院和耶魯大學做過短期的教師。

帕洛克小時在懷俄明州長大，年輕時則在洛杉磯和亞利桑那。十七歲即已有豐富的繪畫經驗，前往紐約，在藝術學生聯盟跟班頓學畫，受到他強烈的影響。他加入了工作發展管理局，認識了紐約畫家。他的作品特別受超現實派的青睞，並受邀參加他們一九四二年的國際超現實主義展覽，一九四三年佩姬・古金漢在本世紀藝術畫廊替他開了第一次個展。他結交那些進入超現實主義圈子的紐約藝術家，透過他們認識了作品對他尤其重要的馬塔。但帕洛克不管受了超現實主義意念或班頓大膽的表現風格多大的影響，他卻從沒有整個投入許多藝術家熱中的討論和爭辯。他對一望無際的西部一直都非常熱愛，喜歡像年輕時那樣開著老爺車橫越而過。

羅斯科小時候從俄國移民過來，年輕時住在俄勒岡州。他讀的是耶魯大學，但要到一九二六年他進入紐約藝術學生聯盟時才開始研究藝術。

此後他一直住在那兒，加入工作發展管理局，也在本世紀藝術畫廊展覽，並結交了紐約派其他藝術家。他是一九四八年第八街藝術學校的創辦人之一，在大學也教過幾年書。

柯德（Alexander Calder, 1898-）（生於費城）在大學學的是機械工程，後來當工程師時，開始修夜間部的素描課，不久即前往巴黎進修藝術。約於一九二六年他用鋼絲做了一套會動的動物和藝人，即有名的馬戲團，一九三二年則做了第一個機動藝術。此後他的時間就分

割在他的農場之間，一個在康乃狄克州，一個在洛爾谷(Loire Valley)。他的機動雕刻深受海外歡迎，被視為具機械才華和熱愛動感的典型美國藝術。他的機動作品雖然影響了雕刻家，刺激了動能雕刻（kinetic sculpture）理論的發展，柯德却極少談論他的藝術，只在非正式的場合與其他藝術家隨便閒聊。

瑞哈特（Ad Reinhardt, 1913-1967）（生於水牛城）於國家設計學院學畫之前在哥倫比亞大學跟夏皮洛修藝術史。稍後他以藝術家的身分在工作發展管理局計劃案工作。一九四四年他在本世紀藝術畫廊發表第一次個展，該年也成為《晚報》(P.M.) 的藝術記者。戰後在紐約大學繼續修藝術史。他在布魯克林大學教繪畫，並在耶魯大學和其他學院、藝術學校任客座教授。他兼有藝術史和繪畫的背景，給了他作為當代藝術評論家獨一無二的資格。

巴基歐第（1912-1963）（生於匹茨堡）於紐約國家設計學院進修，他先是在工作發展管理局計劃案教課，然後成為畫家，和其他紐約藝術家有密切來往。大戰期間他結識了法國超現實藝術家，並在佩姬‧古金漢的本世紀藝術畫廊開第一次個展。

葛特列伯（Adolph Gottlieb, 1903-）（生於紐約）除了在藝術學生聯盟跟史隆學過很短一段時期外，絕大部分是自修。一九二一至二二年他在歐洲作畫、旅行，然後回到紐約，此後就一直住在那兒。他對一九三七年去過的美國西南部的印第安藝術印象深刻，此後便發展出一種形式和符號單純、原始的語言。

羅斯札克（1909-）（生於波蘭）在芝加哥研究並教授藝術，在那兒深受莫荷依—那吉和他包浩斯傾向的學院設計的影響。羅斯札克本是蝕刻版畫家，但一九三一年搬到紐約後即轉向雕刻。他對現代文學

有興趣，特別是存在主義，且將他的雕刻看成是意念和材料之間的交互作用。

史提耳（1904-）（生於北達科達州）不參與大部分的活動。他在華盛頓州受教育，也在那兒教畫，一九四一年搬到舊金山，在加州藝術學院從一九四六年教到一九四九年。史提耳在學術和知性方面有很深的底子，本身也在一間華盛頓大學教藝術史。他是第八街藝術學校的創辦人之一。雖然自一九五〇年起他就住在紐約，但一向不參加藝術家的座談和活動，在藝術和思想方面都保持絕對的獨立。

紐曼（Barnett Newman, 1905-），紐約人，就讀於紐約市立大學和康乃爾大學，也在藝術學生聯盟進修過。他是一九四八年第八街藝術學校的創辦人之一，且是那兒討論會最重要的撰稿人之一。他在文章和繪畫上一直都保持他強烈的個人觀點。

大衛・史密斯（David Smith, 1905-1965）（生於印第安納州）年輕時住在中西部，在那兒讀大學，一九二六年前往紐約藝術學生聯盟學畫。他在紐約接觸到兩股重要的影響：主要透過史都華・戴維斯而來的抽象藝術概念，另外由於貢薩列斯（Julio Gonzales）而對金屬雕塑發生興趣。史密斯在金屬方面的經驗十分具個人風格而且歷久不衰；年輕時他在汽車工廠的生產線上當過焊接工，在大戰期間也造過坦克。一九四〇年他開始在紐約上州一間他叫做終點鐵工廠的工作室金屬店工作。他偶爾在幾間大學任教，但大部分的時間都遠離紐約的藝術活動。

費伯（Herbert Ferber, 1906-），紐約人，一生都住在那兒。他就讀於市立大學和哥倫比亞大學，主修牙醫和口腔外科，在轉向雕刻之際，做過多年牙醫。他寫過幾篇雕刻方面的文章。

史丹齊維茲（Richard Stankiewicz, 1922-）（生於費城）在大戰爆發時徵召入海軍，時年十九。一九四八年退役時即被紐約吸引，進了漢斯・霍夫曼的學校就讀。像許多年輕的退役軍人一樣，他也到了巴黎，繼續跟雷捷及查德金（Ossip Zadkine）學習。史丹齊維茲的進修和轉行因政府對前次大戰退役軍人再教育的補助而得以完成，此即所謂的「權利典章」（G. I. Bill of Rights）。那一代的年輕人，因為這樣的資助而開始新的或更好的職業，而藝術家更特別藉此去歐洲旅遊、進修，或在大學研究藝術。在後面這種情形下，他們接觸到學院的激發，使他們必須對其想法和信念加以組織並表達出來。因此，他們像藝術家一教授一樣，在藝術理論的角色上通常都很能勝任。

　　某些重要的畫家和雕刻家也都寫過有分量的評論文章。費倫（John Ferren, 1905-）（生於俄勒岡州）二十四歲時去歐洲學畫學了九年，因而錯過了經濟大蕭條和與工作發展管理局的結交機會。一九三八年回到紐約後，就在那兒待下來畫畫，參與藝術家的活動，並繼續教書、寫作。艾蓮・德庫寧（Elaine de Kooning, 1920-）（生於紐約）一直都住在紐約，以繪畫成名，教書並撰寫當代藝術。偶爾還在大學授課。芬可史坦（Louis Finkelstein, 1923-）在他形容為「抽象印象主義」的潮流中是個出名的藝術家。雕刻家蓋斯特（Sidney Geist, 1914-）（生於紐澤西州的帕特生〔Paterson〕）從一九五三年起就開始寫藝評。他的評論，特別是刊在他的雜誌《爭鳴》（Scrap, 1960-1961）上的，主要是有關雕塑的談論。他早年是伍茲史塔克市（Woodstock）費因（Paul Feine）的學徒，也在藝術學生聯盟、巴黎和墨西哥進修過。他在紐澤西州加入了工作發展管理局、第八街俱樂部的藝術家會議，以及第十街的合作畫廊譚納吉（Tanager）。他在大學和藝術學校教過課，目前是

紐約工作室學校的助教。

本文提到三位藝評家，第一位是格林伯格（Clement Greenberg, 1909-）（生於紐約市），在藝術學生聯盟和敍拉古大學（Syracuse University）讀書，並在（紐約）史泰拉畫廊（Stable Gallery）年度展覽中展出。他是當代繪畫、雕刻潮流最重要的評論家，曾任《評論》（Commentary）雜誌編輯，而自四〇年代末，其藝評便出現在主要評論雜誌（《同黨者評論》、《國家》〔The Nation〕）和藝術雜誌上。他是最早支持紐約學派和抽象表現主義的人，並以他的展覽「後繪畫抽象主義」來肯定並命名六〇年代的一個發展。

評論家羅森堡（生於紐約布魯克林）則在一文中將「行動繪畫」一詞介紹給廣大的藝術羣眾。他有幾年替美國和國外的文學和藝術評論雜誌撰稿，也寫過關於馬克思理論方面的著作，並在大學和政府資助的教育座談會上演講。他目前正著手撰寫一本漢斯‧霍夫曼藝術理論的書。在三〇年代他為聯邦藝術計劃畫過壁畫，也擔任過藝術家公會雜誌──《藝術前線》的編輯。

克雷瑪（Hilton Kramer, 1928-）（生於麻省格洛斯特）目前是《紐約時報》的藝術新聞編輯。之前擔任（紐約）《藝術》雜誌的編輯，也在（紐約）《新領導》（New Leader）編輯部。他早年替《國家》雜誌寫藝術專欄，並在主要的藝術和文學雜誌上發表文章。他在敍拉古、哥倫比亞和哈佛大學，以及紐約新社會研究學校都就讀過。一九五五年後，他就定期發表對紐約現象的評論。他的文章反映出本世紀廣大的藝術層面，且對大衛‧史密斯的雕刻有清晰的評論，並在《藝術》雜誌作過他的專題報導（大衛‧史密斯專輯，1960年2月）。

歐登柏格（Claes Oldenberg, 1929-）（生於斯德哥爾摩）是瑞典領

事之子，在芝加哥長大。耶魯大學畢業，並在芝加哥藝術學院進修藝術。到了一九六〇年他潛心於上了色的物體，參加過紐約兩次將大眾注意力帶到當時還很新的一種興趣——物體或環境——上的展覽，即一九六〇年的「新形式，新媒體」，和一九六一年的「環境，狀況，空間」。他在一九六〇年將他第一件偶發藝術「城市速寫」搬上舞台，此後便不斷將日常生活中的一般物品和食物放大成巨形——衣架上的襯衫，熨斗和燙衣板，漢堡，早期是上了色的石膏，近來則是乙烯基。他在藝術方面的言論和寫作特別精確，很可能有一部分是因為他早年當報社記者的經驗。

瑞奇（George Rickey, 1907-）（生於印第安那州南灣）轉行畫畫之前，在牛津讀歷史。他在巴黎修過羅特、雷捷和歐珍方（Amédée Ozenfant）的課，自三〇年代初就一直教書。四〇年代中期自空軍退役後，在紐約藝術學院修藝術史，但到一九五〇年即開始做雕刻，且如他所說，「很快就把動作當成是一種手法」。在當時，這種時尚還未全面發展，他清晰的意向聲明使他成為動能雕刻的首要理論家，而他的作品將這清晰的意向反映在所謂的動能雕刻的「古典」手法上。他的作品在阿姆斯特丹、斯德哥爾摩、哥本哈根和加州柏克萊的重要羣展中展出過。

戰後那一代的美國藝術家和早期歐洲的藝術團體，在環境方面有一共通的重要情況——他們都住在藝術家羣聚的重要區域，即紐約市下東城，從那兒，新成立的力量向該國其他地區輻射開去。然而在其他方面則幾乎都不一樣。他們沒有主導的意識形態，沒有什麼親近的藝評家或作家集體的宣言。這一代的藝術家沒有幾個在歐洲讀過書或甚至去過歐洲，除了海陸空三軍的軍人或盛年時趁「政府派遣」才去

的學生。他們對過去藝術的接觸幾乎都在大學或藝術學院，之後則主要是在紐約市的美術館和藝廊。

　　他們絕大多數是從其他地方來這大都市的；許多在外國出生，不然就是移民的子女，還有許多是從中西部或西岸來的。他們幾乎都被紐約吸引，因為那裏集中了一切——他們做藝術家必須自我充實的一切。他們熱烈而急切地探索這個城市的廣大資源，帶著一股一度被剝奪的熱情，因而，實踐藝術之夢對他們來說就更具挑戰性。而紐約，雖然從不是法國文化的閃亮象徵——巴黎——的對手，卻在其包羅萬象的展示中提供了無可匹敵、濃縮自世界各地、各個時代的藝術。只有在紐約這樣無我、競爭激烈的城市，才能那麼容易忘掉區域、國家、種族的背景，無視宗教和社會動機。一切藝術都以一種尚待研究、欣

31　在「俱樂部」的座談會，紐約第二大道和第十街，討論「非批評家藝術家」，1960 年1 月 15 日。主講人：桑德斯（Joop Sanders）、契利（Herman Cherry）、芬可史坦，馬勒利（Robert Mallary）

賞的層面呈現出來，且成為世界上過去傳統和風格的共有儲藏庫。

該市包含了各地最偉大的現代藝術收藏，有眼光、敢冒險的收藏家，野心勃勃、甚且博學的畫商，以及新世界藝術中心那種活潑自由的精神。去想像敏於這種活潑環境的年輕藝術家將自己局限在鄉鎮的藝術理論或區域性的繪畫風格裏，是很難的。就像其中某些人暗示的，他們的繪畫在展示最高的個人風格之際，無可避免地走向抽象，而且在一般感覺狀態下甚至非常富表現力。這些藝術家覺察到這新世界觀明顯地支配了戰後的年代，在當時最具世界性的環境裏成熟，且注意到他們本身極為懸殊的背景，認為過去的一切都在他們的掌握之中，而未來，雖然極不確定，至少絕對是向他們開放的。

羅伯特・亨利，「論個人的意念和表達的自由」，一九○九年 ❽

去年有很多美國國家藝術問題的討論。我們對這主題的處理一直都輕描淡寫，好像這是個可商榷的數目，是可售物品的日誌裏可見到的東西。較嚴肅的人則談了很多「主題」和「技巧」方面的事，好像這些已經到手了，這個大家想望的東西——國家藝術——會長得很快很美；而事實上，國家藝術不限於主題或技巧的問題，而是對該國基本情況真正的了解，然後個人和這些情況之間的關係。

所以美國藝術所需要的，也像在任何地方的，首要是對這個國家偉大想法的重視，然後在精煉地表達自由上的成就。拿任何美國人來說，以適當的工作、適當的學習將他的思想、靈魂和心發展到極致，然後讓他從這種訓練中找出最大的表現自由，一種能和使他震顫的靈感和熱情有所回應的應變技巧，那麼毫無疑問的，不論主題為何，他的藝術都會有美國特色。因為透過他自己的個性和恰當的訴說力量，

他會不知不覺地在創作裏表達他個人對生命的看法，而他的繪畫、雕刻或十四行詩就會證實他的國籍。因為人有足夠力量能完全而自由地表達自己的想法時，就會停止模仿；而任何有幻想力的人將最好的一部分發揮出來，學習誠實的思考、清晰的觀察，就不再會只有理想而沒有想法；所以美國畫家，其腦袋和畫筆被最大的自我發展解放了後，必能表達他國家的特點，這就像他本身就能呈現某種美國類型或說其母語一樣。

因此從外向裏來創造美國藝術是不可能的。對建藝廊如建圖書館的百萬富翁而言，藝術奇想是不會有所回應的。一開始就懷著要從大眾身上进出國家藝術成品這樣自覺的目的，是不可能，因為我們已成熟得能了解這樣一種表現價值。藝術太過情緒化，是不可能強迫或訓練的；而即使在美國，這也不會變成有錢人的奇想。要順利地開花結果，需要根部深植，在國家的土壤中蔓延開去，在國家土壤的狀況下吸收養分，不管有什麼變化，其生長必會顯示出這些狀況的結果。而最足以誇耀的人為成績，在法國或德國最精心模仿出來的藝術，和這種在土壤下開始，在土地上開花的產品比較起來，是毫無價值的。藝術能在一個地方發展之前，當藝術家的人必須覺得體內有一股要表達該國之生龍活虎的想法的需要；他們必須要求自己拿出最佳的表達方法，然後他們所畫、所作、所寫的才會屬於他們的土地。首先他們得有一股愛國情操，讓真正的天才為了證實他周遭環境之美，必要的話，即使犧牲生命也在所不惜。這樣，藝術才會像人類生長般地茁壯，而在人類無懼地思考、有力地表達、並將身心一切力量投入作品之際，變得偉大起來。

有很長一段時間，以一個國家來看，我們覺得在藝術上的要求只

是新奇和技巧。首先，發現他人想法的新奇；其次，呈現它們的技巧；稍後，技巧地呈現在我們土地上發現的繪畫素質的新奇之處。無疑地，美國有許多可說，而且是在其他國家沒有說過的，但我們藝術的茁壯應該倚賴技巧像倚賴聲明的分量嗎？我們實質進展真正需要的是能簡單呈現其聲明的技巧就足夠了，然後利用技巧來展現我們國家取之不盡的偉大而新鮮的意念。

史都華・戴維斯，〈是不是有美國藝術?〉，一九三〇年 **⑨**

馬克白先生敬啓：

　　我很感激你對我在惠特尼畫廊舉辦的水彩展所作的好評。然而有一點我認爲必須向你討教。你在評論中表示對我的作品非常熱愛，並且稱我爲「優秀的美國畫家」。你的這個觀點我由衷地贊同，但你又進一步指出我的風格是法國的，而且如果沒有畢卡索的話，我就會創出一套我自己的風格。馬克白先生，那是好意嗎？如果是好的話，意味著什麼呢？我個人的答案是並不好，其理由，部分陳述如下。

　　說到和美國藝術相對的法國藝術,先決條件是有所謂的美國藝術。它在哪裏，又怎麼辨認呢？有任何美國藝術家所創的風格是在繪畫上獨一無二，而又完全擺脫歐洲模式的嗎？要使這一串硬梆梆的問題柔和一點，我先回答最後一個問題——沒有，科普萊（J. S. Copley）以英國肖像爲其風格，而在我看來，比他們畫得還好。惠斯勒最好的作品是他在英國住宿時，直接得自於日本的靈感。萊德（Albert Pinkham Ryder）的技巧輾轉得自於林布蘭，而荷馬的風格則根本不是風格，而是一個看多了攝影般的圖片而又喜歡的一種自然手法。我從來沒聽說過葉金斯（Thomas Eakins）特別欣賞的歐洲大師，但從他的作品裏，

我可以說有林布蘭和委拉斯蓋茲。這些畫家是美國目前所認為最好的畫家。假定辦一個歐洲和美國四百年繪畫大選的展覽，美國方面的貢獻難道會變成獨立而分開的觀點，和歐洲毫無牽連嗎？答案也同樣是否定的。

　　既然這個事實那麼明顯，為什麼在歐洲比以往都更接近我們一百倍的今天，美國藝術家就該忘掉歐洲的想法呢？如果蘇格蘭人從事電視，那麼對此也同樣有興趣的美國發明家會避開一切刊載他方法的資料嗎？如果他們能夠的話。如果挪威人在原子物理學上有一套極有意思的理論，美國科學家會在校園裏將他的作品燒掉嗎？很難。如果達爾文說種類是進化而來的，美國教育家會不讓任何美國人知道嗎？在田納西州才會。

　　我想畢卡索不是百分之百的西班牙人，不然他不會不管家鄉的工業而住在巴黎。不提此事，他可是過去二十年來無可匹敵、最有勢力

32　史都華・戴維斯，紐約第七大道，1944 年

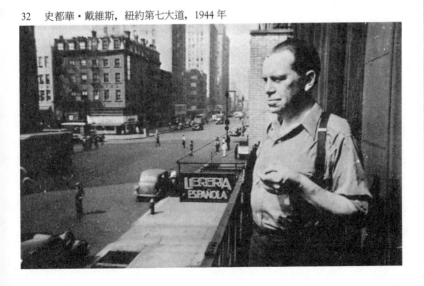

的畫家，很少有哪個國家的畫家不受他影響。沒有受他影響的，也只不過選擇其他的藝術家來模仿罷了。

我降臨這個世界時並沒有完全準備好畫我要畫的畫，因此要問人們的意見。這使我進了羅伯特‧亨利的學院，從那裏我受到鼓勵，並有了這究竟是些什麼的模糊概念。離開亨利先生的直接影響後，我尋求其他的資料，由於其作品讓我很欽佩的藝術家本人我無法接觸到，只有試著從他們作品中了解他們在想些什麼。在那些我諮詢過的藝術家中，主要有畢爾茲利（Aubrey Beardsley）、羅特列克、雷捷和畢卡索。這種學習的過程來自和其他藝術家一樣的觀察。唯一不同的是在所選擇研究的作品。如果畢卡索是在俄亥俄州亞克朗市（Akron）執筆的藝術家，我一樣會欣賞他的作品。我承認研究和影響，認為這一切只有好處。但為什麼畢卡索的影響就有罪，林布蘭或雷諾瓦就沒有，我就不懂了。

我不懂這個，就像我不懂如何避掉影響一樣。我從來沒有聽過或看過有人能的。就像泰德（Tad）常說的，畢卡索自己也有許多影響，就像卡特吃藥丸一樣，而我想這顯示出某種泰德的影響。

有鑑於此，我堅持我是十足的美國人，像其他美國畫家一樣。我像我父母和他們的父母一樣，是生在這裏的，無論願不願意，這個事實都使我成為美國人。要說我的作品是模仿的話，我確信不會在你身上引起你在評論中所說的幾乎無法控制的熱情。在這裏，我們在人種上是英裔美籍、愛爾蘭裔美籍、德裔美籍、法裔、義裔、俄裔或猶太裔美籍，而在藝術上是美國化的林布蘭、美國化的雷諾瓦、美國化的畢卡索。但由於我們住在這裏，在這裏畫畫，我們最主要是美國人。

史都華‧戴維斯，「論美國風景」，一九四一年❿

　　我是美國人，生在費城的美國家族。我在美國學藝術。我畫我在美國看到的東西，換句話說，我畫美國風景……我不要模仿馬蒂斯或畢卡索，雖然承認他們的影響是無可厚非的。我畫的畫不像他們的。我畫的畫像我自己的。我要畫、也畫了這個國家吸引我的特殊景色。但像許多其他人一樣，我也用我認爲放諸四海皆可的某些現代法國繪畫的手法。

一九四三年⓫

　　就我個人而言，我已享受生動的美國景色多年，我所有的繪畫(包括我在巴黎畫的一幅)也都與此有關。它們都有當代美國環境衝擊下激發而來的原動力。除了另外一些畫，我想畫的一些東西有：美國林景和以前的鐵工廠；內戰和摩天大樓；加油站的鮮豔色彩，連鎖店和計程車；巴哈的音樂；合成化學；藍波的詩；火車、汽車和飛機那種能帶來新鮮、多重觀點的快速旅遊；電動招牌；麻省格洛斯特的風景和船隻；五分錢、十分錢店裏的廚具；電影和收音機；海因斯 (Earl Hines) 的熱烈鋼琴演奏和一般的黑人爵士樂等等。無論如何，這些東西的性質對決定我繪畫的特點起了作用；不是在於描繪它們平面的形象，而是在設計上事先決定了一種類似的動力，這將成爲美國環境中新的一部分。

史都華‧戴維斯，「羅伯特‧亨利的學院」，一九四五年⓬

　　亨利學院在系統紀律上所缺乏的，都由其他正面的貢獻彌補過來

了。它將藝術從學院的台座上卸下來，於肯定它來自當時的生活之際，在學生身上發展出一種對社會價值的批判眼光。如果有一種潮流是走向放任的個人主義的話，那麼任何對種族、國家或階級優越的成見都不會在它的氣氛中茁壯起來。藉著發展學生在個人箴言裏的自信，就給了他們的作品一種其他學校學生作品中所沒有的新鮮感和個性。但在整個亨利概念中，絕對強調「反藝術性」的主題，有意把主題或諸如此類的地位抬得比它在藝術中應有的要高。爲了繪畫結構而拋棄學院的規則後，適於新目的的新規則却還未完全設立。描寫性和闡釋性繪畫兩者間的分野，以及藝術是一種自治的感性 (?) 物體，都從來沒有釐清過。由於這樣，靠主題的生命力來帶動興趣，即妨礙了對畫中真正色彩—空間關係之活力那種客觀的鑑賞。在看到軍械庫展覽的作品時，我就隱約意識到這點了。

史都華・戴維斯，「軍械庫展覽」，一九四五年 ⑬

〔軍械庫展覽對我是個天大的震撼——在我作品中所經驗到的最大的單方面的影響。我隨後一切的努力都朝著把軍械庫展覽的意念具體表現進我的作品而發展。〕

今天很難想像這個巨型展覽的衝擊，因爲當時在紐約只看得到現代運動個別的例子。這裏有亨利學院反學院地位的實證，還有往夢想不到的方向的發展……我受到它極大的鼓舞，雖然對抽象作品的欣賞是稍後才有的。我對高更、梵谷和馬蒂斯特別有反應，因爲在我自己的經驗中已用到寬闊而統攝性的形式和非摹仿性的色彩了……〔我對高更在顏色上武斷地使用比他的異國題材更有興趣。就梵谷而言，我對主題也感興趣，因爲是我熟悉的田野和東西。我對梵谷的興趣不只

是對藝術品的興趣，而是我在他所表現的方式上看到我自己的某些東西。因此我從來不覺得梵谷的繪畫是外國的。塞尙和立體派則來得較遲。這可能是一種知性的吸引：不只是你知道的東西，還是你怎麼去想你知道的東西。在高更、梵谷和馬蒂斯畫中……]我在這些作品中也感到我自己作品中所缺乏的一種客觀的秩序［我在這裏展示的作品和任何主題都沒有關係]。這給我的那種興奮和我在黑人沙龍的黑人鋼琴家所感到的那種數字的精確性是一樣的。然後我決定我非得要成爲「現代」藝術家不可。

史都華・戴維斯，「論自然和抽象」，一九四五年❶

　　只有幾次，我在一九三四年之前幾乎每年都去格洛斯特，且通常都待到秋天。我帶著速寫畫架、大畫布和背包，流連在石頭、曠野和船塢之間，尋找可畫的東西。在大戰期間，我替陸軍情報處畫地圖。幾年之後，有個想法開始在我身上出現，和我的目標根本扯不上關係，即包裝和拆卸這些廢物，將它們載過好望角。我開始相信這絕對是較難的一種做法。有了這個啓示後，我每天的出擊就減輕了，只帶一本設計得最輕便的小素描本，和一支結構特別的鋁合金原子筆。這個決定很好，我覺得沒有那麼累，更能專心。我在當地棋賽中對葛林（Ambrose Gring）和溫德（Charley Winter）的比數提高了一、兩點。這個改良決策的好處更在我稍後所畫的作品中獲得肯定。似乎在這種帶著一切裝備的徒步旅行中，我確實學到了一些東西。利用這些資料所需要的不過是不要再將東西拿起、放下一陣子。我自此以後即謹守這個原則。

　　在放棄戶外寫生沉重的設備的同時，我並沒有放棄以自然作爲主

題。我在畫室畫的畫都是直接寫生而來的素描。由於我在戶外寫生而學會了用概念而非視覺的觀點，因而在我畫室的作品中，我得以將不同的地方和東西融入同一個焦點。由於必須選擇、界定這些不同素描中的空間限制和整幅畫之間的關係，我便發展出一種對尺寸和形狀的客觀看法。由於已經在色彩上將這種客觀性發展至某個程度，這兩種觀念現在則必須合而為一並要同時思考。對「抽象」的狂熱開始了。這些努力在一九二七至二八年達到巔峰，我那時釘了一具電風扇、一隻橡皮手套和一個打蛋器在桌上，以此作為我唯一的主題而作了一年。這些畫即「打蛋器」系列，在報章雜誌上引起了一些有趣的評論，即使在視覺上並沒有保留可供辨認其主題的相關資料。

哈特利，〈藝術——和私生活〉，一九二八年 ❶❺

　　一旦真正的藝術家發現藝術是什麼時，就更覺得要三緘其口，以及他本人和藝術的關係。如今，只要想到某人和任何與職業有關的東西聯在一起時，幾乎就有某種「小醜聞」。基於這一點，我在聲稱自己和藝術職業的關係時，就有些猶疑。而在這裏，自白的性質必須突破。我堅決地加入了知性實驗者的行列。我幾乎不能忍受「表現主義」、「情緒主義」、「個性」這種字眼的聲音，因為它們暗示了想表現私生活的願望，而我是不想有私生活的。私人藝術對我而言是精神粗糙的東西。有高尚感覺的人應該將自己置於繪畫之外，而這，當然，指的是最近衝著我而來的一篇吹毛求疵的文章，文中指責我「是個完美主義者」，則主要是真的。

　　我當時只對繪畫的問題有興趣，只對如何按照畫一幅好畫天生該有的某些法則來畫得更好有興趣——而不在於特定某個人的外向性或

內向性。那對我而言是藝術品中與生俱來的錯誤。這是我很早就從布雷克的一個原則發現的一點智慧，也是我在前半段藝術生涯中所遵守不渝的，但我很高興已從中解脫出來——而這座右銘是：「拋開智慧，換上幻想力；幻想力才是人。」從這教條式的主張衍生出的理論性箴言，是你要把眼光轉開才會看到那樣東西——這是十全十美的真理，只要相信並遵守幻想生活這個原則。我不再相信幻想力了。我某天起床後——一切都改觀了。我把舊衣服換成新的，再也受不了見到舊衣服。一幅畫如果是在幻想力的原則下衍生的話，我就極想走開，因為我更相信知性的清晰比幻想的智慧或感情的豐盛更好、更能娛悅人。我相信繪畫的理論層面，因為我相信它能產生更好的畫，而我認為我能說——我是個很能說明幻想概念的人。

我得到一個結論：彼此間配合得宜的兩種色彩比偽裝在令人狂喜的飽滿或詩般的啟示那種煽情的極端迷惑好——一般看來，這兩種品質早就成為第二流的經驗。我寧可在知性上正確，也不要在感性上豐富，而我在其他個人的經驗上，也會這麼說。

我在幻想中生活過，但代價太大。我並不欣賞幻想生活的那種非理性。我已經做了知性的等級，如果可以這樣說的話。我已完全回到自然，眾所周知，自然主要是一種知性的概念。我滿意的是繪畫也像自然，一種知性的概念，以及自然的定律是經由眼睛呈現到腦中的——眼睛是畫家最先也是最後的工具——是真正思考方式的傳達媒介：對聰明的畫家而言，這是唯一來源合法的美感經驗。

所有的「主義」，從印象主義到目前的，都有其無可估計的價值，都能將思緒和實況從膚淺的感情主義中釐清出來；今天以自然作為參考的眼睛所接觸到的回應，比以前浪漫主義和幻想力或詩意原則做為

表達手法和方式的時代，要更好也更重要。

我並不完全確定所謂的繪畫藝術的時機全然不對這件事，相對來說，我肯定只有極少數的人在觀賞或表演時獲得了真正的視覺經驗。現代藝術要有任何意義的話，必須保持在實驗研究的層面上。畫家必須為了本身的教化和樂趣而畫，他們非說不可的東西——不是被迫去感受的——才會引起對他們有興趣的人的興趣。時代的思想就是時代的感情。

在山上那些時間所學的和既有的表現方式上，我個人該感謝印象派的希岡提尼（Giovanni Segantini），而非象徵派的希岡提尼❶。正如萊德加劇了已經折磨我的幻想。立體主義教了我很多，而畢沙羅的法則——由秀拉加以推衍——教了我更多。這些人和塞尚都是偉大的色彩理論家。絕不會再有人畫得像塞尚，比方說——因為絕不會再有人有他特殊的視覺才華；或者說得客觀些，還會出現一個人，有那麼特殊、幾乎無法置信的才能來分割色感並使之合理地再現嗎？有人在配色上比他更理性更具時間性和測量感嗎？我想沒有，而他為今天的狂熱之士提供了對色彩的領域深入研究的新理由。

創出做事的公式並不是藝術家的特質，供應材料讓它建立起來的是他的理性推論過程。比如，紅色是一種幾乎任何正常的眼睛都熟悉的顏色——但一般說來，在一個平凡的畫家的眼中，則看成個別的經驗——結果是他呈現的紅色有其自己的生命，也就是它所在的位置，因為並沒有和周圍的色調互相揉和——對我們今天所認為的真正的著色藝術來說，揉和這個名詞和其他的一樣好。即使塞尚對大紅色都不很肯定，而我想到他的兩幅畫，要把這單色畫在恰當的位置時所應該做的事——他在這方面的藝術是很有才華的。真正的色彩在目前的情

況下受到忽視，因爲單色在過去十五、二十年來一直很流行——即使是一流的色彩家馬蒂斯一度也受其影響。立體主義對此要負大部分的責任，因爲這主要是來自雕刻的概念，且發現雕刻本身是不太需要顏色的。集體的感覺恢復後，例如在印象主義之間所瘋狂的，色彩即會獲得它本身的邏輯。而爲了戶外繪畫的目的，現在正是印象主義復甦的時刻。

然而我不得不再回到原先的主題，即描述我從感性轉到知性的概念；我的感覺是：一幅畫如果不具體表現出美學問題，還有什麼用呢？在所有理性的藝術品底下，一定有某個地方證明某些已被了解的問題。那些過去對結構有其知性認識而能將感情架構其上的藝術家，就是如此。就是這層結構美使得老畫具有價值。而這對我就成了一個問題。我寧可確定我將兩種顏色放在眞正相互的關係上，而不要在個人表現方式繁複的名義下誤導出來的豐沛感情。由於這樣，我相信將畫保持在嚴格的實驗狀況下，比廉價重複而瞬間得來的成功要來得有意義。

眞正的藝術家總是對這個問題感興趣，而你會在達文西、法蘭西斯卡（Piero della Francesca）、庫爾貝、畢沙羅、秀拉和塞尙的作品中強烈地感覺到。藝術不受感情——或甚至受自然，或受美感原則——所奴役。它是所有一切調和後的快樂融合。

哈特利，筆記，一九一九～三六年

美國藝術家 ❶

他們談到美國人的無國籍現象——我要說的則是他們對已經消失的事物那種盲目和無知的崇拜。但我必須悄悄而謹愼地做。他們要美

國人像「美國人」，但對他們的成長和福利卻又很少或根本不提供精神上的營養。不提那些，我拒絕接受歐洲化之藝術家或人的身分，因為以文化而言，歐洲在我生命中是沒什麼兩樣的。我是以前的我，也會一直保持到底。美國提供的是一種東西，歐洲是另一種，而一種不比另一種更了不起或更好。如果我有一種更穩固的支持方式，可能會不同；我幾乎覺得我再也不會拿起畫筆了，只要照我的方式生活和熱愛生命，且可能把第一個向我提到藝術的人殺掉。藝術無人管的時候還不錯；是個可敬的、值得讚美的企圖和職業，但一個誠實的人絕對不願被迫去作任何事，或被迫在任何指定的地方去做。自從我在偶像崇拜者要世界認為藝術就是這樣裏體會到某種藐視後，我就學到了許多藝術和其意義的事。我體會到藝術是貴族的特權，被迫把它製成商品是大錯特錯的。法國人注定要完蛋，因為他們學到如何把藝術變成生意——就是這樣！我回家時對許多事情都會有心理準備，也學會在何時、何地顯示出必要的圓滑以表達自己。

藝術家及其時代 ⓲

雖然如此，對海這邊所作的事發展出一種有希望的認真興趣，對發生在所有國家中的某種本土藝術的再發覺……

這如何影響藝術家？他首先會學著想到自己，而無論他從採取或是違反流行理論的手法著手，他顯現的個性和個人研究都會從他嚴守的藝術原則中獲得特色。大眾因而不得不依賴他認真製造出來的東西，作為來自他本人、他竭誠的願望和努力的東西。他會了解到這種現代感並不是手段、習慣、交易，和流行亦無關；這顯然是我們現代人對表現的渴求，就像……義大利提香、吉奧喬尼和米開蘭基羅的藝術一

樣；就像他和他那個時代之間所維繫的最嚴謹的關係，而透過這層關係，他最能增加他自己原有的力量。

幻象的簡潔❶

我在清理我腦中的藝術廢物，試著實現簡潔、純粹的生命幻象，因爲那在我生命中比什麼都重要。我試著回到我內在生命的早期狀況，且從那些年來在我身上發生的豐富經驗中提煉，把它變成某些東西而不只是知性的消遣。只要注意力適當就能做到，而從此之後，這就是我心理和精神的活動。換言之，這就等於教徒進入修道院或尼姑庵裏所做的，拋棄生活中的緊張和醜陋——如果我更年輕，而有同樣的經驗時，我確定我也會做現在所做的事。

本土的特質❷

本土是由如此原始的東西構成的，只要是你本土的東西，無論你到多遠的地方都會帶著，永遠不會失去……

那些非風景的繪畫，在某種方式上來說就是物體的肖像——使它們不再是靜物，隨著潮水沖到我最近所住的島嶼岸邊的東西，表現北方海洋的景色，任潮水沖刷到我腳邊、從中可見到代表當地生活的東西，像是在大海岸漁夫丟出船外的幾截繩子，棲息在糾纏的海藻和岩石中沖上來的貝類和甲殼類，就好像有時放棄尋找海上遇難的人那樣被人丟棄了。

這種本土的特質帶有遺傳、出生和環境的色彩，因爲這個原因，我才希望宣稱我是緬因州來的畫家。

我們是我們國家的子民，在任何時候都快樂地悉聽裁奪，只有軟

體動物、變色龍或海綿才能在這方面使其瓦解。

以自然為其主題而作畫的人，只要一段時間比以前更接近自然，就絕對會有更好的自然作品，也會比自然教人更驚訝，或更高興？

然後我就跟我緬因州的大地說，耐著性子並帶著寬恕的心情，我很快就會和你臉貼著臉，期待你對浪子的迎接，對此感到欣慰，與此同時一面聆聽著安德史卡金（Androscoggin）播放出來的緩慢、圓滑而莊嚴的音樂。

馬林，與諾門（Dorothy Norman）的一席談話，一九三七年㉑

我會對想要畫畫的人說，去看看鳥飛、人走和海流的樣子。其中有某種法則，某種公式。你非得知道不可。這是自然的定律，而你必須像自然遵守它們一樣地遵守。你去找這些法則，把它們用到你的畫上，你就會發覺這和古畫中的法則是一樣的。你並沒有創造公式……你只是看到。

比方說，你知道你為什麼不滿意帝國大廈的尖頂，或高聳的圓形建築？你知道為什麼嗎？因為自然是不容許高聳的圓形建築物的。你看過高山或巨樹的頂端嗎？你在哪裏見過圓形？

如果你所建立的結構不足以支撐你想要達到的，或再者，如果比它需要的還強，你站在那兒看你所架構的畫時，就會覺得不安……當然，如果你願意的話，你可以把信封的住址遠遠寫在角落，但你很快就會覺得不平衡，……你的畫也一樣。

地球圍繞著太陽轉得飛快，你認為它一定會撞得粉碎了。但沒有。太陽本身就不會讓地球撞得粉碎……你還是往前走，並沒有特別留意，然後你不經意地抬起頭，太陽就在那發著光，你知道它是在軌道上前

進。你對它所走的路線很確定，因為你知道它是循著某個基本定律移動的……而這就是你在一幅技巧精湛的畫前所感到的，即使你並不眞的在想那幅畫。

你要管的只是事物的數學——而不是藝術。對了，你也要管訊息。我想，你不會看不見其中的敍事成分，但你所做的東西必須獨立存在。你所要管的是做工人、建築師、數學家的事。你必須有恆地工作，增加你的重量和平衡感，這樣你的畫一定能站起來，這樣你所建的結構才會給你堅實、永久的感覺。而畫中所有個別的部分都得一起作用，作爲整幅畫的必要部分……

有些事是潛藏在你腦子裏的。你的幻象在意象的表面逐漸出現……然後是你的畫布——你將你幻象裏的一切引進的主要平面。你幻象中的一切線條和形式都來到那塊平面上，這樣在你所處理的平面上畫了三條或多少線條都好，並將這些線作爲你想表現的動作的中心，那麼你無論何時都必須在這些線條上發展進去或出來……你所建立的東西本身即能存在，而你並沒有抄襲幻象外的東西。但如果你先畫輪廓，再把裏面填滿，那麼你總會覺得你是從外面畫進去的。你必須從裏面畫出來，總是圍繞著一個軸，緊握不放。那麼你正在做的就是純粹的抽象，因爲你正在做的，不必依賴臨摹就能存在。

一旦你畫框內的結構強得足以支撐自己，那麼在邊緣所發生的就不是那麼重要了。我們這麼說好了，如果你畫的女子身體很堅固，但在裙邊有流蘇，那麼流蘇的感覺就不可能毀掉你畫裏主要的結構。但如果邊緣有很激烈的東西會破壞內在結構的穩定感，那麼就有什麼不對了。一幅畫必須在畫框內就是個完整的東西。你不該覺得它的力量會散掉。你的畫必須從畫內的軸心透過重量和平衡來控制，必須在四

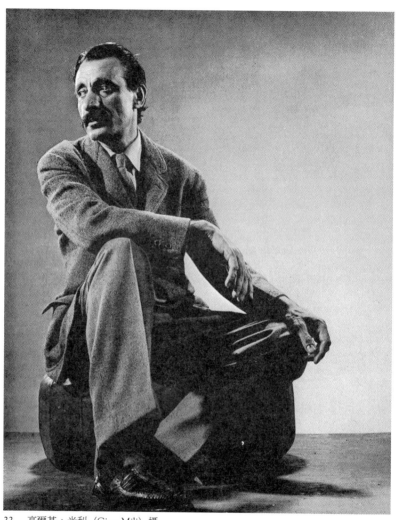

33　高爾基，米利（Gjon Mili）攝

邊停住……當然，從來沒有人做得恰到好處，但有些人似乎很接近了。當然，有時候我們也不需要遵守法則。這發生在一種瘋狂的狀況下時就沒有關係，但不能瘋狂得使你所違反的東西失去平衡。我也認爲允許某種程度的自由是必要的，但我們總是得盡力達到某些法則，並去遵守。

高爾基，「立體主義和空間」，一九三一年㉒

二十世紀——如此的緊張，如此的活動，如此的不安，激動的能量！六世紀以來有比立體主義更好的藝術嗎？沒有。幾世紀是會過去的——才華過人的藝術家會從立體主義中吸收正面的元素。

蠢笨的畫家採取可測量的空間，清晰確定的形狀，長方形，直的或橫的，他們稱其爲空白的畫布，而每一次只要畫布加大了，他就得畫一個新的空間。他們怎麼可能懂立體主義或二十世紀的藝術呢？他們怎麼可能理解製造藝術的元素？他們怎麼可能接受寧靜和擴張也是繪畫中的感覺元素？

高爾基，「對他的壁畫的描述，飛行：受空氣動力學限制的形式演變」，約一九三六年㉓

在壁畫裏那種建築式二度空間的平面必須保留。然而如果我的壁畫的主題是飛行時無邊無際的天空，那麼我如何來克服這個造形問題呢？怎樣才不會使牆飛走，或使牆在敍述畫中不擠在一起呢？這個問題在我考慮到飛行給人的眼睛一種新視覺時就得以解決了。巨廈林立的曼哈頓島從高空五哩的飛機上望下來時就變成了一張地圖，二度空間的平面。這種新的感覺簡化了地面物體的形狀和樣子。物體的厚度

消失了，留下的只有物體所佔據的空間。這樣的簡化排除了一切裝飾上的細節，而帶給藝術家的限制則變成了一種風格、造形上的創新，這是我們這個時代所特有的。我在壁畫上怎麼利用這種新觀念呢？

在流行的藝術概念中，飛機就畫得好比在照片裏看到的。但這老套的概念在它佔據的空間中並沒有建築上的一致性，也並沒有眞實的呈現飛機的一切枝節。這裏迫切需要去動些手術，因此在第一塊牆面「戶外活動」，我才必須將一架飛機分解成它的組合零件。一架飛機是由不同的形狀和樣子組合起來的，而我不只是在數字的興趣上，還在既有的牆面、飛行的造形符號上用了舵、機翼、輪子、探照燈等這樣基本的造形。這些造形上的符號是飛機不變的元素，不會隨著設計的改變而改變。這些符號，這些形式，我用在令人麻木的不均比例上，以便在觀者身上留下我們這個時代奇蹟似的新視覺。爲了增加這些形狀的力量，我用了可見於航空界的原色，紅、藍、黃、黑、灰、棕，因爲這些色彩本來就是用來使物體從中性的背景中凸顯而出的，這樣才能更清楚更迅速地看到。

同一塊牆面的第二塊畫板則包括通常在機庫裏常用的東西，例如梯子、滅火器、油車、尺等等。這些東西我像前一塊牆面那樣安排地來分割、重組。

在「早期飛行」的板面上，我企圖將乘坐第一個汽球的乘客對四周天空和腳下地面的驚奇帶進基本語言中。這個觀念引起的問題顯然不同於前。事實上，每一面牆呈現一個不同的航空問題，而要解決各個問題，我必須用不同的概念、不同的造形特色、不同的顏色。因此，要欣賞我那幅第一個汽球的壁畫，觀者必須要試著在想像中進入第一批乘客所體驗到的神奇的驚訝感。在震驚之餘，一切都改觀了。天空

變成了綠色。太陽是黑色的，驚訝地看著上帝之手從未創出過的東西。而地球佈滿了以前從來沒有見過的棕色橢圓形。

這種神奇的影像我在第二塊板面上繼續使用。從蒙哥費爾（Mongolfier）的第一個汽球開始，航空一直發展到現代飛機的機翼——這麼比喻——橫跨美國。天空還是綠色的，因為天空的神奇無窮無盡，而美國的地圖因速度的改變帶來了改變的幻覺，而變成了新地形。

前三塊「現代航空」包括了旋翼機迴旋升空過程的解剖動作，但却帶有停頓的靜止。第四塊則是簡化成基本形式的一架現代飛機，然其空間又有一種飛行的感覺。

在最後三塊裏我用了武斷的顏色和形狀；黑色機翼，黃色螺旋槳，以表達人類在現代的巨形玩具上飾以兒童替風箏上色的那種富於幻想的遊戲。同樣的精神下，引擎在一個地方看起來像龍的翅膀，在另一個地方又像輪子、推進器，而馬達以驚人的速度像隕石般地劃過大氣。

在「飛行的技巧」中，我用了變化的形式。描繪的物體，溫度計、濕度計、風速計、飛行用的美國地圖，都是在航空上有用途、絕對重要的，而為了強調這個，我把它們從環境裏抽離出來，給了它們重要性。

高爾基，「莎姬花園繪畫系列摘記」，一九四二年❷④

我喜歡熱、溫柔、食物、味濃的東西、單人演唱會、放滿水將自己浸在裏面的澡盆，我喜歡烏切羅（Paolo Uccello）、格林勒華特、安格爾、秀拉的素描和草圖，以及畢卡索那個人。

我以重量來測量一切。

我喜愛我的慕古奇（Mougouch）。那麼塞尚老爹呢！我恨一切不像

我的東西，而我沒有得到的東西對我而言都像上帝。

容許我——

我喜歡麥田、糞、杏子、杏子的形狀、太陽的波動。最喜歡的還是麵包……

離我們家到泉水去的路約194呎的地方，我父親有個小蘋果花園，樹上已不結果了。那裏有塊常年陰暗的地，長出不計其數的野生蘿蔔，豪豬也常在那兒做窩。有塊藍色的石頭埋在黑土裏，有苔斑點點，像下降的雲。但像烏切羅畫中長矛般的固定陰影又是哪裏來的呢？這個花園就叫許願園，我常看到我母親和其他村婦解開胸衣，手裏拿著柔軟的胸罩在石頭上搓揉。在這之上是一棵大樹，浸在太陽、雨水、寒冷中，樹葉全掉光了。這就是神聖之樹。我不知道為什麼這棵樹神聖，但我眼見經過的人都自動撕下身上一塊衣服，綁在樹上。這個行為持續了好幾年，所有這些個人的簽名題詞像在風的壓力下真正的旗幟遊行，在我通常對白楊樹銀葉的沙沙聲有所回應的天真耳朵裏，是非常輕柔的。

漢斯‧霍夫曼，「他的教學節錄」❷⑤

名稱

自然： 一切靈感的來源。

無論「藝術家」的作品是直接來自自然、記憶，還是幻想，自然永遠是他創作動力的來源。

藝術家： 代理人，在其腦海中，自然轉換成新的「創作」。

藝術家從一形而上的觀點來處理他的問題。他與生俱來感

應事物之固有特質的能力主宰了他創作的本能。

創作：　　在藝術家的觀點上，即物質、空間和色彩的綜合。

創作並不是複製所觀察到的現象。

正空間：　可見事物的所在。

負空間：　在可見物質之間和周圍部分的空曠處的輪廓或「星羣」。

色彩：　　在科學的層次上，即光線的特別狀態；在藝術的層次上，
對光之特質在造形和心理差異上的理解。

這些差異被視為色彩的「間歇」，類似於「張力」，在兩個
或以上的固體形式間有關力量的表達方式。

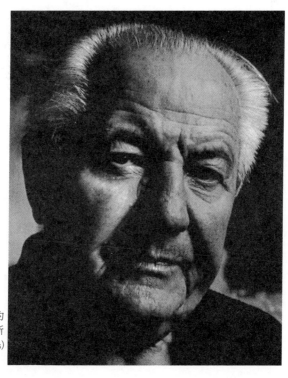

34　漢斯‧霍夫曼，約
1960 年，拉撒勒斯
(Marvin P. Lazarus)
攝於紐約

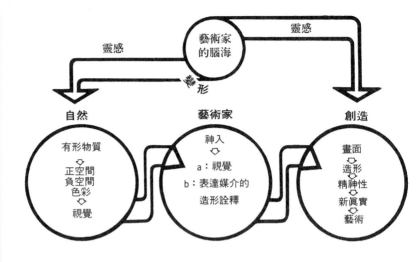

35　漢斯・霍夫曼，自然—藝術家—創造關係圖，約 1948 年

　　　　　　在自然界，光線創造了色彩的感覺；在繪畫中，色彩却創
　　　　　　造了光線。

視覺：　　視神經因光而受到的刺激；藝術上來講，這種刺激對自然
　　　　　界變化的察覺，能使人辨別出色彩和空間的正負。

神入：　　一個人的意識在幻想的狀態下進入另一個生命或東西的投
　　　　　入。在視覺經驗上，感應到形式和空間關係或張力，以及
　　　　　發現形式和色彩之造形和心理特質的，是本能。

表達媒介：在物質上給予概念和感情其可見形式的物質方式。

　　　　　　每一種表達媒介都有其本質和生命，據此，創作的衝動得
　　　　　以實現。藝術家不只要具創意地將他對自然的經驗詮釋出
　　　　　來，而且必須將他對自然的感覺轉換成在「表達媒介」上
　　　　　具創意的詮釋。探索媒介的性質是了解其本質的一部分，

也是創造過程的一部分。

畫面： 圖畫所在的平面或表面。

　　　　畫面的本質在其平面性。平面性和二度空間是同義的。

造形： 三度空間的經驗到二度空間的轉換。一件藝術品的圖象訊息和畫面結合爲一，及其性質在表達媒介的特質上具體呈現時，就具可塑性。

精神性： 無論理性地或直覺地理解到在自然裏的各種感性和知性方面的綜合關係。就藝術而言，精神性不可和宗教意義混淆。

眞實： 藝術上即一種察覺。

　　　　有兩種眞實：由感官所理解的形體眞實，以及由心思之自覺或潛意識之力量在感性和知性方面所創造的精神眞實。

論藝術的目標和本質

藝術的目標，到目前爲止我們可說的目標，一直都一樣；從生活得來的經驗和藝術媒介自然特質的混合。

藝術直覺是其精神自信的基礎。藝術是在藝術媒介的特性中找尋表達方式的精神反射，即一種自省的結果。

藝術家擁有清楚的感覺、記憶和平衡的感應力時，就能透視他的主題，並將其經驗濃縮進自給自足的精神眞實中來加強其觀念。因而在媒介上創造了一種新的眞實。

只有在藝術家運用直覺，並同時掌握了它的本質和支配它的原則時，媒介才會變成藝術品。

藝術品本身即是能反映出藝術家感官和感情世界的一個世界。

就像一朵花，由於其本身即一完整的器官，在色彩、形狀和質地

上不但有裝飾性，也是自給自足的，而藝術，因其本身的特殊，就不僅僅是裝飾。

論創造

包容的、創造的心思是沒有界限的。心思永遠都將新的領域帶到它的控制之下。

我們一切的經驗都以宇宙為整體，以人為其中心的理解為主。

視覺經驗不能只建立在感覺和知覺上。沒有被事物的本質淨化過的感覺和知覺就會在情緒裏消失。

任何深刻的藝術表現都是對真實一種有意識的感覺的產物。這牽涉到自然的真實和表達媒介內在生命的真實。

兒童藝術和偉大藝術品之間的區別是：一個是純粹潛意識的、感情上的，而另一個在作品一路發展時仍保留有意識的經驗，並透過在表達媒介上更有力的控制而加強了感情。

要在視覺上有所體驗，並將我們的視覺經驗轉換成造形的語言，需要神入的能力。

夢境和真實在我們的幻想裏結合。而只有在藝術家有效地掌握了他神入的能力——必須和他的幻想力同時發展——才會擁有創造的方法。

創造的過程建立在兩種形而上的因素：(1)透過神入的能力而體驗的力量，(2)在於將表達媒介的精神詮釋作為這種能力的結果。概念和實行彼此對等地互相限制。概念愈強，表達媒介在精神上的活力通常也就愈深、愈熾烈，而結果，作品也就愈引人入勝、愈重要。

在創造的繪畫裏我們分辨出兩種技巧因素：(1)畫面上交響樂般

的活力（即在所謂的油畫或版畫、蝕刻畫、雕版畫，以及其他可以聯想起顏色的圖畫形式中）；(2)畫面的裝飾活力，即所謂的壁畫。然而仔細想想，「油畫」和「壁畫」的名稱所表達的純粹是外在的差異。哲學上，任何擁有內在之偉大本質的作品都是既具裝飾性，又能像交響樂一樣地凝聚和融合。

任何的創造行為都需要刪節和簡化。簡化就是實現基本的事物。

造形創造的神祕在於二度空間和三度空間的雙重性……

論關係

宏偉是一種相對論。真正的宏偉只能藉元素與元素之間最準確、精細的關係這種手法達成。由於每件事物都有它本身的意義和與他物之間結合的意義──其基本的價值因此是相對的。我們看到景色時，會訴說所感到的心情。這種心情來自某些事物的關係，而不是它們各自真正的樣貌。這是因為東西本身並沒有彼此相互作用時所擁有的那種整體效果。

同樣的，表達的元素（主題）和呈現的元素（線條、平面、顏色）個別製造出來的效果，和在最後創出的成品裏相互作用後的就不一樣。製造出的效果是其關係最完美的例子。

思想用主題作為超現實效果的媒介。這些超現實效果的總和即形成作品的感情實體。

相信表達物體時即要排除美感深度是錯的。在我的觀點裏，這應該是相反的。藝術家創造的美感形式的偉大可從物體在繪畫裏實現時達到頂點，而不損作品的美感發展。古代大師的作品即是例子。

不依賴自然之偶現外觀來創作的藝術家，把從自然獲得的經驗累

積下來作爲他靈感的泉源。在媒介上，他所面臨的美感問題和直接寫生的藝術家是一樣的。他的作品是自然的或抽象的，並無不同；一切視覺表達都遵照同樣的基本定律。

每一種表達媒介都有自己的生命。它受到某些定律的節制，只能在創造的行爲中藉著本能而純熟。兩個藉著神入而產生關係的個體，總是會產生第三個在精神性質上更爲純粹的個體，這是支配各種表達媒介之法則的特性。這種精神性的第三個體會證明自己帶有感情內容的品質。這種品質和幻覺是相反的；這是精神的眞實性。精神的品質根據它們產生關係的方式（創造方向）而相互影響。

這種知覺必定導向「間隔」藝術的觀念。間隔來自關係。一種關係至少需要兩種實質的傳遞者，才能產生一種附加的更高「超現實」作爲這種關係的意義。一種神祕的言外之意現在遮蔽了傳遞者。它的存在正好和這種關係是對等的。由於它在一較高的層次，只有這些極端的、統籌的關係可以給作品一種精神特色。這種精神特色決定了最後造形表現的性質。

科學定律和創造過程之間的關係是非常有限的。前者處理的是以同樣方式不斷重複的經驗。創造則透過一個結果到另一個結果的進展而發生。一件藝術品經歷過許多發展的階段，但在每個階段都是藝術品。（其中就有草圖的重要性。）從藝術家的觀點看來，一件藝術品的感覺和知覺促成精神上的綜合時，就算完成了。

論表達媒介

想法只有在表達媒介的幫助下才能實現，而其固有的特色必須確實感受到、了解到，才能成爲想法的傳遞者。想法轉變，改換，並由

媒介的內在性質來傳遞，而非外觀。這說明何以同樣的形式概念可以由好幾種不同的媒介表達出來。

想要表達的想法可用自然的經驗、幻想或抽象的觀念為其基礎。這些來源在腦海中產生的衝動可以藉著在表達媒介內相對的震動而轉換、表達出來。

表達媒介最後達到的活躍，其強弱全視藝術家在感情體驗上的能力，而這相對地決定了在表達媒介性質上精神投入的程度。表達媒介的活躍是藝術造形創造的首要之務。「應該表達些什麼」這個問題永遠可從這個條件上預見。

寫生藝術家打從草稿起就面臨兩個問題。他必須學著看（令人驚訝的是人通常看不到東西），且必須學著將他的視覺經驗詮釋成造形經驗。這還不足以使他創作，因為創作的行為受到表達媒介的限制。他必須詮釋表達媒介的造形性質，並將他的經驗轉換得和它一致。這是造形創造的意義。

不顧造形創造的藝術家就會是個模仿者，而不是創造者；其作品不會有美感的基礎。

論繪畫法則

繪畫有基本法則。這些法則由基本的知覺所定。其中一個知覺是：繪畫的本質就是畫面。畫面的本質即其二度空間。第一條法則就得到了：在整個創造過程中，畫面必須保持在二度空間，直到它達到完成時最後的變形。而這導致了第二條法則：繪畫必須藉著創作的過程達到有別於幻覺的三度空間的效果。這兩種法則可應用到色彩和形式上。

論畫面

在本質上三度空間的物體在視覺上所記錄下來的就是二度空間的影像。這些影像和畫面二度空間的特質是一樣的。

三度空間最完整地呈現——其中所有三度空間的片段都摘要在一個實體中——造成了繪畫上的二度空間。

創造的行為刺激了畫面，但如果喪失了二度空間，繪畫出現了破洞，那麼就不是繪畫的結果，而是對自然的一種自然地模仿。

平面是一切造形藝術、繪畫、雕刻、建築和相關藝術的創造元素。色彩，通常是載有色彩的平面，也就是繪畫中的創造元素……

論運動

生命不能沒有運動而存在，運動也不能沒有生命而存在。運動是生命的表現。一切的運動在本質上都有空間。運動在空間裏的持續就是節奏。因此節奏是生命在空間裏的表現。

運動是從深度的感覺中發展出來的。在形式和色彩上有深入空間的運動，向前的運動，超出空間的運動。

運動和反運動的產品就是張力。張力——作品的強弱——表現出來時，即會賦予藝術品力量對等——即使是相對的——的生命效果。

在我們的經驗中，運動可採取二度或三度空間的軌道。在畫面上的運動只能採取二度空間的軌道。三度空間的運動只能變成二度空間建立在畫面上，因為畫面製造不出真正的深度，而只是深度的感覺。

基於同樣的道理，畫面製造不出真正的運動，而只是運動的感覺。深度和運動在畫面上的面和線條的變換中找到形式上的表達方式。

由造形的秩序和統一而來的運動和反運動的張力，與藝術家的生活經驗及其藝術和人文素養是息息相關的。它引起觀者在精神上的共鳴。許多相對因素的平衡產生多方面卻又統一的生活。

不是由運動和節奏主導的造形呈現是死的形式，因而也是沒有表現力的。形式是生命的外殼。形式以其表面的張力向我們透露出它是活生生的東西。這些張力在生命力量的外殼下。只有在飽滿的生命下，形式才能呈現出它最大的表面張力。生命完結時，形式也就萎縮、消失了，接下來的即是冰冷而無生命的空間。而一切形式消失後，剩下的即是無法呈現的虛無。

論光線和色彩

我們只能從光線這管道來辨認視覺形式，從形式這管道來辨認光線，而我們進一步體認到，色彩在與形式及形式本有的質地上是一種光線的效果。在自然界，光線創造顏色；在繪畫上，色彩創造光線。

在交響樂般的繪畫中，色彩是真正建造的媒介。「色彩最飽滿時，形式也就最完整。」塞尚的這個聲明是畫家的指南。

搖擺、震盪的形式及其相對之物——產生共鳴的空間，都從色彩的間歇中產生。在色彩間歇中，色彩上最細緻的差別也會有強烈的對比。色彩的間歇可和形式關係所造成的張力比較。張力和形式之間所顯示的，正如間歇和色彩間的關係所顯示的；色彩之間的張力使得色彩成為造形的手法。

繪畫必須在形式和光線上一致。它必須透過色彩關係所提供的內在特質而從裏面發光。不該藉著表面的效果從外面照明。從裏面照明時，畫面就會呼吸，因為控制整體的間歇關係會使它擺盪、振動。

畫面必須保持著一種珠寶般的透明，一方面當成是絕對劃一形式下的原型，另一方面，當成最大光源的原型。

印象主義透過光線劃一的創造將繪畫帶回了繪畫的二度空間，而他們試圖用顏色來創造氣氛和空間的效果，使他們的作品散發著透明的特質，這成了畫面透明感的同義詞。

光線不可被理解成照明——它透過色彩的發展而強行進入畫中。照明是表面的，而光線則必須創造。光是用這個方法就能夠使光線平衡了。

光線劃一的形成和二度空間是一致的。這樣的形成是建立在了解光線的錯綜複雜上。在同樣的方式下，色彩的統一也和畫面的二度空間是一致的。這是由色彩間歇所造成的色彩張力而形成的。因而色彩間歇最後的產品即二度空間。

空間、形式的一致和光線、色彩的一致創造了繪畫造形上的二度空間。

由於在色彩特質的差異下最能夠表現光線，色彩就不該被當成用以產生光線效果的色調層次來處理。

光線在心理上的表現在於預料不到的關係和聯想。

論享受

美感的享受是由隱而不見的定律的感覺所造成的……美感的享受本身即一種喜悅，擺脫了一切目的之束縛；因此它包括了自然的享受和藝術的享受。

雷森諾 (Walter Rathenau)，《藝術哲學筆記》(Notes on Art Philosophy)

藝術的目的永遠在以任何表達形式提供我們這樣的喜悅。

葛特列伯和羅斯科，「聲明」，一九四三年❷

對藝術家而言，批判式心態的作用是生命裏的一項神祕。我們因而認爲藝術家抱怨他被誤解，特別是被評論家誤解，變成了一件吵死人的老生常談。因此當蟲子動了一下，而評論家悄悄却公開地承認他的「迷惘」，承認他在我們聯邦展覽的作品前不知所措時，即成了一件大事。我們向這種對我們「晦澀」繪畫的誠實——我們稱之爲眞誠的反應——致敬，因爲我們似乎在其他重要的領域引起了歇斯底里的沸騰。我們很感激給我們這寶貴的機會，讓我們表態一下。

我們並無意爲我們的作品辯護。它們會替自己辯護。我們認爲它們已是清晰的聲明。你們無法排除或貶抑這些聲明就是「第一印象」的證明，表示它們擁有某種傳達的力量。我們拒絕替它們辯護並不是因爲我們不能。要向迷惘的人們解釋《擄掠波絲芬》(*The Rape of Persephone*) [葛特列伯所作] 是對神話本質一種詩意的表現，是很簡單的一件事；是種子和大地以其所有血淋淋的意涵這種觀念的呈現；基本事實的衝擊。你難道要我們以男孩女孩輕快地起舞來表現這抽象的觀念，和它一切複雜的感覺嗎？

要解釋包含了前所未有的扭曲的《敍利亞之牛》(*The Syrian Bull*) [羅斯科所作] 是對古樸形象的新詮釋，也是很容易的。由於藝術是不朽的，在今天對某個象徵——無論多古樸——具特殊意義的解讀，和這古樸的象徵在過去所有的，一樣地充分。或者是那個已有三千年歷史的更爲眞實？

沒有一套筆記可以解釋我們的繪畫。他們的解釋必來自畫和旁觀

者之間所交流的經驗。在我們看來，有待討論的要點不是繪畫的「解釋」，而是這些畫框內的實質概念有沒有意義。我們認為我們的畫證實了我們的美學信仰，我們因此列出一些：

1. 藝術對我們是進入未知世界的一場冒險，只有願意冒險的人才能探索。

2. 這個幻想的世界是無憂無慮的，而且抵死反對常識。

3. 使觀者以我們的——而不是以他的——方式來看世界，是我們藝術家的職責。

4. 我們屬意深入淺出的表達方式。我們贊成大的形狀，因為這樣才有清楚率性的衝擊。我們想再強調一下畫面。我們贊成平面的形式，因為這樣的形式摧毀幻覺，揭露真實。

5. 畫家之間普遍接受的一個觀念是：只要畫得好，怎麼畫都可以。這是學院派的精髓。世上沒有不是任何東西的好畫。我們堅持主題是具關鍵性的，而只有悲劇的、不朽的主題才算數。這就是我們為什麼公然聲稱與原始、古樸的藝術有精神上的關係。

因此，如果我們的作品具體表現出這些信仰，就一定觸怒了那些在精神上傾向室內裝修的人；或掛在家裏的畫；掛在壁爐上的畫；美國風景畫；社會畫；藝術上的純潔；得獎的爛作品；國家學院，惠特尼學院，科恩·貝特學院 (Corn Belt Academy)；低劣藝術品；喜歡平凡而沒有價值的東西等等的人。

馬哲威爾，「聲明」，一九四四年 ❷⑦

由於現代生活的貧乏，我們因而面對的一個情形是，藝術比生活更有趣。

帕洛克，「三項聲明」，一九四四～五一年

一九四四年❷❽

我承認一項事實，即過去百年來的重要繪畫都出於法國。美國畫家基本上從頭到尾都錯過了現代繪畫的時刻。(唯一讓我感興趣的美國大師是萊德。)因此優秀的歐洲現代大師目前在此的這件事就格外重要了，因爲他們帶來了對現代繪畫問題上的了解。我印象特別深刻的是他們的藝術來源即潛意識這個觀點。❷❾這個想法遠比這些畫家更吸引我，因爲我最欣賞的兩個畫家，畢卡索和米羅，都還在外國……

孤立的美國繪畫這個想法——三〇年代在這個國家極之流行——在我看來是很可笑的，就像創造一種純美國的數學或物理一樣地可笑……在另一方面，這根本就不是問題；或就算是的話，也會自己解決。美國人就是美國人，他的繪畫自然就因而具這種資格，無論他願不願意。但是當代繪畫的基本問題是沒有國籍之分的。

一九四七年❸⓪

我的繪畫並不是從畫架上產生的。我在畫畫前幾乎從不繃起畫布。我寧可將未繃的帆布釘在硬牆或地板上。我需要堅硬的表面的那種繃力。在地上我感覺更自在些。我感覺更近，更像是畫的一部分，因爲這樣我可以繞著它走，從四邊著手，且眞的就在畫「裏面」。這類似西部印第安沙子畫家的方法。

我一步步脫離畫家一般的工具，如畫架、調色盤、筆刷等等。我更喜歡用棍子、鏝刀、刀子、涓滴的液態油彩或攙有沙子、碎玻璃和

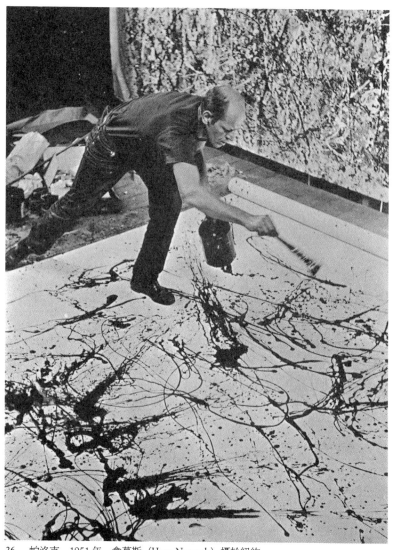

36　帕洛克，1951 年，拿慕斯（Hans Namuth）攝於紐約

其他異物的厚重顏料。

我在畫「裏」時，並不知道我在做什麼。只有經過某種「熟悉」的時期後，我才看得出我做了些什麼。我不怕改變，破壞形象等，因為畫有其本身的生命。我試著讓它出來。只有我接觸不到畫時，才會變得一團糟。不然就是全然的和諧，施與受都輕而易舉，畫出的結果也良好。

<div align="center">

一九五一年❸

</div>

我不用素描或上色草圖。我的畫是很直接的……畫法是出於某種需要的自然成長。我要表現而不是描繪。技巧只不過是抵達一項聲明的方法。我在畫畫時，有我要怎麼畫的大概想法。我「可以」控制顏料的流向：不會有意外，就像沒有開始也沒有結束。

羅斯科，〈浪漫派被激起了〉，一九四七年❸

浪漫派被激得要去尋找外國的題材，並旅行至遙遠的地方。他們所不了解的是，雖然形而上一定牽涉到奇特的、少見的事物，卻並不是所有奇特的、少見的都是形而上的。

社會對藝術家活動的敵意讓他難以接受。然而這種敵意可以作為達到真正解放的工具。從一種錯誤的安全感和共通性中脫離出來的藝術家，可以像他放棄的其他形式的安全感一樣地放棄他造形上的銀行存摺。共通性和安全感都建立在熟悉的事物上。擺脫掉這些後，形而上的經驗就變得可能了。

我把我的畫想成是戲劇；畫中的形狀就是演員。它們是由一羣演員基於需要而創造的，這羣演員能戲劇化地舞動而不尷尬，揮動手勢

而不覺得羞恥。

演員或動作都是無法預料或事先描寫的。它們一開始就是在未知空間中的未知冒險。只有在完成的那一刻一剎那的領悟，才能見到它們具有本該有的力量和功用。一開始在腦海中的意念和計劃只不過是個過道，一旦通過後，我們就離開了它們所發生的那個世界。❸❸

偉大的立體派繪畫就是這樣超越並給人的錯覺暗示是，立體派是有計劃的。

藝術家透過不斷的練習而做成的最重要的工具是，一旦需要時，他對自己製造奇蹟之能力的自信。畫必是神奇的：完成的那一瞬間，創作和創作者之間的親密關係就結束了。他成了局外人。該畫對他就像後來任何人體驗到的，是一種啟示，是一種永恆的熟悉所需要的料想不到、前所未有的決心。

關於形狀：

是獨特的情況中獨特的元素。

是有意志力，並帶有一份堅持己見的熱情的生物。

它們以內在的自由來移動，而無需和慣見世界裏可能的事物一致或牴觸。

它們和任何特定之可見經驗都無直接關聯，但在它們身上，我們看出生物的原則和熱情。

該劇是絕不可能在慣見世界中演出的，除非日常行為屬於一種被視為和形而上的領域有關的儀式。

甚至那些對藝術興趣怪誕的古代藝術家，都認為需要製造一批中間的東西：怪物、混種、神祇和半神半人。不同的是，由於古代藝術家居住的社會比我們的更實際，形而上經驗的迫切需要即可以了解，

且被給予一種正統的地位。由此，慣見世界裏的人形和其他元素就可以和使這極不可能的分類階層成爲特色的過量之物的制定相結合，或整體參與。僞裝必須在我們身上完成。事物慣有的身分必須毀掉，才能破壞我們社會愈來愈加諸在我們環境裏每一方面的有限聯想。

　　沒有怪物和神祇，藝術就不能上演戲劇：藝術上最奧祕的時刻都是在表現這種無力感。我們一旦把它們看成難以持續的迷信而摒棄時，藝術就淪爲悲慘。變得喜歡黑暗，且籠罩在一層模擬懷舊的幽暗世界裏。在我眼中，在藝術家接受可能的、慣見的事物爲其主題的時代裏，其偉大的成就在於單人畫像——單獨在一徹底靜止的時刻裏。

　　但是這個孤寂的人連在一個手勢中舉起四肢、暗示他對終究要死這事的憂慮，以及面臨此事時俯拾皆是的經驗那永不饜足的胃口都不可能。而且孤單也是無法克服的。它可能碰巧聚在海灘、街道和公園裏，且和其同伴形成一幅人類無法溝通的「活人畫」(tableau vivant)。

　　我不相信有具象、抽象這種問題。它其實是結束這種寂靜和孤寂，並再次呼吸、伸出手臂的事。

紐曼，〈表意文字繪畫〉，一九四七年❸❹

　　表意文字——不表其名即能暗示其意的文字、符號或圖
　形。

　　表意的——直接呈現意念而不需透過其名的媒介；特別
　用在一種書寫方式，即不表其名而以符號、圖形或象形文字
　暗示某一種物體之意念的方法。

<div align="right">——《世紀辭典》</div>

表意文字——畫出、寫出或銘刻能代表其意的符號或文字。

——《大英百科全書》

對西北岸印第安景致中富有的社會競爭者那種無關痛癢的事，於隱藏之所作畫的夸寇特爾 (Kwakiutl) 藝術家是沒有興趣的，同時在更純粹的名義下，他也不會因為無意義的設計唯物論而否認現存的世界。他所用的抽象形式，即他整個造形語言，都在一種儀式的意志下而走向形而上的了解。日常的真實感則留給了玩具製造者；而非具象圖案的樂趣則留給了編籃子的女人。對他而言，形狀是活生生的東西，是抽象思緒情結的媒介，傳遞了他在無法確知的那種恐懼面前所感到的敬畏。因此，抽象的形狀是真實的，而非視覺真實裏帶有某種性質已知之涵意的形式「抽象」。也不是充滿了假科學真理的純粹主義者的幻象。

美學行動的基礎在於純粹的意念，但是純粹意念必定是美的行動。此即認識論似是而非的說法，亦即藝術家的問題。既非空間切割，亦非空間建造，既非構造，亦非野獸派的破壞；既非直的或彎的純粹線條，也非扭曲、羞辱的受苦線條；不是銳利的眼睛，所有的手指，也不是夢狂野的眼睛，眨眼；而是和神祕有所接觸的意念情結——生命、人類、自然、無情的、黑色的災難，亦即死亡，或較為灰色、柔軟的災難，亦即悲劇。因為只有純意念才有意義。其他的就是其他的。

在戰爭期間，和原始藝術衝動相對的現代美國繪畫，自然而然地從幾個觀點出現了。早在一九四二年，朱維爾 (Edward Alden Jewell) 就率先公開地作了報導。自此之後，各藝評家和藝術商人就試著去指

認、描繪。現在輪到藝術家以字典爲證，來向大家釐清那趨使他和同伴們的企圖。因爲這裏有一羣藝術家，雖然以抽象爲其風格，却不是抽象畫家。

貝蒂·巴爾森（Betty Parsons）太太策劃了一個以這類作品爲代表的展覽，展出的都是她畫廊代理的藝術家。重要的是，所有都是和她畫廊合作的畫家。

紐曼，〈第一個人就是藝術家〉，一九四七年❸

無可懷疑地，第一個人就是藝術家。

如果其假設是建立在美的行動總是先於社會行動，那麼提出這看法的古生物科學就可以記載下來。在老虎祖先面前那種圖騰式的讚歎行爲比獵殺行爲來得早。要謹記，對夢的需求比任何實用的需求都來得強。在科學的語言中，想要了解無以得知之事的需要還在探討未知世界的渴望之先。

人類第一個表現手法就像他第一個夢想，是美的表現手法。演說是一種詩的呼喊，而非爲了溝通的需要。喊出子音的原始人類也是因爲敬畏，憤怒他的悲慘境況，其本身的自覺，以及他面對虛空時的無助。語言學家和徵候學家開始接受一種觀念，如果語言的界定在於符號——無論聲音還是手勢——溝通的能力，那麼語言就是一種動物的力量。看過一般鴿羣的人都知道，雌鴿很清楚雄鴿要什麼。

人類的語言是文學而不是溝通。人類最初的吶喊就是唱歌。人類對鄰人第一次演說是力量和莊嚴的虛弱的呼喊，而不是對水的需求。即使是動物也徒勞地嘗試去賦詩。鳥類學家解釋雞啼是其力量忘情地發洩。潛鳥孤寂地滑過水面，是和誰在溝通呢？狗獨自時也吠月。難

道說最早的人類在勞動了一天之後，稱太陽和星星為「上帝」是出於溝通嗎？神話在打獵之前就有了。人類第一次演說的目的是對不可知之事的演說。他的行為出於藝術的本質。

正如人最早的演說在有其功能之前是屬於詩的，人在鑿成斧頭的形狀前就先塑了泥偶。人的手在泥中描繪棍子而畫了一條線，然後才學會將棍子當做標槍丟出去。考古學家告訴我們斧頭表示斧頭形的偶像。兩者都是在同一地層找到的，所以一定是同一時期的。沒錯，斧頭形的石頭偶像沒有斧頭工具就刻不成，但這是行業而不是時期的分類，因為泥偶之後既有石頭人形，也有斧頭。（人像可以用泥土來做，但斧頭不能。）上帝的形象──而不是陶器──是最早的手製行動。使人相信最早的人類是先做陶器才做雕刻，是由於人類學目前在物質上的腐化所致。陶器是文明的產物。而藝術行為是人類生來的權利。

文字記載中最早的人類欲望證明世界的意義是無法從社會行動中找到的。審視創世記的第一章，即對人類的夢想提供了一較佳的線索。對古代作者而言，不能理解的是，那最早的人類亞當，是派來地球做苦工，做社會動物的。作者的創作衝動告訴他，人的初衷是要做藝術家，他把他放在伊甸園，靠近分辨善惡的智慧之樹，在神最直接的啟示中。該作者及其讀者所了解的人之墮落並不是像社會學家所認為從烏托邦到掙扎的墮落，也不是像宗教家要我們相信的從仁慈到罪惡的墮落，而是亞當吃了智慧之果後，開始尋求創造的生命，像「世界之創始者」上帝一樣──借用拉希（Rashi）＊的話──只因為嫉妒之懲而被罰去過艱苦的生活。

在我們沒有能力過創造者的生活一事中，可以找到人類墮落的意義。這是美德的墮落，而非豐碩、生命的墮落。今天，藝術家企圖在

最早的人類身上尋求比古生物學家所聲稱的
更近眞理之道，正是在此。因爲詩人和藝術
家才關心最早人類的功用，且試著達到他的
創造境界。如果不是由於枉顧人類的墮落，並堅持他回去做伊甸園中
的亞當的話，那麼「統治者的理由」是什麼？促使人類當畫家和詩人
那看來瘋狂的動機，又如何解釋？

*拉希（1040-1105），
猶太訓詁學者。

紐曼，「崇高就在當前」，一九四八年㊱

　　米開蘭基羅知道在他那個時代，希臘的人文主義牽涉到使人身的
基督變成上帝的基督；他的造形問題既不是中世紀建造大教堂的問
題，也不是希臘時期使人神化的問題，而是使教堂出之於人。這樣他
就設立了他那個時代連繪畫都達不到的崇高的標準。相對地，繪畫一
直到現代都在快樂地追求一種肉慾的藝術，而印象派受夠了這種不當
現象，開始以印象派在畫面所堅持的某種醜陋筆觸，來發起一場破壞
既有美學辭彙的運動。

　　現代藝術的衝動正是這股破壞美的願望。然而，拋棄了文藝復興
的美學概念，却又沒有適當的東西取代崇高的訊息之際，印象派被迫
在掙扎中以他們造形史的文化價值作爲首要之務，這樣他們激發的就
不是體驗生活的新方式，而只是價值轉換。他們歌頌自己的生活方式
時，即被何爲眞正的美的問題所困，且只能重申他們在一般美學問題
上的立場；就像後來立體派以達達的姿態將報紙和沙紙代替文藝復興
和印象派的絲絨畫面，創造了類似的價值轉換，此非新觀點，只不過
成功地提升了紙張。「修辭學」在歐洲文化型態這個大內容下如此高姿
態，使得高尙的元素在我們所知的現代藝術革命中是爲了盡力逃避該

型態，而非實現新的經驗。畢卡索的努力可能是很崇高的，但他的作品無疑是以何為美之性質這問題作為考慮之要務。即使是蒙德里安，於堅持用純粹的主題來破壞文藝復興繪畫之際，也只不過是將白色的畫面和直角提昇到崇高的領域，而在那兒，崇高矛盾地變成了絕對的完美感覺。幾何（完美）吞噬了他的形而上學（他的讚美）。

　　歐洲藝術之所以無法達到這種崇高，正是因為想盲目地存在於感覺的真實中(物體的世界，無論是扭曲的或是純粹的)，並在純粹造形的架構中創造藝術（希臘理想中的美，無論那種造形是浪漫的動態畫面，還是古典的靜態畫面)。換句話說，現代藝術由於缺乏崇高的內容而不能創造一新的崇高形象，且無法擺脫文藝復興之人和物的意象，除非扭曲或將之整個否定，而取那種空洞的幾何形式主義——「純」修辭學上的抽象數學關係——的空白世界，不然現代藝術即陷入一場和美之性質對抗的競賽中；無論美是在自然中或也可以在自然之外找到。

　　我相信在美國，我們之中某些沒有歐洲包袱的人，可以在完全否認藝術關乎任何美感問題以及去哪兒尋找之下，找出答案。現在出現的問題是，如果我們活在沒有一個可稱之為崇高的傳奇或神話的時代，如果我們拒絕承認在純粹的關係中有某種崇高，如果我們拒絕活在抽象中，那麼我們要如何創造崇高的藝術？

　　我們在此重申人對事物、對我們和絕對感情間之關係看重的自然傾向。我們不需要舊式、古老傳說的過時支柱。我們創造的形象，其真實性是不言而喻的，無須令人聯想起既崇高又美麗的過時形象的支柱和拐杖。我們逃出了記憶、聯想、緬懷、傳說、神話，或諸如西方歐洲繪畫的圖案之類的障礙物。與其由基督、人或「生命」之中建造

出「大教堂」，我們寧可在我們自己身上、我們個人的感情上創造。我們所製造的形象是不證自明的啓示，眞實而具體，看時無須歷史的緬懷之鏡即能明白。

費伯，〈論雕塑〉，一九五四年❸⑦

當代雕塑家是在巨石這個觀念下成長的。西方的傳統從埃及經希臘、羅馬、中世紀、文藝復興到十九世紀，僅僅透過巨石就達到了高潮。這是夾雜著凡俗或神聖的人物的畫像，以及大致而言，堅實、魁梧的人和動物。就我們現代所看到的，其他的地區和時代中則表現出不同觀念的雕塑。但它們對二十世紀的雕刻家面臨的傳統則鮮少作用。在我看來，他承襲的雕刻觀念是一種「向心式」的：雕刻附著在其中心。

然而在我們這個時代，傳統和眼光的標準被推翻了，雕塑現在變成了一種延伸的藝術。它變成了「離心式」的，而在我欣賞的作品中，還避開了中心。這個革新替在傳統中陷入困境的藝術帶來了新的生命。以我的看法，沒有這個觀念的改變，對我們這個時代的藝術而言，貢獻恐怕是很小的。

巨石般的雕塑，無論是轉變過或昇華過的，一直是有生世界——人和動物——的表徵。也許生物式生命之封閉形式曾是雕刻形式的一個來源，甚至逼眞與否並不是目的。一旦傳統解禁了，一旦人類或神祇不再是神聖不可侵犯時，無論是什麼理由，在藝術的領域裏就開始了一個新紀元。立體主義以物體的局部來創造藝術品而分割了物體。包浩斯和結構主義者崇拜物質和邏輯的結構。超現實主義和表現主義再度喚起幻想的和非理性的事物。它們同時是將新的形式和新的主題帶

進脫離了生理學之管道的藝術；它能透過不一定包含在生物範圍裏的「力量線條」而傳達力量。我認為，這替當代雕刻開創了一新的道路，標示出和古老雕刻徹底的分離。

巨石般的雕刻，向心式的雕刻，為物質的想法所支配，呈現出連續不斷的表面，包圍著從中心激發出來的體積。延伸的雕刻，離心式的雕刻，既不碩大，也非巨石一般，並不呈現連續不斷的表面。其元素不朝向於中心，也不是從中央的物質裏突出來的。過去的雕刻是堅實的、封閉的，而現在則是開放的、輕快的、非連續的形式，懸在空間裏的。

「雕塑家即雕刻者」的這種向一塊物質切進去的行為，從內在的物質中解放出來，是從外在走向以堅固的核心為其支柱的可預期的表面的動作。同樣地，則是從它用以為支柱的核心向外發展到一預想的表面。不管在哪一種情況下，表面的意義即凝聚在核心內的力量的結果。哥德教堂門柱表現出生命，或巨石破碎而露出埃及神─王那種恆久的寧靜，或銅鑄成戰士英雄的模樣時，一般而言，即是在表面帶有人或超自然意義之標準的一塊不透明固體。在那些塑造或切割的雕刻中，表面即受到同樣方式的激發、詮釋，其中岩漿硬化的波紋顯示了產生它們的那股力量。連續不斷的表面是交換的方式，是其中的力量透過色彩、表面變化、輪廓和姿勢而傳給觀者的一個相會的地方。他從那個時代文化中既有的名詞裏讀到這些。因此，米開蘭基羅的摩西，在其緊張而生動的表面下，在每個動作中都顯示出道德和盛怒之智慧的內在力量。而雷姆天使（Angel of Reims）之微笑則是上帝知識的表現。

米開蘭基羅的定律：好的雕刻就算滾下山也不會失去任何重要的

部分，要不是假定作品完整的個體包含了基本的美學意念，這條定律就無法如此長期地保有其權威。新的雕塑與其遵守這條規則，寧以抵擋龍捲風的能力作為測試，因為它的表面非常少。比起哥德式門廊的肖像，它更像哥德式鐘塔的鏤空尖頂。其美學體系是彼此相互界定的實體和空間的關係。空間沒有移換——傳統雕塑的標識；而是穿透而過、維持著張力。空間和形狀形成了複雜的結構，各個部位，當然，是相互依賴而非依附在中心點上的。這種延伸的雕塑並不始於去掉找到的表面，以求賦予露出來的部分以意義的這個觀念。也不是從核心向外發展到一預想的表面。取而代之的是，這種雕塑可以說整個放棄了表面的觀念，這樣形狀就不必包圍體積，而能自由運用空間，作為雕塑的根本部分。我們因而牽涉在這些空間裏，彷彿有一股運動的衝力進來並盤旋在四周。眼睛無法再在表面游移。就像看樹或風景一樣，沒有必要再去考慮前後的限制。沒有了幻覺的來源後，雕塑就成了真正空間式的了。

德庫寧，「文藝復興和秩序」，一九五〇年❸

　　美術史中有一條火車軌道是遠溯至美索不達米亞的。它跳過了整個東方、馬雅族和美國印第安人。杜象在上面。塞尚在上面。畢卡索和立體派在上面；傑克梅第、蒙德里安和許許多多其他人——好幾個文明。就像我所說的，這可追溯到也許五千年前的美索不達米亞，所以不用指出名字……但我對深入這條歷史巨軌上的人——好幾百萬——有某種感情。他們有特殊的測量方式。他們似乎是以類似他們身高的長度去測量的。職此之故，他們可以將自己想像成幾乎任何比例。我因而認為傑克梅第的人物像真人。藝術家正在做的東西本身會讓人知

道多高、多寬、多深的這個想法，是歷史的想法——我認爲的傳統想法。它來自人本身的形象。

我承認我對東方藝術所知無幾。但這是因爲我在其中找不到我追求的，或我所說的。在我看來，東方觀念下的美是「言在意外」。是處於一種不在場的境界。是空的。因此才這麼好。基於同樣的理由，我不喜歡絕對主義、純粹主義和非具象藝術。

而雖然我自己並不喜歡公民畫中的那些罐子、鍋子的——稍後發展成爲印象主義裏宜人的太陽的那種富裕生活的風俗畫——我却喜歡它們的某種意念——我的意思是罐子和鍋子總是和人有關。像在東方一樣，它們並沒有自己的靈魂。在我們眼裏，它們沒有個性；我們愛把它們怎樣就怎樣。其中有這種永恆的刺激感。自然，因而就只是自然。我承認我對這印象深刻。

我認爲有個觀點是很可笑的，即自然是混亂的，而藝術家企圖整理出個頭緒。我們只能希望把自己整理出個頭緒。人適時地耕種田地，就是這個意思。

在我們所了解的宇宙的範圍內——如果有可能了解的話——我們的活動在其中必有對秩序的某種渴望；但從宇宙的觀點來看，這一定很古怪……

座談會：「抽象藝術對我的意義」，一九五一年❸❾

德庫寧

第一個開始講話的人，無論他是誰，一定是有意的。因爲將「藝術」帶進繪畫的，一定是談話。只有語言才能給藝術正面的意義。從

那一刻到現在，藝術都變成了文學。我們生活的時代，一切還並不都是不言而喻的。有趣的是，許多人想將討論和繪畫分開，比方說，除了討論什麼都不做。然而這並不衝突。其中的藝術是那永遠沉默的部分，你可以永遠討論下去。

對我來說，只有一個觀點進入我的視野。這個狹窄、偏頗的觀點有時變得相當清楚。我可沒有把它變出來，它早就在那兒了。在我面前經過的一切，我只能看到一點點，但我一直都在看。而有時我看到很多。

「抽象」這個字來自哲學家的燈塔，而這似乎變成他們注意力的

37　德庫寧，1965 年，拿慕斯攝於紐約

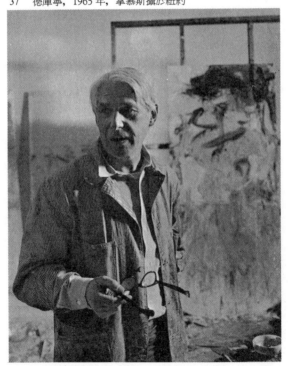

中心，而他們似乎特別聚焦在「藝術」上。所以藝術家總是被它鼓動起來。自從它——我指的是「抽象」——來到繪畫中後，它不再是被描寫成的那個樣子。它變成了可以用其他文字來解釋的一種感覺，也許。但有一天，某個畫家用了「抽象作品」作為他一幅畫的標題。是一幅靜物。這是個非常狡猾的標題，且不是很好的。自此之後，抽象的概念就變成了某些額外的東西了。這立刻給了某些人可以把藝術從中抽離的想法。在這之前，藝術指的是在那裏面的一切——而不是你可以從中抽出來的。只有一樣東西是你有時在心情好時，可以從中抽出來的——那抽象的、難以形容的感覺，美感的部分——却仍然把它留在原處。要畫家達到「抽象」或「無象」(nothing)，他需要許多東西。那些東西總是生活裏的東西——馬、花、擠奶婦、透過也許是菱形窗戶射進房間的光線、桌子、椅子等等。畫家並不都完全是自由的，這倒是真的。東西並不都是他自己選的，因為他通常有些新的想法。有些畫家喜歡他人已經選好的東西，而在將其抽象後，就稱之為古典派。另一些喜歡自己選擇，而將其抽象後，即稱之為浪漫派。當然，它們常常混淆。無論如何，那時它們並沒有將當時已經抽象的東西抽象化。他們解放了形狀、光線、色彩、空間，將這些東西變成在一既有情況下的具體東西。他們「有」想過東西——馬、椅子、人——為抽象的可能性，但他們打消了那個想法，因為如果他們繼續那樣想的話，早就放棄整個繪畫了，可能走到哲學家的塔裏了。他們有了那些奇怪的、深奧的想法後，就在畫中正著手的一張臉上畫個特別的笑容，來把那些想法去掉。

繪畫的美學，其發展的狀況一直都是和繪畫本身的發展並行的。他們互相影響，反之亦然。但突然地，在世紀交替那有名的轉變裏，

有某些人認為他們可以事先創出一套美學，跳出這個困境。但他們彼此立刻不和後，即開始組成各種集團，都有解放藝術的想法，且都要求你服從他們。大部分的理論都消弭成政治或方式奇怪的精神主義。在他們看來，問題不在於你「能」畫什麼，而是你「不能」畫什麼。你「不能」畫房子、樹或山。其時，主題就變成了你不應該有的東西。

　　以往，在藝術家需求量很大的時候，他們要是想到他們在這世界上的用處時，只會讓他們相信繪畫這種職業太世俗了，於是有些人就轉向教堂，或站在前面乞求。當時從精神觀點而言太世俗的，稍後則變成——在那些創造新美學的人眼中——精神的障眼法，而不夠世俗了。這些後世的藝術家煩心的是其顯而易見的無用。沒有人真正留意到他們。而他們也不信任那種漠然的自由。他們知道「因為」那漠然而比以往更為自由，但不管他們所說解放藝術的一切，他們並不真有那個意思。自由對他們而言意謂著在社會上有用與否，而這實在是個好主意。為了達到那個程度，他們不需要像桌子、椅子或馬那樣的「東西」。他們需要的是「想法」，社會想法，用以把物體做出來的東西，即它們的結構——「純粹的造形現象」——用來闡釋他們的信念。他們的觀點是，在他們的理論出現前，人類本身在空間裏的形式——他的身體——是座私人監獄；而因為這種禁錮的不幸——因為他饑餓、工作過度、晚上淋著雨去到一個叫家的可怕地方，他的骨頭疼痛，頭部沉重——因為對他自己身體的知覺，這種淒惻的感覺，他們認為他才會被畫中的十字架受難圖，或一羣人靜靜地圍桌喝酒的抒情風格那樣的戲劇所擊倒。換句話說，這些美學家提出，到現在為止，大家是以他們個人的不幸來了解繪畫的。他們本身對形式的感覺因而是舒適的感覺，舒適的美。一座橋的大弧度很美，因為人們可以舒服地過河。

要畫出那樣的曲線和角度，用這些來創作藝術只會使人快樂，它們因而持續著，因為唯一的聯想即是舒適。自此之後，由於那個舒適的想法，數以百計的人死於戰爭則是另外一回事了。

這種舒服的純形式變成了「純形式」的舒適。到那時為止，畫裏「空無一物」的部分──沒有畫出的部分，但因為畫中畫出的東西而在那兒──則有很多附著於上的形容標誌，像「美」、「抒情」、「形式」、「深奧」、「空間」、「表現」、「古典」、「感覺」、「劃時代」、「浪漫的」、「純粹的」、「平衡」等等。不管怎樣，那一直被視為特殊的某種東西的「空無一物」──而就像特殊的什麼──它們以其簿記般的心思，概括進圓圈和方塊了。他們有個很天真的想法，就是那「某種東西」是「即使如此」還存在，而不是「因為如此」才存在的，而這「某種東西」才是真正重要的。他們認為他們已一勞永逸地掌握了。但這個想法使他們走回頭，雖然他們其實是要往前走的。那「某種東西」是無法測量的，他們卻試著去測量它而把它喪失了；因此照他們的想法，一切應該去掉的陳舊用語又出現在藝術裏：純粹、崇高、平衡、感應力等等。

康丁斯基了解「形式」就是「一種」形式，就像真實世界裏的一樣東西；而一件東西，他說，就是一種敍述──當然，他因而不贊成。他要他的「音樂沒有語言」。他要「單純如稚子」。在其「內在的自我」下，他有意擺脫掉「哲學的障礙」（他坐下來，寫下有關的一切）。但結果他自己的文章變成了哲學的障礙，即使是佈滿破洞的障礙。它提供的是某種中歐的佛教觀，或不管怎樣，對我來說太近似通神學的東西。

未來派的感覺較為簡單。沒有空間，一切都必須走下去。這很可

能就是他們自己走下去的原因。人要不就是機器，要不就是用來製造機器的犧牲品。

新造形主義的道德觀點和結構主義的很像，除了結構主義者要將東西暴露出來，而新造形主義卻不要有任何東西剩下來。

我從他們所有人身上都學到了很多東西，他們也讓我很困惑。有一件事是確定的，即他們沒有給我素描的天分。我現在十分厭倦他們的想法。

我只有想到從其中發展出來的個別藝術家或那些創出這些意念的藝術家時，我才會想到這些意念。我仍然認為薄邱尼是個偉大的藝術家，熱情的人。我喜歡李斯茲基，羅欽可（Alexander Rodchenko）、塔特林和賈柏；對康丁斯基的某些繪畫也很欣賞。但蒙德里安，那偉大的狠心藝術家，是唯一什麼都沒有剩下的。

他們的共通點是同時在裏面又在外面。一種新的類似！羣體直覺上的類似！它所製造出來不過是較多的玻璃，以及對你能看穿的新材料歇斯底里般的狂想。相思病的症狀，我猜是。對我而言，同時在裏面和外面不啻是冬天在一間窗戶破了又沒有暖氣的工作室，或夏天在某人的前廊睡午覺。

精神上，我在我精神能允許我在的任何地方，而那不一定是在未來。然而我並不懷舊。如果我看到那些美索不達米亞的小人像，我是不會有懷舊感，而會陷入焦慮的境地。藝術從不能令我感到平靜或純潔。我老是有被包在俗氣的鬧劇中的感覺。我不認為裏面或外面──或一般的藝術──是舒適的狀況。我知道某個地方有絕佳的意念，但每當我要進去的時候，我就感覺冷漠，想躺下來睡覺。有些畫家，包括我自己在內，並不在乎坐在什麼樣的椅子上。甚至連舒適都不必。他

們緊張得連該坐在哪裏都不知道。他們不要「坐得有風格」。相對地，他們發現繪畫——任何類型的繪畫，任何風格的繪畫——事實上之所以是繪畫——在今天即可以說是一種生活方式，一種生活風格。此即其形式所在。正是因為它無用，所以自由。那些藝術家不要限制，他們只要受到啓發。

團體的直覺可以是個很好的意念，但總是會有某個小獨裁者，想將自己的直覺做為團體的直覺。現在繪畫沒「有」風格。抽象畫家之中的自然風格畫家和所謂主題學派中的抽象畫家是一樣多的。

論者常用科學乃真正的抽象，而繪畫則可以像音樂這種論調，因此，你不能畫一個人靠在燈柱上，這完全是一派胡言。科學的空間——物理學家的空間——我現在是真的厭煩了。他們的鏡片如此之厚，從那兒望出去，空間即變得愈來愈可悲。科學家的空間，其悲慘是永無止盡的。那種空間所包括的是成億計的物質厚塊，不管熱的、冷的，依據毫無目的的偉大設計浮游在黑暗中。如果我能飛的話，我所想的星星，我能在老式的幾天內到達。但物理學家的星星我則用來當鈕釦，扣起虛無的布幕。如果我伸出手臂，緊挨著我其餘的部分，卻不知道我的手指在哪兒——這就是我做畫家所需要的空間。

今天有些人認為原子彈的光線會斷然改變繪畫的觀念。真正看到光線的眼睛因絕對的狂喜而溶化了。在那一瞬間，每個人都是同樣的顏色。它使每個人都成了天使。真正的基督之光，痛苦但是寬恕的。

我個人是不需要運動的。給我的東西，我都視為理所當然。在所有的運動之中，我最喜歡立體主義。它有那種美好而不確定的反光氣氛——詩樣的框框，在那兒某些東西是可能的，在那兒藝術家可以訓練他的直覺。它不要去掉以前所走過的，反而加了某些東西進去。在

其他運動中我能欣賞的部分都出自立體主義。立體主義「變成」了一個運動，雖然在一開始並沒有這麼打算。它有力量在裏面，却並不是「力量運動」。然後是那一人運動；杜象——在我看來是一眞正的現代運動，因爲它暗示，每個藝術家都可以做他認爲非做不可的——是每個人的運動，開放給所有人。

如果我「眞」畫了抽象藝術，那就是抽象藝術對我的意義。坦白說，我不了解這個問題。約二十四年前，我在賀伯根（Hoboken）認識一個人，以前常到德國海員之家來找我們的一個德國人。就他記憶所及，他在歐洲常挨餓。他在賀伯根找到一個賣出爐了幾天的麵包的地方——各式各樣的麵包：法國麵包、德國麵包、義大利麵包、荷蘭麵包、希臘麵包、美國麵包，特別是俄國黑麵包。他以很低的價格買了一大袋，讓它變得又脆又硬，然後壓碎，灑在他家地上，走在上面好像走在一層柔軟的地毯上。我失去了他的消息好幾年，後來另一個朋友在八十六街附近又遇見他。他做了某個青年團體的團長，星期六帶著男孩和女孩上大熊山。他仍健在，但很老了，現在是共產黨員。我永遠猜不透他，但我現在想到他時，只記得他臉上有種很抽象的表情。

柯德

我進入抽象領域是一九三〇年在巴黎去看蒙德里安畫室的時候。
我印象尤深的是他釘在牆上有他自己個性之花紋的彩色長方形。
我告訴他我想讓它們擺動——他拒絕了。我回家後，試著畫得抽象些——但兩星期內我又回到了可塑的材料。
我覺得當時——事實是自此之後，我作品中的造形感即成了宇宙的系統，或是有關的部分。因爲那是一個可以從那兒著手的大模範。

我的意思是指分離的實體浮游在空間裏的概念，不同的大小和密度，也許不同的色彩和溫度，被一縷縷氣體的形狀包圍、滲透，一些靜止，一些以奇特的方式移動，這在我看來似是理想的形式來源。

我會讓它們散開，某些聚得近些，某些在遙遠的距離之外。

這些實體和動作的所有特質差異極大。

而對我，一個非常令人興奮的時刻是在天文館——在機器快轉以解釋其操作時：行星沿著直線運轉，突然轉了三百六十度的彎到另一邊，然後在原來方向的直線下爆炸了。

我將自己主要限制在黑白的運用，以此作為色彩上最大的差異。和這兩種顏色最相反的是紅色——然後再來是其他的原色。從屬的顏色和中間的色調只是用來混淆、擾亂其區別和清晰。

我用球形和碟形時，希望它們呈現的比原來更多。地球大致上是個球體，但在四周也有好幾哩的氣團，上面還有火山，月亮繞它而行，太陽是個球體——但也是高熱的來源，其效應在極大的距離外都能感到。木球或鐵餅，如果沒有這種有什麼散發出來的感覺的話，是相當無聊的東西。

我用兩捲以直角互切的金屬線圈時，這對我就是球體了——而我用兩張或以上的金屬片切成各種形狀，且彼此安插出各種角度時，我覺得就是堅固的形式，也許是凹的，也許是凸的，填滿它們之間的相切角度。這將會是什麼，我並不確定，只是感覺它，並想著那些我們確實見到的形狀。

然後就有了東西飄浮的想法——沒有支撐——用一根很長的線，或懸臂機的長臂作為支撐的方法似乎最接近這種地球的自由。

因此我所製造的並不完全是我心中想的——而是某種草圖，人為

的接近。

其他人捕捉到我的想法與否似乎並不重要，至少在他們心中有其他的東西時是如此。

馬哲威爾（節錄）

抽象藝術的出現是世上仍然有人爲感覺辯護的徵兆。那些人知道如何尊重並追隨內在的感覺，無論它們起初看來多不理性、多荒謬。在他們的觀點，走向非理性和荒謬的是社會。有時候會忘記在某些抽象藝術品中有多少智慧。在經歷悲痛的某一點時，反而會面臨滑稽——我想到米羅、晚期的克利、卓別林（Charlie Chaplin），想到他們智慧所展現出來的健康而人性的價值……

我覺得心有戚戚焉的是，巴黎畫家在說到他們在繪畫中所重視的東西時，即採用了「詩」這個字。但在英語系世界裏，說到繪畫有「眞正的詩意」時，即有「文學含意」的暗示。然而另一個字——「美感」，卻又無法滿足我。它讓我想起我唸哲學系時那些無聊的教室和課本，而美學的性質是每間大學的哲學系都會開的課。我現在認爲根本就沒有「美學」這樣東西，就像也沒有「藝術」這樣東西一樣，因爲每個時代和地方都有自己的藝術和美學——此乃明確地應用一較爲普遍的人類價值，其所強調和拒絕的和某個特定的地方和時代的基本需要及願望是相呼應的。我認爲抽象藝術是獨一無二的現代——不是這個字某些時候被用的意思，是我們的藝術「超越」了過去的藝術；雖然抽象藝術可能眞的代表了演變的新興層次——但是抽象藝術代表了生活在現代情況下的人那種特別接受和拒絕的東西。如果要我概括這個過去一個半世紀以來在詩人、畫家和作曲家身上證實的情況，我得說這

基本上是對現代生活的浪漫反應——反叛的個人主義，非傳統、敏感而急躁的。我該說這種看法可謂來自身在宇宙中一種侷促不安的感覺——宗教的崩潰，舊式緊密的社會和家庭的崩潰可能和這種感覺的來源都有關。我不知道。

但不論這種無法和宇宙結合的感覺來自何處，我認為一個人的藝術就是他企圖和宇宙合而為一，透過結合而統一的努力。有時我腦中有詩人馬拉梅深夜在書房的幻象——小心翼翼地修改、塗抹、變動、轉換每個字和它的關係——而我認為那種辛勞持續的精力必來自那股祕密的知識，即每個字都是他錘鍊出來以將自己繫於宇宙之鍊上的一個環；也繫於其他詩人、作曲家和畫家……如果這個聯想正確的話，那麼現代藝術的面貌和過去的藝術就不一樣，因為它對我們這個時代的藝術家就有不同的功能。我猜遠古的藝術家和「簡單的」藝術家所表達的就很不一樣，一種「已經」和世界合而為一的感覺……

抽象藝術最撼人的一個外觀是它的赤裸，脫得一絲不掛的一種藝術。在藝術家那方面有多少人拒絕它呀！整個世界——物體的世界，權力和宣傳的世界，軼聞的世界，拜物和祭祖的世界。我們幾乎合法地接受了一個印象，即藝術家除了繪畫的行動外，什麼都不喜歡……

我們可能會問，這是什麼樣的「奧祕」。因為抽象藝術確實是神祕主義的形式。

這還是沒有很細膩地說明該狀況。我是說，沒有想到放進繪畫裏的東西。我們可以據實說，抽象藝術拋光了其他東西以便加強其節奏、空間的間歇和色彩的結構。抽象是一種強調的過程，而強調即帶出了生命，一如懷德海說的。

沒有像抽象藝術經過這麼激烈的改革後還能夠生存的，除非是最

深刻、殘酷、無法澆熄的需要。

需要是給已經感覺到的經驗——劇烈的、頃刻的、直接、微妙、統一、溫和、生動、有節奏的。

任何會將這種經驗稀釋的東西都拋掉了。藝術上抽象概念的來源是任何一種思考方式。抽象藝術是眞正的神祕主義——我不喜歡這個字——或更正確地說，一連串的神祕，就像一切的神祕主義一樣，來自歷史狀況，來自鴻溝的基本感覺，深淵，寂寞的自我和世界之間的空虛。抽象藝術是一種把現代人所感受到的空虛闡起的努力。抽象作品就是它所調強的結果。

藝術家會議，紐約，一九五一年❹

創造力

霍夫曼：每個人都應該盡可能地與眾不同。除了我們的創造衝動外，我們並無共通之處。它〔抽象藝術〕對我意味一件事：盡可能發現自我。但我們每個人都有和我們這個時代相關的創作衝動——我們所屬的時代可能會變成我們共有的東西。

一幅畫怎樣才算完成？

霍夫曼：對我而言，一件作品中所有牽涉到的部分都能自我交代，不再需要我時，就算完成了。

紐曼：我認爲一幅畫「完成」的想法是天方夜譚。我認爲人終其一生是在畫一幅畫或作一件雕刻。停止的問題實在是道德考量的一個決定。你對實際的行動沉醉到什麼程度才會被它迷住？你被它的內在

生命吸引到什麼程度？你真正接近那其實是與此無關的企圖或願望到什麼地步？決定總是下在該作品有你要的某些東西時。

馬哲威爾：……在「完成」一幅畫上，他們［年輕一輩的法國畫家］所假定的傳統標準比我們的高得多。他們把那幅畫當成一真的物品，做得精美的一件物品，真正「修飾」過。我們關注的是「過程」，而怎樣才算是「完成」的東西則不是那麼確定。

法國畫家和美國畫家

霍夫曼：年輕一輩的法國畫家和年輕一輩的美國畫家之間的差別似乎在於：法國畫家有文化的傳承。今天的美國畫家接觸事物是不帶根基的。法國人接觸事物是以文化傳承為其基礎——在他們所有的作品中都感覺得到。它邁向新的經驗，並畫出這些最終可能變成傳統的經驗。法國人得來比較容易。他們一開始就有了。

德庫寧：我同意傳統現已成為整個世界的一部分了。所提出的觀點是，法國藝術家在做　件東西時有某種「手法」。他們有某種特別的東西，使他們看起來像「完成」的繪畫。他們有一種筆觸是我很高興沒有的。

論繪畫的標題

巴基歐第：某些人是以記憶或經驗開始，並將那種經驗畫出來，而對我們某些人來說，這樣的行為即成了經驗；所以我們並不清楚我們為什麼從事於某件特定的作品。且因為我們對造形的事情比文字的事情更有興趣，所以可以開始一幅畫，一路畫下去，停下來，對標題完全不予理會。

你的感情有多重要？

德庫寧：如果你是藝術家的話，無論你快樂與否，問題都在於使一幅畫起作用。

瑞哈特：我想問的問題是一件藝術品確實牽涉到的事情。其中到底有什麼樣的情愛或悲哀？在一幅畫中，我不了解除了繪畫本身的愛之外，還有什麼樣的愛。如果繪畫的痛苦之外還有痛苦的話，我就不知究竟還會有什麼樣的痛苦。我確知外在的痛苦在我們繪畫的痛苦中並不是很重要。

形狀有表現力嗎？

霍夫曼：我相信在藝術裏，一切的表現都是相對的，只要不是關係的表達，就不是絕對界定過的。所有東西都可以改變。我們在此說的只是方法，但方法的應用即其重點。你可藉重事物的關係，將一件東西變成另一件。一個形狀和其他形狀的關係即會產生「表現」；但產生「意義」的不是這個形狀或那個形狀，而是兩者之間的關係。只要一種方法只是因其本身而用，就不會導向任何東西。結構包括利用一件東西和另一件東西的關係,而這即牽涉到第三項,以及更高的——價值。

費伯：方法很重要，但我們在乎的是和這世界的關係的表現。真理和效力不能從畫中元素的形狀來決定。

葛特列伯：在我印象中，不斷出現的最普遍的一個意見是，一件藝術品性質的聲明即是形狀的安排或色彩的形式，這因為材質的安排或次序而表現出藝術家的真實感，或和某些外在的真實相呼應。我不

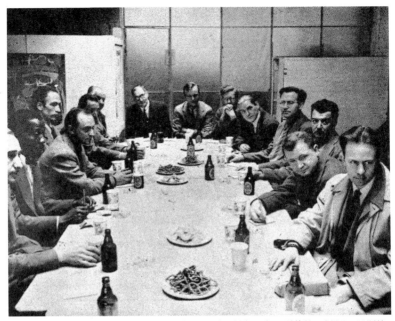

38　在紐約工作室 35 舉行的藝術家會議，1950 年(從左至右：列普敦、路易士、恩斯特、葛瑞普、葛特列伯、霍夫曼、小巴爾、馬哲威爾、黎柏德、德庫寧、拉索、布魯克斯、瑞哈特和普塞－達特)，亞佛諾（Max Yavno）攝

同意的是……現實在一幅畫中完全可以由線條、色彩和形式表現出來，這些才是繪畫的基本元素，一切其他的都是不相干的，對繪畫毫無作用。

　　馬哲威爾：這裏所有的人盡可能抽象地走向或回到自然的世界，且隨時都會為那自由而戰。

主題

　　霍夫曼：所有主題都有賴於如何運用意涵。你可以把它用在抒情或戲劇的方式上。這端賴藝術家的個性。人對自己都很清楚，像他屬

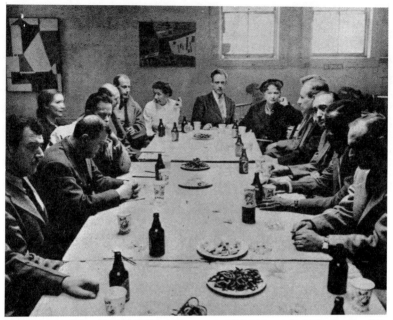

39　在紐約工作室 35 舉行的藝術家會議，1950 年(從左至右：布魯克斯、瑞哈特、普塞
　　─達特、布吉娃、費伯、湯姆霖、畢亞拉、古德諾、史德、海爾、紐曼、列普敦、
　　路易士和恩斯特)

於哪裏，他怎樣才能製造美學的樂趣。繪畫是美學的樂趣。我要當「詩
人」。身爲藝術家，我必須順從我的天性。我的天性既有抒情、也有戲
劇的傾向。沒有一天是一樣的。一天，我會覺得很想工作，會在作品
裏感到一股表現手法。只有思路清晰，天氣清朗時，我才能不間斷、
不吃飯地畫畫，因爲我的脾氣就是那樣。我的作品應反映出我畫畫時
的心情以及狂喜。

個人的呈現

　　史密斯：我處在最好的社會中，因爲我身在這個時代。我必須把

它看成理想的社會。

就我個人而言，這是很理想的。我不能回頭，我不能承認在我生存的時代之外，我生命裏還有其他歷史。在工作上沒有比目前更理想的了——以後也不會有什麼理想的社會。

有關團體的命名

德庫寧：替我們自己命名，是場災難。

白瑟曼（Saul Baizerman），「聲明」，一九五二年❹

我怎麼知道一幅畫畫完了？

當它已拿走我該給的一切時。當它比我還強烈時。我變成一空殼，而它變得充盈時。當我虛弱而它變強時，作品就完成了。

羅斯札克，「聲明」，一九五二年❷

我現在著手的作品所包括的意念和感覺，和我先前的作品幾乎完全相反[一九四五年前做的結構主義雕塑]。現在看的不是人口密集的人造都市，而是開始凝視開墾地。現在的線條和形狀是粗糙而打結的、甚至猶豫的，邊緣不再是尖銳的、有把握的。其表面不再修飾得像鍍著漂亮的鉻，而是焦枯的、粗糙而凹凸不平。我唯一保留下來的早期經驗是，否決的結構和空間概念……不再是快活的，而是謹慎地隱藏起來，在我現在認為它應屬於的地方……

我覺得必須堅持的形式，該是直接令人聯想起最初的衝突和掙扎，反過來還威脅要毀了它的殘忍力量。我覺得必要的話，我們必須準備好召喚我們整個靈魂，用盡一切憤怒對抗那些對給予生命之首要價值

視而不見的力量……也許藉著這全心的奉獻，我們還可能將優雅和力量結合起來。

羅森堡，〈美國行動畫家〉，一九五二年❹

這新的［美國］繪畫不能構成一學派。在現代要形成一學派不但要有新的繪畫意識，還要意識到那種意識——甚至堅持於某些公式。學派是結合了執行和術語的結果——不同的繪畫受到同樣言辭的影響。我們即將在美國的先驅中看到，這些言辭不屬於藝術，而是屬於個別藝術家。他們共通的想法只能從他們個別的作爲中流露出來。

走進畫布裏

在某一刻，畫布開始對一個接著一個的美國畫家成爲行動的競技場所——而不再是複製、重新設計、分析或「表現」物體的空間了，不論眞的或想像的。在畫布上即將發生的不是繪畫而是事件了。

畫家走向畫布時，心中不再有影像；他手裏拿著材料走向他面前的另一塊材料，對著它做某些事情。而影像即是這種接觸的結果。

要辯稱林布蘭或米開蘭基羅也是以同樣的方式來畫，是毫無意義的。你用匕首弄髒一塊畫布或將形式自然而然地變成在上面的動作，不會變出盧克莉絲(Lucrece)。在她進入畫布之前，必須先在別的地方，而油彩是林布蘭將她帶到那兒的方法，當然，雖然這種方法在她到達那裏時會將她改變。現在，一切必須在試管裏，在畫家的肌肉裏，在他潛入的奶油色海裏。如果盧克莉絲要出來的話，她會是第一次來到我們之間——一個驚訝。對畫家而言，她「非得」是個驚訝。在這種心情下，如果你已知道其中包含了什麼的話，是沒有必要有所行動的。

「某乙不現代」，以此爲方式的一個領袖對我說。「他以草稿作底。那使他像是文藝復興時代的人。」

在這兒，原則以及和古畫之間的分別，則變成了公式。草稿是「心靈」嘗試捕捉的形式。從草稿著手不免讓人起疑，認爲藝術家仍然將畫布當成心靈記錄其內容的地方——而不是「心靈」本身——透過它，畫家藉著油彩改變平面而來思考。

如果一幅畫是一次行動，其草稿是一項行動，那麼隨之而來的那幅畫就是另一項行動。第二幅不可能比第一幅「更好」或更完整。一個所缺乏的和另一個所有的是一樣多。

當然，說那句話的那個畫家無權假定他的朋友有那種古老的草稿心態。去說一項行動不能從一張紙上延續到畫布上，或不能以另一種尺寸更嚴謹地再畫一遍，是沒有道理的。草稿可以有小爭論的功能。

叫這幅畫「抽象」或「表現主義」或「抽象表現主義」，重要的是它區分物體的特別動機，這在現代藝術裏其他的抽象或表現主義時期裏是不一樣的。

新美國繪畫不是「純」藝術，因爲物體的擠壓不是爲了美感的緣故。把桌上的蘋果刷掉不是爲了騰出位置給空間和色彩的完美關係。它們必須去掉，這樣繪畫的行動才不會受到阻礙。在這以材料來表達的姿態中，美感也淪爲次要的了。形式、色彩、構圖、速描都是輔助的，其中任何一項——或實際上所有的，都合理地和未畫過的畫布試過了——都可以去掉。重要的總是在行動中所流露的。被視爲理所當然的是在最後的效果中，形象無論在不在其中，都會有「張力」。

基於轉變的現象，就大部分畫家而言，新運動基本上是一宗教運動。然而在幾乎所有的情況下，轉變都是以世俗的觀點來體驗的。結

果是創造了私人的神話。

私人神話的張力是這股前衛繪畫的內容。畫布上的行動迸自企圖恢復畫家自價值——過去自我肯定的神話——之中解脫後第一次感覺到的救援時刻。或它試著啓動一新的時機,在這時機畫家會領悟到他整個人格——未來自我肯定的神話。

某些人以口頭來規劃其神話,並將個人的作品和其情節連接起來。對另一些人,通常較深刻,繪畫本身就是唯一的陳述,一個符號。

艾蓮·德庫寧,「主題:什麼,如何,或誰?」,一九五五年❹

今天,大部分的藝術家和印象派或立體派不同的是,他們是個別懷抱著渴望的。在對立時,他們尋找同伴。有時,說來奇怪,對立似乎同時以反方向進行。也就是說,喜歡畫自然的藝術家也許會反對在抽象畫和拼貼裏包含眞正的自然片段,或正好相反。在兩種情況下,他們都覺得觸犯了某種神聖的藝術準繩。然而,排斥或包含自然無關乎個別藝術家之選擇。對藝術家而言,自然是無可避免的,是無法躲開的。或如畫家貝爾(Leland Bell)說的:「我們所有的一切就是自然。」

自然可以界定爲:任何能一如其實呈現自己的事物——包括除了自己之外的一切藝術。而稍後,如果自己開始超然其外且受到影響,就會把自己也包括進去,而這幾乎發生在所有藝術家身上。自然不會模仿藝術;它吞噬藝術。要是一個人現在不想畫靜物、風景或人物時,他可以畫一幅艾伯斯、羅斯科或克萊恩 (Franz Kline)。以我周圍的世界看來,他們都是同樣眞實的視覺現象。也就是說,到了某一點,任何作品都不再是人的創造,而變成了環境——或自然。

當然,在某一點上,環境也能夠還原到意念。在自然和能創出藝

術的意念之間的交換點上，就出現了「影響」的問題。當代藝術家和觀眾往往對影響的證明嗤之以鼻。「那些人不過是一羣包斯威爾(James Boswell)＊」，有人聽到一出名的抽象畫家這麼憤怒地說某些年輕藝術家。但事實上，在每個藝術家身上都有好些包斯威爾，包括講那話的人。問題是這包斯威爾的成分有多明顯。約翰生的一生是包斯威爾與生俱來的欲望，而他寫出來的就是包斯威爾的藝術。西方藝術是建立在一個藝術家對另一個藝術家一生的熱情上：米開蘭基羅對希紐列利 (Luca Signorelli)；魯本斯對米開蘭基羅；德拉克洛瓦對魯本斯；塞尚對普桑；立體派對塞尚；畢卡索，那調情高手，則是對他看到走在街上的任何人。就算影響是一荒謬的想法，在藝術裏，新的東西也是無法存在的，而這和一更荒謬的想法是並存的：即某些全新的東西──不受制於任何影響──是「可以」創造出來的。在這「無中生有」的行為中，有人提出說包斯威爾只要改變他的題材寫一本包斯威爾的一生，就能將他自己從自然、社會和先前的藝術中「解脫」出來，說自傳可以是導向完全獨立的道路。然而，任何在自己生命中尋找意念的藝術家，仍然會在那兒找到其他藝術家無可抗拒的意念。

芬可史坦，「新的外貌：抽象印象主義」，一九五六年㊺

　　不過是幾年前，莫內被大部分的抽象畫家還看成是一僵化的問題。然而現在在現代美術館，我們那幅偉大而甜美的大畫《女神》(Nymphéas)，好像剛從某個紐約的工作室出爐的大熱門，正等待著全世界。標題的意見是這幅畫看來多麼抽象(不真實)，然而反之似乎亦然──使得某些抽象畫看起來更真實，且正由於抽象表現派作品所創造的視覺使它本身看起來很真實。這給了我們在這方面再度檢視我們的假設

的機會，以及某些藝術家的作品，他們在抽象表現主義的環境裏成長，所設定的方向和印象主義特殊的視覺特性有更密切的關係。

　　這些藝術家沒有清楚的分類，而是透過不同的個人發展傾向，更為依賴視覺的統一，做為作品內主要的表達方式……一般而言，

這些藝術家比製圖員更近於色彩家，而他們的作品與其說是概念的掌握，更像感性的回應。這樣的主題不是問題；觀看才是——我認為是來自抽象表現主義之暗示的那種觀看。這種求助於視覺感應力作為風格取向的基礎，是我所提到的那些藝術家和「女神」之間的關係，且我毫不懷疑，許多藝術家循類似的方向走去。塞尚說莫內「只不過是隻眼睛，但我的上帝啊！怎樣的一隻眼睛！」他是在界定自己的地位之外，表達某種藝術的權威，這在最近發展的過程中已再次自我評估過。

　　這種傾向於現實，而非自現實退卻的現象，和現代繪畫的觀點——即認為自己面對的是一個「與經驗世界不能兩立」的世界和其推論的假定，即抽象繪畫的經驗是自發地存在於其表面的繪畫方法——相互矛盾。另一選擇是，有人提議抽象繪畫提供的真實在物理的表象世界之外，較近於來自心理學和當代物理學重新界定過的真實下的抽象觀念的世界。無疑地，一切風格上的感覺潛藏在世界改變的觀點下。但藝術家不會因為聚集了這些改變——無論是科學、神學或政治所提供的——而進步，在有系統的方式下，建立一剪裁過的視覺以適合他們的需要。和理論家有所區別的藝術家的活動，生發自對感官世界的認可，而唯有這些先前的立論和視覺緊密相聯而非強加其上時，其作品才是真確的。對藝術家來說，知覺總是和概念挑戰。要說一個潛藏

其下的概念在畫中實現了，意味著該畫介紹了某種唯繪畫特性才有的證實過程。這種同化進入感官時，在某種方面來說，就是概念統一的證明。這就是我們採用繪畫的原因……

　　一般而言，新印象派的作品不是風景就是室內景色，這容許了某種空間活動的通性和持續性，是個別的物件通常會妨礙的。將我們帶回到「女神」之水（或甚至可能回到米芾的霧氣）的正是這種和表現主義的運動性相反的通性和沉思的感覺，這種在「傲慢」中非常缺乏的視覺公正，這種戲劇性的鬆弛。因為莫內晚年在俗定的空間假設中超越了特定物體的視覺寫實，而取空間本身的真實性作為擺脫了特定事物的神祕本質，一普遍的變化，「連結起」如賓揚(Laurence Binyon)所說的「人心和土地，水和空氣的生命」。

費倫，「一名前衛派的墓誌銘」，一九五八年❹

　　不是打倒其他神祇的問題。尋找自己的真實、你自己的答案、你自己的經驗才是問題……我們發現了一件簡單然而在效果上很牽強的事情：「尋找就是發現。」畢卡索說過，「我不尋找。我發現。」我們沒有講這種大話的自信。我們反倒發現尋找本身就是一條藝術之道。不一定是最終的路，但是一條路。我記得四〇年代末在俱樂部之間，「演變」這個字還是禁忌。我們看了，不管喜不喜歡，我們都沒有給它評價。我們把它當做尋找的一部分。我們的感覺和「我不懂藝術，但我知道我喜歡什麼」這句座右銘相反。我們略懂藝術，但我們不知道我們喜歡什麼。

　　這真是模稜兩可的領域。但我們為什麼欣賞這種模稜兩可呢？我們為什麼沒有作一般的評估呢？因為我們當時所理解的新舊事物的排

列是不一樣的。我們對舊的事物有所判斷。立體派依附在均衡的結構上，而略掉了因靈感而產生的事物。馬蒂斯依附色彩，但把它附在女人的裙子上。超現實主義則好像星期天副刊上的圖片；克利走向了原始風格，附著在文明的智慧上；康丁斯基以精純出發，然後走到了通神學的天堂。畢卡索變成了公眾人物——較不像「英雄」藝術家。

我們的新安排就是不作安排。我們彷彿使所有的繪畫元素——那些我們知道的或感到的——懸在那兒。我們以自我——不管那是什麼——來面對畫布，然後我們畫畫。我們可以說是毫無戒備地面對它。唯一的控制就是本能上感覺到的真實。如果這和我們的感覺不一樣，根據草約，即必須去掉。事實上，畫家將他們的繪畫誇耀成一連串錯誤的實質紀錄，然後利用X光，這樣你就可以看到更多。

這些是「真正逝去」的時代，而我並非全無保留地推薦它們。有價值的部分是對繪畫的根本動機有所質疑的蒐尋：堅持它們是真的，並願意讓繪畫的外觀遵照事實。在這時期，如果一幅畫看起來像一幅畫，例如你已知道的東西，就不好了。我們企圖改過自新，將繪畫重新開始。我們之中有些人找到怪獸。有些人找到「一幅」畫。有些人找到繪畫。

這個時期的畫家對繪畫和繪畫的過程有某些共通的想法。他們過去的繪畫風格不一樣——現在也仍然不一樣。他們每個人都有愈來愈獨特、自我的個人風格。利用某個「樣子」，使之出現某種風格的是外來的人。

史提耳，「聲明」，一九五九年 ❹

你提議我為這個繪畫收藏的專輯寫幾句話，引起了我最初考慮這

個展覽時同樣的興趣和資格的問題。這批作品的外觀所證實的矛盾，即其意義和作用的方向與繪畫——以及我本身的生活——所暗示的必須相反一事，已被某學院所接納。我相信這不僅沒有辦法解決，而且是更形尖銳與白熱化。因為決定我對完稿之作所負的責任的絕不是美學的問題，或公開、私下的接納。而是希望能使意念和視覺——不具備這些的話，一切藝術就只成了變換時尚或種族道德的劃一活動了——的概念萌芽變得清楚。也許一簡要的評論是應該的。

在一九二〇年代我們能夠檢閱的幾個方向中，無論是對過去的文化或我們本身的科學、美學或社會神話，都足以顯示，在洞察力或幻想力方面，它們所能提供的答案少之又少。

由於那些因怯弱或權位而退回舊世界裏尋找方法以在這塊新土壤中伸張其權威的人，霧氣不但沒有散掉，反而加重了。我們已因道德家和功利主義者而陷入民俗的沼澤和綜合的傳統中，對動機和意義上機械式的詮釋特別難防。接著兜頭而來的是全然的困惑。

那些自命的代理人和自稱的知識分子對領導能力有一種不成熟的欲望，召來了所有的辯白之神，用強迫而虐待狂般地熾熱將祂們掛在我們的脖子上。黑格爾、齊克果 (Sören Kierkegaard)、塞尚、佛洛伊德、畢卡索、康丁斯基、柏拉圖、馬克思、阿奎那 (Saint Thomas Aquinas)、史賓格勒 (Oswald Spengler)、愛因斯坦、貝爾 (Alexander Graham Bell)、克羅斯、莫內——這張單子可以單調地開下去。但那最大的諷刺——一九一三年的軍械庫展覽——將西歐之頹廢綜合起來却毫無效應的結論傾倒在我們身上。將近四分之一世紀以來，我們摸索著、顛躓著走過它迷津一般的遁詞的惡夢。而對發現死亡的氣息比他們的無能或畏懼都還更令人安心的許多人而言，即使其中的平庸、瑣

碎都可以接納並利用。誰都不准逃避它宿命般的祭祀——但我，算是其中一個，拒絕接受其哀的美敦書。

要在縱容崇尙或默認的諮詢體系或「感應力」上加上我們文化的集體理論基礎，我則必須相提並論於知性上的自殺。然而任何東西都不放過的那種專制心態，則要求任何不想合併的人有嚴格的目的和細膩的洞察力。

腐化在語意學和道德上已完成了。全神貫注於明亮的設計相當於精神上的啓發。推廣那些說明權威性辯證法之作品的歐幾里德定律遭到公開的譴責。平庸的諷刺詩文則被當成社會藝術評語的證明而展示出來；而性質的安排則表現成接近超凡之神祕的證據。在美學或「繪畫」的名義下急著背叛，因否認社會心理謬誤而產生的意象，變成了測其力量的一種通俗卻兇險的標準。

那稱之爲藝術，面容枯槁、脾氣暴躁的老太婆的裙襬沒有遮掩的罪行就是未知。甚至貪贓枉法之人的嗚咽和侮辱在她的名義下都受到倨傲者——並由於其令人安慰的力量——的重視。誠然，在野心勃勃的審美家、藝術家、建築師和作家之間，我們傳承的包袱雖然不重，但主要由於恨意或憤世嫉俗而引起。使漠然的人如此催眠地著迷的魯莽和徒勞，成爲責任和眞理的卑下代替品。

我認爲急需發展一種有助於切進古今一切文化的鎭靜劑，這樣才能獲得一直接、立即且眞正自由的視覺，以及清晰顯示出來的意念。

然而要得到這樣的工具——能超越傳統技術和象徵的力量，還能成爲輔助、立即的思想批評家——需要古今所有的決心。對個人主義的呼喊，在一張大畫布前的大驚小怪，學院派之自負或技巧之崇拜的操縱，都不能眞正地解放。這些都只會使重複變得無可避免，和解變

成謊言。

　　因此，必須拋棄物質表面的價值——其性質、張力，和隨之而來的道德。尤其得避免陷入空間和時間陳腐的觀念中，或對「客觀的位置」那種病態的觀念妥協；也不要讓我們的勇氣因極權政府在社會控制方面的制度而墮落。

　　單獨前進是我們必須走的旅程。不許稍歇或走捷徑。而我們的意志必須抗拒成功、失敗或對虛榮事物之讚歎的每一項挑戰。直到我們越過了黑暗荒蕪的山谷，終於來到清靜之地，才能站在一望無際的高原上。而不再受到恐懼的法則約束的幻想力，則和視覺合而為一。內在而絕對的行動是它的意義，也是它熱情的傳遞者。

　　一個人如果在有生之年不認真地想達到一超越虛榮、野心、或記憶之外的目的，其作品——無論被當成其意念的形象或意義的證明——就無法成立。然而，看這件作品時，應該有所警告，這樣在眾說紛紜的問題中，才不會忘記我所提的和「眼睛」那些問題的關係。雖然參考資料是另一篇文章裏的，而且另有目的，其中的隱喻却像布雷克所設的那麼切題：

　　　　你們所見的基督影像
　　　　是我影像最大的敵人：
　　　　你們的是全人類的朋友，
　　　　我的則是向盲人訴說的比喻：

　　因此，不要讓任何人低估這件作品的暗示或它的生命力量——或死亡力量，如果被誤用的話。

史丹齊維茲，「聲明」，一九五九年 ❹

事物可以客觀地呈現，而不必有我們所謂的「出現」的情緒力量。特別的物件，即出現的物體，則是主觀而專橫地在那兒的：它所受到的忽略不會比被凝視更大。在我看來，這種物體的充電特性是一件作品非得是雕刻的特性，而只要能達到，任何技術方法都允許。這是最終極的寫實主義，這種出現，和「自然」的相似之物毫無關係。令人信服之物那特別的姿勢，即將移動的位置，不可移動之物的巨型尺寸，整體的各個部位間的張力，是將我們像鐵之於磁鐵一樣吸往特別物體的性質。而這些我們試著創造的出現之物——是對一永遠不很令人置信之存在物的模範。

史密斯，「我作品的摘記」，一九六〇年 ❹

我無法先想像一件作品，然後再去買材料。我能找到或發現一個部分。要買新材料——我要一卡車的量，才能開始做。要每天看著它——讓它軟化——讓它分裂成塊，成面，成線條等等——將自己包在薄霧的形狀裏。沒有比一長排輾壓機車更無個性、更硬更冷的了。如果它站在那兒，或移動一下，就變得有個性，符合幻想之用了。因擁有而熟識就產生了某種變動，這是從瑞爾森（Ryerson）卡車上搬下來時所沒有的……

很少有偉大的觀念，只有對局部的全神貫注。我先從一個部分開始，然後是幾個部分的整合，直到整體出現為止。個別的部分有整合、聯想和分別的殘像——即使它們不再是局部，而是整體時。局部的殘像退到地平線上，成為完稿影像的遠親。

整體的次序可以感覺到，但不能計畫。邏輯、冗贅和智慧都會有所阻礙。我相信感覺是最高的一種認知。我對它的信心就像我幾乎有的一個理想。我工作時，不會意識到理想──只有直覺和衝動。

格林柏格，〈抽象，具象和其他等等〉，一九六一年❺⓿

現在的趨勢是假定：具象的藝術比非具象的藝術優越；而一幅具象的繪畫或雕刻總是比非具象的藝術品更受歡迎。抽象藝術被視為文化──或甚至道德──墮落的徵兆，因此那些意欲重振健康文化的人便把希望寄託於「回歸自然」的理想中。即使某些支持抽象藝術的人，在對分裂的時代必製造分裂的藝術有所答辯時，多少也會勉強承認非具象藝術先天就處於劣勢。而其他聲稱──不管說得有理還是無理──抽象藝術絕不會是完全抽象的衛道之士，其實也是勉強承認同樣的說法。一個謬誤通常由另一個謬誤來回答；也有抽象藝術的狂熱分子持相反的論調，謂非具象藝術具有在其他情況下是歸之於具象藝術那同樣絕對、天生、卓越的優點。

藝術全然是經驗的事，而非原則，畢竟在藝術裏，品質才重要，其他一切都是次要的。還沒有人能證明具體藝術本身對繪畫或雕刻的價值是加還是減。繪畫或雕刻裏有沒有可辨形象與其價值無關，就好比音樂裏有沒有歌詞和其價值無關一樣。就其本身而言，任何一個單獨的部分或觀點都不能決定一件作品作為整體的品質。在繪畫和雕刻上，這對具象而言就像對尺寸、色彩、油彩品質、設計等等是一樣的。

可辨形象會替一幅畫加上觀念性的意義，但是觀念和美感意義的融合並不會影響特質。一幅畫提供事物以資辨識，以及複雜的形狀和色彩以資觀看，並不一定意味它給了我們較多的「藝術」。藝術裏面的

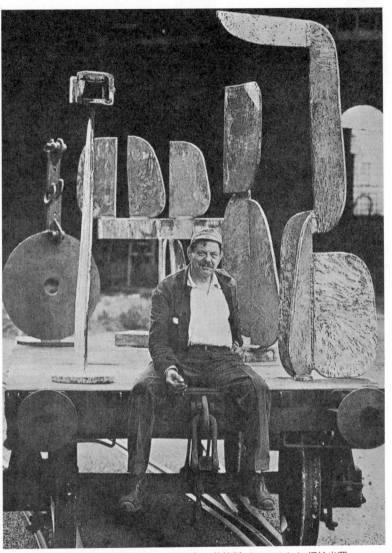

40 大衛‧史密斯，義大利 Spoleto，1963 年，慕拉斯（Ugo Mulas）攝於米蘭

多少不在於出現了多少不同的意義，而是在於出現的這些意義的強弱和深淺，無論是少是多。而我們不敢說在事件之前——在經驗它之前——觀念意義或其他既有的因素，會增加還是削減一幅藝術品的美學意義。《神曲》（*The Divine Comedy*）有無寓言和玄祕意義，以及字面上的意義，並不一定會使它比《伊里亞德》（*Iliad*）更富文學意味，因爲後者我們實在只能分辨出字面上的意義。畢卡索的《格爾尼卡》一作中針對歷史事件所作的明確評語，並不就一定使它比蒙德里安徹底的「非具象」繪畫更好或更豐富。

堅持某種藝術必定比另一種好或差，那顯得過早下結論了；而整個藝術史就是在證實先前訂下的喜好法則是無用的：亦即，預測美感經驗的結果是不可能的。批評家對抽象藝術能否超越裝飾的質疑，就像雷諾斯（Joshua Reynolds）爵士否認偶發的純風景畫是不可能和拉斐爾的作品一樣崇高，兩者在基礎上都同樣沒有根據。

我們這個時代野心勃勃的主流繪畫和雕刻像過去一樣，會繼續突破藝術中何爲可能、何爲不可能的既定觀念。如果畢卡索和蒙德里安的某些作品該被看成「繪畫」，而貢薩列斯和佩夫斯納的某些作品該被看成「雕刻」，這是因爲實際的經驗要我們這麼做。和提香那個時代的人比起來，我們並沒有更充分的理由去懷疑我們經驗上的效力。

然而，在這一刻我覺得能隨時回過頭來，冒昧地說一些我剛剛還不讓別人說的話。但我只會說我對抽象藝術已經知道的一些事，而不是理論上的抽象藝術。

有別於裝飾而能單獨成立的繪畫和雕刻，不久前還整體識別爲具象的、有形的和描繪的藝術。現在可以很恰當地問道：鑑於繪畫和雕刻過去所達到的成就，如果排除具象、有形和敍述會否使其瀕於貧乏。

一如我剛才說的，非具象不一定就不如具象——但縱使如此，以傳承的、慣有的和無意識的期望來接觸一件我們社會同意叫做繪畫或雕像的物品，這其中所提供的難道不太少了一點嗎？由於這個原因，是不是連最好的抽象畫都還讓我們覺得有些不滿足？

經驗，光是經驗，就告訴我具象的繪畫和雕刻近年所達到的不過是次要的品質，而主要的品質則愈來愈被吸引到非具象藝術。不是說近來大部分的抽象藝術是好的；相反地，大部分都是壞的；但這不妨礙最好的非具象藝術仍是我們這個時代最好的藝術。如果抽象藝術確實日益貧乏的話，那麼這樣的貧乏現在對重要藝術而言則是必要的。

但另一方面，是否我們對抽象藝術的不滿足——如果是不滿足的話——並不是源於我們對具象之懷念，而是更簡單地在於不論我們怎麼畫怎麼雕都無法和過去媲美？有沒有可能藝術整個地在走下坡？如果這屬實，那麼武斷地反對抽象藝術的人也不過僥倖說中，全憑經驗，而不是有原則或理論上的根據；他們說中並不是因為藝術的抽象是不變的衰敗徵兆，而是因為這一刻在藝術史上剛好伴著衰退而來，那麼他們只有在這一刻才是對的。

然而答案可能還更簡單——同時也更複雜。也許是我們對我們這個時代的藝術看得還不夠遠；我們對抽象繪畫覺得不滿足的真正而基本的源由，在於新「語言」所提出的問題是非比尋常的。

從喬托到庫爾貝，畫家的首要任務即是在平面上挖出三度空間的幻覺。我們透視這平面，好像透過舞台前部望進舞台。現代主義使這舞台變得愈來愈淺，直到背景和布幕成為一體，而布幕現在成為畫家唯一剩下還能畫的東西。而無論他在這布幕上題寫、摺疊得多豐富、多有變化，且就算他仍然將可辨形象描繪其上，我們還是有某種失落

感。這並不在於我們在這布幕繪畫上所留意到的扭曲或甚至形象的缺乏，而是在於以前畫家非得創出我們身體在其中移動的那個空間幻覺時，形象所享受到的那些空間權利廢止了。這種空間的幻覺，或更正確地說是那種感覺，可能是在過去充斥其間的形象之外，我們所更懷念的。

現在，繪畫變成了一個實體，和我們身體一樣，屬於同一空間層次；而不再是在那層次下等同於想像出來的傳達媒體。繪畫空間喪失了「內在」，變成完全「外在」。觀者無法再從他所站立的空間逃進去了。如果它還能騙倒他的眼睛，這是視覺上而不是繪畫上的方法了：藉著大部分脫離了敘述涵義的色彩和形狀之間的關係，也常藉著頂端和底部，以及前景和背景變得可互調的操縱。比起幻象繪畫，抽象繪畫所提供的不但更狹窄、更實質、較無幻想經驗，它看起來也似乎沒有繪畫語言的名詞和及物動詞。眼睛難以找出中央的主題，而更直接地被迫於將整個畫面看成一個不加區分的興趣範圍，而這相對地，驅使我們更直接地去感受和判斷整幅圖畫。具象畫，表面上（雖然僅是表面上）就不要求我們在這麼狹窄的範圍內硬擠出我們的反應。

我相信，如果抽象雕刻所受到的阻力比抽象畫小的話，是因為它的語言並沒有這麼徹底的改變。老實說，無論抽象或具象，其語言還是保持在三度空間。構成主義或半構成主義雕刻以其開放的線狀形式和對體積、實質的否定，可能會使習慣於巨石的觀眾莫名所以，但這不要求他們的眼睛重新對焦。

我們該繼續為繪畫裏三度空間幻覺的喪失惋惜嗎？也許不必。未來的鑑賞家可能寧願有更為實際的繪畫空間，他們甚至會發現古代大師的作品缺乏實體的存在。這種品味的改變以前也曾發生過。未來的

鑑賞家可能比我們對想像中的空間和字面的涵義更敏銳，且在形狀和色彩關係的具體特質中發現比古代幻覺藝術的額外繪畫資料更富「人性的趣味」。他們也可能以非常不同於我們的方式來詮釋後者。他們可能認爲深度和體積的幻覺在美學上極有價值，「主要」是因爲它鼓勵、得以讓藝術家將光、影、半透明和透明這些無比微妙的差別組成有效的繪畫實體。他們會說自然是值得模仿的，因爲它首要在於提供了豐富的色彩和形狀，以及錯綜複雜的色彩和形狀，這是畫家——不提他的藝術——永遠創造不出的。同時，這些未來的鑑賞家也許更能夠在他們的論述中，分辨並指出比我們更能在古代大師以及抽象藝術裏更多面向的特質。這樣做時，他們可能在古代大師和抽象藝術之間發現比我們至今所能辨認的共通的基礎還要多。

在說到更開通的鑑賞手法會認爲林布蘭畫的「什麼」，而非「如何」是一件不重要的事時，我並不期望會有人了解。他晚期風格最生動的油彩是堆在人物肖像的鼻子和前額的，而非耳朵上，這和他所制定的美學結果有密切的關係。但我們仍然說不準是爲什麼或如何。事實上，我個人希望較開放的接納會打開一條路，對插畫這樣的價值有更清晰的了解——某種我也相信不容置辯的價值。只是這種價值並不是由「增加物」實現，或落實成「增加物」的。

蓋斯特，「個人的神話」，一九六一年❺

潛藏在公開的風格、學派和藝術理論下，不屬於任何主義，不服從批評，就是藝術家私下的心態。這是幻想和欲望，夢境，縈念，祕密的需要和公開的計劃，意念和「偏執狂」的領域。是這個部分的藝術將和諧注入結構和意義，給予藝術家所創的符號和形狀：這是「不

純粹」的部分。它在破碎的偶像、失色的傳說、幽暗的路標的廣大範圍裏，豎起了本身的神話。

蓋斯特，「雕塑和其他的麻煩」，一九六一年 ❺❷

在繪畫和雕塑的數量有所變化的關係中，我們面臨的是一個不會停滯不動的趨勢。繪畫即「東西」，這是不可能改變多少的，一直都會是繪畫；而這因為平面、表面的觀念而是絕對的，不太受干預的影響。拼貼不但在過去，就連現在也都還提供一種新的機械作畫方式，但任何人都知道它除了色塊的移動外，並不是繪畫。常常有人一筆揮上一堆厚厚的油彩，或將一片麵包黏到畫布上，在上面劃一刀，或在後面加壓使之膨脹，但總冒著生命或肢體的危險。在這些情況下，我們看到的是一場如履薄冰的表演，要摒息以待。

任何加到繪畫表面的龐大物件，或甚至不尋常的格式，都有可能將它拋進雕刻的範圍，但雕刻上色卻絕不會使它滑進繪畫的領域——想想畢卡索、圖雷真（Trajan）＊、張伯倫（Neville Chamberlain）、金恩（Martin Luther King），或任何人。（讓雕刻傾向繪畫的絕不是色彩，而是「圖畫似的」方法所達到的一種氣氛特質，就像羅梭〔Giovanni Battista Rosso〕的繪畫或曼祝〔Giacomo Manzu〕的浮雕。）但雕塑比例逐漸增加，最重要的原因還是在雕塑日益增長的曖昧性質。現在，似乎「任何物體」都可以叫做雕塑。在這方面的發展，可以感謝——但我可不——一九一四年展出瓶架的杜象。

我不認為任何物體——無論多精巧、有趣、或吸引人的注意力——都是雕塑，但同時我也了解到，在名稱的定義即其樣子之下，這樣的聲明就是一種僭稱的行為。有一大類三度空間的東西，我只能叫做物

品，而不是雕塑。這些物品通常狀似雕塑，亦即某一方面「像」雕塑，汽車、卵石、大石臉也是。同樣地，一個女人可以像雕像，但却不是雕像。雕塑本身總是避免像雕塑，

＊圖雷眞(52? -117)，羅馬皇帝，在位期間98-117。

但另一方面總是創造一個像雕塑的新意念；不變的是它有核心。

我們說到雕塑不是雕塑狀的，不是物體，不是遊戲，示範，機器或劇院——那麼是什麼呢？是有空間的形體，有古代血統的東西，總是從以前的雕刻上學得什麼，以及這樣留傳給任何能得到它的人的意念。這個意念由僭稱的行爲維持著，像我前面說的，但這不比製造物體的人硬稱其作品爲雕塑這意念更奇特。

克雷瑪，「論素描是風格嚴厲的考驗」，一九六三年 ⑤

我們有個感覺，就是現在紐約的藝術家正全力——雖然也許畫家比雕塑家多——恢復素描先前的地位，即風格的嚴厲考驗。而我指的特別是寫生素描——對著模特兒、物體、對著藝術家周遭世界熟悉的視覺現況。即使在成品中抹殺掉所有素描證據的抽象畫家和雕刻家對這類素描的興趣也從未完全消退；其實，在這些藝術家中不乏很有成就的繪圖員。但受到全體死亡如此打擊的是，這類草圖還能在知性的導引下提供些什麼的這個想法。就紐約畫派而言，寫生素描已喪失了它的知性威望，而變成了一種運動。一切現代藝術概念上的主要偏見，便無可避免地使這種知性威望的喪失有效地削減了這種素描在理解新風格時所扮演的角色。然而，美學的忠誠目前似乎正出現轉變，結果是臨摹物體再次成爲許多最具野心的藝術家不朽的興趣。事實上，這對某些人已成了揮之不去的念頭——確切地說，「知性上」的縈念，希

望以多年來已失寵（對許多年輕藝術家來說也因而是瘋狂的）的一種手法，再度將概念與知覺結合。

這一切都和法蘭克（Mary Frank）太太的展覽有關。許多藝術家在他們臨摹模特兒的功夫裏所發現的第一件事是，他們試著照實描繪他們具體觀察時所依賴以前的風格的程度。搜尋一「中性的」或純眞的風格——比起過去描繪視覺資料的方法，這種素描方法更接近純生物的視覺藝術——證明這一直都是個虛幻的目標。似乎有某種想像的政治，喜歡或甚至要求將具有眞正衝突的美學前例當做最豐碩的土地，以此獲得新風格「和」新視覺的可能性。每一次新的突破端賴於選擇有用的前例和在前例之間可能得到的特定方程式和衝突，正像它依賴利用這些美學前例的感應能力的力量和突擊一樣。只有在勢均力敵的美學前例之間，把這樣的一種接觸當做一種藝術的工具，才似乎能夠在牆上鑿開一條縫，大得足夠讓某些經驗上的新感覺進到一種新風格的觀念裏。

克雷瑪，「風格和感應力：大衛・史密斯」，一九六四年❺❹

很少有展覽能讓人看到一位卓爾不羣的藝術家還能在已有的不凡成就上更深入、更超越。也許更罕見的情形是——當藝術家是中年美國人。美國藝術家的生涯，特別是現代派的一羣，往往喜歡推翻、改變「身分」，這還不在於職業或經驗所要求的，而是由於美學氣候的突變。爲了和藝術家的假定挑戰，這樣的轉變理當釐清他的意向，而且——如果他基本的視覺來源要比時尚更個人、更深刻——有助於使他最初的聲明發生效力，並給予新的原動力。但我們不必活到老也能發覺，在面對品味、價值和意念這些無可避免的轉變而聽其自然時，美

國藝術家真正個人的智慧是少之又少的——在今天這些轉變的速率如此之快、如此之浪費，也令人疲憊。

美國藝術家寧可沒頂也不願受到這些轉變的刺激。在藝術家血淋淋的經驗和他那特有的處理方式之間的基本方程式——一種我們在文學「全集」的核心中可見到的，有如詹姆斯（Henry James）和威廉斯（William Carlos Williams）那麼天差地別的方程式——在美國藝術中是絕無僅有的。我們的畫家和雕刻家是在既有事實和風格方法分家下的典型受害者，這使他們特別經不起改變的壓力，而最終剝奪了他們自身感應力中最純正的東西。我們能說「這風格是他個人的」美國藝術家，是多麼寥寥可數啊！

每個大衛・史密斯展覽的部分樂趣似乎正在於他是少數有自我風格，有感性——聲音——的美國藝術家。在研究他的新作時，我們無須壓抑我們所知道他過去一半（或更多）的成就。其實他的新作本身就有可能引發或伸展過去的某一面。在研究何者為新的當兒，我們即意會到關係的再建，意識到有某種參考的關係，是立即和當時我們所由之判斷所見之物的時尚有關卻又不止於此的。我們意識到一種個人和美學的持續，這絕非保護它不受危機和革新，而是以其本身的方式來面對它們，並使它們變成一種精力的來源。

要一種在這層面發展的藝術來支撐自己——以史密斯的情況，已不斷支撐了三十多年——需要兩種條件，其中只有一種和才華有關。史密斯的才華——他在繪圖、設計、架構方面的天賦，他技術上的精美和概念上的多產——一直且仍然很高。但同樣重要的也許還是他得以展現它們的美學根基。四年前我寫史密斯時，這麼暗示道：「身為藝術家，他能同時繼承一切現代歐洲藝術的衝勁，而不至於將自己局限

於任何一種。」❺這意思是，在其他方面，他能夠在事業一開始時就調適並結合主要的風格力量——立體主義「和」超現實主義，構成主義「和」表現主義——這些主義個別當成風格上唯一的指標時，使他的許多同輩陷入美學的門戶之見，造成並注定他們日後在身分上會像變色蜥蜴般地變來變去。史密斯很早就能分清每一種風格的力量所在，而將這些迥異的力量結合起來。他從立體主義和構成主義擷取了形式上的句子構造；從超現實主義得到他在象徵和意象的創造上範圍廣闊的想像語調；從表現主義獲得了筆觸上的自由，而有取之不盡的精力滲透並激發這些幻想和結構的元素，並將它們帶進新的表現手法上。

因此，史密斯藝術的風格基礎廣闊得足以包容，在某些情況下還預告了現代繪畫（他的雕刻藝術營造了最近似的語言）從三〇年代至今的主要革新。他能夠避開這種繪畫近期發展的主要陷阱——益趨狹窄和專門——即使在他受益之際。這些發展中所提出的問題幾乎都能在他的「全集」中找到早先或類似的例子，結果是，沒有一種發展是在他的作品軌道之外。（唯一的例外是利用色彩作為整件雕塑的成分，這一直吸引並困擾著史密斯——對其他雕塑家也一樣。❻）每一項發展都加強了某種視覺或觀念上的「工具」，這是史密斯不必改變其基本方法或表現目的就能用到雕刻上的，因為其運用只是將已潛藏在他作品中的東西擴大罷了。在過去三十年來的美國藝術中，他的「全集」因而是獨一無二的，倒不是因為其觀點的一致，而是因為這種一致能在干擾期間的震驚和逆轉上蓬勃發展。在這幾年間，這些品味和重心的轉移先是把許多藝術家之信心、繼而是整體性擊得粉碎，在史密斯則是力量的來源。

主題

我其實不該討論一般的普普藝術，但在我看來，主題似乎是最不重要的事。普普的意象，就我所知，如果我能和我所做的分開的話，即是避開繪畫的困境，却又不避繪畫的一個方法。這是將你並沒有創造的形象畫出來的方式。是不要介入其中的方式。至少這是我所見到的一種解決方法，而且我全心贊成清晰的定義……

我認爲對上一代繪畫——一般認爲是非常主觀的一代——的反應，就是客觀。所以我們試著將自己抽離繪畫……

客觀即風格

首先，藝術家都有客觀的自律以讓他成爲藝術家，而這些自律是傳統且眾所周知的——你知道如何置身事外。可是我們談的是如何將客觀當作一種風格，這即是我所了解的，從純粹觀點而言，我認爲的普普藝術的特色。

我知道李奇登斯坦（Roy Lichtenstein）在他放大連環漫畫時，做了某些改變，但這也不過是程度的多少而已。在那一方面而言，這是上一代的藝術家或以前不會做的……

「將眼睛變成手指……」

如果我不認爲我所做的是在擴大藝術的版圖時，我是不會去做的。例如，我認爲做柔軟物件主要是因爲要引進一種新方法來推動雕刻或

繪畫的空間。而我採取偶發藝術的唯一原因是因為我要實驗整體空間或環繞空間。我不相信以前有人像卡布羅（Allan Kaprow）或其他人在偶發藝術中那樣地運用空間。詮釋偶發藝術有許多方式，但其中一個是將它當成繪畫空間的延伸來用。我以前也畫畫，但發覺太有限了，所以放棄了繪畫所有的限制。現在我往另一個方向走去，觸犯了繪畫空間的整體意念。

但這背後的意圖則更重要。比方說，你可能會問促使我做蛋糕、點心還有一切其他東西的動機是什麼。我會說其中一個原因是給我的幻想一個具體的聲明。換句話說，與其將它畫出來，我要使它可觸摸，將眼睛變成手指。那是我所有作品中最主要的動機。因此我才把硬的東西變成軟的，也才是我之所以那樣處理觀點的原因，例如臥室系列，做一樣視覺觀點之具體聲明的東西。但我對一樣東西是冰淇淋甜筒還是糕餅什麼的，並不是那麼有興趣。我感興趣的是在我之外、相當於我幻想的一個東西，以及我藉著限制主題因而可以做一件不同於它以往的樣子的作品。

材質

其實，就材質來看，這是觀察藝術史的一個方式。比方說，因為我的材質不同於油彩和畫布，大理石或青銅，所以需要不同的形象，製造出不同的結果。為了讓我的油彩更凝結，讓它出來，我在底下用了石膏。而那不能讓我滿意時，我即將石膏換成了合成樹脂，這讓我更能伸展。其實是我想看在風中飄動的東西，就做了一件衣服，或我要做會流動的東西，就做了冰淇淋甜筒。

形式上的嘲弄模仿

嘲弄模仿在正統的層面上只不過是某種模仿，有些像意譯。不一定要揶揄任何事，而是將被模仿的作品放進一新的內容裏。所以如果我看到一幅阿爾普，而將阿爾普放進某種蕃茄醬的形式裏，那麼會貶低阿爾普，還是提昇蕃茄醬，還是一切都平等了呢？我在說形式，而不是你對形式的看法。眼睛顯示的眞相是蕃茄醬看起來像一幅阿爾普。那是眼睛看到的形式，你不必下結論說哪一種較好。只不過是形式和物質罷了。

瑞奇，「觀點和反省」，一九六四年❸

至於我，我不知道我是合拍還是不合拍——兩種皆危險——或者和什麼合不合拍。我有一大堆事好忙，不用去擔心那個。我對「動作本身」的留意——賈柏的話——把我引進了更深的困境中，即使是範圍較窄。我絕不會探索它整個音域的——可能性太多了。我對探索愈來愈沒有興趣。我在作品中並不要表現可以做什麼；那是在教學裏做的。我要以我能掌握的視覺語言來做簡單的陳述聲明。

我過了好久才克服年輕、焦慮、稚嫩。我當畫家當了二十年。教師做了三十五年。一九三〇年時我是立體派。一九五〇年我四十三歲時，改行做雕塑家，非具象的，很快地即以動作做爲方法……。

我以直線的簡單動作作了幾年，將它們互切，將介於其間的空間分成好幾份，分割時間，對最輕柔的氣氛都有反應。我也做過用小的形狀拼起來的大複合體——也許是一堆波動的線，或數也數不清的旋轉方塊，或軸心偏斜的旋轉翼，上有數百反光的長條。無數這樣的元

素綜合成簡單、巨石般、騷動的形式，立體或平面，在微風下緩緩的擺盪或起伏。

我的技術來自手工藝和工藝。比起雕塑，它和鐘更接近。材質很簡單：不銹鋼板、棒、棍、角、煙斗；矽銅、紅銅、偶爾有銀；用作砝碼的鉛。我用銀的銅鋅合金銲接，乙炔和螺旋弧銲接，點銲接，偶爾用鉸釘或螺釘。工具有各種形狀和大小的葉剪、金屬板彎曲制動機、鑽床、帶鋸、截斷輪、椅形磨器、碟形磨器、虎頭鉗、鉗子、鎚子、銼子，以及鐵砧。現在你在任何藝術學校都可以找到這些；以前只在「工業藝術」的部門有。五金包括艾倫頭、菲力浦頭和結合螺絲；各種各樣的不銹鋼、青銅和紅銅的螺釘帽和螺釘；栓和印模；銲接到軸承表面的碳化矽；清潔用的研磨料和溶劑……

過去兩年我能夠做些大件的作品——最大的有三十四呎高。部分的運動光譜和尺寸有關。在雕刻或繪畫方面，如果作品比藝術家還大的話，就會有想法上的改變；就動作而言，也有表演功能上的改變。兩條二十四吋長的線每隔三、四秒中交叉擺盪一次。這看起來很慢。一件大的作品從一端擺到另一端要半分鐘；這就像紅和紫的分別……

雖然我不模仿自然，但却知道相似之處。如果我的雕塑有時看起來像植物、或雲或海浪，這是因爲對同樣的運動法則有所反應，且遵循同樣的機械原理。週律在沙、水、跳繩和示波器上製造出相似的形象，但這些形象的紀錄並不能互調。有時我注意到依事件而取的標題之間的類似，例如「蘆葦」和「白頭翁」。近來我喜歡能印證該物却又沒有暗示的標題，如「六條地平線」或「十個鐘擺」，「十個方塊」，「十個旋轉翼」。

即使沒有標題，抽象作品也會引起各種聯想。機械總是這樣的，

就像船、犁、或工具。讓我聯想起草葉的東西，他人看來却像武器；當然「苗」、「芽」、「葉片」是古代植物的名稱。我無法控制聯想。

如果精緻的手藝能促進一堅定的目標，我是很尊重它的。我能了解用準確來減少神祕和困惑。我感興趣的是近來走向藝術品客觀化的趨勢，以及去掉物件上那些有動機的、表達的、主觀的、或個人化的影響，另外對觀者不自命爲鑑賞家而附加條件在上的意念也很感興趣。其他人和我都開始發覺，動態的形式比靜態的形式更能讓人接近，而當然就更甚於在近代繪畫中極之重要的祕傳書法了。我覺得活在一個容許這種藝術興趣的時代是很幸運的。

我不自稱爲構成主義藝術家。然而我尊重謙恭、嚴厲、退讓，以及早期構成主義作品中目的而非過程的特色，這給了賈柏眞實主義宣言中其「眞實」的意義。我不認爲分析的想法和理性的制度會危害到藝術家的作品，也不介意性情，只要不把表露性情當作目的。在馬勒維奇和艾伯斯中有性情的流露，就像在梵谷和克利裏面也有理性的部分。

藝術家成功了，但藝術沒有變得更清楚。將瑞典製的軸承當作藝術擺出來，至少和沃霍爾（Andy Warhol）呈現商業容器一樣地合理。動態藝術的終極原理很可能就是伽利略（Galileo）的擺錘，不只清楚地擺盪出他的性情，還擺盪出地球的運轉。這個行爲是清醒、大膽而富幻想力的。

我不信任藝術即過程或表演這個想法，特別是一種僞裝成「自動」的胡言亂語。藝術不是夢遊症。我尊重的是經得起約束的性情。

歐洲的當代藝術與藝術家

歐洲藝術家由於第二次世界大戰而幾乎在各方面都受到的嚴重斷層，深深地影響了藝術家和藝術運動。也許最重要的要算是許多大師的離鄉背景。不但他們的創作中斷了，團體也四分五裂，會員流散，有些再也聚不起來。大部分的超現實派藝術家都流亡到紐約，雖然戰後又都回到了巴黎，但該派却再也無法恢復到三〇年代的那種統一。只有少數幾個人像湯吉、恩斯特和達利，在美國建立了某種程度的永久關係。而年長一輩的立體派（除了雷捷），即使失去了友人，孤立無援，也還留在法國繼續創作。年輕的一輩如馬內謝（Alfred Manessier）、蘇拉吉(Pierre Soulages)、溫德（Winter）則去從軍，還有許多被拘禁或徵調到強迫勞改營。許多德國藝術家如貝克曼、艾伯斯和史維塔斯則在納粹沒收、拍賣了他們

的作品後逃到國外，從此再沒回去過。克利留在瑞士，康丁斯基去了巴黎，康潘當克 (Heinrich Campendonk) 留在阿姆斯特丹，費寧傑則回了美國。蒙德里安在戰爭爆發時從荷蘭逃到了英國，後來則設法到了紐約。

戰後那一代的歐洲藝術家即是這種分裂下的產物，他們目睹了以往藝術秩序的摧毀，在這種秩序中，藝術運動代表了概念清晰的形式或內容，且受某種意識形態的支持。這種摧毀即莫若 (André Malraux) 稱之為「絕對事物全盛期後」的最後階段，或是藝術、文化中放諸四海、界定清晰的標準的結束。但同時，年輕藝術家也接觸到以前從來不知道的異國藝術家和外來的意念。因此，其意識形態即有兩種不同的來源：了解並天生就尊重傳統價值，即使這些價值面臨幻覺破滅的精神和戰後時代改變的嚴重挑戰，且暴露在因為新的「一個世界」的觀點而很容易地就接觸到的外來意念中。

歐洲特別是法國藝術家的藝術理論往往會將形象轉變成觀念，這是基於把文學價值為主的古典教育背景下產生的感覺知性化。因此，他們比美國人更偏向於以一種理性而練達的辯論方式來表達對傳統的叛離。這古典的背景提供了他們某些種類，其觀點雖然過時却是不變的——是改革者可能反對的。所以就算是在最具破壞的心情下，歐洲藝術家也是根據傳統的行為準則來進退的。這和當代的美國人相反，美國人不但沒有明晰的對手(如學院或沙龍)，也沒有習慣將種類規劃成理論，因此在主要的信念上容易以個人感覺和意念為尚。

歐洲藝術家的理論源自社會和政治爭論灌溉下的肥沃文化園地，有時不免受其他意識形態的影響，甚至為其控制。構成法國戰後主要哲學的存在主義，對藝術家就有深刻的含意。這要歸之於齊克果和海

德格的哲學體系，在法國沒落後的覺醒和巴黎坐鎮藝術世界中心那幾乎是全權統籌的衰敗上找到了肥沃的根基。一如本身即批評家也是藝術家密友的沙特所說的：人乃孤獨的動物，是這沒有任何有效的既有行為模式的荒謬世界中，在自己決定之下而變成的東西。這個信念給了藝術家有力的支柱，他們認為自己是那個新的、自由而不同的世界裏的一部分，但也了解到必須先從國家傳統的桎梏中，從籠罩在他們藝術生涯上的近代大師的陰影下掙脫出來。

亨利‧摩爾（Henry Moore, 1898-）（生於約克郡）是對現代雕刻方面知覺最敏銳、最聰慧的論者，不但論他自己也論當今藝術家的問題和目標。他受過教師的訓練，在英國主要的藝術學校進修然後教授。雖然他在藝術方面寫得很少，所寫的幾篇評論却難得的一目瞭然、深具意義。他和超現實主義、構成主義藝術家都有來往，但他本身的品味却欣賞前美洲、原始雕刻和布朗庫西。他理論方面的著作談到基本的雕刻問題，如體積和空間的相互作用，這不但是普遍的問題也是他自己特別關心的。

傑克梅第（1908-1965）（生於瑞士）明白地表現出他對義大利文藝復興繪畫大師的崇拜，以及他對自然界之特色的著迷，然而他的雕刻和思想却指出了當代人與何謂精神真實這個問題的掙扎。沙特在傑克梅第的雕刻裏看到了類似於他本身對真實的尋找，因而能以特別犀利的眼光來評論他(和傑克梅第的信一起登錄在展覽畫冊中)。傑克梅第一九二二年去巴黎之前在瑞士和義大利學雕刻，在那他和布爾代勒學習，稍後則和超現實派有所來往。

康斯坦（Constant, 1920-）是眼鏡蛇（Cobra）集團的一員，這個團體一九四八年成立於巴黎，以主要會員的家鄉來命名——哥本哈根

（Co）、布魯塞爾（Br）、阿姆斯特丹（A）。創始會員爲阿拜爾（Karel Appel）、科爾內伊（Corneille）、若恩（Asger Jorn）、阿特蘭（Atlan）、阿列辛斯基（Alechinsky）和康斯坦。他們相信不受智慧約束的直接而自然生發的表達方式，激烈地反對妨礙這種自由的藝術傳統。他們那種活潑的藝術可能類似於紐約派的「行動繪畫」，除了一點，就是繽紛的色彩帶來和北歐民俗隱隱相關的形象，以虛構的動物、鬼神和法術崇拜爲主。

塔比耶（Michel Tapié, 1909-）（生於法國南部）自四○年代中就和前衛藝術結合在一起，不只著書、寫評、爲畫册寫序，也在歐洲、拉丁美洲和日本策劃過當代藝術展覽，同時也替世界各地的畫廊當顧問。他自一九二九年起就住在巴黎，在那兒研究藝術、美學和哲學。一九六○年他和建築師莫瑞提（Luigi Moretti）在杜林一起創立了國際美學研究中心，是一出版和展覽的機構。

哈久（Etienne Hajdu, 1907-）（生於羅馬尼亞）在維也納短暫進修過一陣子，然後到巴黎裝飾藝術學院以布爾代勒爲師。他一脫離傳統的教學方式後，就在古今雕刻大師之間找到他的老師：古希臘、錫克蘭群島（Cyclades）和羅馬雕刻，以及羅丹和布朗庫西。

烏曼（Hans Uhlmann, 1900-）（生於柏林）當過工程師，後來教授工程；與此同時他開始做雕刻。他不但用工程材料——工業製金屬板和電線，也用其技術——打了洞的幾何形式。但是這些形式組合的方式既有繪畫也有雕刻的彈性，就像以直線或拼貼畫的手繪草圖裏見到的一樣。烏曼在柏林的藝術學院教書。

杜布菲（Jean Dubuffet, 1901-）（生於哈佛爾）以清晰而令人信服的詞彙攻擊法國繪畫傳統和一般的藝術運動，並提倡機遇爲主要因素

的創作行為是最高的經驗。然而他却和有形世界裏實在的東西有很深的淵源，例如石頭和植物，不信任稀有的或幻想的事物。杜布菲對他的藝術寫了許多文章，他稱之為「生藝術」（l'art brut），相對於傳統的文化觀念。

索茲指出一九五七年的〈刻印文章〉，可能是對他的思想和作品最清晰的一篇聲明。他作品中最基本的一樣特質即不斷的對立：未經界定、幾乎是抽象的風景和清楚相連的對稱人物之間的對立，精確的素描和線條從缺之間的對立，俗豔的色彩和樸素的單色、厚實材質和稀薄的顏料之間的對立……

在這篇論文中也強調了杜布菲作品裏其他的要點，例如他反對清醒，因為這只會妨礙經驗的完整性，他對大的有機物中物質之不定性的強調，以及他對人們在尋找特別「美學」種類時通常忽略掉的最單純、最平常、最未經提煉之物的重視。他指出，「我的藝術所嘗試的，是將一切受到藐視的價值帶到水銀燈下。」

雖然杜布菲十七歲在巴黎朱利安學院開始學畫時就停止了正式的教育，却廣泛地閱覽、研究，尤其是古今文學和人種學。有幾年他為了謀生而去賣酒，只間歇地作畫，直到戰後他才以繪畫成名。

巴歐洛契（Eduardo Paolozzi, 1924-）（生於愛丁堡）代表英國一般相對於亨利·摩爾那種形式簡明、影響強烈的傾向。他的思想和作品在於喚起一般事物變形成複雜而神祕的夢境之可能性。這種意象因此暗示了史前人類之原型的圖騰式的符號和象徵，即使人形的個別部分可能來自機器製之物件被拋棄的部分。近來他轉而用當代工程師所用的材料，企圖將這些「不知名的材料」用在會喚起詩意的作品上。

培根（1909-1992）（生於都柏林）用人體作為他主要的肖像構圖，

且試著將可見世界的物體和景象情緒化。這些主題許多是擷自以往的大師，如委拉斯蓋茲和梵谷。然而他對這些題材的看法是以人類經驗和內在悲痛那種破滅、殘酷而常是恐怖的感覺爲主。他將現代都市生活的精神危機表現在他對一般物件那種殘酷的影響——特別是流行文化對人類感應力——的評論中。培根雖然是自修而成的知識分子和藝術家，文化背景却很深厚。他對尼采以及矯飾主義和浪漫主義的畫特別有研究，對北歐怪誕藝術家如佛謝利（Henry Fuseli），布雷克和波希印象最深。

波利安尼（Davide Boriani, 1936-）（生於米蘭）在米蘭的布瑞拉（Brera）美術學院學畫。是米蘭「T集團」的創始會員，藉助電子和神經機械學範圍裏所找到的東西在視覺傳播的領域裏做研究，並用金屬塡充物和移動磁鐵做了各式動能結構。他像美國動能藝術家連・賴（Len Lye），對電影攝影也有經驗。

菲利浦・金（Phillip King, 1934-）（生於突尼斯）一九四五年前往英國，一九五四至五七年在劍橋進修，一九五七年和卡洛（Anthony Caro）學雕塑，一九五八至五九年和亨利・摩爾一起工作。

亨利・摩爾，〈雕塑家之言〉，一九三七年❺❾

雕刻家或畫家經常說或寫自己的作品是不對的。這會把他作品所需的張力渲洩掉。他藉著十全十美的精確邏輯來表現他的目的，很容易就成爲理論家，而他眞正的作品不過是從邏輯和文字衍生出來的觀念下的有限說明。

但縱使心中非邏輯、直覺而潛意識的那部分在他作品中必須扮演其角色，他也有活躍而淸醒的心思。藝術家全神貫注地將他整個人格

投入，而清醒的部分則解決衝突、整理記憶、避免讓他同時陷入兩個不同的方向。

那麼很可能雕塑家能從他本身清醒的經驗中給予能幫助其他人接近其雕刻的「線索」，這篇文章試著做的就是這些，不過如此。這不是雕刻的全面調查，也不是我自己發展的調查，而是我不時關心的一些問題的摘要。

三度空間

欣賞雕刻在於對三度空間裏的形式回應的能力。這也就是何以雕刻被形容成最困難的一種藝術；它自然比牽涉到欣賞平面形式、只有二度空間之形狀來得困難。比起色盲，許多人更是「形盲」。小孩學看的時候，首先只能分辨二度空間的形狀；還無法判斷距離、深度。稍後，為了個人的安全和實際的需要，必須發展（部分靠觸摸的方法）能力來判斷大致上三度空間的距離。但滿足了實際需要的要求後，大部分的人都不再更深入。雖然他們在平面知覺上非常正確，卻不再在知性和感性上對形式在完整空間裏的存在求進一步的了解。

這是雕塑家該做的。他必須不斷設法在整體空間的完整下來想像並運用形式。他彷彿要在他的腦海裏得到固態的形狀——不管大小如何，他要好像把它整個握在手裏一樣來想像。他要憑空「從其四周」來想像一複雜的形式；他看一邊時就要知道另一邊的樣子看起來如何；他把自己看成它引力的中心，它的質量和重量；他了解它的體積，即取代空氣在空間裏的形狀。

而敏銳的雕刻評論家還必須學習感受形狀就是形狀，而不是描繪或回憶。比方說他必須感受蛋即單純而單一的固體形狀，不同於其作

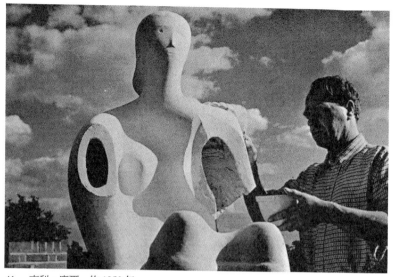

41 亨利・摩爾，約 1950 年

爲食物的意義，或它會變成一隻鳥的文學意念。固體物件例如貝殼、
核果、梅子、梨子、蝌蚪、蘑菇、山頂、腎臟、胡蘿蔔、樹幹、鳥、
花苞、雲雀、瓢蟲、蘆葦、骨頭也是一樣的。由此他可以繼續去欣賞
更爲複雜的形式，或好幾種形式的組合。

布朗庫西

　　自哥德時期以來，歐洲的雕刻都長滿了青苔、雜草——表面上各
種各樣的多餘物件完全蓋住了形狀。布朗庫西的特別任務就是去掉這
層多餘之物，使我們再次察覺到形狀。要做到這個，他必須專注於非
常簡單而直接的形狀，彷彿要讓他的雕刻保持成單圓柱體，將單一的
形狀精煉並打磨到一幾乎過於珍貴的程度。不論它的個別價值如何，
布朗庫西的作品在當代雕刻的發展上還有歷史上的重要性。但現在似

乎不必要再將雕刻設法控制、局限在單一的（靜態的）形式單位內。我們現在可以拓展出去。將各種尺寸、部分和方向的幾種形式互相產生關係，並組成一個有機的整體。

貝殼和卵石——受制於對形狀的反應

雖然我最有興趣的是人的形狀，却總是對自然的形狀如骨頭、貝殼和卵石等等很留意。有時一連幾年我都去海邊的同一個地方——但每一年都有一種新的卵石形狀吸引我，而這在前一年，雖然成千上萬地在那兒，我却沒有看到。在海灘上我所經過的上萬卵石中，我看到會覺得興奮的只是當時符合我既有的形式興趣的那些。如果我坐下來一個個檢視手中有的，又會不一樣了。如果給我的心思一點時間，讓它習慣一新的形狀，我可能會拓展我的形式一經驗。

有些形狀是每個人在潛意識裏都會受影響的，而如果他們的意識不排斥的話，是會對這些形狀有所回應的。

雕刻裏的孔

卵石表現出自然對石頭作工的方式。我撿起的某些卵石，在正中有孔。

第一次直接用石頭這樣硬而易碎的材料時，由於缺乏經驗、對材料心懷敬畏、且怕失手，常會造成表面的浮雕沒有雕刻的力量。

但經驗增加後，石頭的成品即可維持在材料的限制下，亦即，不會在其自然的結構建造之外減弱，而從一絲毫無生氣的團塊轉向有完整形式存在的構造，以不同的尺寸和部分的團塊在空間的關係裏一起作用。

一塊石頭可以中間有孔，却不減弱力量——如果孔的尺寸、形狀和方向經過細究的話。在弧形的原理上，也是可以那麼堅固的。

穿過石塊的第一個洞是啓示。

將一邊連到另一邊的洞立刻就使它更具三度空間了。

洞可以和固體物質在形狀上同樣有意義。

空中的雕塑是可能的，在此石頭只是個洞，是有意並經過考慮的形式。

洞的神祕——在山邊和崖邊的洞穴的那種神祕的玄想。

尺寸和形狀

每個意念都有其恰當的有形尺寸。

有幾塊很好的石頭在我的工作室已有好長一段時間，因爲就算我的意念能完美無缺地符合其比例和材料，尺寸却錯了。

有一種尺寸和其眞正的有形尺寸——呎和吋的標準——無關，和視覺却有關。

雕刻可以幾倍於眞實的尺寸，但在感覺上却瑣碎渺小——而幾吋高的小雕刻却可以給人一種巨形、石碑般的壯闊，因爲其背後的視覺是大的。舉例來說，米開蘭基羅的素描或馬薩其奧 (Masaccio) 的聖母——和艾伯特紀念碑。❻

然而眞正的有形尺寸有感情上的意義。我們將一切都比照我們自己的尺寸，而我們對尺寸在感情上的反應是支配在一件事上：即人一般在五、六呎之間的高度。

英格蘭的史前巨石十分之一的模型就比我們的還小，也就失去了所有的震撼力。

雕刻比畫更會受到眞實尺寸考慮的影響。畫因畫框而和周圍隔絕（除非它只有裝飾作用），而較容易保持本身假想的尺寸。

如果容許我實際來考慮，材料、運輸費等等的話，我會比現在更願意作大型的雕刻。一般介乎中間的尺寸不足以將意念從平淡無奇的日常生活中抽離。極小或極大都會變得有附加在尺寸上的情緒。

近來我都在鄉下工作，在露天雕刻，我發覺做的雕刻比在倫敦工作室的要來得自然，但需要較大的空間。

素描和雕刻

我的素描主要是爲了輔助雕刻而作的——作爲產生雕刻意念的一種方法，啓發一個人原來的想法；以及作爲整理、發展意念的方式。

同時，比起素描，雕刻的表達方式是緩慢的，且我發覺沒有時間將意念落實爲雕刻時，素描不啻爲一種幫助意念宣洩的方法。而且我將素描作爲研究、觀察自然形式的一種手法（寫生素描、骨頭、貝殼的素描等等）。

有時我只是爲了享受而畫。

然而經驗却教我不要忘了素描和雕刻之間的差別。一個雕刻的意念畫出來尚稱滿意，變成雕刻時，却總需作某些改變。

每當我畫了雕刻素描時，我總盡可能地賦予它們眞正雕刻的幻象——亦即，我用幻象的方法來畫，用光線投射在固體上的方法來畫。但現在我發覺將素描畫到成爲雕刻之代替品的地步時，不是打消了做雕刻的願望，就是雕刻往往不過是僵硬地呈現了素描。

我現在對我爲雕刻畫的素描上所作的詮釋留有更大的餘地，且用線條和平面色彩來畫，而不帶三度空間的光和影；但這並不意味素描

背後的視覺是二度空間的。

抽象和超現實主義

抽象派和超現實派之間激烈的爭吵在我看來是沒有必要的。所有好藝術都包括了抽象和超現實的成分，就像它既有古典也有浪漫的成分——秩序和驚訝，智慧和幻想，意識和潛意識。藝術家的兩面個性都必須發揮出來。我認爲一幅畫或一件雕刻可以從任一面開始。就我的經驗來講，我有時開始畫畫時並沒有預先要解決什麼問題，只是想用鉛筆在紙上塗鴉，沒有意識地畫些線條、色調和形狀；但我腦海接收了製造出來的東西後，觀點就在某個意念變得自覺而落實時出現了，然後控制和規則就開始接管了。

有時我則從一組主題著手；或以一塊尺寸已定的石頭來解決我替自己設的雕刻問題，然後有意識地企圖建造一規則的形式關係來表達我的想法。但如果作品不只是雕刻上的演練的話，在思考過程上無法解釋的跳躍就會發生；幻想力也會發生作用。

從我所說的形狀和形式中，可能會覺得我認爲它們本身就是目的。絕非如此。我非常清楚聯想和心理因素在雕刻中佔了極大的部分。形式的意義和重要性可能端賴於人類歷史上無窮的聯想。比方說，圓形傳達了多產、女人的乳房，且大多數的果子都是圓的，這些形狀很重要，因爲它們在我們感覺的習慣裏有這樣的背景。我想人類器官的元素在雕刻上對我始終有基本的重要性，因爲給雕刻生命力。我做的每一尊雕刻在我心中都成爲一個人，偶爾也有動物的特色和性格，而這支配了設計和形式上的特質，使我在作品的發展中滿意或不滿意。

我個人的目標和方向似乎和這些信念是一致的，雖然我並不依賴

它們。我的雕刻愈變愈不具象，愈來愈沒有外在的視覺臨摹，所以某些人會說是抽象；但我相信只有這樣我才能最直接、最強烈地呈現出我作品中人類內心的事物。

傑克梅第，給皮耶・馬蒂斯的信，一九四七年❻❶

捕捉到整個人形是不可能的（我們離模特兒太近了，而如果我們從局部開始，腳踵、鼻子，就永遠沒有希望畫完整個了）。

但另一方面，如果我們從分析局部開始，比方說鼻子的尾端，那就會迷失了。我們可能花一輩子都得不到結果。形式溶化了，不過是劃過深、黑虛空的小顆粒，從一個鼻翼到另一個鼻翼間的距離好像撒哈拉大沙漠，沒有止盡，沒有什麼讓眼光停留的東西，什麼都不見了。

由於我還是想要落實一些我所看到的，我就從最後一招開始，即在家憑記憶而畫。我盡了全力來避免這災難。嘗試過許多立體派的風格後，使得我們在物體上非得借用它不可(現在解釋起來太長了)，因為這對我來說是最接近我視覺下的真實的方法。

這給了我一部分我視覺下的真實，但我仍然缺乏整體感，結構，及我見到的清晰，某種立體的骨架。

人體對我而言絕不是壓縮的團塊，而像是透明的結構。

此外，在各種各樣的嘗試後，我做了裏面有開放結構的籠子，是一個木匠用木頭做的。

現實中我在乎的第三樣元素是：動作。

盡了一切努力後，我仍然無法使雕刻保持在一種動作的幻象，腳往前走，手臂伸起，頭轉向一邊。只有這些動作真實而確切時，我才做得出來，我也要那動作是能說服人的感覺。

幾件彼此之間的移動有關聯的東西。

但這一切逐漸帶我遠離外在的眞實，我變的只受到物體本身結構的吸引。

在這些物體裏有某些東西是非常珍貴的，非常古典的；我被現實困擾，因爲現實對我似乎是不同的。在那一刻一切都似乎有點怪異，沒有價值，可以丟棄。

這說得太簡要了。

沒有基座、沒有價值的東西，可以將之丟棄。

吸引我的不再是外在的形式，而是我眞正感受到的東西。（過去的幾年——學院的時代——對我來說在生活和工作之間有不愉快的衝突，彼此相互干擾。我找不出解決的方法。想要在指定的時間裏臨摹一具軀體，一具我除此之外是毫無感覺的軀體，對我來說基本上是虛僞、愚蠢的行爲，且浪費了我生命中許多時間。）

這不再是複製一具維妙維肖的人體的問題，而是只過著、做著會影響我或我眞想要做的事。但這一切都變了，自相矛盾，且繼續對立下去。在圓的、平靜的和尖銳的、激烈的東西之間也需要找出一條解決之道。這導致了那些年裏(大約一九三二至三四年)，彼此方向不同的物體，某種風景——仰臥的頭；被勒的女人，頸動脈被切；宮殿般的建築，內有一隻鳥的骨架和一付脊椎骨在籠子裏，另一端有個女人。❷一座大花園雕塑的模型，我要人能夠走在上面，坐在上面，靠在上面。大廳的桌子和非常抽象的物體，當時帶我走向了人體和頭顱。

我又看到了在現實中吸引我的形體，還有對我而言在雕刻中非常眞實的抽象形體，但我想——「非常簡單地說」——創造前者却不失去後者。

最後一個人，一個我不能解答的，叫做1＋1=3的女人。

然後希望做帶有人形的構造。為此，我得畫（我以為很快；順帶一提）一、兩幅寫生素描，足以了解頭、了解全身的構造即可，因而在一九三五年我僱了一個模特兒。（我以為）這個研究得花兩個星期，然後我就可以把我的架構付諸實現了。

從一九三五到四〇年我整天都在做模型。

完全不是我所想像的。頭（我很快就放棄了身體，那太複雜了）對我變成了完全無法測知、且沒有空間的東西。一年兩次我開始做兩個頭，總是同樣的頭，却從沒有完成過，於是就把它們放到一邊去了（我仍然有石膏模型）。

最後，為了多少完成一些，我開始憑著記憶來做，但這主要是知道我從這工作得到什麼。（這些年來我畫些素描和油畫，幾乎都是寫生。）

但要從記憶中去創造我所見的，像我所怕的，雕塑愈做愈小，而只有那麼小它們才像，然而它們的尺寸讓我不悅，所以我不厭其煩地重新開始，而好幾個月後又在原地結束。❻

大的人形對我似乎是假的，但小的同樣讓人受不了，然後它們通常小得只要我的刀子一碰，就碎成粉末。但頭和人體在我看來似乎只有小一些才有一點兒真實感。

而這在一九四五年因素描而有所改變。

這使我想去做大些的人體，但讓我驚訝的是，它們只有又瘦又高時才像。

而這幾乎就是我今天走到的地方，不，還是我昨天在的地方，而此刻我了解就算我能輕而易舉地畫出古代的雕刻，要畫我這幾年做的

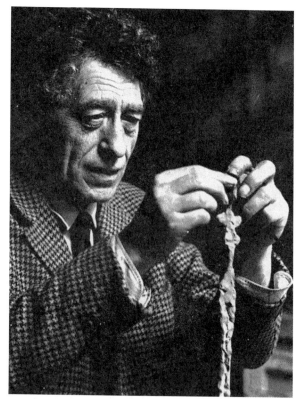

42　傑克梅第，1960 年，馬特（Herbert Matter）攝於紐約

那些却很困難；也許我能畫的話，就不必把他們做成立體的了，但這
我並不太確定。

　　我就此擱筆，而且他們也要關門了[他寫信的那家咖啡店]，我得
去付帳了。

康斯坦，〈我們本身的願望造就了革命〉（眼鏡蛇集團），一九四九年❻❹

　　對我們那些在藝術、性、社會和其他方面的欲望有遠見的人而言，

實驗對於我們抱負之知識——其來源、目標、可能性、限制——是必要的工具。

但像人，從一極端到另一極端，甚而克服那些由道德、美學、哲學建立起來的障礙，其目的為何？為什麼需要去突破百年來將我們固守在社會系統內，並要感謝它，我們才得以思想、生活、創造的種種束縛呢？是否我們的社會已無法延續下去，而且有一天不再能讓我們滿足我們的願望了呢？

其實，這個文化從沒有讓任何人滿足過，無論奴隸或主人，那有各種理由相信自己是快樂地活在奢侈、欲望——一切個人的創造潛力集中之處——的人。

我們說二十世紀的願望時，我們指的是未知，因為我們對願望的領域所知的一切是它不斷地回到一個永恆的願望：自由。我們把解放社會生活作為基本的職責，這會打開到新世界去的路——在這個世界，我們平凡生活的一切文化現象和內在關係都會採取新的意義。

「唯有去滿足欲望，不然我們不可能知道那種願望，而要滿足我們的基本願望就是革命。」因此，任何真正富創造性的活動——亦即，二十世紀的文化活動——必須奠基於革命。革命本身就能顯現我們的願望，即使是一九四九年的那些。革命不屈服於任何定義！辯證唯物論告訴我們：良心視社會情況而定，而這些情況不足以滿足我們的話，「我們的需要就會迫使我們發覺我們的願望。」這造成了實驗或知識的解放。實驗不只是知識的工具，還是那個時期知識的情況——即我們的需要不再和應該為這些需要提供出路的文化情況相呼應的時期。

但到現在為止，實驗的基礎是什麼呢？由於我們的願望大部分對我們還是個未知數，實驗必須總是將目前這個階段的知識作為其方針。

我們已經知道的是原料，我們從中提煉至今為止尚無人了解的可能性。一旦發現了這種經驗的新用途，就會通往更廣的範圍，這會讓我們接近現在還想像不到的發現。

因此，藝術家已轉向創作的發現——由於我們目前的文化基礎而死亡了——因為創作主要是知識的媒介，因此也是自由和革命的媒介。今天個人主義的文化已用「藝術產品」代替了創作，而前者只不過製造了一批無能得可憐的符號和淪為美學禁令之奴的個人絕望的呼喊：不准……

創作一向是未知的東西，而未知使那些覺得自己必須捍衛些什麼的人害怕。但除了鎖鏈，不怕失去任何東西的我們，則大可去冒險一下。我們冒的只是抽象觀念之童貞無法多產的險。讓我們填滿蒙德里安空白的畫布，即使用我們的不幸都好。對知道如何奮鬥的強壯之軀而言，不幸難道不比死亡好嗎？而這同一批敵人逼得我們變成馬圭斯（Maquis）❻的同謀，而如果紀律是他的長處的話，勇氣則是我們的，而打勝仗靠的是勇氣，不是紀律。

無論他們有沒有用到自發的行為，這就是我們對抽象的反應。他們的「自發行為」是寵壞的小孩，不知道他要什麼；要自由但又不能沒有父母的保護。

但有自由就是有力量；自由只在創作或爭執中出現——而這些在心中的目標都一樣——生命的完成。

「生命需要創造，而美就是生命！」

因此如果社會反對我們、反對我們的作品，譴責我們讓人根本「看不懂」，我們答道：

1. 一九四九年的人類除了非爭取自由不可之外，什麼都不懂。

2. 我們也不要「被人了解」，而是要被解放，「我們被將世界拉入戰爭的同樣理由無可救藥地要去實驗。」

3. 在被動的世界裏，我們無法創造，而今天的爭執支撐著我們的創造力。

4. 最後，人類一旦具創造力後，就毫無選擇非得拋棄那唯一目標即限制創造的美學或道德觀念——那些觀念該對人目前不能了解實驗的現象負責。

因此，了解不外是重新創造來自相同願望的某些東西。

人類（包括我們）即將發現自身的願望了，我們要滿足它們，使它們顯現。

塔比耶，「新的超越」，一九五二年**❻**

今天，藝術必須使人不勝驚愕才能成其為藝術。一度不論好壞，一切都要變成戲劇，才能解釋藝術，使之普及、通俗，讓我們當作日常生活的正常附加物而吞下去，真正的創造者因而知道要他們表達必要訊息的唯一方式即透過特別的東西——感情的突然爆發、魔術、渾然忘我。因此這幾段文字不會討論美學或只有美學的作品，因為今天美學只不過是無用之自負的幌子,運用完全不必要的才能的卑劣托詞。

為了樂趣，藝術在今天已不成為問題，無論大家給那個字多超然、多複雜、多牽強的意義都好，包括美學。藝術成之於其他地方，在此之外，在我們以不同方式理解的現實的另一面：藝術是另外的……

目前，藝術面對我們的方式就像凝視面對背十字架的聖約翰：不合理而艱苦，無論如何都沒有額外的滿足。自尼采和達達以後，藝術自始至終就是最無人性的冒險……

吸引我們的不再是動作，而是真正的——多麼稀有啊！——個人……

在集體的實驗中，個人只有接手這些實驗時才能保持本色，將這些實驗延伸到他自身的可能性的廣大範圍。這包含了對自己全然的自信，而同時對其不能比較的性質一如其不容置辯的性質也具信心，某種非常準確、永不衰竭的東西，是以一種背十字架的聖約翰之NADA❻帶著人性的超人尺度來測量的——跟它比起來，這些構成歷史的小運動和隨之而來的神學批評家，則是無足輕重的力量。

真正的個人不是被他的過去而是被他的未來所禁錮。他不怕面對由無能的白癡所想出來的那些顯而易見的衝突——永遠不敢邁出一步的人，因爲他們害怕犯下行政官式的失態——對那些在冒險性高的氣氛下工作的人而言，這就成了跳板。例如「這些」人作品的答案則變成——就算不是完稿的繪畫，也至少是——最後的繪畫：煉金術士只有在找到他哲學之石時才能贏得那頭衝，而不是從在此之前的生命衰退中贏得——這是白癡絕對會一把捉住的，以爲他們終於找到了他們非得勒索某人、使其服從的弱點——這某人的存在對他那種類型的廣大羣眾的明顯存在和更爲明顯的需要，是一大挑戰。藝術和普遍的贊同是相對的極端……

形式一經提昇而充滿著蛻變的可能性時，即會在這種曖昧設立起來的冒險措詞上充分發揮，將自己當作所蘊含的神妙之物——在人而言——總是在最醺然的神祕中呈現出來：不過是徹底蛻變下的不滅之物，在它所能聲稱的一切奧妙奇蹟下的人類狀況——奇妙的力量試驗，在此令人昏眩的動力能達到超越有限的層次，而能完全改變美、神祕主義、神祇、情慾的概念——甚至是美學的。在那地步，藝術只能是

某種巫術、最了不起的結果，對我們現在之所作所為瞭然於胸的情況下，引誘我們去接受「藝術批評」所不能想像的暴力測試那眩目的壯麗。

第二次大戰不久後出現了幾個人，適於面對現實毫不妥協地呈現給少數幾個傲慢之士的那種生死關頭，他們一步步、不可抗拒地從最混亂的藝術中出現（這沒什麼好奇怪的，假使藝術人士不願面對那沒有自由、又不提供額外賠償的無人性和那難以和解的冒險）……一九四五年兩項大型展覽標明一件事情即將來臨，即我們終於摸熟道路，發現永無止盡的探究引人入勝：我指的是傅垂埃（Jean Fautrier）的OTAGES和杜布菲的HAUTES PÂTES……❽

個人的作品，我們可稱之為的作品——亦即，充滿適應我們這個時代那無奈需要的訊息的這件作品，是創於該時代氣候下的靈感力量，因而不得不如此——這件作品在人類對事情的尺度來看，是非比尋常的，凝聚的魔力如此驚人，在日常生活那陰鬱的框架中顯得如此無用，但同時其需要對那些每天都尋求在我們這個時代過著拋物線的人又是如此不能豁免的，因而人一旦接觸後必定感到——借用尼采的意象——飛魚的奇妙昏眩，而這，在奮力改變其環境後，即發現了波浪的外殼。在這種張力和這種全然陌生的情況下，發現這外殼畢竟和那些號稱喜歡藝術的人的優惠條約無關，也和他們文化陪審團那難以忍受的集會無關——其第二天性是追隨傳統上以「明理」的生活方式為其特色的謹慎懷疑論。在各種層次的反動分子外，一種新的魔力正在成形，這只有在今天人類其他活動最卓越的成就中佔有一席之地才能持久。這是在矛盾的邏輯無窮地轉換，在不確定的關係，在驚人地超越有限，在無所不在的探索領域，我們久已知道的片面而有限的真實外

觀正是這些構成的──在這個領域，我們得以使韻律和其他的繪畫概念發生作用──因爲那些人的成熟作品使我們得以見到一個新世界，另一個長存的世界，或許只能經由一種可能性到另一種的過程，從有限到直覺的無限，再到超越有限，在這些領域內人終於可以冒任何險的一種眞實──而變得更清晰。現在有一陣子我們聽到所謂思想正確的人說「這」次我們走到極限了，再也不可能有人被騙了……，說「直到」現在，嚴格說來，才剛剛有人同意……，但現在，所有其他人都同意了。對他們來說不幸的是，「現在」一個新的時代「正」開始，其感應力才剛剛自由、純粹得能夠自信地走進去，而沒有留意出來的路。在這新的潛力下，有人正在「塑造」他們該說的，熱情而好整以暇地超脫一切痛苦──和我們知道此乃未來的全然冒險的奇妙景象比較起來，在跨越到痛悔所失是毫無價值的另一種情緒的興奮下，「這」終於爲人所忘。

哈久，「論浮雕」，一九五三年❻❾

　　雕刻家的傳統職責就是以陶土、石頭、金屬的工具來再創他的眞實。今天的眞實，或更正確地說，我們的眞實，旣不是「別處的」也不是「他人的」，而是對此時此地多加留意。

　　我因而才放棄雕刻物品，因爲它的形式和內容均無以表現生命的多面性。

　　我轉向了浮雕，這能讓人在技巧上重新結合許多對立的元素，並保證其相互的作用。

　　浮雕的起伏可結合形式和背景。還有一種沒有透視點的空間感；光線一點一滴地越過表面。

烏曼，「聲明」，一九五三年❼⓿

　　構成和形成的意義——創造的行為——這種特殊的生命方式，對我來說是最大限度的自由。這也意味著個人感覺下的自由（但並非沒有強烈的感覺），也意味著擺脫枯燥的教條或道德的傾向。這是創造了某種東西，但使得大家期待的發現却仍然教人驚愕的那種人的情況。許多事件都可能造就這個情況，各種各樣的經驗，以及難以示範的改變和淨化的過程——是意識、潛意識的感情都起作用的一種過程。對我重要的是，完全自發的素描必須匆匆畫下，大部分不考慮轉換成雕塑的條件。我要在一種類似的自發方式下創作雕塑。雕塑，必須應付材料和時間的抗拒；必須注意秩序感、藝術品味和雕塑方式的思考。有時重要的是準備「自發」的適當時機和增加生氣的元素，即使是在作品本身的過程中。我的金屬作品（約自一九三五年起）是直接用材料來做的。我做「空間式」的雕塑，不只是三度空間的雕塑，在此，克服材料的方式好比舞者飛越舞台般地否定了地心引力之定律，藉著這顯然不費吹灰之力的演出，使人忘掉了他經年的訓練。我希望做的那種雕塑引我走向非物質形式的運用，包括鏡中的形象和鏡中形象的局部。我製作的雕塑是以所有的感覺為目標，並不只給予觸覺上的滿足。

杜布菲，〈拓印〉，一九五七年❼①

　　像打獵。配備很簡單，三、四張桌子而已——兩張架著一塊玻璃，或更理想的是一片賽璐珞❼②——一升墨汁，幾百張印刷業者用的上好平版印刷紙。這是一種非常光滑的紙，黏膠用得很少，因而接收印刷

的效果很好：印刷、受墨──規則是一樣的。

　　第三張桌子上是一堆這種紙。有時我就以乾的來用，但通常我都打濕。因此必須就近有一支厚刷和一桶水。一切都必須事前預備好，這樣一旦動手才能做得很快。你將會明白，飛快操作是很有用的。

　　我用一支細而軟的筆──我想是西伯利亞松鼠毛，四隻手指那麼長──將墨水均勻地塗在賽璐珞上。我可以在表面撒上幾樣小東西，只是看一下。這些作品的第一組中，一九五三年底（第二個系列是一九五五年初在威尼斯做的，而第三組現在正在做，以致激發起這些回憶），我第一次用太太縫紉室裏的塵屑，是一大堆線和混了灰塵的碎屑，然後還有各種廚房作料──例如細鹽、糖、粗小麥粉、或一種澱粉食品，有時我也大量地用某些蔬菜的葉子，那是我一大早就去市場 (Les Halles) 丟棄的菜堆裏找來的。稍後我也用各種枯葉、草葉或成千上百的其他東西做實驗，此後，我發覺最簡單、最拙劣的方法在令人驚訝的材料上卻是最豐富的，而我在做的時候都完全沒有這種輔助。有時我最多撒一些墨水、幾粒灰塵和沙。在作品裏我總是只用（是一種毛病）最普通的材料，那些當初想都不想的東西，因為那麼普通，近在咫尺，因而對任何東西顯然都不適宜。我想聲明的是，我的藝術試著將一切被貶的價值帶到水銀燈下。同時我對這些東西也比對其他東西更好奇，因為它們那麼普遍，總是看得到。我對灰塵的聲音、灰塵的靈魂，比對花、樹、馬有興趣得多，因為我覺得它們更「不尋常」。灰塵是非常不同於我們的一種生態。光是那無法界定的形式……一個人可能想變成樹，但變成灰塵──變成這種源源不斷的生存方式──可誘人得多。什麼樣的一種經驗啊！什麼樣的訊息啊！

　　抱歉岔遠了。就這麼一下子，已經晾乾了。墨水接觸到一點空氣，

乾一點點都會使其更容易。絕不反對把它搋一下。我該說我幾乎總是在墨水中攪一點水，因為我不要太濃。現在應該鋪好一張紙，用兩手輕輕壓一下，很快拿起來放在地板上。

形象華麗，令人摒息。以前從來沒有見過。頃刻間許多形狀就銘刻出來了，黑墨中出現大量的祕密訊息，要等一下才能辨別。時間留下了壓痕。現在會加速變乾。快，另一張紙，再用手壓，這一次也許比較緊急，第二個形象和第一個很不同，掉在它旁邊的地上。一大疊紙，得用最快的速度！第三張，和其他的又幾乎完全不一樣。快！又一個！這次不是乾的，而是濕的——因此更敏感——而這形狀是灰的，裝飾得很精緻；然後又一個，也是濕的，用兩手用力壓，這次是個淡而柔的形狀，快要消失了，但現在可不能停下來看，做下去更要緊。

蘸滿墨水的筆又掃過賽璐珞板，將上次灑在展示上的碎屑都浸濕了。先用一張紙去掉過多的墨水，再攪一下黑色的表面；最好是再等一下，但我們等不及了，立刻又一張，快，又一張；有些濕，有些乾，形象散了一地，有些對比強烈，有在光圈之中變化不定的白色形狀(中間的色調可說是加得無法解釋得好)，這些非常令人信服的形式讓人聯想起快速移動的生物、流星，效果極為奇妙；其他的卻相反，不具任何會教人聯想起生物的東西，沒有人跡，但創造出極富裝飾意味的表面，像深海或大沙漠，皮膚、土壤、銀河、閃光、雲的騷動、爆炸的形狀、擺動、幻想、蟄伏，或耳語、怪異舞蹈、無名之處的延伸。令人很興奮。堆滿廢紙的工作室連落腳處都沒有了。

這些在我紙上出現、變化豐富的現象，雖然總是在同樣的位置，在同樣沒有形狀的墨床上，卻驚人地真實。機率的遊戲？不是。紙所吸入的在那兒，只是以前從未見過。無論濕不濕，特別是濕的時候，

雖然人眼無法見到，紙在頃刻間就捕捉了整個豐碩世界眞正存在的事實和意外。爲什麼？因爲太變幻無常，停留的狀態太短暫。它牽涉到一流動的液態層面，稀薄得流散開去，其作用是不斷的；整個生命就架構在灑在墨水裏的塵屑上；蒸發是第三步；最後的外觀在一秒鐘內就千變萬化；而這些外觀是什麼呢？以較快或較慢的速度同樣在整個自然界、任何地方、山上水邊、石頭或表皮、深海或沙漠的世界所顯現的那些；同樣的原因，同樣的效果。在那，液體包住了折磨它們的障礙物，乾燥起了作用，類似於我們的痕跡也在形成。我的方法——我的墨水、液體的精緻顏料、我四散的灰塵、我的手在紙上的壓力——只不過是從大自然借來，在哪裏都重複，總是一樣的方法？因爲有一把開啓自然之結構的鑰匙，就像在一粒沙或一滴水中發生的，也在一座山或一片海中照樣複製——撇開尺寸，撇開變化的速率不談。我身爲畫家，是自然界的探索者，同時也狂熱地搜尋這把鑰匙。像所有的畫家一樣，也許是全人類，我想，熱切地去跳自然界所跳的舞，不知道還有比參與那場舞蹈更壯觀的景象。我宣佈自然界的每個階段（當然也包括知識界），萬事萬物——山或臉，水的流動或生命的形式——是同一條鎖鍊上的環節，都從同一把鑰匙上進展而來，因此我聲稱在我灑上墨點的紙上出現的尖叫鳥兒，形狀的來源和眞鳥是一樣的，至少有某些共通點，在某些方面來說「是」眞鳥，就像我在那同樣幾張墨點紙上所顯示的手勢，從一個地方閃出來的一瞥，從另一個地方出現的笑臉，都是產生這些手勢、眼光、笑容、其他地方的結構之果，且「幾乎」是眞的手勢、眞的眼光，在任何情況下都是它們的親戚，或如果對應是較受喜愛的——未完成之事物、不順暢的呼吸。這就是我所理解的，像個倉皇失措的人，抓住一匹用單腿古怪站立的馬的後半

部，鼻子變成無形而怪異的東西，我聲稱決定形狀的結構包括的一些元素，如果組合不同，其在其他的情況、其他的層次下，會製造出人或馬的形狀，或倉皇失措的人，或馬的後半部。我們怎麼能信任機會呢？一切都事出有因……

我們再來蘸墨。這次把報紙揉成一個球然後再鋪在板子上。啊！像大象皮！真令人驚訝！快！再來！又一張皮。愈來愈無庸置疑！一張顫動的皮！一張證據變到另一張！嬰兒的皮膚，青蛙的皮膚，女人的皮膚，老人的皮膚，排列成隊的各種皮膚。多幸運啊！這麼好的一組！現在這裏有蛞蝓的皮，烏龜的皮！然後它們裂成這樣，好像要脫開了！樹的皮！我把它們排成十字架。現在變成了乾陶土的表皮，然後是纖細的葉脈，然後謎樣的紋理，什麼東西的皮？星星的材料？生命外的表皮，我們尚不知道的結構？假皮，仿皮，精神錯亂之皮的表現？這些生物住在哪裏，它們的故事寫在哪裏？然而我認出它們是我已經看到、感到或看不到的事實。這些東西的形狀是否無處不在，只是我們不知如何去看，這些我們只能懷疑，而且藉著一種比我們自己的器官更敏銳的媒介而顯示出來的這種方式，用我們自己的眼睛渴望看到我們周圍的東西會令人滿足嗎？我們渴望自己像壓過的潮濕而飽滿的紙充斥著它們？它像遺失的器官一樣服務我們嗎？還是一剎那間奇蹟般照亮我們夜晚的信號？還是藉著外表簡單的潑墨和濕紙，我已經放鬆了蠱惑其行動的製作結構，還是觸發了某種會使其顛狂，擾其路徑，並生出雜交怪物、侵佔王國的力量？這景象出乎一切預料。稍後這些神祕的訊息都要釘在牆上，閒時拿來研究。與此同時，在沒有干擾的情況下，只要這珍貴的黑色牛奶還有的話，我就得繼續擷取。我的紙是多麼熱切地吸收「印痕」啊！它以狂熱的速度進行著，這把

我也弄得筋疲力竭。墨板在那麼多次印證後，看來已乾涸無血，紙一碰到，影像就立即現出，好像受威脅的召喚。我覺得自己是張白紙，同樣饑渴地想受印。這個剛剛放在上面的是我整個的人。沒錯，觀看就等於受印。我重新加墨……

現在奇異的森林景象出現了，傾倒出一片灌木，少量的草葉和針葉，虯蟠的盤結和樹根。接著交叉的涓流出現了，噴射出惡臭。它們屬於自然界嗎？這種行為是否發生在我們一無所知，而我的儀器在操作中像面屏風，把它們連頭截掉而驚嚇到它的自然界？我們的環境對察覺不到的騷動是否是永久的戲院，是否我們對這些的視覺或聽覺都感覺不到——而只能猜？還是我們現在正被這些不清不楚的形象送到一肉體的宇宙和知性事實的世界同時交接的怪異接受點；還是這在同時甚至會狡猾地接受事物的狀況和其「運動」，而在其上，東西及其行為、地點混合以時間，即會猛烈地敲擊——像歡呼鞭打著玻璃窗——像乳酪分離器把乳酪從乳漿中分離之前的牛奶，仍然親密地混合在一起？

我剛說這像打獵。事實上，我把小機器開動製造地方和生物時，我並不知道這次的會議會變得如何，會擔保我掃到什麼樣的未知地域，會發生什麼樣的接觸，當一日將盡時在我地板上會攤出什麼樣的遊戲？當時是像打獵一樣地興奮。在那兒，獵物在沒有料到的地方轉彎時，我們也會設陷阱、追蹤。各位讀者，想想這些從世界一頭到另一頭的搜索、騷擾，那徒勞而虛幻的一面。世界最遙遠的盡頭都能供應的那一切，最臆測不到的生命都能製造的那一切，你但憑己意，近在門口，藉著不斷的努力，不必移動就都能得到。我們的宇宙是不斷的，速度恆常，像一片同性質的海；你一到就可以把調羹放進去。各位讀者，我的朋友，你寧願跟我一起旅行，帶你到怪異的國家，領你到清真寺、

43　杜布菲，1956 年，阿諾・紐曼攝於紐約

寶塔、波斯市場、熱帶河流、珊瑚礁之前嗎？請認真地想想空間的愚蠢。這是個瘋狂的偏見，庸俗的陷阱，讓你驚異於雪峰、巔崖、你那奇花異草的花園、或你優美的島嶼。燒掉尺寸！看看在你腳邊的東西！地上的裂縫，閃爍的碎石，一叢野草，一些碾碎的殘骸，也同樣能提供值得你鼓掌、欣賞的主題。更好！因為在幾天長途旅行後，更重要的不是找到以美出名的東西，而是你無論在哪都不用移動一吋就知道那些本來看起來最枯燥而沉默的卻充滿了更使你驚奇的事。世界並不只往一個平面延伸，而是在整個表面。世界是一層層建造的，是塊夾心蛋糕。不用再向前，就你所站的地方去探測深度，你就知道了！我是打個比方，你懂吧！

歷史上最偉大的戀人都做些什麼？上床，總是上床！銀行家，你做些什麼？總是銀行業務！那就更多變化嗎？僧侶，你做些什麼？盤著腿，永遠在唸玫瑰經！這個世界和這個世界的事總是順著你的玫瑰經！連引證都不用。功能已保留了。這個世界就像漲潮時的波濤，沖蓋過那些走不出去的人……

我說過不久前(去年)，因好奇心而審查了我在過程手法上所遇到的每一件物體，我帶著我的墨盒和紙捲，將呈現出來的一切，地面、牆面和石頭都拓印。為了這個，我用了以前用來噴樹的壓力噴霧器，裏面裝了墨水。我將鄉間散步時帶回來的各種東西放在我的板子上——主要是植物。有一次我甚至還把一扇日曬雨淋、鄉間下等松木做的老舊厚重的馬廄門帶回來印。我放棄這些冒險，那太辛苦、而且引起許多麻煩——風吹走了紙，狗還在上面大便。最主要的是，我決定不要離開我的印刷室，除了墨板外什麼輔助都沒有，在我的「拓印」上就能得到石頭、植物、土壤和牆，比用紙去就物要簡單得多。奇怪！

如果你想的是石頭，在拓印上石頭就立刻出現。是否你的願望用某種微妙的方式在你不察的情況下引導你的手，還是一點一滴地，因這工作特有的性質而興奮過度，在模稜兩可的支持下「看」得太過投入，是否你今天看到的石頭影像在昨天則是天空或沙灘？還是我們改造元素的機器製造的不更像是某種啟示嗎？那告訴我們這些是非常相似的，相同的材料，由同樣的節奏調節，準備——如果不是急於——相互交流？物理學家不就告訴我們，世上一切的物質在成分上都相同嗎？我相信這就是我們事物的答案了——這點燃了我們在「拓印」上轉達的感情……

但這裏有里昂來的植物專家德洛(Dereux)，袋裏裝著珍貴的禮物——豐富的植物收藏，裝裱得很棒，鬆鬆地貼在紙上，然後壓乾——他花費了好幾個月辛勤工作的結果，我才能把這植物標本用在我的「拓印」練習上。

現在這些植物的形狀依樣落在我的墨毯上。我要我的朋友除了最普通的植物，什麼都不要收集，因為不像大多數的人，我不信任稀有之物，反而總是因為平凡的事物興奮不已。尋找點金石的人無疑對最不起眼的東西也有同樣的偏好，而在選擇上，他們的研究都針對非常普通的東西，如血和尿。我老是有個感覺，即和我最接近、最常見到的事物卻最不受注意，一直都最不為人所知，而如果我們在尋找事物的答案，那麼在那些大量重複的東西之中發現的機會最大。項鍊要藏在哪裏才能防賊？在最容易看得見的地方，在要道的正中央。因此德洛的藏品主要包括未經整理的草叢和不重要的、非常普通的植物。你可以反對說，如果我做的「拓印」那麼不準確，並隱藏得讓人認不出，我大可用對我沒有那麼珍貴的植物。但注意，這項冒險操作者的精神

層次比其他東西來得更重要；這件工作的成敗主要在於思緒的「強迫力」，某種能擴大傳導的興頭之熱，使意念便於從一個狀態轉入另一個，使心思的每個部分都可滲透，這樣電流才能毫無阻力地通過。因此請准我用草和野草叢，准我用普通的植物，這正因爲其性質普通，才會在我的精神上產生刺激的效果。熱力，某種高昂的精神溫度，正是我的事業所需要的。

　　首先，由於在匆忙中未經思考，我的小植物在拓印紙上寫下的故事太溫馴了。我獲得的景象所顯示的和無須我的系統詮釋眼睛就很容易看到的差不多，而這不是我要的。我剛才說太溫馴嗎？它們的故事嗎？那說得很糟。我的植物對我那顯然太過規劃的邀請所反應的絕非它們的故事，和它們真正的故事絕對無關，而是一種我錯誤地稱之爲溫馴的傳遞，只不過是謬誤、可笑。它們看到我來。植物或人或一切生物，都準備好一層面具來回答令人厭煩的詢問，而我們通常認識的只是這層面具。真相是，沒有人想被人看；世界上沒有東西想被人看；每個人感到他人眼光的那一瞬間，被人觸摸以前，就拉起一層畫了的布幕，不謹慎就會被捉住！帶回的是他們畫過的布幕，我們却以爲他們有了什麼東西——其實什麼也沒見到，一點也不懷疑還有真正的東西躲在後面。你必須有洞察力才能揭開真正的東西，讓它忘掉有人正在看它而在你面前跳舞。因爲每個人都跳舞，除了跳舞什麼都不做；生活和跳舞是一件事；確實，每樣東西到頭來都不過是某種舞蹈；跳舞才是重要的。生活較精緻的說法就是跳舞，也唯有跳舞我們才會發現些什麼。我們必須接近舞蹈。不懂這個的人永遠什麼都不知道。所有的過失是跳得不好——跳得太僵硬，太費力，跳的時候「顧影自憐」，忘不了他們是在跳舞。跳舞的人不會容忍別人看他，特別是他自己。

蘇格拉底（Socrate）說，問題不在知道，而在忘掉，自己……

　　變化最大的東西發生在我的網裏，在這裏我必須解釋一下。例如，我會在這裏捕捉到一個騎兵，那裏捕捉住幾片很有戲劇活力的侍從隊的雲……但通常──在那時，遊戲才發揮全副威力──事物更為曖昧，很容易就受任一種類的影響，以一種十分困惑的方式明確地表示這些種類的相同之處，其特質多麼偶然，多麼脆弱且容易改變。這樣的景象似乎同樣急於詮釋峽谷或複雜而苦惱的天空，或暴風雨，或某人凝望時的幻想，彷彿游移於兩者之間。更糟的是，在一個形體特色很強烈的東西──例如你要的話，陰暗的堤──和另一個弱得多的東西之間──例如一陣風的動作，或更弱的、夢的、情緒的過程。正是這些令人困擾的游移不定構成了我練習的基本力量，在本來各不相干的意念之間的這些猶豫，這樣突然顯露出來（因而形式託附於具體的形象之上）的密切關係，本來是不可能的。我們可以說，這牽涉到哲學或詩的操作（同一件事：哲學從來只不過是笨拙的詩），包括將最不同的事物放在一起，引得每件事物從一個平面出入到另一個平面，一個領域到另一個領域間，使得一切能夠在任一刻變成任何東西。我的儀器是將東西名稱去掉的機器，推翻思想在不同物體，不同物體系統，不同種類的事、物，和不同思想層次之間的區分的；是用來燒毀由心所建立起來的現象之牆上的每一條常規，以及一次就擦掉那兒發現的每一條路的機器；是用來查明一切理性，並取代曖昧和混亂的機器。我那一小撮浸在墨中的草變成了樹，變成了地上燈光的變化，變成了天上奇異的雲，變成了漩渦，變成了呼吸，變成了叫喊，變成了眼之一瞥。萬物相混並互相干預。這才是我的遊戲讓我興奮莫名的奧妙之處。

　　在這遊戲根深柢固的概念中，最有問題的是何謂我們目前所說的

「生命」，以及如何將它和「事實」區分開來。一隻鳥，一棵樹，一叢草，嚴格說來一片雲——所有東西都不持久、多少會變化——就是生命，我相信沒有人會反對。那瑣碎的元素——草叢的葉片，樹的葉子——都可看成是生命，沒什麼好說的。卵石、山嶽、沙粒，也說得通。沒有人會反駁在礦物上也會找到如植物和動物生命般的呼吸，而對此有疑問的人只消想一想多面晶體，全心渴望成形，而最後終於成之爲形——石頭。此時，我們很容易就把我們對「生命」這名詞所包含的想法擴張——雖然不無疑問——到某些元素，不再孤立，輪廓鮮明，像樹葉和水晶，而是「不斷的」，沒有形式，也沒有局限性，例如煤、金屬、水。但那些會在刹那間移動的東西，一片汪洋中瞬間形成的浪；這是生命嗎？如果意志——無論多隱約，多猶豫不決——出現在無生之物的任何部分，即使時間短暫，這難道不足以形成「生命」嗎？行人的影子是否也像行人一樣是生命呢？行人的腳步，他的行走，也是生命嗎？用生命這個名詞時，何爲起點，何爲終點？

如果我們接受這種思想的訓練，那麼很快就會看出——「拓印」產生的形象就更有意義——海中的波浪，河中的漩渦，循環、變化、消失快速的生命——自然比草叢、人類快得多，必是注意的對象，不只是在它們生長得最充沛的那一刻（這是它們本身的意志和相對力量衝突得最痛苦的一刻，因爲一切的生命都是和熱望相反的產物），而是——也是最重要的——在它們誕生時，甚至在它們成爲可以辨認的形式之前，在它們還不過是意志開始專注的一個點的時候。最令我感動的是它們的生涯剛開始萌芽的這一刻，即使碰巧它們的生長立刻就受到阻礙，在能夠看見它們誕生之前就消失了。土地、天空，一切生存的物質都環繞著這些意志力的核心，整個不斷地出現於浩瀚的人羣中，

也只不過是要立刻銷毀、隨後再點燃，就像在反映出陽光波動的水面可以看見燈光不斷地碎裂；生命——多少有些古怪、幽詭——以極大的數量居住在我們認為無生命的物質中；本應荒蕪的地方和大城市的心臟一樣地多采多姿，這些在我們的練習中都一再重複。

啊！從技術的關係到形而上學那幽暗的道路繞了多大的一圈呀！也許不表達這些意念反而更有價值呢——至少不在這裏——但怎麼做呢？難道將這件墨水之作一直灌溉到它最不重要的製作過程，不是形而上學的血液嗎？此外，想想不會將操作者的形而上觀點從其基層提昇起來的藝術事業——或今天對藝術的期望是什麼？如果一件藝術品最細緻的部分——最小的筆觸——一眼望去，並沒有交代作者整體的哲學觀，那麼價值又何在呢？語言這麼豐富、細微之處比文字又多得多的繪畫，是一種能迅速表達一切的濃縮語言，是一種塞滿這麼多意念卻能同時訴說（即使彼此對立）的語言，只要我們稍微知道如何去接觸，無疑是最適合轉譯哲學卻不使其失色或曲解太多的表達方式，因此要我穿著這樣不當的靴子去摸索土地，就像我的長篇大論一樣，是錯的——就此打住。讓我們回到拓印……

我承認「拓印」那其實非常特殊的外觀——印在我紙上的那些形象——我指的是當場直接刻印那令人難忘的外觀，對我影響極大。這是由元素本身製造的形象的外觀去直接刻印，沒有任何其他媒介的干擾；是立即而純粹的原始形象，沒有轉譯上的變更，沒有詮釋上萌芽階段的東西，完美無缺的生澀，充滿兒童用雪塑造自我肖像的迷人，是無名人士或野獸赤腳走在沙上留下的痕跡，一般來說，是屬於「痕跡」的一切種類，主要是化石的例子。附帶說明，我再加一段，即對完全去除人類之手的干擾現象，我可能比任何人都敏銳，因為我特有

的某種個性氣質，而和一般想法相反的是，這使我認爲人類比自然界其他生物更乏智慧，更少知識，更無力量，比在這地球上更常被視爲不可能的那些更甚，例如植物或石頭。我經常有一種揮之不去的印象，即意識——人類非常自負的異稟——一旦干擾，就會稀釋、攙雜、使其貧乏；而當它似乎缺乏時，我才覺得最有信心。在一切領域中，我都非常認同野蠻狀態。

如果像我經常蠢蠢欲試的那樣，用筆刷或特別是藉著從其他「拓印」借來的有關作品來潤飾形象——這是我不久前做得很多的，而現在是可以談的時候了——不管多麼少都好，這種對未經處理過的痕跡的著迷自然會退讓。同時我愈來愈喜歡留下這些第一次「拓印」的原樣，無論多模糊、多簡單都好，都不要有任何潤飾。我甚至相信它們愈模糊、簡單，就愈有助於我的幻想。

巴歐洛契，「普通事物的變形」，一九五九年❼❸

我想我最有興趣的是研究藝術家將十分普通的東西變形成美好而特別、旣不愚蠢又沒有道德教誨那種可貴的能力……

我企圖強調最普通的物體裏美好或曖昧的東西，事實上通常是沒有人駐足觀看或欣賞的東西。除此之外，我試著使這些東西，也是我雕刻的基本材料，有一個以上的變形。基本上我工作時，有意在材料上試著達到兩個或最多三個這樣的變化，但有時我隨後發現不自覺地完成了四個或甚至五個變形。我因而相信用「尋獲物」的藝術家必須避免被材料所役。就算是這麼好的東西，它們並沒有思想，也不能在轉變時像藝術家一樣地改變心意。相反地，藝術家必須全權掌握材料，這樣才能使它們徹底轉換或變質。在紐約和巴黎，你可以看到年輕一

輩的雕塑家做的許多作品，如史丹齊維茲、謝乍（Baldaccini César）和我，主要用「尋獲物」來創作。我常覺得我們之中如果有人碰巧找到了一個特別好、看起來又詭異的廢物，像舊的、丟棄的鍋爐，只要是它的形狀對打算做這類裝配作品的人能聯想起軀體，就很難不用這來做人的軀幹或身體。然後只要將較小的東西鑄到頂上當作頭，四個肢體一樣的東西加到兩邊或底部當作手和腳，這樣就有了整個人形，像傳統的泥偶或機器人活了過來……

我發覺這樣的藝術在某一方面來看太過簡單，已經過時了。這也很容易使雕塑家陷於某種華德‧狄斯耐（Walt Disney）的幻想中，不過把從廢物場搶救來的材料又做得像活在卡通片裏一樣，或彷彿是爲某種戲劇的「活人畫」塑造的角色，而不是賦予動作和生命。當然，這些材料歷經了某些變形，但是它們被塑造去擔當的生命經常是由某種也會打動非藝術家的明顯相似物反映給藝術家。我真的打算在我的雕刻中將我用的「尋獲物」轉變得不會馬上認出來爲止，因爲已徹底同化進我特定的夢境中，而非一般視覺幻象那模稜兩可的世界。

巴歐洛契，「訪問」，一九六五年❼⓭

漢彌爾敦：在某個時候，你的興趣會從某種古樸的性質、看來好像從地底挖出來的事物，轉變到看來新鮮的東西，就像二十世紀的科技。

巴歐洛契：你想的可能是早期的「古樸」銅器，是把物體壓在陶土上做的，然後用這些實際壓有浮雕的紙來做人或頭。我試著用某種機械的方法——亦即並沒有真正用手製的樣子。你所提到的考古外貌是相當偶然的。故意試著把這些形象做成真實東西的樣子。我一直想

在雕塑方面拋掉意念，試著做出一件東西——在某方面，超越東西，而試著創造某種存在物。但通常一個人以某種方式做到了盡頭時，就會想另一種可能性了。我就走向了新的可能性，即透過其他方法用工程師的材料和工程技巧。

漢彌爾敦：我想你在自然歷史博物館看化石和原始骨頭的時間，沒有你現在花在科學館的時間多。

巴歐洛契：我從史萊德〔Slade，倫敦一所學校〕直接到巴黎時，全力投入於超現實主義的研究，而在超現實主義中似乎涉獵到自然歷史，比方說恩斯特的「自然歷史」。但在史萊德時，我通常都略過生物教室而到科學館，畫那兒的機器。這多少出於本能——似乎無跡可尋；我們並不太熟悉現代藝術和機器的關係。然後覺得有某種沒有知識的感覺，而一個人在學校交往的那些人，自然並不太了解爲什麼他會去畫機器。這是某種本能的意念。但我對自然歷史仍然有興趣。它有它本身正統—自然的法則。要試著做所謂有貝殼那樣形式的抽象雕刻，我仍然認爲可以用和自然歷史有關的正統技巧來作一件有意義的雕塑。一個人很容易概念正確，但方法錯誤，反之亦然。

漢彌爾敦：你認爲你從拼貼技巧那兒學了多少？我有個想法，即你所有的作品都來自拼貼的技巧，拼貼的意念，你把東西組合起來……

巴歐洛契：對，沒錯。但船、飛機和汽車都是零件做的，其實是組合的零件。它們都得拼裝起來，用的是同一種方法。但拼貼裏也有其他的意念，像用色紙等等；這是非常直接的用法——例如，切割色紙。我們可以掌握、移動，和運用某些在另一方面——比方說，如果你要畫一張鉛筆素描，然後填滿色塊的話——即會受到阻礙的法則。如果你用類似的手法，也是一樣的。如果你要做一立體的金屬盒子，

44　巴歐洛契，馬克
（Ulrich Mack）
攝於慕尼黑

有傳統的方法。你可拿一塊石膏到鑄鐵廠，然後經由溶蠟技術，最後就會得到青銅。但有另外的方法，完全是工程的措詞：你將鋁箔剪成六塊，然後鑄在一起，就有金屬盒了。很像用蘭德（Land）照相機，瞬間得到照片。重點在於直接的意念，我看拼貼的方式。

　　漢彌爾敦：某方面你和繪畫的關係也和雕塑一樣深。你在乎的是顏色，素描的技巧，不是雕塑家的素描，而是爲素描而素描。你對藝術家這種「通性」有何感想？

　　巴歐洛契：我覺得一個人也許可以達到一終極點，就是更接近繪畫和雕塑的素描，直接畫在雕塑上。還有一種可能性，用絹網，這是

我投入並做了很久的。絹網做好後，某些幾何的成分，如方形或曲線、直線、圓圈的變化，就可以藉著轉換的過程應用到幾何形的雕塑塊狀上，這樣你就有兩種層次的幾何了。這我認為是一種類型的終極。我認為最好的現代雕塑是游移在繪過的雕塑這意念間的，近於繪畫和雕塑無法區分、以一種原創的方式跨越過去的那一點。這將是我的目標。

漢彌爾敦：你目前的取材多在科學的範圍。你最喜歡的雜誌可能是《美國的科學》（Scientific American）。你關心的是純粹視覺層次的數學概念——你的教育甚至不允許你太了解這些意念的數學結構——你的顧慮只不過是想將一組意念變成一個模型或另一組意念變成曲線圖。我想，吸引你的是這些材料的視覺部分，而不是別的。還是你想更深入？

巴歐洛契：值得商榷的是一個人是否可以在基本上用對自然的感性態度來看科學。與視覺興趣連帶的是嘗試、尋找正統藝術管道之外的某種線索，包括在現代藝術之外、當代領域之外、不一定要訴諸策劃性的藝術而能建立某種東西的手法——往原則性藝術、個人角度那方面嘗試並運用幾何。

漢彌爾敦：除了你在材料和一般技術看法上的改變外，主題也有變化。早期的雕塑以及許多早期的素描以人類為主題。有人，或某些無法界定、但像人的有機物。最近的東西則走向機械的主題。有飛機、建築以及類似的東西，桌子、工程桌——這是你本人的決定還是發生了什麼事？

巴歐洛契：環境也有改變，也就是說即使是在我稱之為蠟作時期之前，每件作品或多或少都是在工作室做的。整個製作是在工作室完成的。新的作品完全是在工程師的地方做的，主要是在焊接室。現在

的情況是，一部分想以個性爲目標——在某種矛盾的情況下可能變得
藉藉無名。無名，在某方面來說，會認爲其他所有作品都是在類似的
情況下做的。反之則很有趣——藉著冒無名之險，我們可能會找到個
性。我是以這樣的方式來用無名，即實際的原料到達並堆在工作室的
地上時，是任何人都不會再瞧一眼的。我想人們不會把它們直接當成
藝術。在以前就算一張臟紙看起來也是藝術——我是說微小的細節看
起來像藝術。但現在我們用的是平扁角度長管，而現在一部分的戰爭
是試著將這些無名的材料變成——我們不一定要做全無表情的東西，
而是要把它們變成——詩意的想法，例如技工的長凳。技工的長凳或
飛機——我確實試圖將這些材料和可見的東西拉上關係。

培根，「聲明」，一九五二～五五年**⑦⑤**

一九五二年

〔藝術是〕開拓感覺領域的方法，而不只是描繪物體。

在尋找問題的解決之道時，物體是必要的，以提供問題和紀律。

繪畫應該是事件的再創，而非物體的描繪；但除非和物體之間有
某種鬥爭，不然畫中是不會有張力的。

眞正的幻想是技巧上的幻想。這是在要將一件事重獲新生所想出
的方法中。是在一既定的時刻中尋找誘捕住物體的技巧中。然後技巧
和物體就分不開了。物體就是技巧，技巧也就是物體。藝術在於接近
物體之感性的不斷掙扎中。

一九五三年

他［馬修・史密斯（Matthew Smith）］在我看來似乎是自康斯塔伯（John Constable）和透納（Joseph Mallord William Turner）以來少數關心繪畫的英國畫家──亦即，試著去使概念和技巧無法區分。繪畫在這方面是走向形式和油彩的交織，這樣形象就是油彩，反之亦然。在此，筆觸創造了形式，而不只是把它填滿。因而，在畫布上每一筆動態都改變形狀和形象的暗示。因此真正的繪畫是和機會的一種神祕而不斷的掙扎──神祕是因為油彩的實質，在這種使用的方式下，可以在神經系統上發揮如此直接的襲擊；不斷是因為媒體流動不定且微妙異常，因而所做的每一個變化都會失去利用已有的東西獲得新生的希望。我認為今天的繪畫純粹出於直覺、運氣，並利用你潑下東西時所產生的情況。

一九五五年

我希望我的畫看起來有如人在其中走過一樣，像一隻蝸牛，留下人的足跡和往事的記憶紋路，一如蝸牛留下的黏液一樣。我想這種橢圓形的整個過程在於細節的製作，和形狀如何再造或焦距稍微不準以帶來記憶的痕跡。

培根，「訪問」，一九六三年❼⑥

培根：有一件事一直沒有弄清楚，那就是攝影如何徹底改變了人像畫。我想委拉斯蓋茲相信他是在「記錄」當時的宮廷和當時的人。但今天真正好的藝術會被迫把同樣的狀況變成遊戲。他知道某些事情可以記錄成影片；所以他在這方面的活動已被某些東西取代了。

同時，人現在也明白他是個意外，是完全無用的東西，不講理由

就得玩完這場遊戲。我想即使是委拉斯蓋茲在畫畫時，即使林布蘭在畫畫時，無論他們對生命的態度如何，都仍受某種宗教可能性的限制，而這，你可以說，是人現在已一筆勾消的。人現在只能試圖藉著一度以延長壽命的方法來自欺欺人——藉著向醫生購買某種不朽的生命。你看，繪畫已變成，甚至一切藝術都已變成一種人迷惑自己的遊戲了。你可說一直都是這樣的，但現在這完全是場遊戲了。而迷人的是，這對藝術家將變得困難許多，因為他必須深入遊戲才能做得更好，這樣他才能使生活顯得稍微刺激些……

席維斯特：你常會發現既有的形象會替你開始，不是嗎？有幾件作品——委拉斯蓋茲的《英諾森十世》（Innocent X），艾森斯坦（Sergei Eisenstein）的《波坦金》（Potemkin）裏著名的靜態肖像，有一、兩幅那樣的繪畫。你的意象是否大多來自既有的形象？

培根：經常。它們為我衍生出其他的形象。

席維斯特：這些既有的形象在畫作完成時發生的變化——你是在畫畫之前就已見到，還是你一面畫時，它們一面出現？

培根：你知道在我的情況，一切繪畫——我愈老就愈是這樣——都是意外。我事先看見，然而我很少照事先見到的畫出來。它藉由顏料本身來自我變化。事實上我常不知道顏料會做什麼，而它做的許多事情要比我能使它做的好太多了。也許可以說這不是意外，因為它變成一選擇性的過程，選擇保留意外的哪一個部分……

現在我工作的方式靠偶發，且變得愈來愈是這樣。我怎麼能再創偶發？〔另一個偶發〕絕不會是一樣的。這只有在油畫裏可能發生，因為一個色調，一塊顏料，從一樣東西過到另一樣是非常細膩的，整個改變形象的含意。

席維斯特：如果你繼續走下去的話，不會尋回失去的，但會有別的收穫。現在你爲什麼想摧毀而不願繼續做？爲什麼你寧可開始一幅新的而不繼續畫下去？

培根：因爲有時那就整個不見了，畫面黏住了，太多顏料在上面；不過是技術上的問題，但就不能繼續了。

席維斯特：是因爲你的顏料質地特別？

培根：我用厚的、稀的顏料交錯來畫。有些部分很稀，有些部分很厚。然後就黏住了，你就要開始加上圖解性的顏料了。

席維斯特：那是什麼意思呢？

培根：說眞的，你可以分辨直接訴說的顏料和透過圖解而訴說的顏料兩者間的區別嗎？要知道爲什麼某些顏料直接輸入神經系統，而另一些則要在一場透過大腦的冗長議論中說故事，是很晦澀也很難的事。

席維斯特：你大部分的畫都是單獨的人物或單獨的頭像。但在《釘形》三聯畫中，却有好幾個人，構圖複雜。你以後都會這樣畫嗎？

培根：我發覺很難只畫一幅；那大體上看來是夠了。但，當然，我一心一意就想畫一幅完美的形象。

席維斯特：單人畫該是哪一幅呢？

培根：在現在所畫的那幅複雜的舞台上，一旦同一幅畫上有好幾個人物時，故事就開始複雜了。而一旦故事複雜時，就開始無趣了。故事的聲音比顏料還大。這是因爲我們又進入一種非常原始的時期，而我們還未能消除形象和形象之間這種說故事的性質。

席維斯特：你爲什麼要在畫上上釉〔放上玻璃〕？

培根：有兩個原因。藉著玻璃，你把它們和周圍隔開。另一個理

由是，我在畫布的背面作畫，而大部分的畫布只是染了顏色，很難製造一種亮光油還是什麼能帶出精神的質感。上了釉，我覺得就在我用的顏料性質上加了額外的深度和質感。我過去做不出我現在試著做的事，即是用不同的顏料在一塊隔開的區域製造一團混亂。我需要這種絕對稀薄而染有顏色的背景，在這上面我可以畫我目前試著畫却從未真正達到的形象。

席維斯特：是否因為你想要在隔開的區域製造一片混亂，你才常在人物周圍用上這種長方形的框框？

培根：我用長方形的框框來看形象……我畫在這些長方形中以突出形象，這樣就縮小了畫布的比例。

波利安尼，「聲明」，一九六六年❼

必須克服加諸在繪畫和雕刻上的傳統要求的限制。這個需要發生於將真實理解為一種變化的過程，而非絕對而不變的規律的藝術潮流中。

一件設計過的動能作品不只是會動的雕塑。運動是達到重複的方法，透過這種方法，形象得以轉換，而那重複性則包括同時以時間和空間來界定結構關係的變化。

一件設計過的動能作品因而就不是附加了運動的固定結構，而是將時空變動狀況加以結構化，運用了視覺的資訊，無法倒轉且無限地持續。

傳統的作品往往是無法改變的,只能透過觀者自由的摸索而變化。另一方面，設計過的動能作品在兩個動力極點之間建立了關係：在作品固有的發展和變化間，以及觀者有意、無意感到的過程之間。

因此，藝術家的問題就不是傳統的立體結構的問題，而是在時空順序下的組織，也就是說，視覺訊息的規劃。

資訊的理論、形態的理論、實驗心理學、記號學、實驗美學，以及神經機械學、數學，和幾何、科技、工業技術的綜合，現在都構成一浩瀚的工作可能性和示範法則的儲藏庫了。

在這理性的基礎上就會出現作品的美學潛能。

菲利浦・金，「他的雕刻聲明」，一九六六年❼❽

五〇年代末，那種國際風格的「受傷藝術」（wounded art）使我作嘔。但之後在一九五八年左右，美國繪畫大舉入侵。我們開始看到帕洛克、史提耳、德庫寧。美國作品看起來那麼自由、生動。但我認為真正的影響是美國繪畫的嚴肅——「態度」……

我……對抽象的問題有興趣——對抗雕塑巨石的傳統。雕塑可能始於對地心引力這概念的反抗——像把一塊大石立起，然後決定它看起來要像人。這種人—巨石的概念一直到布朗庫西才改變。我的問題是如何創作開放式的雕塑，沒有明確的中心點，表面不一定要描繪一可能的核心。我要創造一種安置而非塑形的經驗。工業材料？它們沒有聯想性、不具記憶或歷史，因而更能清楚地闡述美學和雕塑方面的思考。

❶布朗，《從軍械庫展覽到經濟大蕭條時代的美國繪畫》
（*American Painting from the Armory Show to the Depression*）（普林斯頓：普林斯頓大學，1955），第3頁。

❷此註及他註，參見他的〈藝術中的叛逆〉一文，第203-242
頁，《危機下的美國》（*America in Crisis*），艾倫（Daniel
Aaron）編纂（紐約：Knopf，1952）。

❸對軍械庫展覽重要性的異議和一般現代歐洲藝術，參見
史提耳（Clyfford Still）1939年的聲明。贊同者，參見史
都華‧戴維斯的幾篇聲明。國家設計學院顯然覺得它身
爲官方藝術衛護者的地位並沒有受到嚴重威脅，因而只
對該展嘲諷一番。軍械庫展覽結束後，其會員隨即上演
了一齣嘲諷劇，宣傳成「誤用藝術學院」，謂其「開幕日」
（vernissage）爲「一週年消失日」。

❹在「計劃」上的有史都華‧戴維斯、托比（Mark Tobey）、
高爾基、德庫寧、帕洛克、羅斯科、巴基歐第、布魯克
斯和托爾高夫（Jack Tworkov）。

❺該註和其他資料，參見羅森堡的《阿希爾‧高爾基》一
書（紐約：Horizon，1962）。

❻布荷東爲高爾基1945年3月在紐約的朱利安‧列維畫廊
（Julian Levy Gallery）重要首展的展覽畫册作序。列維
三〇年代在紐約就首次展覽了達利和傑克梅第，而且在
1946年爲該運動作史（《超現實主義》, Black Sun, 1936）。
布荷東的論文收錄在他《超現實主義和繪畫》的紐約版
中（Brentano，1945）。他說道：「這是一種全新的藝術，
和當今的那些潮流正好相反，時尚導致了混亂，以風格
狹窄而膚淺的贗品僞裝成超現實主義。這是最高尚的發
展的終極，是高爾基過去二十年來最堅忍、最強勁的發
展；證明只有用最純粹的手法來表現尚未扭曲而鮮明的
印象和天馬行空的才華時,才能超越平凡和已知的事物,

以一枝毫無瑕疵的光之箭來顯示一股真正的自由感覺。」席維貝徹（Ethel K. Schwabacher）翻譯，《阿希爾·高爾基》（紐約：Macmillan，1957），第108頁。

❼該校位於第8街35號的一層倉庫裏。創校的意念來自史提耳，但真正的創辦人是馬哲威爾、羅斯科、巴基歐第和大衛·海爾（David Hare）。紐曼通常主持星期五晚上的討論。

❽節錄自他的〈國家藝術的進展必須萌發自個人的意念和自由表達的發展：對新藝術學校的建議〉，《藝術家》（*The Craftsman*）（紐約），1909年1月，第387-388頁。至於他教學的基本意念和他在學生身上造成的巨大影響，參見由瑞爾森（M. Ryerson）編纂的論文集《藝術精神》（*The Art Spirit*）（費城和倫敦：Lippincott，1923）。史都華·戴維斯對該校的意見，見於後。

❾給評論家馬克白（Henry J. McBride）的覆函，《創作藝術》（*Creative Art*）（紐約），VI，2，增刊（1930年2月），34-35。

❿節錄自〈美國景物中的抽象藝術〉，*Parnassus*（紐約），XIII（1941年3月），100-103。

⓫節錄自〈立體之根〉，《藝術新聞》（紐約），XLI，（1943年2月1日），22-23，33-34。

⓬節錄自《史都華·戴維斯》自傳式的專論（紐約：美國藝術家團體，1945），未標頁數。

⓭節錄自《史都華·戴維斯》自傳式的專論。類似的版本刊載於史威尼的《史都華·戴維斯》一書（紐約：現代美術館，1945），第9-10頁。括弧中的文字為史威尼版本中才有的引述，他承認是和戴維斯談話的節錄。

⓮節錄自《史都華·戴維斯》自傳式的專論。

⓯摘自《創作藝術》（紐約）II，6（1928年6月），xxxi-xxxvii。

⓰希岡提尼（1858-1899），義籍奧國人，風格以印象派為主，但主題却是神祕或象徵主義的本質。

⓱節錄自1919年給艾克斯省的史賓喬爾（Carl Sprinchorn）的一封信。摘自《費寧傑／哈特利》（*Lyonel Feininger/ Marsden Hartley*）一書，裏面有藝術家的聲明和惠勒（Monroe Wheeler）的前言，紐約現代美術館1944年的版權，經其同意後轉載。

⓲摘自《藝術冒險：畫家、雜耍表演和詩人的側寫》（紐約：Boni & Liveright，1921），第241-242頁。

⓳節錄自給史賓喬爾的一封信，格洛斯特，麻薩諸塞州，1931年9月3日。轉載於現代美術館的《費寧傑/哈特利》，第63頁。

⓴摘自〈和本土有關的主題——向緬因州致敬〉（紐約：美國地方展畫册，1937年4月20日-5月17日）。

㉑《藝術雜誌》（紐約），XXX，3（1937年3月），151。

㉒節錄自高爾基的〈史都華・戴維斯〉，《創作藝術》（紐約），IX（1931年9月），217。轉載於席維貝徹的《阿希爾・高爾基》（紐約：Macmillan，為惠特尼美國藝術館之故，1957），第46頁。

㉓原載於工作發展管理局的小册子。轉載於席維貝徹的《阿希爾・高爾基》，第70-74頁。

㉔節錄自紐約現代美術館圖書館檔案中的手稿。轉載於席維貝徹的《阿希爾・高爾基》，第66頁。在陶樂絲・米勒（Dorothy Miller）的要求下，於1942年6月現代美術館剛購買「莎姬花園」（Garden in Sochi）的畫而寫。摘自紐約現代美術館的收藏檔案，經其同意後轉載。

㉕摘自《漢斯・霍夫曼所撰對真實的追尋及其他》（*Search for the Real and Other Essays by Hans Hofmann*），韋克斯（S. T. Weeks）和小海斯（B. H. Hayes, Jr.）編纂，魏索（Glenn

Wessels）譯（麻省Andover：Addison 美國藝術畫廊，1948），散見第65-78頁。對霍夫曼繪畫哲學的最佳研究是在塞茲的《漢斯‧霍夫曼》（紐約：現代美術館，1963）。

㉖對評論家朱維爾對他們1943年6月在紐約維爾登史坦畫廊（Wildenstein Gallery）舉行的現代畫家和雕刻家聯盟展的繪畫評語的反應。聲明刊載於《紐約時報》朱維爾先生的專欄，1943年6月13日。

㉗摘自《同黨者評論》雜誌（紐約），XI，I（1944年冬季號），96。

㉘節錄自藝術家刊登在《藝術和建築》（*Arts and Architecture*）雜誌的問卷答案，LXI（1944年2月）。轉載於羅勃森（Bryan Robertson）的《傑克森‧帕洛克》一書（紐約：Abrams，1961），第193頁。

㉙帕洛克當時和超現實藝術家很接近。他獲邀於1942年和他們在紐約的國際超現實主義展覽中一起展出，而他1943年在佩姬‧古金漢的本世紀藝術畫廊的個展很受他們矚目。

㉚節錄自〈我的繪畫〉，《可能性》I（紐約），1947-48年冬季號，第79頁。

㉛摘自藝術家為《傑克森‧帕洛克》之電影（1951）所作的旁白，由拿慕斯（Hans Namuth）和佛肯柏格（Paul Falkenberg）所記。轉載於羅勃森的《傑克森‧帕洛克》一書，第194頁。

㉜摘自《可能性》I，第84頁。

㉝將羅斯科的聲明，即形狀是一場行動中不可預料的表演者，和羅森堡的〈行動繪畫〉一文相比較。

㉞摘自《表意文字繪畫》（*The Ideographic Picture*）（紐約：貝蒂‧巴爾森畫廊展覽畫冊，1947年1月20日-2月8日）。該展包括漢斯‧霍夫曼、萊沙利（Pietro Lazzari）、馬果

（Boris Margo）、紐曼、瑞哈特、羅斯科、史代莫（Theodoros Stamos）和史提耳的作品。

㉟節錄自《虎眼》（*Tiger's Eye*）雜誌（紐約），第1期（1947年10月），第59-60頁。

㊱節錄自〈藝術的概念，何謂藝術之崇高的六種看法?〉，《虎眼》（紐約），第6期（1948年12月15日），第52-53頁。

㊲節錄自《美國藝術》（紐約），XLII，4（1954年12月），262-308。

㊳節錄自1950年在紐約工作室35所發表的演說。發表在《變/形》（*trans/formation*）雜誌（紐約），I，2（1951），86-87。

㊴為配合「美國抽象繪畫和雕刻」展而於1951年2月5日在紐約現代美術館舉辦座談會，有三篇論文宣讀。摘自《抽象藝術對我的意義》（*What Abstract Art Means to Me*），《現代美術館期刊》（紐約），XVIII，3（1951年春季號），經其同意後轉載。

㊵節錄自原先為史提耳、馬哲威爾、羅斯科、巴基歐第、和大衛·海爾在1948年所辦的校址——紐約第八街35號——舉行的藝術家會議的紀錄副本。修改後的版本轉載於《美國現代藝術家》（*Modern Artists in America*），馬哲威爾和瑞哈特編纂（紐約：Wittenborn，Schultz，1951），第9-22頁。（由編輯冠上不同的標題以標明討論的主旨。）

㊶摘自古德諾（Robert Goodnough），〈白瑟曼做雕刻〉，《藝術新聞》（紐約），1952年3月，第67頁。

㊷節錄自1952年在紐約現代美術館舉行的「新雕塑」座談會。摘自瑞奇（Andrew Carnduff Ritchie）所撰之《二十世紀雕塑》（*Sculpture of the Twentieth Century*, 1952），紐約現代美術館，經其同意後轉載。

㊸節錄自《藝術新聞》（紐約），LI（1952年12月），22-23及

其後。轉載於羅森堡的《新的傳統》（*The Tradition of the New*）（紐約：Horizon, 1959；Grove, 1961）。

「行動繪畫」這個名詞立刻就被大眾接受且廣泛採用。其中一部分，特別是羅森堡將繪畫的角色減化成「行動的競技場」，以及他對「在畫布上發生的不是繪畫而是事件」的信念被攻擊得體無完膚。克雷瑪寫道：「……但繪畫就是繪畫，不是劇場，他說畫布成為行動的競技場，究竟是什麼意思？」（〈新美國繪畫〉，《同黨者評論》雜誌，XX, 4〔1953年7-8月〕，421-427。）格林柏格反對道，對羅森堡而言，繪畫「只是唯我論的『手勢』紀錄，其在藝術上是不可能有意義的——手勢的真實與呼吸、拇指指紋、風流韻事和戰爭是同樣的，但非藝術的真實。」（〈藝術論文如何贏得其惡名〉，《第二次來臨》〔*The Second Coming*〕，I, 3〔1962年3月〕，58-62。）

羅森堡對其所引發的評論的答覆，參見〈行動繪畫，扭曲的十年〉，《藝術新聞》，LCI, 8（1962年12月），42-44及其後。他論帕洛克在現代美術館展覽的文章中，將行動繪畫歸於帕洛克（《紐約客》，1967年5月6日）。

❹節錄自《藝術新聞》（紐約），LIV, 4（1955年4月），散見26-29。

❺節錄自《藝術新聞》（紐約），LV, 3（1956年3月），散見36-68。

❻節錄自《藝術》（紐約），XXXIII, 2（1958年11月），25。

❼給館長史密斯（Gordon Smith）的一封信，1959年1月1日，刊登在展覽畫册上，《史提耳的繪畫》（*Paintings by Clyfford Still*）（紐約），水牛城美術學院，艾爾布萊特—諾克斯藝廊（Albright-Knox Art Gallery）（1959年11月5日-12月13日）。

❽摘自《十六位美國人》，陶樂絲・米勒編纂（紐約：現代

美術館, 1959)，第70頁。紐約現代美術館1959年的版權，
經其同意後轉載。

❹節錄自《藝術》（紐約），XXXIV，2（1960年2月：大衛‧
史密斯特刊），44。

❺摘自他的《藝術與文化》（*Art and Culture*）一書（波士
頓：Beacon，1961），第133-138頁。原來的形式稍有不
同，為1954年5月12日在耶魯大學美術學院的瑞爾森演
說，刊登在《藝術文摘》（紐約），XXIX，3（1954年11月
1日），6-8。

❺摘自《個人的神話》（*The Private Myth*）（紐約），譚納吉
畫廊展覽畫冊（1961年10月6-26日）。

❺節錄自《殘屑》（*Scrap*）（紐約），第3期（1961年1月20日），
第4頁。

❺節錄自〈瑪麗‧法蘭克的可能性〉，《藝術》（紐約），
XXXVII，6（1963年3月），52、54。

❺節錄自〈大衛‧史密斯的新作〉，《藝術》（紐約），XXXVIII，
6（1964年3月），28-29，30。

❺摘自〈大衛‧史密斯特刊〉，《藝術》（紐約），XXXIV，
2（1960年2月）。

❺格林伯格在史密斯目前於費城的展覽畫冊中一篇優美的
文章中說道：「史密斯藝術中的色彩問題(一如近來在同
樣風格下的一切雕塑)一直是令人煩惱的。我覺得他從
未好好應用過色彩……」史密斯色彩用得最大膽的是
1961年在卡內基國際展展出的作品，我在論該展的一篇
文章中有提到（《藝術》，1961年12月）。H. K.

❺節錄自「歐登柏格，李奇登斯坦，沃霍爾：討論」，葛拉
瑟（Bruce Glaser）主持，1964年6月在紐約WBAI電台播
出。修改後刊登在《藝術論壇》（*Artforum*）（洛杉磯），
IV，6（1966年2月），第22、23頁。

❺❽節錄自他發表在《當代雕塑，藝術年鑑》(*Contemporary Sculpture, Arts Yearbook*) 的〈行業〉一文，8，麥洛 (James R. Mellow) 編纂 (紐約：藝術文摘，1965)，第164-166頁。

❺❾〈雕塑家之言〉，《傾聽者》(*The Listener*) (倫敦)，XVIII (1937年8月18日)，449。

❻⓪豎立在肯辛頓公園 (Kensington Gardens) 的新哥德式巨型尖塔，一般將之描述爲「浩費十二萬英磅、二十年竣工的建築」。

❻❶原載於《傑克梅第》(*Alberto Giacometti*) 一書中 (紐約：皮耶・馬蒂斯畫廊〔Pierre Matisse Gallery〕展覽畫冊，1948)。內文新近翻譯後以最初用打字機打出的稿樣收錄在《傑克梅第》一書中，並有索茲的導言，和藝術家的自傳體聲明，紐約現代美術館1965年的版權，經其同意後轉載。

❻❷《喉嚨被割的女人》(*Woman with Her Throat Cut, 1932*)，和《清晨四點的皇宮》(*The Palace at 4 a.m., 1932-33*)，都在紐約現代美術館。傑克梅第自1930年起即和巴黎的超現實主義團體有來往。

❻❸對傑克梅弟雕塑比例的入微觀察，參見沙特的〈對絕對的追求〉(Le Recherche de l'absolu)，《現代》(*Les Temps Modernes*) IX, 103, 2221-2232, 1954年6月。

❻❹摘自《眼鏡蛇》(*Cobra*) (阿姆斯特丹)，第4期 (1949)，304。露西・利帕譯自法文。

❻❺二次世界大戰期間法國方面的抵抗。

❻❻摘自他《另一種藝術》(*Un Art Autre*) (巴黎：Giraud, 1952)。英譯摘自雷因斯 (Jerrold Lanes)，藝術年鑑 3，克雷瑪編纂 (紐約：藝術文摘，1959)，165-167。

❻❼字面上是「空無一物」，但此處意指某種崇高的精神層面，

超越了一切有形的限制或具體的形容。

⑱兩位畫家極爲厚實的顏料，特別是杜布菲的粗畫，傳達了一種極富表現力的內容。OTAGES：一組顏料塗得很厚的抽象畫。HAUTES PÂTES：幾層厚糊狀的顏料。

⑲節錄自他在《新的十年：二十二位歐洲畫家和雕塑家》(*The New Decade: 22 European Painters and Sculptors*) 中的聲明，瑞奇編纂（紐約：現代美術館，1955），第22頁，紐約現代美術館1953年的版權，經其同意後轉載。

⑳節錄自《新的十年：二十二位歐洲畫家和雕塑家》，瑞奇編纂，紐約現代美術館1953年的版權，經其同意後轉載。

㉑摘自《最近的信函》(*Les Lettres Nouvelles*)（巴黎），V，48，1957年4月，第507–527頁。此段翻譯由露西·利帕英譯。在譯文中採用法文"empreintes"，表示這種方法的產物，以避免和「蓋印」(impression) 這樣的技術名詞或籠統的「印刷」(print) 或「印刻」(imprint) 混淆。

㉒賽璐珞，沒有一般的那麼易燃。

㉓節錄自羅第提的〈探訪巴歐洛契〉，《藝術》（紐約），1959年5月，第44頁。也刊登在羅第提的《藝術對談》(*Dialogues on Art*)（倫敦：Secker & Warburg；紐約：Horizon，1960）。

㉔節錄自漢彌爾敦的〈探訪巴歐洛契〉，《當代雕塑》，藝術年鑑8（紐約：藝術文摘，1965），第160–163頁。

㉕1952年的聲明摘自1952年刊登在《時代週刊》（紐約）上的一篇探訪；1953年的摘自一篇向畫家馬修·史密斯的禮讚，刊登在回顧展畫册上（倫敦：泰特畫廊，1953）；1955年的摘自《新的十年：二十二位歐洲畫家和雕塑家》，瑞奇編纂，紐約現代美術館1955年的版權，經其同意後轉載。

㉖節錄自席維斯特 (David Sylvester) 所作的一篇探訪，《泰

晤士報週末版》（*Sunday Times Magazine*）（倫敦），1963
年7月14日，第13-18頁。

❼摘自索茲的《動能雕塑的方向》（*Directions in Kinetic
Sculpture*），加州大學美術館展覽畫冊（柏克萊，1966），
第21頁。

❽節錄自古露克（Grace Glueck）所作的一篇探訪，《紐約
時報》，1966年4月10日。

10

附錄

附錄

門羅，「對批評的批評」，適用於一切藝
術評論的分析大綱❶

　　註：這份問卷擬作為思考的清
單，常和評論時的分析和鑑賞有關。
該文為了美學書籍和課程的準備，
批評史、批評理論，以及相關的範
圍而改編。問題依序而列，但並不
是說在任何情況下，這就是最好的
順序。所研究的評論作品的性質、
或手邊問題的性質，可能自會提出
不同的順序，也更可取。也不是說
在每種情況下，所有的問題都得問，
或以同樣的篇幅來作答。在不同的
情況下，某些問題會顯得特別重要，
另一些則可以簡答或省略。也不是
回答了所有的問題就對該評論提供
了徹底的了解或最後的評價。這種
蓋棺論定可能永遠也不會有。在特
殊的情況下，許多不在此列的問題
可能更為重要。但謹慎地應用這些

列出的問題却能幫助學生鋪敍一篇均衡、全面而初步的研究。

1. 要分析的「評論作品」：正文的標題或別名。(例如：是整篇論文還是節錄；新聞媒體的評論、一般理論、歷史、傳記、廣告、宣傳。發表的日期、地點；撰寫、發表的情況和場合。)

2. 「作者」；「評論家」還是評估者。(有關他或他之愛好的重要事項；個性、學歷、嗜好、或其他地方顯出的觀點。社會、文化、知識、宗教、哲學背景。)

3. 該作的「藝術家」或多位藝術家。重要事項：例如他們的時間、地點、作品的派別或風格；他們另一些作品的性質。

4. 評論或評估的一件或多件藝術品：特定的物品或表演；所討論的藝術的一般類型或風格；時期、特色、明確的細節。

5. 文中應用的「主要評論或感性用語」；對何事或何人；在什麼樣的方式下。(表達了什麼樣的裁決、判斷、觀點、結論？多是肯定還是否定？極端還是溫和？一致還是有所例外？冷靜、客觀、還是情緒化，例如輕蔑、憤怒、譏諷、狂喜、或感性的奉承？)

6. 評論家評價時所用或暗示的「標準」；藝術或道德取向的原則、理論。他對藝術和相關事物的品味。毫無保留地陳述還是隱約地假定？如何辯護？完美或改進的準繩；讚美或指責的理由；這類藝術所渴望的概念或良好的品質、效果、功用、目的。論者所接受的優良藝術的準則。這些標準的文化和意識背景(社會、歷史、宗教、哲學、政治等等)。

7. 評論家所用的「辯解和證據」，以顯示如何將這些標準用到目前的例子。他對判斷所表現出來的辯解；所藉助的權威；證據

的來源。藝術品本身的資料，指出它如何具體表現出某些他認為特別好或壞、強或弱、美或醜、偉大或平庸、原創或模仿等等的品質。

8. 藝術品或它某部分或某方面在觀者身上所聲稱的效果和影響。根據論者，它會產生的「立即經驗」或心理效果為何？（例如，愉快還是不愉快，有趣還是沉悶，令人興奮、撫慰、逗人、悲哀、嚇人、刺激、振奮，還是沮喪。）（根據論者）它偏向於引發憤怒、敵意、宗教情懷、憐憫、同情，還是某種情緒作用？對某種行為或觀點的偏好？在個性、學歷、道德、宗教信仰、心志的提昇或貶抑、精神健康、公民權責、人生成就上有什麼緩和或間接的效果？這些效果是否重要得足以決定藝術品的整體價值，還是使它不值一文？

9. 該藝術品會在誰或哪種人身上起這些作用？（例如成人、兒童、男人、女人、士兵、外國人、病人？）在一般人身上，毫無限制？在什麼樣的「情況」下？（例如在學校、教堂、晚會？在外國的展覽、表演，還是翻譯？）

10. 「評論家」聲稱自己「經歷」過這樣的作用，還是在他人身上「觀察」到的？何時、如何？他相信未來絕對或可能有這些作用時，給了什麼證據？證據有多確實？

11. 在整篇評論中具體表現出來的「思考、感覺和語言表達方式」的一般模式。如何顯示；比例和程度如何？（例如是爭辯、詮釋、如實、解釋、審判、個人、印象式、自傳式、科學、享樂、為藝術而藝術、道德、神祕、宣傳的。）

12. 可能會影響評論家觀點和判斷的特殊個人「動機」和「影響」。

（例如對藝術家的善意或敵意；極端的偏見；和政治、宗教、社經、或其他可能會導致偏見的集團的關聯；害怕或希望討好權勢。）這有何證據？如果有的話，會使這篇評論可能無效到何程度？

13. 該評論對藝術家或藝術品之「評價上有力和軟弱的論點」。你覺得可信嗎？爲什麼？是否具啓發性、知識性、有助理解、明白、欣賞，還是和藝術品認同？公平還是偏頗？合理還是不恰當地記錄？以恰當的個人經驗和可求證的知識爲基礎嗎？模糊還是清楚？透徹、深刻、表面、瑣碎，還是敷衍？非常地個人、主觀，還是相反？

14. 「評論的文學性、其他優點或缺點」。（不論其評價的正確性，描繪、詮釋的事實這些問題。）就其本身的文學結構而言，是否流暢？其品質如何？（例如風格、意象、鮮明的個性等。）就文筆而論，有些什麼缺失？具詩意、幽默、豐富的知識、能啓發人嗎？即使觀者不同意，也能尊重他看法的表達方式嗎？

15. 其性質和價值的總評。對該文下評語時，以上哪些問題和答案最具分量？爲什麼？

❶摘自《學院藝術雜誌》，XVII, 2（1958年冬季號），197－198。經門羅教授慷慨同意後轉載。

參考書目

後印象主義

塞尚

Bernard, Emile. *Souvenirs sur Paul Cézanne*. Paris: Société des Trente, 1912.

——."Une Conversation avec Cézanne," *Mercure de France*, CXLVIII, 551 (1 June 1921), 372-397.

Gasquet, Joachim. *Cézanne*. Paris: Bernheim-Jeune, 1921.

Larguier, L. *Le dimanche avec Paul Cézanne*. Paris: L'Edition, 1925.

高更

The Complete Letters of Vincent van Gogh. 3 vols. Greenwich, Connecticut: The New York Gra-

phic Society, 1958.

Rewald, John. *Post-impressionism From Van Gogh to Gauguin.* 2nd. ed. New York: Museum of Modern Art, 1962.

象徵主義和其他主觀論者趨向

一般理論

Lövgren, Sven. *The Genesis of Modernism.* Stockholm: Almquist and Wiksell, 1959.

Martin, Elizabeth P. *The Symbolist Criticism of Painting: France, 1880 -1895* (microfilm). Ann Arbor, Michigan: University Microfilms, 1948.

Rookmaaker, H. R. *Synthetist Art Theories.* Amsterdam: Swets and Zeitlinger, 1959.

高更的書信

Joly-Ségalen, Annie (ed.). *Lettres de Gauguin à Daniel de Monfried.* Paris: Falaize, 1950.

Malingue, Maurice (ed.). *Lettres de Gauguin à sa femme et à ses amis.* New ed. Paris: Grasset, 1949.

Rewald, John (ed.). *Paul Gauguin, Letters to Ambroise Vollard and André Fontainas.* San Francisco: Grabhorn, 1943.

高更的著作

"Notes Synthétiques" (Brittany ［?］, ca. 1888).

Cahier pour Aline (Tahiti, 1893).

Noa-Noa(Tahiti, ca. 1893).

Ancien Culte Mahorie (Tahiti, ca. 1893).

"Diverses choses, 1896-1897," (Tahiti) unpublished. Parts of this appear in Jean de Rotonchamp, *Paul Gauguin, 1848-1903*. Paris: Crès, 1925.

Avant et Après (Marquesas, 1903).

文件

Rewald, John, *Post-impressionism from Van Gogh to Gauguin*. 2nd. ed. New York: Museum of Modern Art, 1962.

Wildenstein, Daniel (ed.). *Gauguin, sa vie, son ouevre*. Paris: Gazette des Beaux-Arts, 1958.

其他主觀論者的趨向

Aurier, G.-Albert. *Oeuvres posthumes de G.-Albert Aurier*. Paris: Mercure de France, 1893.

Bernard, Emile. *Souvenirs inédits sur l'artiste peintre Paul Gauguin et ses compagnons lors de leurs séjour à Pont-Aven et au Pouldu*. Lorient: privately published, 1939.

Denis, Maurice. *Theories: 1890-1910*. 4th ed. Paris: Rouart et Watelin, 1920. First published in 1912.

——. *Journal.* 3 vols. Paris: La Colombe, 1957-1959.

Ensor, James. *Les écrits de James Ensor.* Brussels: Lumière, 1944.

Hodler, Ferdinand, see Loosli, C. A. *Ferdinand Hodler: Leben, Werk und Nachlass.* 4 vols. Bern: Sluter, 1924.

Munch, Edvard, see Langaard, Johan H., and Reidar Revold. *Edvard Munch.* Oslo: Chi. Belser, 1963.

Redon, Odilon. *A soi-même, Journal (1867-1915).* Paris: Floury, 1922. New edition, Paris: J. Corti, 1961.

——. *Lettres d'Odilon Redon.* Paris and Brussels: Van Oest, 1923.

——. *Lettres à E. Bernard.* Brussels: n.p., 1942.

Sérusier, Paul. *L'ABC de la Peinture.* Paris: Floury, 1921.

野獸主義和表現主義

盧梭

Bouret, Jean. *Henri Rousseau.* Neuchâtel: Ides et Calandes, 1961.

Rich, Daniel D. *Henri Rousseau.* New York: Museum of Modern Art, 1942.

Vallier, Dora. *Henri Rousseau.* Cologne: DuMont Schauberg, 1961.

野獸主義

Courthion, Pierre. *Georges Roualt.* New York: Abrams, 1961.

Chatou, Paris: Galerie Bing, March 1947. 在夏圖時期的短文由德安和烏

拉曼克所撰。

Derain, André. *Lettres à Vlaminck*. Paris: Flammarion, 1955.

Duthuit, Georges. *Les Fauves*. Geneva: Editions des trois collines, ca. 1949. English edition, *The Fauvist Painters*. New York: Wittenborn, Schultz, 1950.

Gauss, Charles E. *The Aesthetic Theories of French Artists: 1855 to the Present*. Baltimore: Johns Hopkins, 1959, pp. 53-68.

Sauvage, Marcel. *Vlaminck: Sa vie et son message*. Geneva: Cailler, 1956.

Vlaminck, Maurice. *Tournant dangéreux*. Paris: Stock, 1929. English translation by Michael Ross, *Dangerous Corner*. London: Elek, 1961. Also see Ross's *Désobéir* (Paris: Correa, 1936).

馬蒂斯

Barr, Alfred H., Jr. *Matisse, His Art and His Public*. New York: Museum of Modern Art, 1951.

表現主義

Der Blaue Reiter. Kandinsky, Wassily and Franz Marc, (eds). Munich: Piper, 1912. New edition, 1965.

Beckmann, Max. *Tagebücher 1940-50*. Edited by Erhard Göpel. Munich: Langen-Müller, I955.

——. *Briefe im Kriege*. Berlin: Bruno Cassirer, 1916.

——. "Meine Theorie in der Malerei." Lecture delivered in London, 1938. English translation, *On My Painting*. New York: Buchholz

Gallery, 1941.

——. "Letters to a Woman Painter." Lecture delivered at Stephens College, Columbia, Missouri, 1948. Translated by Mathilde Q. Beckmann and Perry T. Rathbone in Peter Selz, *Max Beckmann*. New York: The Museum of Modern Art, 1964.

Kandinsky, Wassily. *Punkt und Linie zur Fläche*. Bauhausbuch No. 9. Munich: Langen, 1926. English translation, *Point and Line to Plane*. New York: Solomon R. Guggenheim Foundation, 1947.

——. *Rückblicke, 1901-1913*. Berlin: Sturm-Verlag, 1913. A translation of the revised Russian edition appears in *Wassily Kandinsky Memorial*. New York: Solomon R. Guggenheim Foundation, 1945.

——. *Über das Geistige in der Kunst*. Munich: Piper, 1912. English translation by Francis Golffing, Michael Harrison, and Ferdinand Ostertag, *Concerning the Spiritual in Art*. New York. Wittenborn, Schulz, 1947.

Klee, Paul. *Das Bildnerische Denken*. Edited by Jürg Spiller. Basel/Stuttgart: Schwabe, 1956.

——. *Pädagogisches Skizzenbuch*. Bauhausbuch No. 2. Munich: Langen, 1925. English translation by Sibyl Moholy-Nagy, *Pedagogical Sketch Book*. New York: Praeger, 1953.

——. *Schöpferische Konfession*. Berlin: Erich Reiss, 1920. Edited by Kasimir Edschmidt.

——. *Tagebücher 1898-1918*. Cologne: DuMont Schauberg, 1957. (English translation forthcoming.)

Kokoschka, Oscar. *Schriften: 1907-1955*. Edited by H. M. Wingler. Munich: Langen-Müller, 1956.

Marc, Franz. *Briefe, Aufzeichnungen und Aphorismen*. 2 vols. Berlin: Cassirer, 1920.

———. *Briefe aus dem Feld*. Berlin: Mann, 1956. War-time letters.

Nolde, Emil. *Das Eigen Leben*. Berlin: Bard, 1931. Revised edition, Flensburg: Wolff, 1949.

———. *Jahre der Kämpfe*. Berlin: Bard, 1934. Revised edition, Flensburg: Wolff, 1958.

———. *Welt und Heimat*. Flensburg: Wolff, 1965.

藝術家和運動的一般著作

Selz, Peter. *German Expressionist Painting*. Berkeley and Los Angeles: University of California Press. 1957.

Buchheim, Lothar G. *Der Blaue Reiter*. Feldafing: Buchheim, 1959.

———. *Die Künstlergemeinschaft Brücke*, Feldafing: Buchheim, 1956.

Grohmann, Will. *Wassily Kandinsky*. Cologne: DuMont Schauberg, 1958. English edition, *Kandinsky, Life and Work*. New York: Abrams, 1958.

———. *Paul Klee*. Stuttgart: Kohlhammer, 1954. English edition, New York: Abrams, 1954.

Lindsay, Kenneth. "The Genesis and Meaning of the Cover Design of the First *Blaue Reiter* Exhibition Catalogue," *Art Bulletin*, XXXV,1 (March 1953), 47-50.

Selz, Peter, "The Aesthetic Theories of Wassily Kandinsky and Their Relationship to the Origin of Non-Objective Painting," *Art Bulletin*, XXXIX, 2(June 1957), 127-136.

Worringer, Wilhelm. *Abstraktion und Einfühlung*. Munich: Piper, 1948. First published in 1908. English translation, *Abstraction and Empathy*. London: Routledge and Kegan Paul, 1953.

期刊

Der Sturm, Berlin (1910-1932)

Der Cicerone, Leipzig (1909-1930)

Jahrbuch der jungen kunst, Leipzig (1920-1924)

Kunst und Künstler, Berlin (1903-1933)

Das Kunstblatt, Weimar, Potsdam, Berlin (1913-1932).

立體主義

Gleizes, Albert, and Jean Metzinger, *Du Cubisme*. Paris: Figuière, 1912. English edition, *Cubism*. London: Unwin, 1913. Also translated into Russian in 1913.

Gleizes, Albert, *Du Cubisme et des moyens de la comprendre*. Paris: J. Povolozsky, 1920.

——. *La peinture et ses lois: ce qui devrait sortir du cubisme*. Paris: Povolozsky, 1924.

——. *Tradition et cubisme: vers une conscience plastique*. Paris: Povolozsky,

1927.

——. *Souvenirs: le Cubisme 1908-1914*. Cahiers Albert Gleizes I. Lyon: L'Association des Amis d'Albert Gleizes, 1957. Same edition, New York: Wittenborn, 1957.

Salmon, André. *La jeune peinture française*. Paris: Société des Trente, 1912.

Apollinaire, Guillaume. *Les peintres cubistes: méditations esthétiques*. Paris: Figuière, 1913. English translation by Lionel Abel, *The Cubist Painters: Aesthetic Meditations*. New York: Wittenborn, 1944.

Méditations esthétiques: les peintres cubistes. With critical essay and annotations by L.-C. Breunig and J. A. Chevalier. Paris: Hermann, 1965.

Breunig, L.-C. (ed.). *Guillaume Apollinaire: Chroniques d'Art* (1902 -1918). Paris: Gallimard, 1960.

藝術家的聲明

Barr, Alfred H., Jr. *Picasso: Fifty Years of his Art*. New York: Museum of Modern Art, 1946.

Penrose, Roland. *Portrait of Picasso*. New York: Museum of Modern Art, 1957.

Kahnweiler, D.-H. *Juan Gris: sa vie, son oeuvre, ses écrits*. Paris: Gallimard, 1946. English translation by Douglas Cooper, *Juan Gris, His Life and Work*. London: Lund Humphries, 1947; New York: Valentin, 1947.

立體派理論

Fry, Edward F. *Cubism*. New York: McGraw-Hill, 1966.

Gray, Christopher. *Cubist Aesthetic Theories*. Baltimore: Johns Hopkins, 1953.

Janneau, Guillaume, *L'Art cubiste*. Paris: Charles Moreau, 1929.

文學史

Lemaitre, Georges. *From Cubism to Surrealism in French Literature*. Cambridge: Harvard University Press, 1941.

Raymond, Marcel. *From Baudelaire to Surrealism*. New York: Wittenborn, Schultz, 1950.

第一手記事

Brassai, Gyula H. *Conversations avec Picasso*. Paris: Gallimard, 1964. English translation, *Picasso and Company*, New York: Doubleday, 1966.

Gilot, Francoise, and Carlton Lake. *Life with Picasso*. New York: McGraw-Hill, 1964. Original text in English, subsequently translated into French.

Kahnweiler, D.-H. *Mes Galleries et mes peintres: Entretiens*. Paris: Gallimard, 1961.

——. *Confessions Esthétiques*. Paris: Gallimard, 1963.

Olivier, Fernande. *Picasso et ses amies*. Paris: Stock, 1933. English translation by Jane Miller, *Picasso and his Friends*. London: Heinemann,

1964.

Sabartés, Jaime. *Retratos y recuerdos.* Madrid: n.p., 1953, original text. English translation by Angel Flores, *Picasso, An Intimate Portrait.* New York: Prentice-Hall, 1948; London: Allen, 1949.

Stein, Gertrude. *Picasso.* Paris: Floury, 1938. English editions, London: Batsford, 1938 and later; Boston: Beacon, 1959.

———. *The Autobiography of Alice B. Toklas.* New York: Harcourt, Brace, 1933.

藝術家和運動的一般著作

Barr, Alfred H., Jr. *Cubism and Abstract Art.* New York: Museum of Modern Art, 1936.

Cooper, Douglas. *Fernand Léger et le nouvel espace.* Geneva: Trois Collines, 1949.

Golding, John. *Cubism: A History and an Analysis, 1907-1914.* New York: Wittenborn, 1959.

Hope, Henry R. *Georges Braque.* New York: Museum of Modern Art, 1949.

Kahnweiler, D.-H. *Der Weg zum Kubismus.* Munich: Delphin, 1920. English translation by Henry Aronson, *The Rise of Cubism.* New York: Wittenborn, 1949.

Kuh, Katherine. *Léger.* Exhibition catalogue. Chicago Art Institute, 1953.

Fernand Léger, Five Themes and Variations. Exhibition catalogue. New

York: Guggenheim Museum, 1962.

Robbins, Daniel. *Albert Gleizes: 1881-1953*. Exhibition catalogue. New York: Guggenheim Museum, 1964.

Sabartés, Jaime and Wilhelm Boeck. *Picasso*. Paris: Flammarion, 1955.

期刊

Bulletin de la Vie Artistique (Paris), 1919-1925 (Félix Fénéon, Guillaume Janneau, P. Fortuny, A. Tabarant, eds.).

Bulletin de l'Effort Moderne (Paris), 1924-1935 (Leonce Rosenberg, ed.).

L'Esprit Nouveau (Paris), 1920-1925 (Amadée Ozenfant, Ch.-Ed. Jeanneret [Le Corbusier] eds.).

Montjoie! (Paris), 1913-1914 (Canudo, ed.).

Les Soirées de Paris (Paris), 1912-1914 (Guillaume Apollinaire, André Billy, René Dalize, André Salmon, André Tudesq, founders and editors. Later, Apollinaire and Jean Cerusse were to be editors and directors).

未來主義

Banham, Raynor. *Theory and Design in the First Machine Age*. New York: Praeger, 1960.

Boccioni, Umberto. *Pittura, Scultura Futuriste*. Milan: Poesia, 1914.

Carrà, Carlo. *La mia vita*. Rome: Longanesi, 1943.

Carrieri, Raffaele. *Il Futurismo*. Milan: Edizioni del Milione, 1961.

Crispolti, Enrico. *Il secondo Futurismo, Torino 1923-1938*. Turin: Pozzo, 1961.

Falqui, Enrico. *Bibliografia e iconografia del Futurismo*. Florence: Sansoni, 1959.

Gambillo, Maria Drudi, and Teresa Fiori (eds.). *Archivi del Futurismo*. 2 vols. Rome: De Luca, 1958, 1962.

Gambillo, Maria Drudi, and Claudio Bruni. *After Boccioni, Futurist Paintings and Documents from 1915 to 1919*. Rome: La Medusa, 1961.

Lacerba, edited by F. T. Marinetti (Florence), 1913-1915.

Severini, Gino. *Tutta la vita di un pittore*. Milan: Garzanti, 1946.

Taylor, Joshua C. *Futurism*. New York: Museum of Modern Art, 1961.

Venturi, Lionello. *Gino Severini*. Rome: De Luca, 1961.

新造形主義和構成主義

De Stijl, edited by Théo van Doesburg (Leiden), 1917-1932.

文件

Abstraction-Création: art non-figuratif. Paris: 1932-1936.

Berckelaers, Ferdinand L. [Michel Seuphor, pseud.] *L'art abstrait*. Paris: Maeght, 1949. English translation by Haakon Chevalier, *Abstract Painting from Kandinsky to the Present*. New York: Abrams, 1962.

Circle: International Survey of Constructive Art. Edited by V. L. Martin, Ben Nicholson, and Naum Gabo. London: Faber & Faber, 1937.

Also, New York: Wittenborn, 1966.

Itten, Johannes. *Meine Vorkurs am Bauhaus*. Ravensburg: Maier, 1963. English translation by John Maass, *Design and Form. The Basic Course at the Bauhaus*. New York: Reinhold, 1964.

藝術家的著作

Delaunay, Robert. *Du Cubisme à l'art abstrait*. Edited by Pierre Francastel. Paris: S.E.V.P.E.N., 1957.

Doesburg, Théo van. *Grundbegrippen der nieuwe beeldende kunst*. Amsterdam: n.p., 1917. German edition, *Grundbegriffe der neuen gestaltenden Kunst*. Munich: Langen, 1924.

Gabo, Naum. *Gabo*. Introductory essays by Sir Herbert Read and Leslie Martin. London: Lund Humphries, 1957.

Itten, Johannes. *Kunst der Farbe*. Ravensburg: Maier, 1961. English translation by Ernst von Haagen, *The Art of Color*. New York: Reinhold, 1961.

Kandinsky, Wassily. *Punkt und Linie zur Fläche*. Bauhausbuch No. 9. Munich: Langen, 1926. English translation, *Point and Line to Plane*. New York: Solomon R. Guggenheim Foundation, 1947.

Lissitzky, El and (Hans) Jean Arp. *Die Kunstismen, 1914-1924*. Zurich: Reutsch, 1925.

Malevich, Kasimir. *Die Gegendstandslose Welt*. Bauhausbuch No. 11. Munich: Langen, 1927 (translated from the Russian). English translation from the German by Howard Dearstyne, *The Non-Objective*

World. Chicago: Theobold, 1959.

Moholy-Nagy, Lazlo. *Von Material zu Architektur*. Munich: Langen, 1929. Third English edition, translated by Daphne M. Hoffman, *The New Vision*. New York: Wittenborn, 1947.

Mondrian, Piet, *Le néo-plasticisme*. Paris: l'Effort Moderne, 1920.

——. *Plastic Art and Pure Plastic Art*. New York: Wittenborn, 1945. Originally published in *Circle* (text reprinted, Ch. VI).

Ozenfant, Amadée, and C. E. Jeanneret. *Après le Cubisme*. Paris: Ed. des Commentaires, 1918.

Severini, Gino. *Du cubisme au classicisme*. Paris: Povolozky, 1921.

Vantongerloo, Georges. *Paintings, Sculptures, Reflections* (Translated from the French by Dollie Pierre Chareau and Ralph Mannheim). New York: Wittenborn, 1948. Ideas and theories of a *De Stijl* artist.

包括藝術家的聲明與書目的一般書籍

Alvard, Julien. *Témoignages pour l'art abstrait*. Boulogne: Art d'Aujourd'hui, 1952.

Berckelaers, Ferdinand L. ［Michel Seuphor, pseud.］ *Piet Mondrian: Life and Work*. New York: Abrams, 1956.

Giedion-Welcker, Carola. *Constantin Brancusi, 1876-1957*. Basel: B. Schwabe, 1959. French edition, translated by André Tanner (Neuchâtel: Griffon, 1958); English translation by Maria Jolas and Anne Leroy (New York: Braziller, 1959).

Read, Sir Herbert. *Naum Gabo and Antoine Pevsner*. New York: Museum

of Modern Art, 1948.

Sweeney, James J. *Piet Mondrian*. New York: Museum of Modern Art, 1948.

達達, 超現實主義和形而上宣言

Hugnet, Georges. *L'Aventure Dada*. Paris: Galerie de l'Institut, 1957.

Richter, Hans. *Dada: Art and Anti-Art*. London: Thames and Hudson; New York: McGraw Hill, 1965. Original German edition, Cologne: DuMont Schauberg, 1964.

Verkauf, Willy. *Dada, Monograph of a Movement*. New York: Wittenborn, 1957.

藝術家的著作: 達達

Duchamp, Marcel. *The Bride Stripped Bare by Her Bachelors, Even*. New York: Wittenborn, 1960.

Ernst, Max. *Beyond Painting*. English translation by Dorothea Tanning. New York: Wittenborn, Schultz, 1948.

Dada (Zurich, Paris) 1917-1920 (Tristan Tzara, ed.).

Merz (Hanover) 1923-1932 (Kurt Schwitters, ed.).

291 (New York) 1915-1916 (Alfred Stieglitz, ed.).

391 (Barcelona, New York, Zurich, Paris) 1917-1924 (Francis Picabia, ed.).

Manifeste du Surréalisme: Poisson soluble. Paris: Simon Kra, 1924. English

translation by Eugen Weber in *Paths to the Present: Aspects of European Thought from Romanticism to Existentialism*. New York: Dodd, Mead, 1960.

Les pas perdus. Paris: Gallimard, 1924.

Le Surréalisme et la Peinture. Paris: Gallimard, 1928. English translation by David Gascoyne of about half of this essay appears in André Breton, *What is Surrealism?* (London: Faber & Faber, 1936).

Qu'est-ce que le Surréalisme? Brussels: Henriquez, 1934. Transcript of a lecture delivered that year in Brussels. English translation by David Gascoyne in Bretn, *What is Surrealism?*

Manifestes du Surréalisme. Paris: Pauvert, 1962.

藝術家的著作：超現實主義

Chirico, Giorgio de. *Hebdomeros*, Paris: Carrefour, 1929.

Dali, Salvador. *La Femme Visible*. Paris: Ed. Surréalistes, 1930.

——. *La Conquête de l'irrational*. Paris: Ed. Surréalistes, 1935. English translation, *Conquest of the Irrational*. New York: Julien Levy, 1935.

Masson, André. *Le plaisir de peindre*. Paris: La Diane française, 1950.

——. *Metamorphose de l'artiste*. Geneva: Cailler, 1956.

——. *Entretiens avec Georges Charbonnier*. Paris: Juillard, 1958.

一般理論性著作

Barr, Alfred H., Jr. *Fantastic Art, Dada, Surrealism*. New York: Museum

of Modern Art, 1936.

Giedion-Welcker, Carola. *Arp*. New York: Abrams, 1957.

Guggenheim, Peggy (ed.). *Art of This Century*. New York: Art of This Century, n. d. [1942] .

Jean, Marcel. *Histoire de la peinture surréaliste*. Paris: Ed. du Seuil, 1959. English translation by Simon Watson Taylor, *The History of Surrealist Painting*. New York: Grove, 1960.

Lebel, Robert, *Sur Marcel Duchamp*. Paris: privately printed, 1959. English translation by George H. Hamilton, *Marcel Duchamp*. London: Trianon, 1959.

Levy, Julien. *Surrealism*, New York: Black Sun, 1936.

Rubin, William. *Dada and Surrealist Art*. New York: Abrams, 1968.

Soby, James T. *Arp*. New York: Museum of Modern Art, 1958.

——. *Giorgio de Chirico*. New York: Museum of Modern Art, 1955.

——. *René Magritte*. New York: Museum of Modern Art, 1965.

——. *Salvador Dali*. New York: Museum of Modern Art, 1941.

——. *The Early Chirico*. New York: Museum of Modern Art, 1941.

Sweeney, James J. *Joan Miro*. New York: Museum of Modern Art, 1941.

The Bulletin of the Museum of Modern Art. (New York), Nos. 4-5, 1946.

Waldberg, Patrick. *Max Ernst*. Paris: Pauvert, 1958.

——. *Surrealism*. London: Thames and Hudson; New York: McGraw-Hill; Cologne: DuMont Schauberg, 1965.

La Révolution Surréaliste (Paris). 1924-1929 (Pierre Naville, Benjamin Peret, first editors; later André Breton).

Le Surréalisme au service de la Révolution (Paris), 1930-1933 (André Breton, ed.).

The London Bulletin [formerly *London Gallery Bulletin*] (London), 1938-1940 (E. L. T. Mesens, ed.).

Minotaure (Paris), 1933-1939 (E. Tériade, ed.).

View (New York), 1941-1946 (Charles Henri Ford, ed.).

VVV (New York), 1942-1944 (André Breton, Marcel Duchamp, Max Ernst, eds.).

Artforum (Los Angeles) Surrealist number V, 1 (September 1966). (Philip Leider, ed.).

形而上宣言

Valori Plastici (15 November 1918- October 1921). Important document for theories and for illustrations.

Soby, James T. *Giorgio de Chirico*. New York: Museum of Modern Art, 1955.

Carrà, Carlo. *Pittura Metafisica*. Florence: Vallecchi, 1919.

藝術與政治

有關政治與藝術的一般研究

Harap, Louis. *Social Roots of the Arts*. New York: International Publishers, 1949.

Lehmann-Haupt, Helmut. *Art Under a Dictatorship*. New York: Oxford University Press, 1954.

Read, Sir Herbert, *The Politics of the Unpolitical*. London: Routledge, 1946. First published in 1943.

納粹德國

Roh, Franz. *"Entartete" Kunst: Kunstbarbarei im Dritten Reich*. Hanover: Fackelträger, 1962.

Wulf, Joseph. *Die Bildenden Künste im Dritten Reich : eine Dokumentation*. Gutersloh: Sigbert Mohn Verlag, 1963.

柏林達達

Grosz, George. *A Little Yes and a Big No*. New York: Dial, 1946.

Herzfelde, Wieland. *John Heartfield, Leben und Werk*. Dresden: VEB Verlag der Kunst, 1962.

馬克思主義

Chen, Jack. *Soviet Art and Artists*. London: Pilot, 1944.

Rivera, Diego. "Lo que opina Rivera sobre la pintura revolucionaria." *Octubre: La Revista del Marxismo revolutionario*, I, 1(October 1935), 49-59.

——. *Raices politicas y motivos personales de la controversia Siqueiros -Rivera: Stalinismo vs. Bolshevismo Leninista*. Mexico: Imprenta mundial, 1935.

Severini, Gino. *Arte Indipendente, arte borghese, arte sociale*. Rome: Danesi, 1944. English translation by Bernard Wall, *The Artist and Society*. New York: Grove, 1952.

Siqueiros, David Alfaro. *No hay mas ruta que la nuestra: importancia nacional e internacional de la pintura mexicana moderna*. Mexico: n. p., 1945.

Trotsky, Leon. "Art and Politics," *Partisan Review*, V, 3 (August–September 1938), 3-10. Translated by Nancy and Dwight Macdonald.

Viazzi, Glauco. "Picasso e la pittura comunista di fronte al marxismo," *Domus*, No. 208 (April 1946), 39-42.

美國

Barr, Alfred H., Jr. "Is Modern Art Communistic?" *The New York Times Magazine*, 14 December 1952, pp. 22-23, 28-30.

Berger, John. "Problems of Socialist Art," *Labour Monthly* (London), March 1961, pp. 135-143 and April 1961, pp. 178-186.

當代藝術

藝術家的聲明

現代美術館出版之書籍：

Fourteen Americans, 1946.

Contemporary Painters, 1948.

Fifteen Americans, 1952.

The New Decade: 35 American Painters and Sculptors, 1955.

The New Decade: 22 European Painters and Sculptors, 1955.

Twelve Americans, 1956.

Sixteen Americans, 1959.

The New American Painting, 1958-1959.

Americans, 1963.

惠特尼美國藝術館的展覽目錄：

Young America, 1957.

Nature in Abstraction, 1958.

Young America, 1960.

Forty Artists Under Forty, 1962.

藝術家更進一步的聲明：

American Abstract Artists. New York: American Abstract Artists, 1938.

Art News (New York) (Thomas B. Hess, ed.) published beginning in 1950 a long series of articles on leading American artists under the general title, "——Paints a Picture." Most of them include statements by the artists.

40 American Painters. University of Minnesota Gallery, Minneapolis: 1951.

Motherwell, Robert, and Ad Reinhardt, *Modern Artists in America*. New York: Wittenborn, Schultz, 1951.

Arts (New York) (Hilton Kramer, ed.) published intermittently several symposia by artists and critics on crucial issues.

Tuchman, Maurice (ed.). *The New York School*. Exhibition catalogue. Los Angeles: Los Angeles County Museum of Art, 1965.

與藝術家訪談

Kuh, Katherine. *The Artist's Voice*. New York: Harper and Row, 1963.

Roditi, Edouard. *Dialogues on Art*. London: Secker and Warburg; New York: Horizon, 1960.

由藝術家所撰之書

Baumeister, Willi. *Das Unbekannte in der Kunst*. Stuttgart: 1947.

Bazaine, Jean. *Notes sur la peinture*. Paris: Ed. du Seuil, 1960.

Davis, Stuart. *Stuart Davis*. New York: American Artists Group, 1945.

Hassenpflug, Gustav. *Abstrakte Maler Lehren*. Munich and Hamburg: Ellermann, 1959.

Henri, Robert. *The Art Spirit*. Philadelphia: Lippincott, 1923.

Henry Moore on Sculpture. Introduction by Philip James. London: Macdonald, 1966.

Nay, Ernst W. *Vom Gestaltwert der Farbe*. Munich: 1955.

Weeks, S. T., and B. H. Hayes (eds.). *Search for the Real and Other Essays by Hans Hofmann*. Andover: Addison Gallery, 1948.

與藝術家圈子有緊密聯繫的藝評家文集

Ashton, Dore. *The Unknown Shore*. Boston: Little, Brown, 1962.

Greenberg, Clement. *Art and Culture*. Boston: Beacon, 1961.

Rosenberg, Harold. *The Tradition of the New*. New York: Horizon, 1959; New York: Grove, 1961.

——. *The Anxious Object; Art Today and Its Audience*. New York: Horizon, 1964.

Tapié, Michel. *Un Art Autre*. Paris: Gabriel Giraud, 1952.

藝術家與運動的一般著作

Barr, Alfred H., Jr. *Lyonel Feininger, Marsden Hartley*. New York: Museum of Modern Art, 1944.

Brown, Milton W. *American Painting from the Armory Show to the Depression*. Princeton: Princeton University Press, 1955.

Grohmann, Will. *The Art of Henry Moore*. New York: Abrams, 1960.

Henry Moore. Introduction by Sir Herbert Read. Vol. I : *Sculpture and Drawings 1921-1948*. Edited by David Sylvester. 4th ed., 1957. Vol. II : *Sculpture and Drawings since 1948*. 1st ed., 1955. London: Lund, Humphries.

Robert Motherwell. With selections from the artist's writings by Frank O' Hara. New York: Museum of Modern Art, 1965.

Robertson, Bryan. Jackson Pollock. New York: Abrams, 1961.

Rosenberg, Harold. *Arshile Gorky, The Man, The Time, The Idea*. New York: Horizon, 1962.

Schwabacker, Ethel K. *Arshile Gorky*. New York: Macmillan, 1957.

Seitz, William C. *Hans Hofmann*. New York: Museum of Modern Art, 1963.

Selz, Peter (ed.). *The Work of Jean Dubuffet.* New York: Museum of Modern Art, 1962.

——. *Alberto Giacometti,* New York: Museum of Modern Art, 1965.

Sweeney, James J. *Alexander Calder.* New York: Museum of Modern Art, 1951.

——. *Stuart Davis.* New York: Museum of Modern Art, 1945.

包含藝術家訪談或聲明的期刊

Artforum (Los Angeles), 1962-. (Philip Leider, ed.).

Art in America (New York), 1913-. (Jean Lipman, ed.).

Art News (New York), 1902-; also *Art News Annual,* later *Portfolio* (Thomas B. Hess, ed.).

Arts (New York), 1926- (formerly *Art Digest, Arts Digest*); also *Arts Yearbook,* 1957-. (The period ca. 1958-1966 is of especial interest; Hilton Kramer, James B. Mellow, eds.).

It Is (New York), 1958- (published intermittently)(P. G. Pavia, ed.).

Magazine of Art (New York), 1909-1953 (Robert J. Goldwater, last ed.).

Scrap (New York), 1960-1961 (Sidney Geist and Anita Ventura, eds.).

Tiger's Eye (New York), 1947-1949 (Ruth Stephan, ed.).

trans/formation (New York), 1950 (Harry Holtzman, ed.).

L'Art d'Aujourd'hui (Paris), 1924-1925 (Albert Morance, ed.).

Art-documents (Geneva), 1950- (Pierre Cailler, ed.).

Art International (Lugano), 1956- (James Fitzsimmons, ed.).

Cahiers d'Art (Paris), 1926- (Christian Zervos, ed.).

Cimaise (Paris), 1953– (J. R. Arnaud, ed.).

Quadrum (Brussels), 1956– (Pierre Jaulet, Robert Giron and regional editors).

XX^e *siècle* (Paris), new series, 1951– (Gaultieri di San Lazzaro, ed.).

譯名索引

Reinhardt, Ad 瑞哈特 732,797,
879

Rembrandt 林布蘭 64,90,104,
144,159,188,201,301,422,440,492,
740,741,742,801,817,871

Renoir, Auguste 雷諾瓦 139,167,
198,319,320,438,742

Rickey, George 瑞奇 736,825

Rimbaud, Arthur 藍波 295,296,
535,562,581,587,595,596,611,617,
650,743

Rivera, Diego 里維拉 656,657,
670,673,711,713,722

Rodchenko, Alexander 羅欽可
789

Rodin, Auguste 羅丹 137,197,
199,422,433,566,719,832

Rosa, Salvator 羅沙 530

Rose Croix 露絲·克洛瓦 79

Rosenberg, Leonce 羅森柏格
287

Rosenberg, Harold 羅森堡 659,
696,727,728,735,801,875,878,880

Rosso, Giovanni Battista 羅梭
818

Rosso, Medardo 羅梭 432,433,818

Roszak, Theodore 羅斯札克 658,
732,800

Rothko, Mark 羅斯科 658,729,
731,769,773,803,875,876,878,879

Rouault, Georges 盧奧 184,349,
398

Rousseau, Henri 盧梭 184,187,
188,189,190,238,269,271,282,283,
336,337,338,339,395,399,566,719,
721

Rousseau, Théodore 盧梭 36,
719,721

Roussel, K.-X. 盧塞爾 19,77

Roussel, Raymond 魯梭 566,567

Rubens 魯本斯 90,140,370,438,
492,804

Russel, Morgan 魯梭 451

Russell, Morgan 羅素 721

Russolo, Luigi 魯梭羅 408,410,
423,429

S

Salmon, André 剎爾門 271,282,
283,289,313,349,374,390,395,402,
523

Salon d'Automne 秋季沙龍展
20,184,285,570

Sargent, John Singer 沙金特 718

Sartre, Jean-Paul 沙特 621,831,
882

國家圖書館出版品預行編目資料

現代藝術理論／Herschel B. Chipp 著；余珊珊譯.
 -- 二版. -- 臺北市：遠流， 2004 [民 93]
 冊； 公分. --（藝術館；71-72）
 參考書目：面
 含索引
 譯自：Theories of modern art : a source
book by artists and critics
 ISBN 957-32-5193-0（全套：平裝）.
 -- ISBN 957-32-5194-9（第 1 冊：平裝）.
 -- ISBN 957-32-5195-7（第 2 冊：平裝）.
 1. 藝術－西洋－19 世紀 2. 藝術－西洋－現代（1900-）

909.407 93003959